소년 생활 대백과

국산 플라스틱모형의 역사

현태준 지음

Humanist

머리말

국산 플라스틱모형의 맛

나는 내성적인 성격 탓에 방구석에서 혼자 노는 걸 좋아했다. 밖에서 친구들과 어울리는 것도 즐거웠지만, 자신만의 세계를 상상하며 노는 것은 더욱 큰 즐거움이었다. 놀이에는 언제나 플라스틱모형이 함께했는데, 값비싼 완구보다는 형편에 맞았기 때문이었다.

딱히 필요한 것이 없어도 매일 문방구를 드나들었다. 주머니가 두둑한 날은 으쓱거리며 선반에 가득 찬 모형들을 골랐고, 어떤 날은 주인의 눈치만 보다가 돌아왔다. 한 달에 한 번 명동의 코스모스백화점에 구경 가는 것은 큰 호사였다. 신기한 에스컬레이터를 타고 5층의 모형 전문점에 가면, 동네 문방구에서는 볼 수 없는 화려하고 고급스러운 외국산 모형들이 즐비했다. 변두리의 아이에게 주인은 눈길 한번 주지 않았지만 아이는 매장을 빙글빙글 돌며 뚫어져라 구경을 했다. 머리를 박박 밀고 중학생이 된 후에는 상상의 대상이 바뀌어 교복 치마를 입은 여학생들로 머릿속이 가득 차게 되었다. 그리고 점점 나이를 먹어가면서, 유년의 기억은 희미해져만 갔다.

국산 플라스틱모형을 다시 만나게 된 것은, 한참 후인 1995년경이었다. 당시 프리랜서 디자이너였던 나는 허름한 작업실을 쓰고 있었는데, 벽 하나 사이로 문방구가 붙어 있었다. 할아버지가 운영하는 오래된 문방구의 낡은 선반에는 먼지가 수북이 쌓인 모형상자가 놓여 있었다. 문득 유년시절이 스쳐갔다. 그로부터 3년 후 나는 어느 지방의 초등학교 앞에서 지도책을 펴들고 기웃거리고 있었다. 국산 플라스틱

문방구에서 국산모형을 찾고 있는 저자
(광탄면,2000년)

모형이 남아 있는 오래된 문방구를 찾기 위해서였다. 1998년 불어닥친 IMF 폭풍의 흔적은 도처에 문을 닫은 문방구를 통해서도 확인할 수 있었다. 돌아다닌 수백 곳의 문방구에서 국산모형의 흔적은 가뭄에 콩 나듯 간간이 발견되었지만, 그래도 수년 간 계속 찾아다녔다. 나의 '국산모형찾기'는 부산을 거쳐 제주도까지 다녀옴으로써 일단락되었다. 내가 국산모형을 그토록 찾아다녔던 이유는 당시 불황으로 어두워진 현실의 탈출구였는지도 모르지만, 무엇보다 내 자신을 돌아보고 싶었기 때문이었다. 오늘의 내가 있기까지 개인사를 정리해보고 싶었다. 내 인생의 여명기에, 국산 플라스틱모형은 나의 큰 부분을 차지했던 놀잇감이자 세계였다. 그뿐만 아니라 당시 사회상이 스며들어 있는 우리 시대의 자화상이기도 했다.

국산 플라스틱모형의 발자취를 더듬어가면서 뿌옇기만 했던 실체가 드러났다. 거기에는 모형업체의 상혼과 외국제품의 무단복제, 과학교재라는 명분을 내세워야만 했던 어른들의 초라한 모습이 얽혀 있었다. 그럼에도 그 틈새 속에서 가장 큰 수혜자는 눈치껏 기쁨을 누렸던 아이들이었다. 조미료의 발명 이후, 수많은 빈자가 맛있는 음식을 먹을 수 있었듯이, 1970년대에서 1990년대까지 아이들에게는 값싸고 맛있는 국산 플라스틱모형이 있었다.

그동안 모은 국산 플라스틱모형을 가지고 출판을 준비하면서, 많은 분의 도움을

받았다. 국내에서 발매된 모형은 이루 헤아릴 수 없을 정도로 다양하게 나왔고, 서울과 지방도시의 발매제품 또한 달랐다. 초창기 국산 모형업계의 관계자는 폐업 등으로 취재에 어려움도 많았지만 다행히 인연에 인연을 이어가며 업계의 이야기를 들을 수 있었다. 국산모형의 도판을 싣는 과정에서도 도움을 받았다. 국산모형의 수집가들은 흔쾌히 자료를 제공해주었고, 그 덕분에 풍부한 도판을 실을 수 있었다. 수십 년 동안 모형을 사랑했던 애호가들을 통해 모형의 고증도 받았다. 귀한 분들의 이야기를 끼워 맞추는 과정에서, 저자의 불찰로 미숙하거나 그릇된 오류도 상당함을 고백하지만 용기를 내어 한 권의 책으로 묶었다. 국산 플라스틱모형의 세계는 여러분의 것이기에.

2016년 3월
현태준

추신

이 책이 나오기까지 불철주야 작업에 몰두한 휴머니스트 여러분께도 감사를 드리며, 국산모형에 꽂힌 무책임한 가장을 이해해준 아내 주현과 아들 정우에게도 고마움을 전한다.

1장 | 국산 플라스틱모형의 여정

2장 | 밀리터리모형

3장 | 캐릭터모형

문방구의 반가운 손님

TV의 인기스타

국산 만화영화의 이종교배

로봇 친구들과의 만남

5장 | 국산 플라스틱모형의 새로운 출발

참고문헌 및 참고 인터넷블로그

도움 주신 분들

국산 플라스틱모형의 여정

각종 플라스틱모형으로 가득 찬 문방구 진열장에서 (ⓒ조은숙)

아이들의 시대로부터

약 40년 전, 1970년대 초반부터 1980년대 후반까지 20년 동안 국산 플라스틱모형은 전성기를 누렸다. 아이들은 플라스틱모형을 '조립식', '만들기', '꾸미기'라는 이름으로 부르며 사랑했고, 모형제조업체에선 플라스틱모형이 학습에 도움이 되고, 지능개발을 돕는다며 '과학교재'라는 근사한 명칭을 사용해 판매했다.

1971년 청량리 이동사진관에서 ©현태준

그 시절 대부분의 아이들은 방과 후 시간이 남아돌았다. 할 일 없는 아이들은 학교운동장에서 공차기나 다방구놀이를 하고, 들판으로 나가 연날리기와 총싸움, 심지어 위험천만한 불장난까지 즐겼다. 어쩌다 용돈이 생긴 아이는 만홧가게나 문방구를 어슬렁거렸다.

70년대 초반, 어린이 놀이문화는 황무지나 다름없었다. 장난감이 매우 비싸고·귀하던 시절이라 주로 10원짜리 종이딱지나 구슬, 달력으로 접은 사각딱지를 가지고 놀았다. 그러던 어느 날, 난생처음 보는 장난감이 문방구에 등장했으니 바로 플라스틱모형이었다. 상자 안의 부품들을 설명서에 나온 순서대로 만들다 보면 실물과 흡사한 모양의 비행기와 탱크가 탄생했다. 그림으로만 보던 거대한 탱크와 비행기가 내 손에 들어오는 것은 그야말로 흥분되는 경험이었다. 설렘 속에서 부품을 조립하며 상상의 나래를 펼치다 보면 마술처럼 하루가 금방 지나갔다. 만드는 재미와 가지고 노는 재미까지 겸비한 이 신기한 장난감은 순식간에 선풍적인 인기를 끌었으니 아이들의 70년대는 그렇게 시작되었다.

60~100원이면 살 수 있었던 플라스틱모형은 며칠만 군것질을 참으면 손에 넣을 수 있었다. 하늘이 노을로 물들고 실컷 뛰어놀던 운동장을 나올 때면 서랍 안에 숨겨둔 장난감을 떠올리며 아쉬운 마음을 달래기도 했다. 그로부터 약 20년 동안 플라스틱모형은 한 세대를 지나 다음 세대까지 이어지며 아이들의 꾸준한 사랑을 받았다. 조립식과 만들기의 유년시절, 그 찬란했던 아이들의 황금시대를 다시 한 번 활짝 열어본다.

국산 플라스틱모형의 탄생

세계최초의 플라스틱모형은 1936년 영국의 'IMA'에서 당시 신소재였던 플라스틱의 사출 기술을 이용해 만든 '프로그 펭귄 시리즈'의 비행기모형이었다. 영국군이 병사들에게 적군과 아군의 항공기와 군용차량의 형태 식별을 교육시키기 위해 다수의 모형제작을 의뢰한 결과였다.

제2차 세계대전 중에는 미국에서도 식별용 플라스틱모형이 다수 제작되었다. 전쟁이 끝나자, 레벨, 오로라, 호크 등의 기업에서 플라스틱모형을 제조하기 시작했다. 군사교육용이 아닌 일반인의 취미를 위한 것이었다.

초기엔 항공기가 중심이었지만 1950년대 중반 이후로는 전차, 함선, 자동차 등의 모형들도 서서히 증가했다. 1960년대에 이르자 플라스틱모형의 열기가 뜨거워졌고, 수많은 업체에서 명작이라고 불리는 모형들을 발매하여 일찌감치 대중적인 인기를 끌었다.

아시아에서 플라스틱모형의 역사는 가까운 일본에서 시작되었다. 제2차 세계대전 패망 후 일본에 연합군총사령부가 주둔하게 되었고, 50년대에 이곳에 근무하던 미군 관계자를 통해 플라스틱모형이 일본에 소개되었다.

서구의 플라스틱모형을 수입하여 판매하는 가게가 등장하자 당시 일본의 장난감 회사와 목재모형 제작사 들은 큰 관심을 보였다. 1958년 '마루산상점*'에서 최초로

● 1985년 아카데미과학의 모형 〈남대문〉의 금형설계를 맡은 시바타 유키오는 '마루산상점' 출신으로 일본최초의 플라스틱 모형인 〈노틸러스 잠수함〉의 제작에도 참여한 것으로 알려졌다. 그 후 시바타 유키오는 우리나라와의 인연으로 국내 모형업체에 금형기술을 전수했다.

〈노틸러스 잠수함〉 외 3종*을 발매하면서 일본에도 플라스틱모형의 시대가 개막되었다. 곧이어 마루산상점은 플라스틱과 모델의 합성어인 '프라모델'이란 용어를 상표등록했고, 이 용어는 오늘날 플라스틱모형을 뜻하는 일반적인 약어로 사용되고 있다.

60년대 초, 일본 방송매체 등에서 전쟁물이 인기를 끌었고, 그 영향으로 군함과 비행기 등 실물축소모형(scale model)이 주로 제작되었다. 1963년 '타미야'에서는 최초의 리모컨 전차인 〈1/21 M4셔먼〉을 발매, 고가의 제품임에도 폭발적으로 팔려나갔다. 60년대 후반에는 완전히 새로운 경향이 나타난다. '이마이과학'에서 영국의 특수촬영 영상물 TV시리즈인

합동과학의 초기 목재공작모형 광고, 1966년

〈선더버드〉의 플라스틱모형을 제작하여 대성공을 거두었고, 이로 인해 캐릭터가 중심이 된 플라스틱모형의 개발이 본격화되었다. 그 후 다양한 제품이 쏟아져 나오면서 일본도 서구처럼 플라스틱모형의 전성기에 접어든다.

60년대, 일본의 모형업계가 플라스틱모형 열풍으로 호황을 누릴 때, 우리나라에서는 몇몇 업체에서 플라스틱이 아닌 목재모형을 제작하여 판매하고 있었다. 이 업체들은 전문적으로 학습용 과학교재를 학교에 납품했고, 그 선두에 서울 중구 필동의 합동과학과 을지로6가의 아이디어회관이 있었다. 망원경, 환등기, 해부기, 풍향계, 라디오키트 등의 학습교재와 나무로 만든 자동차와 보트, 글라이더 등의 목재조립키트가 주요 생산품이었다. 특히 1966년 합동과학에서 발매한 〈모터 자동차 꾸미

● '마루상상점'이 1958년 크리스마스 판매 경쟁에 뒤늦게 뛰어들어 발매한 4종의 플라스틱모형은 〈노틸러스 잠수함〉, 〈닷산 자동차〉, 〈케네디 어뢰정〉, 〈보잉 B-47 폭격기〉였다.

〈학생과학〉,1966년 10월호와 1975년 6월호

주로 과학기사와 공작기사가 실렸지만 독자층과는 거리가 먼 선박 및 조선업에 관한 광고가 많
아 어리둥절하기도 했다. 후일담에 따르면, 이 잡지 발행인의 친인척이 조선업계에 있었다고 한
다. 광고수주가 어렵던 시절, 친인척의 후원으로 과학잡지가 지속적으로 발행될 수 있었던 것은
다행한 일이었다.

기〉는 방학숙제 공작용으로 학교에서 적극추천했을 뿐 아니라 아이들에게도 완구
로서 인기가 높았다. 장난감은 백해무익하다고 인식했던 60년대에 놀잇감이라는 낙
인을 피할 수 있었던 것은 과학학습교재라는 명분 덕이었다. 이는 훗날 우리나라의
플라스틱모형 업체 대부분이 과학교재라는 타이틀을 내세우게 된 중요한 계기가
되었다.

〈학생과학〉은 당시 과학이나 공작에 관심 있던 학생들이 즐겨 보던 잡지였다.
1965년 10월에 창간한 이 잡지는 기사의 전문성과 새로운 과학사조의 흐름에 충실
한 수준 높은 잡지였다. 풍부한 화보와 과학기사뿐만 아니라 과학공작에 관한 기사
가 특히 인기를 끌었다. 기계 설계도 수준의 공작도면은 보는 것만으로도 만들고 싶
은 욕구를 일으키기에 충분했다. 도면에 고무된 어린 독자들은 톱과 나무판자를 가
지고 제작에 도전해보았지만 변변한 도구조차 없던 시절, 도전은 실패로 끝나기 일

쑤였다. 이 와중에 가뭄의 단비처럼 등장한 제품이 도면대로 가공된 과학교재사의 목재공작품들이었다.

초창기의 목재공작품은 가내수공업 형태로 제작되었다. 사무실만 한 공간에 전기톱과 드릴 등을 가져다 놓고 수가공한 나무판자와 부품들을 개별포장하여 판매했다. 곧이어 움직이는 고무동력과 모터장치를 추가했고, 그로 인

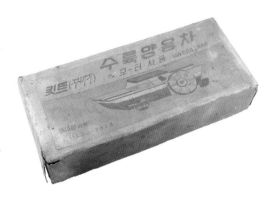

〈수륙양용차 꾸미기〉, 동대문과학
1960년대 말에 나온 대표적인 목재공작품. 1.5V 중형건전지 2개가 들어가며 소형모터를 사용했다. 제품상자에는 두꺼운 재생지 위에 인쇄한 얇은 종이를 붙였다. 목재는 얇은 베니어합판으로 가공했고 철필을 사용하여 등사한 설명서가 포함되었다.

해 완성품을 가지고 놀 수 있는 재미가 더해져 목재공작품의 인기는 날로 높아졌다. 그러나 대량생산에는 어려움이 많았고 제품의 수준 또한 천차만별이라 대중화에는 어려움이 있었다. 하지만 '직접 완성하여 가지고 논다'는 점에서 목재공작품은 훗날 유행할 국산 플라스틱모형의 전신이 되었다.

일본과 마찬가지로 우리나라에서도 주한미군이 플라스틱모형의 역사에 끼친 영향은 지대했다. 파주의 용주골이나 동두천 일대에 주둔하던 제8군부대 안에는 미군들의 건전한 취미를 권장하기 위해 만든 '크래프트 하비샵(craft hobby shop)'이 운영되고 있었다. 하비샵에는 미국에서 들여온 RC(무선조정) 비행기와 UC(유선조정) 엔진비행기, 플라스틱모형, 완구에 이르기까지 취미생활에 필요한 모든 것이 있었다. 그곳에서 근무한 한국인 관계자들이 미국제 플라스틱모형을 처음 접하게 되고 그 제품들을 부대 밖으로 가지고 나와 소개한 것이 우리나라에 플라스틱모형을 알리는 시초가 되었다. 얼마 후, 서울의 백화점이나 남대문 도깨비시장에는 '미제' 플라스틱모형이 등장했다. 미군 하비샵의 물건들이 여러 경로로 흘러나온 것이었다. 진열된 모형들은 사람들의 눈길을 사로잡았지만, 당시만 해도 플라스틱모형을 구입하여 만

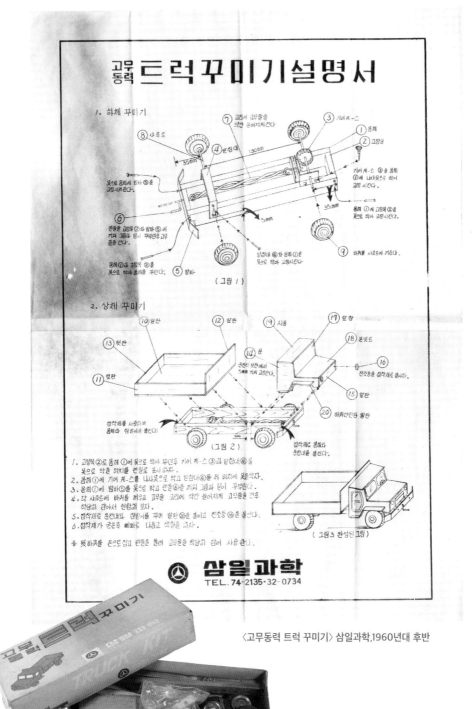

〈고무동력 트럭 꾸미기〉삼일과학,1960년대 후반

드는 사람은 극소수였다.

1968년 여름, 〈학생과학〉에 흥미로운 광고가
여럿 실렸다. 먼저 목재공작품을 판매하던 부산
의 문우당서점에서 플라스틱으로 만든 보트 광고
를 게재했다. '나오자마자 인기'라는 광고문구처
럼 이 제품은 나오자마자 인기를 끌었다. 〈스피드
모터보트〉는 고급 플라스틱 재질임을 자랑스럽
게 내세웠고 소형모터에 1.5V 건전지를 사용하는
획기적인 제품이었다. 완성품은 600원에, 설명서
와 접착제를 넣은 조립식키트는 530원에 판매해
소비자의 선택 폭을 넓혔다. 〈스피드 모터보트〉
는 최초의 국산 플라스틱공작품이었지만, 일반적
으로 플라스틱모형을 지칭할 때 '실물축소모형'을
뜻한다는 점을 감안하면 이 제품을 국산 플라스틱
모형의 효시라고 보기는 어려웠다.

같은 해 힘다루기사는 '한국 최초의 푸라모델'
이란 거창한 타이틀과 함께 〈파라슈우트 미사일〉
이란 제품을 출시했다. 고무동력을 이용하여 미사
일을 발사하는 제품으로, 역시 실물축소모형이 아
닌 조립식완구였다.

1968년 하반기, 영진과학에서 실물축소모형인
〈슈퍼세이버〉 전투기를 발매했다. 최초의 국산 플
라스틱모형이라 불릴 수 있었지만, 아쉽게도 이
제품은 일본금형을 그대로 들여와 제작한 것으로
순수한 국산모형이라고 할 수 없었다.

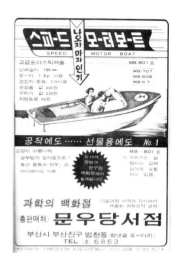

문우당서점의 〈스피-드 모-터보-트〉 광고,
1968년
문우당은 1955년 부산 범내골을 시작으로
1980년대 전성기를 누렸던 대표적인 부산
의 향토서점이었다.

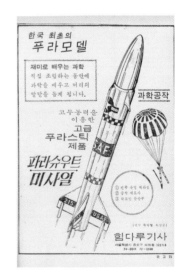

힘다루기사의 〈파라슈우트 미사일〉 광고,
1968년

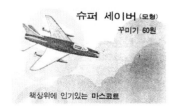

슈퍼 세이버 (모형)
꾸미기 60원

책상위에 인기있는 마스코트

〈슈퍼세이버〉 광고,1970년 7월
원형은 일본 '산와'의 제품으로 국내 시판
은 1968년~1969년 사이에 이루어졌다.
반짝이는 크롬도금(맥기)을 하고 작은 상
자에 넣어 팔았다.

여러 업체의 획기적인 시도에도 불구하고 1960
년대 말까지는 제대로 된 국산 플라스틱모형이
탄생하지 않았다. 한편, 서울 중심가 곳곳에 고가
의 외국제 플라스틱모형을 판매하는 전문점이 하
나둘씩 늘어갔다. 외국제모형 전문점 쇼윈도 앞
은 구경하는 청소년들과 아이들로 넘쳐났지만, 짜
장면 한 그릇이 30원이던 시절, 2000~3000원짜
리 외국제모형은 쉽게 가질 수 없는 그림의 떡이
었다. 외국제모형 전문점 또한 고민이 많았다. 외
국제모형을 구하기도 힘들뿐더러, 판매제품 대부분은 정식 유통제품이 아니라 몰래
빼온 미군 하비샵의 물건이거나 보따리장수를 통한 밀수품이었다. 모형 전문점들이
언제까지 당국의 단속을 피할 수는 없는 일이었다. 이런 이유로 판매에 자유롭고 수
급이 원활한 국산모형을 갈구하는 분위기가 고조되었다. 60년대가 저물도록 국산모
형의 개발은 미완으로 끝났지만, 〈슈퍼 세이버〉 같은 모형의 등장, 모형 전문점들의
수요 등으로 국산 플라스틱모형이 탄생하는 것은 시간문제였다. 그렇게 국산 플라
스틱모형의 전야는 빠르게 지나갔다.

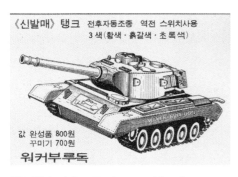

〈신발매〉 탱크 전후자동조종 역전 스위치사용
3 색(황색·흙갈색·초록색)

값 완성품 800원
꾸미기 700원
워커부루독

합동과학의 〈워커부루독〉 광고.1970년대 초반

1970년 하반기, 오랜 기다림 끝에
드디어 본격적인 국산 플라스틱모형
이 등장했다. 합동과학이 최초의 국산
플라스틱모형인 〈워커부루독 M-41〉
을 발매한 것이다. 〈워커부루독〉은 실
물 전차를 1/50 비율로 축소한 플라스
틱모형으로 순수 국내금형으로 생산
한 제품이었다. 모터로 작동해 45도의
경사까지 거침없이 움직였다. 외국제 플라스틱모형의 형식을 따라 박스에는 완성품
의 사진을 인쇄하여 넣었고 조립설명서와 부품, 접착제, 모터 및 건전지박스까지 포

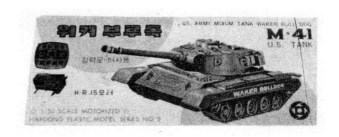

〈워커부루독 M-41탱크〉 제품상자
1/50의 표기와 HR-15모터의 사용을 강조하고 있다.

함된 완벽한 제품이었다. 완성품 600원, 조립키트 550원 두 종류로 나왔으며 출시되자마자 폭발적인 판매고를 올렸다. 〈워커부루독〉이 대성공을 거두자, 다른 업체들에서도 기다렸다는 듯 동시다발적으로 플라스틱모형을 선보였다. 봇물 터지듯 쏟아져 나온 제품들로 수많은 어린이와 청소년 들은 환호성을 질렀다. 제조업체들 또한 불티나게 판매되는 제품 덕에 제2, 제3의 신제품을 경쟁하듯이 준비했다.

플라스틱모형(plastic model)이란?

'런너(runner, 부품이 달려 있는 사각형 틀)'에 연결된 부품들을 떼어낸 다음, 조립설명서를 보며 끼워 맞추거나 접착제를 사용해 부품들을 조립하는 모형을 말한다.

완성모형의 일러스트나 사진을 인쇄한 종이상자에 포장되어 판매되며 '박스아트(Box art)'라 불리는 상자그림이 판매에 중요한 영향을 미치기도 한다.

'인스트럭션(instruction)'이라고 불리는 조립설명서에는 조립순서 외에도 완성 후 도색을 위한 색상 정보와 모형의 실제 대상에 관한 정보를 포함하기도 한다.

조립키트에는 데칼(decal, 전사지)이 들어 있는 경우가 많다. 데칼은 완성모형에 붙일 숫자, 각종 마크 등이 그려져 있는 종이다. 고급제품에는 물에 담갔다가 모형에 붙여주는 전사지가, 초보자용에는 손으로 떼어 붙이는 일반 스티커가 많이 사용된다.

국내최초의 플라스틱모형이 1985년에 재등장

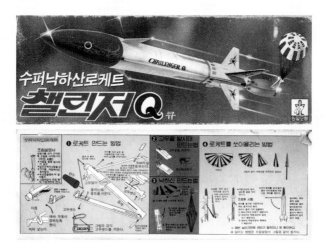

1985년 원일모형에서는 1968년 힘다루기사에서 나온 〈파라슈우트 미사일〉과 비슷한 금형을 사용하여 〈챌린저Q〉를 발매했다. 〈챌린저Q〉의 초판은 정일과학의 〈나이키 로케트〉이다.

외국제 플라스틱모형과 쟈니아줌마

1970년대에 한국인이지만 미군과 결혼하여 미군부대를 자유롭게 출입할 수 있는 군속을 속칭 '쟈니아줌마'라고 불렀다. 이들은 부대 안의 하비샵에서 미국제 모형을 한 보따리 구입한 후, 시내의 모형 전문점을 돌며 이윤을 남겨 되팔았다. 당시 플라스틱 모형이 수입금지 품목임에도 상당한 물량이 국내에 유통된 것은 이 쟈니아줌마들의 활약 덕분이다.

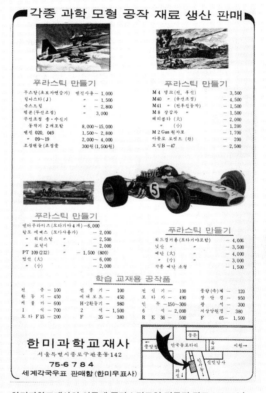

한미과학교재사의 외국제 플라스틱모형 전문점 광고,*1970년

1970년에 짜장면값은 100원, 시내버스 요금은 10원, 쌀 반 가마는 2880원, 라면 한 봉지가 20원이었다. 당시 물가를 감안하면 외국제 플라스틱모형은 값비싼 기호품이었다.

국산 플라스틱모형의 선구자, 합동과학

1964년 서울 중구 필동에 자리 잡은 합동과학은 '과학' 자체가 불모지였던 시절, 국내최초의 과학교재 전문점이었다. 초창기는 일반인의 이해부족으로 많은 어려움이 있었지만, 어릴 때부터 공작계통에 남다른 취미가 있었던 박찬준 사장은 이를 극복하고 광석라디오, 망원경, 환등기 등의 개발에 성공했다.

당시 제품을 제작하는 기계공작실은 서대문구의 신촌에 위치해 있었고 금속선반과 프레스기를 갖추어놓고 가내수공업 형태로 생산을 시작했다. 개발에 힘을 쏟아 광학기구와 모터를 이용한 움직이는 공작, 모형비행기 등으로 영역을 넓혀갔으며 60년대 후반, 과학에 관심 있는 학생들과 일선 교사들에게 많은 도움을 주었다.1970년대에는 밀리터리 탱크모형 중심의 제품 발매를 시작, 국산모형계의 선두에 서서 시장을 이끌었다. 그 후 초기의 선두업체답게 관련 모형인을 배출하였고, 70년대 후발업체인 경동과학, 자연과학, 대흥과학, 강남모형 등이 합동과학 출신들 중심으로 설립되었다.

"어렸을때부터 공작제품엔 남달리 취미가 있었지요. 신기한 것이면 그냥 두지 않았으니까요. 뜯어보고 맞추어보고. 어쩌면 그런 손장난의 버릇이 어른이 되어서까지 연장되었나보죠"
-<학생과학> 1976년 3월호에 실린 박찬준 사장의 인터뷰중에서-

서울 중구 필동의 합동과학 전경
(〈학생과학〉 1967년 3월호에서 발췌)

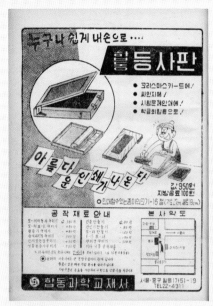

1967년

1968년

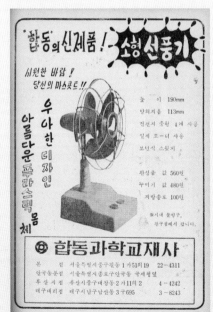

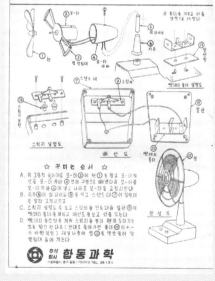

합동과학의 신제품, 〈소형선풍기〉, 1968년

아이디어회관의 광고,1968년

아이디어회관은 학교에 과학교재를 납품하는 도매상으로 출발했다. 방산시장에 위치한 직매장에서는
취미공작품과 과학교재, 고가의 외국제 무선조정 비행기 등을 취급했다.

초기 플라스틱모형의 세계

1970년 합동과학의 〈워커부루독〉이 첫선을 보인 후 삼일과학, 동서과학, 한일과학, 아카데미과학, 아이디어회관 등이 잇달아 신제품을 출시하며 시장에 모습을 드러냈다. 특히 돈암동의 아카데미과학과 을지로의 아이디어회관은 나름의 기술력으로 합동과학의 뒤를 바짝 쫓았다. 모형업체들이 이토록 빠르게 제품개발을 할 수 있었던 비결은 해외제품의 무단복제에 있었다. 모형업체들은 금형설계 전문가를 구하기도 어려웠을 뿐 아니라, 자금력이 부족한 상태에서 금형개발 비용과 제작단가를 줄이기 위해 무단복제를 선택했다. 아직 저작권에 대한 인식도 부족한 데다 무단복제에 대한 거부감도 크지 않았던 터라 대부분의 업체에서 무단복제가 공공연하게 이루어졌다.

무단복제의 대상은 대체로 가까운 일본의 플라스틱모형들이었다. 미국이나 유럽의 모형들도 있었지만, 당시 여건상 구하기가 힘들었다. 비교적 쉽게 구할 수 있던 미군 하비샵의 제품들은 중대형의 실물축소모형 중심이라 금형제작비가 부담스러웠다. 반면 일본의 모형은 간단하게 조립할 수 있는 소형제품들이 많았는데, 일본 모형의 주 소비층이 어린이들이었기 때문이다. 이 제품들은 모터로 움직이거나 스프링으로 발사되는 작동장치가 포함되는 등 완구적인 요소가 강하여 일본처럼 어린이들이 주 소비층인 우리나라 모형시장의 요구에 잘 부합했다. 이런 이유로 국산 플라스틱모형 역사의 원류에는 일본의 모형이 절대다수를 차지하게 되었다.

모형업체 입장에서 소형제품은 여러 가지로 매력적이었다. 무엇보다 제작비가 낮아 저렴한 가격으로 어린 소비자가 부담 없이 구매할 수 있었고, 적은 개발비로 다

1970년대 초기 서울과학교재사 도매상 전경
아카데미과학의 소형 플라스틱 모형인 〈아톰보트〉와 〈미사일 잠수함〉 등이 쌓여 있다.

양한 제품을 발매할 수 있어 소비자의 선택 폭을 넓힐 수 있었다.

창업자 입장에서는 소자본으로도 플라스틱모형 사업에 진입할 수 있었기에, 일찌감치 국산모형의 잠재력을 실감한 외국제 모형 전문점 사장들을 중심으로 1인 기업이 탄생하기 시작했다. 그들이 제품화에 성공하여 폭발적인 판매고를 올리자, 수많은 1인 기업이 제품개발에 동참하면서 국산 플라스틱모형의 시대가 화려하게 열렸다.

이들 제품은 시내의 모형 전문점뿐 아니라 도매상을 통해 전국의 문방구와 완구점, 그리고 동네의 구멍가게까지 퍼져나갔다. 플라스틱모형은 과거 목재모형에 비해 대량생산이 가능하고 소매점이 원하는 납품수량을 맞출 수 있었다. 이러한 장점은 다가오는 대량소비시대에 안성맞춤이었다. 이즈음 전국의 수많은 어린이가 플라스틱모형의 존재를 알게 되었다.

초기 국산 플라스틱모형은 초기 일본 플라스틱모형이 그랬던 것처럼 밀리터리물이 주를 이루었다. 1960년부터 5·16 군사쿠데타로 집권한 박정희 군사정권 아래의 사회 분위기도 밀리터리물의 유행에 적지 않은 영향을 미쳤다. TV에서는 전쟁드라마와 전쟁영화를 많이 방영했고, 사회 어느 분야에서나 반공이 핵심 가치로 강조되

었다. 아이들은 자연스럽게 탱크나 전투기 등 군사무기에 관심이 커졌고 이를 간파한 국내 모형업체에서는 밀리터리모형을 속속 발매했다. 아이들이 가장 선호했던 유형은 전차모형이었다. 소형은 고무동력, 중형은 태엽동력, 대형 고가의 대형제품은 모터동력 등의 동력장치를 탑재했으며, 모형이 완성되면 완구처럼 작동할 수 있었다. 이 점이 아이들에겐 매력적이었다. 동력장치 여부에 따라 판매수치도 크게 달라졌다.

〈원자력 잠수함〉,아카데미과학,1971년,80원
스크루가 돌면서 전진한다. 하부의 어뢰로 무게중심을 잡았고 방향타로 방향을 바꿀 수도 있다. 당시 모형전문점이자 1인 기업이었던 아카데미과학에서 최초로 제작한 국산모형이었다. 이 제품은 도매상을 통해 전국에 유통되어 큰 성공을 거두었다.

전차모형의 등장 이후, 전투기모형이 발매되고 이어서 보병과 장갑차, 군함 등의 다양한 제품들이 속속 등장했다. 아이들은 이제 육·해·공의 각종 무기를 손 안에 넣을 수 있게 되었고, 밀리터리모형은 1970년대 초·중반 국산모형의 큰 줄기를 형성했다.

물론 밀리터리모형만 제작, 판매되었던 것은 아니다. 새마을운동과 건설 붐 속에서 불도저 같은 건설장비모형도 인기를 끌었고 태엽동력의 자동차, 물놀이용 모터보트와 고무동력 보트도 속속 발매되었다. 가끔씩 등장하는 생소한 일본 SF캐릭터물의 복제품도 아이들에게는 마냥 신기하고 놀라운 미지의 세계였다.

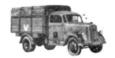

구급차 오펠

F-15 이글

금날개

미국육군 워커-부륵독

독일육군 호전차 펜더

●…1호에서 4호까지 구입하면 5개가 됩니다…●

1호＋2호＋3호＋4호＝5개

아동과학 선물코너

본사에서는 그동안 아동과학을 아껴주신 소비자 여러분에게 조금이라도 보답하는 마음으로 이번에 시리즈로 제작 판매하는 계란비행기 1호에서 4호까지 구입하신 분에게 보너스로 계란비행기 5호를 보내드립니다.

선물타기요령

1. 1호부터 4호를 정성껏 만들어 책상앞에 장식하고
2. 상자 뚜껑의 비행기를 가위로 오려내어
3. 각호별로 비행기의 정확한 이름과 나라명을 적고
 (예 : F-86세이버 미국)
4. 아동과학 제품중에서 무엇이던지 한가지 만들어 본 뒤 좋은점과 나쁜점을 적어 보내주시면 됩니다.

아동과학 제품안내

• 100 원 빅그포크 (황금날개)
• 250 원 전격오펠
• 250 원 구급오펠
• 150 원 F-15이글

• 300 원 타이거샤크
• 500 원 펜더탱크
• 500 원 워커불독 탱크
• 500 원 계란비행기
 시리즈 1, 2, 3, 4, 5호

《보낼곳》
우편번호 133-00 서울 · 성동구하왕 1 동 355의 3

아동과학사 선물코너담당자앞

※ 보내는이의 주소를 정확히 쓰세요.

● 영전 ● 훅케울프Fw-190 ● 미그-15 ● TBF아벤저 ● FIU콜세아

타이거 샤크

아동과학의 제품 안내지,1970년대
제품 및 선물타기 행사를 소개하고 있다.

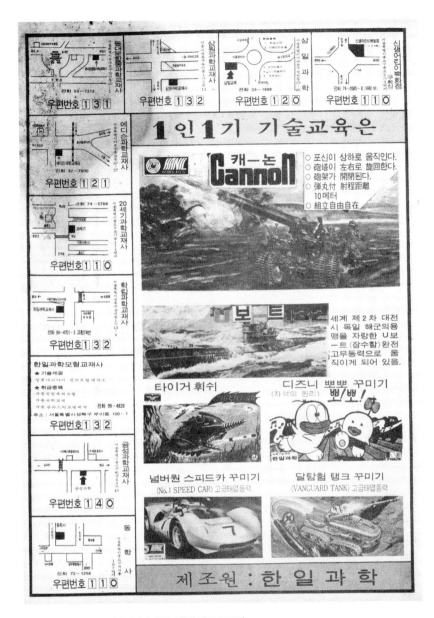

합동과학과 함께 1세대 모형업체였던 한일과학의 광고,1973년

한일과학은 일본 모형업계 관계자와 동업으로 시작한 초기 모형업체였다. 일본 나고야의 '신공모형' 대표였던 일본인 사장은 우리나라에 플라스틱모형을 알린 인물이었다. 광고에는 한일과학의 제품을 판매하는 모형 전문점의 약도가 게시되어 있다. 이 모형 전문점들 중 삼일과학과 에디슨과학, 20세기과학과 금성과학은 후에 독자적인 제품을 개발하며 모형제작업계로 진출했다.

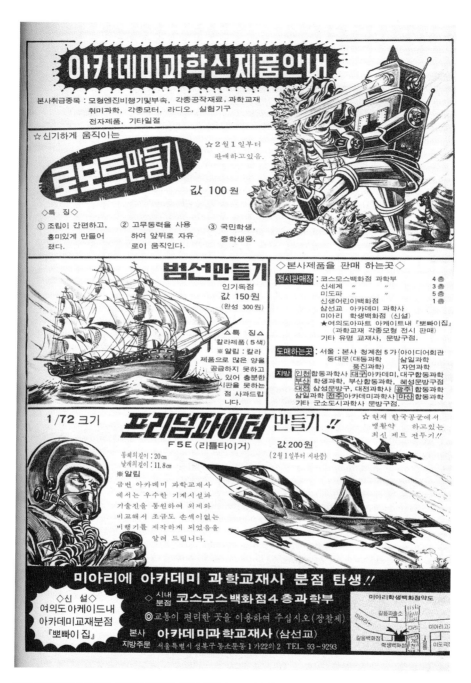

아카데미과학의 소형제품, 〈로보트 만들기〉,〈범선 만들기〉,〈프리덤파이터 만들기〉 광고,1974년

어린이잡지 열풍과 더불어 나아가다

　인터넷도 없고 각종 매체의 정보가 희소하던 1970년대, 어린이문화를 이끈 것은 만화였다. 학교에서는 위인전이나 세계명작 독서를 권장했지만 꿈 많고, 호기심 넘치는 소년들의 갈증을 풀어주기엔 만화만 한 것이 없었다. 그러나 만화문화를 마음껏 즐기는 것도 쉬운 일이 아니었다. 1960년대부터 수많은 작가와 명작을 배출한 한국만화계였지만 70년대에 들어서면서 인기만화의 발원지였던 대본소만화가 큰 수난을 당했다. 내부적으로 대본소만화 배급사의 독점적인 횡포로 만화가들의 창작환경이 열악해졌고 외부적으로는 만화 및 만화대본소에 대한 사회적 인식이 악화된 것이다.

　TV와 신문에서는 어둡고 불결한 만화대본소의 이미지가 반복적으로 노출되었고 대본소가 폭력을 조장하는 불량만화의 온상지라는 내용의 기사를 연이어 게재했다. 만화와 대본소에 대한 여론몰이가 계속되자 교사들은 만홧가게에 출입하는 아이들을 벌주겠다고 으름장을 놓았고, 부모들은 아이가 만화를 보면 회초리를 들었다.

　만화와 대본소에 대한 부정적 인식이 확산되는 과정에서, 대안처럼 등장한 것이 '건전한 교양지'를 표방한 어린이잡지였다. 어린이잡지의 양대산맥으로 불렸던 〈새소년〉(1964년 창간)과 〈소년중앙〉(1969년 창간)이 선두에 섰고 그 뒤를 〈어깨동무〉(1967년 창간), 〈소년생활〉(1975년 창간), 〈소년세계〉(1966년 창간)가 따라가며 5대 월간지 체제가 자리를 굳혔다. 이 어린이잡지들은 어두운 대본소만화의 이미지를 떨쳐버리고 '교육적인 읽을거리'를 내세우며 승부수를 던졌다. 그 결과는 대성공이었다. 교육계

'높은 판매 실적 올린 피노키오 아저씨',〈소년생활〉,1976년 2월호

〈새소년〉 1978년 2월호,어문각 발행
아동문학가 어효선을 주간으로 1964년 5월
창간. 처음에는 문예·교양과 취미·과학·탐험·
모험 등 학습에 도움을 주는 교육적인 기사들
을 중심으로 편집하였으나 점차 독자들의 흥
미 중심으로 기사내용이 바뀌게 되었다. '클
로버문고'라는 별도의 단행본 시리즈를 펴내
큰 성공을 거두기도 했다. 1989년 5월 25주
년 기념호를 끝으로(통권301호) 폐간되었다.

와 부모들의 지지와 아이들의 환영을 받으며 어
린이잡지의 시대가 열리게 된 것이다.

어린이잡지는 교양학습지를 표방했지만 재미
있는 볼거리를 찾던 아이들의 요구에도 부합했
다. 알록달록한 컬러페이지, 만화책과 다름없는
별책부록, 본문에 가득 찬 연재만화는 만화에 목
마른 아이들에게 오아시스와도 같았다. 게다가
특별부록이라는 이름으로 장난감이나 공작키트
를 끼워주었으니 그야말로 종합선물세트였던 셈
이다. 어린이잡지는 순식간에 어린이문화의 중
심에 우뚝 서게 되었다.

1970년대 중반 어린이잡지가 전성시대를 맞
기 시작하면서 판매부수 또한 폭발적으로 증가
했다. 이에 따라 잡지광고에 대한 수요도 넘쳐나
기 시작했다. 장난감이나 학용품이 주를 이룬 잡

지광고는 아이들이 원하는 상품정보를 전하기에 가장 효율적인 매체였다. 모형업체들도 이 점을 놓치지 않고 잡지에 광고를 내보내기 시작했다. 광고 효과는 기대 이상이었다. 아이들은 광고를 보자마자 자신이 찾는 제품을 구매하기 위해 문방구로 달려갔고, 광고 제품에 관한 소문은 전국적으로 퍼져나갔다. 제품을 기다리다 못한 아이들은 문방구나 모형회사에 발매를 독촉하기도 했다. 광고는 업체의 홍보와 투자에도 중요한 역할을 했다. 광고를 게재한 업체는 아이들에게 브랜드가 각인되어 신뢰도가 쌓였고, 광고를 바탕으로 한 신제품의 투자유치도 이루어졌다. 70년대 〈소년중앙〉의 광고단가는 흑백면이 10만~12만 원 선으로 100원짜리 제품 1만 개와 맞먹는 금액이었지만, 광고 효과는 수십 배의 수익을 가져다주었다. 이렇듯 광고의 중요성을 실감한 모형업체들이 잡지에 제품을 광고하면서, 어느덧 어린이잡지와 모형업체는 동반성장하는 밀접한 관계를 맺게 되었다.

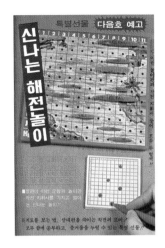

〈신나는 해전놀이〉
다음 호의 특별부록을 알리는 예고편,
〈새소년〉, 1978년 4월호

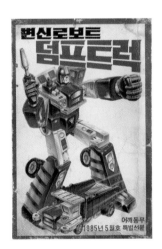

〈변신로보트 덤프트럭〉,〈어깨동무〉
1985년 5월호의 특별부록
1980년대에는 모형업체의 협찬으로
플라스틱모형을 부록으로 끼워주기도
했다.

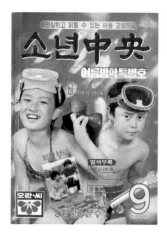

〈소년중앙〉 1977년 9월호, 중앙일보사 발행

1969년에 창간되어 획기적인 편집으로 어린이잡지의
대명사가 되었다. 동화, 소설, 시 등 아동문예물과 교양
기사, 만화, 취미오락에 관한 내용을 다루었다. 별책부
록에도 중점을 두어 '우주소년 아텀', '타이거마스크',
'무지개행진곡' 등의 인기만화를 실었고, 유아(소년중앙
독자의 동생)를 위한 B5판형의 부록 '어린이중앙'을 함
께 제공했다. 1994년 9월에 폐간되었다.

〈어깨동무〉 1976년 5월호, 육영재단 발행

고 육영수 여사가 1967년에 창간한 잡지이다. 행정부
의 도움을 받아 제작되었으며 농어촌, 두메산골, 외딴
섬 등의 오지에 사는 어린이들에게 적극 보급되었다.
300쪽 내외로 다른 잡지에 비해 분량이 적었으며, 애
국심과 효도에 관한 내용이 주를 이루었다. 대표 연재
만화는 '주먹대장'이었으며 1987년 5월에 폐간되었다.

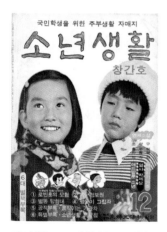

〈소년생활〉 1975년 창간호, 주부생활사 발행

1975년 12월 느지막이 창간되었다. 여성지 〈주부생활〉
의 자매지로 꼼꼼한 편집과 깔끔한 인쇄가 돋보였다.
별책부록으로 '철인 캉타우', '별똥탐험대'가 인기를 끌
었지만 후발주자의 한계에 부딪혀 업계 4, 5위에 머물
렀다.

〈소년세계〉 1969년 2월호

1966년에 창간되어 초기에는 큰 인기를 끌지 못하다
가 1970년대 들어 취미오락과 흥미본위의 기사, SF만
화 위주의 연재로 일부 독자들의 열광적인 지지를 끌어
냈다. 연재만화의 분량도 다른 잡지에 비해 풍성했으며
조흔파, 최요안의 연재소설과 '로보트태권V', '마징가Z',
'데빌보이', '울트라맨' 등 새롭게 등장한 SF만화가 좋은
반응을 얻었다.

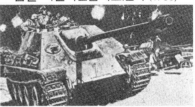
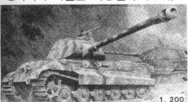
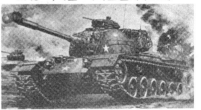

합동과학의 어린이잡지 광고,1975년 5월

플라스틱모형 광고에는 제품정보에 더해 실제 차량의 설명을 함께 넣어 정보를 읽는 즐거움을 선사했다.

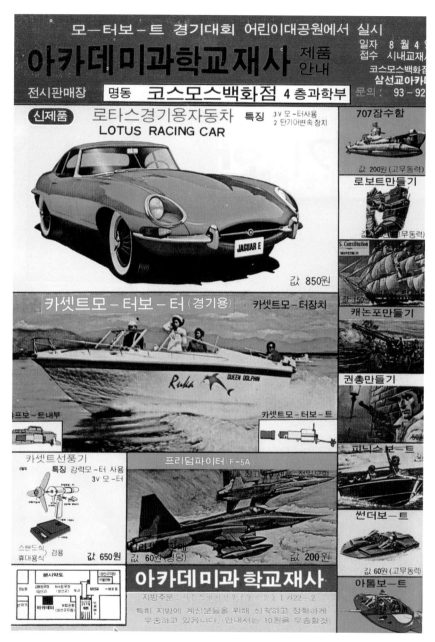

아카데미과학의 어린이잡지 광고,1974년 8월

당시 흔하지 않았던 컬러광고는 보는 것만으로도 사치스러운 경험이었다. 컬러광고를 접한 아이들의 브랜드 신뢰도는 매우 높아졌다.

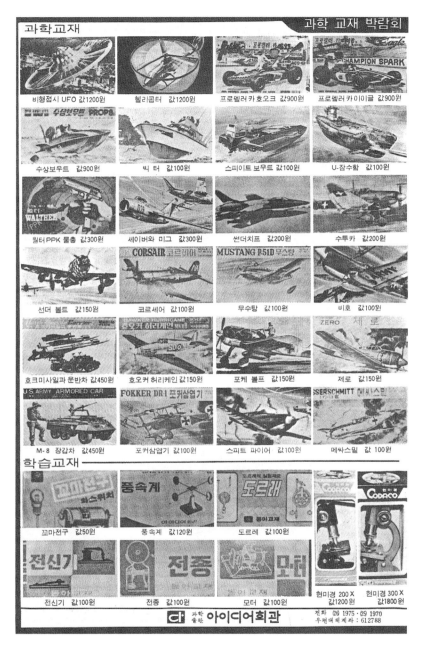

아이디어회관의 어린이잡지 광고, 1975년 7월

1970년대 중반이 되면, 어린이 또래 사이에서 신상품 모형 출시 자체가 뉴스였기에 모형 광고는 중요한 정보로 여겨졌다. 심지어 모형 광고를 보기 위해 잡지를 구입하는 아이들이 있을 정도였다.

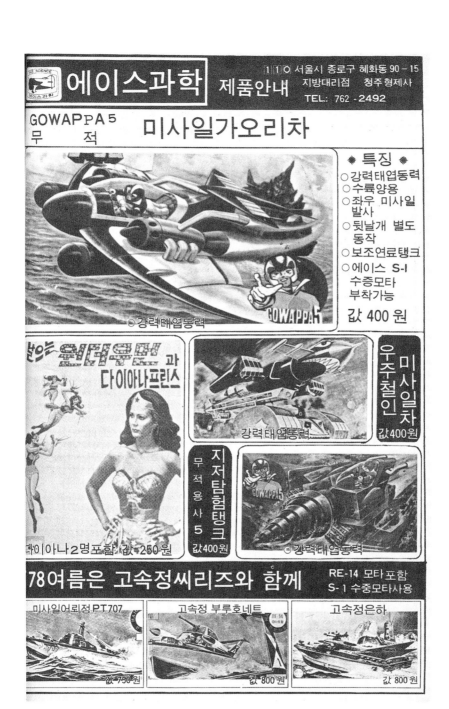

에이스과학의 어린이잡지 광고,1978년 8월

TV만화영화 캐릭터의 등장

　박정희 군사정권은 일본문화의 국내 유입을 철저히 금지했다. 영화와 노래는 물론 모든 왜색적인 문화 유입을 막았다. 교육계에서는 '국산품 장려운동'을 통해 외국제 학용품 사용을 금지했고 외국제 물건을 쓰는 아이들은 부러움과 동시에 손가락질을 받았다.

　이런 시대 상황에서 다수의 일본 만화영화가 수입되어 KBS, MBC, TBC, 방송 3사에서 방영되기 시작했다. 일본 만화영화를 TV에서 방영한다는 것은 일본문화 유입을 금지하는 정부정책에 반하는 것이었지만, 각 방송사는 만화영화의 제목과 주인공들의 이름을 한국식으로 바꾸어 국산 만화영화인 양 방영했다. 당시만 해도 이웃나라에 대한 정보조차 매우 제한적이어서 아이들은 물론 어른들도 TV만화영화가 일본에서 제작한 것이라고는 생각하지 못했다.

　〈우주소년 빠삐〉, 〈요괴인간〉, 〈서부소년 차돌이〉, 〈우주소년 아톰〉, 〈밀림의 왕자 레오〉, TV만화영화 중 절대다수를 차지하던 일본 만화영화가 국산으로 탈바꿈되었다. 만화가 방영되는 저녁시간에는 수많은 아이가 TV 앞으로 모여들었다. 전국에 TV가 보급되고 만화영화가 한창 인기몰이를 하던 1975년, MBC가 일본 로봇만화영화 〈마징가Z〉를 방영했다. 아이들은 TV에서 눈을 떼지 못했고 그들 사이에서 사상 초유의 시청률을 기록했다. 〈마징가Z〉의 성공에 자극을 받은 TBC에선 〈마징가Z〉의 후속작 〈그레이트 마징가〉를 일요일 오후 특집으로 편성하면서 로봇만화영화의 인기몰이에 불을 질렀다. 연이어 〈그랜다이저〉, 〈짱가〉 등이 속속 방영되면서 로봇만화영화의 열기는 날로 뜨거워졌다.

〈마징가Z 색종이〉,1970년대

삼양식품의 과자 〈마징가Z〉
포장지,1970년대

〈이상한 나라의 삐삐요술차(재판)〉,
에이스과학,1978년,500원
1977년 MBC에서 방영한 〈이상한 나라의
삐삐〉가 인기를 끌자, 에이스과학은 다음
해 〈이상한 나라의 삐삐요술차〉를 복제 제
작하여 발매했다.

완구회사와 문구회사도 새로운 기회를 놓치지
않았다. 인기 만화캐릭터와 제품을 결합한 상품을
내놓았다. 아이들은 캐릭터가 인쇄된 문구와 완구
에 열광했고 문방구는 캐릭터 상품으로 도배가 되
다시피 했다. 이를 주시하던 국내 모형업계도 기
존의 밀리터리모형 중심 생산에서 TV방영 캐릭
터모형 생산으로 방향을 선회했다.

1976년 TBC에서 방영한 만화영화 〈달려라 번
개호〉가 선풍적인 인기를 끌자 아카데미과학은
일본 '이마이'의 〈마하 고고고〉를 복제, 발매하여
초대형 베스트셀러를 만들어냈다. 이후 〈날아라
태극호〉(TBC, 1977년), 〈이겨라 승리호〉(TBC, 1978
년), 〈정의의 캐산〉(TBC, 1978년), 〈독수리5형제〉
(TBC, 1979년), 〈이상한 나라의 삐삐〉(MBC, 1977년)
등의 캐릭터들이 여러 가지 플라스틱모형으로 발
매되었다.

저작권의 개념이 미약하던 시절, TV만화영화의
인기에 편승하면 별도의 광고를 하지 않아도 성공
적인 판매로 이어졌다. 그러다 보니 동일한 원판
을 무단복제하여 여러 업체에서 중복생산하는 경
우도 빈번했다. 모형업계 속어로 '떠블'이라 불리
던 중복생산은 업체 간의 경쟁을 과열화하여 가뜩
이나 영세한 모형업체의 부도까지 이어질 수 있
는 도박이기도 했다. 이를 방지하기 위해 1977년
경 40여 모형업체가 모인 사단법인 '한국생산자협

회'가 결성되었다. 혼란에 빠진 모형업계를 정비하고 우수제품의 심의를 표방했지만 '떠블' 방지가 주요 현안이었다. 아이디어회관은 비행기, 합동과학은 탱크, 아카데미과학은 보트로 주요 발매제품의 영역을 나누기도 했고 원판의 복제 순번을 정해 최대한 '떠블'을 피하고자 했다. 협회는 친목도모를 위해 야유회를 가는 등 노력을 기울였지만 중소업체 간의 이해관계가 상충되고 갈등이 생기면서 중복생산 문제는 끝내 해결되지 못했다.

아카데미과학의 〈동짜몽〉 광고, 1980년
국내에 정식 방영되지 않은 만화영화였지만 부산지역에서 수신되는 일본 TV를 통해 전국적인 유명세를 갖게 된 〈도라에몽〉의 모형 광고. 모형업계 관계자에 따르면 〈도라에몽〉은 당시 무려 8곳의 업체에서 '떠블'이 나온 경이로운 아이템이었다고 한다.

1970년대 말, 국산 모형업계는 '떠블'이라는 고질적인 병을 앓고 있었지만, 내부사정까지 알 길이 없는 소비자들은 인기 만화영화의 캐릭터가 플라스틱모형으로 속속 발매되는 것이 반가울 따름이었다.

방송의 파급효과는 실로 거대한 것이었기에 업체들은 그 유혹을 떨쳐버릴 수 없었다. '떠블'의 위험을 무릅쓰고라도 남보다 먼저 인기 캐릭터모형을 발매하는 것이 성공의 중요한 공식이 되었다. 당시 신제품들로 넘쳐나던 문방구의 풍요로움 이면에는 모형업체들의 숨 가쁜 개발경쟁이 숨어 있었던 것이다.

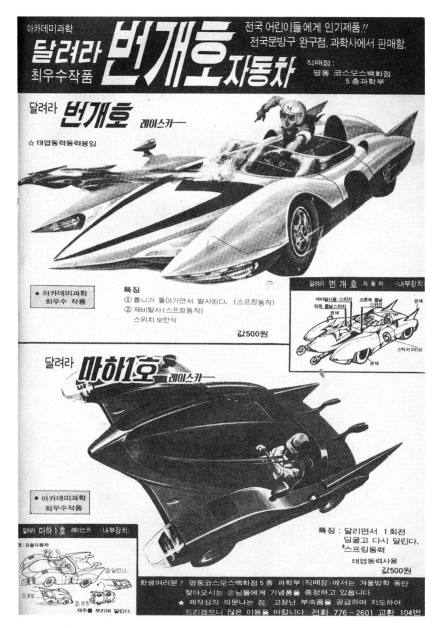

아카데미과학의 〈달려라 번개호〉 광고,1976년

TV만화영화 〈달려라 번개호〉가 방영된 다음 해, 아카데미과학은 같은 제목의 태엽동력 플라스틱모형 〈달려라 번개호〉를 발매했다. 광고에서처럼 원작의 설정을 충실하게 재현한 각종 작동장치로 큰 인기를 끌었다. 하단은 태엽자동차 시리즈 2탄으로 발매한 〈마하1호 레이스카〉다.

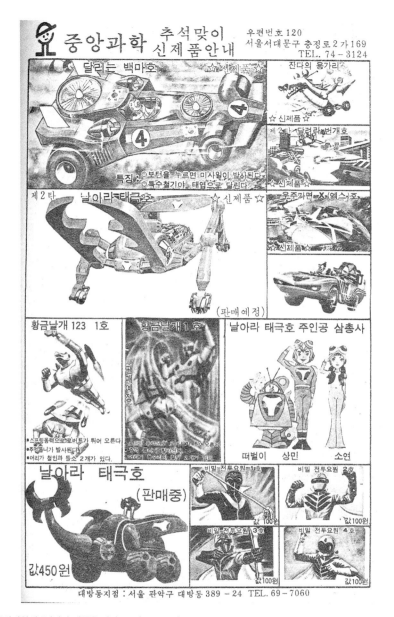

중앙과학의 〈날아라 태극호 씨리즈〉 광고, 1977년

일본의 TV만화영화 〈타임 보칸〉을 1977년 TBC에서 〈날아라 태극호〉로 방영, 높은 시청률로 큰 인기를 끌자, 중앙과학에서 서둘러 플라스틱모형을 발매했다. 모형 역시 큰 판매고를 올리자, 관련업체의 주목을 받았다. 1978년 후속편격인 〈이겨라 승리호〉가 방영되면서 중앙과학과 아카데미과학에서 〈이겨라 승리호〉 모형을 중복하여 발매했다.

학교 앞 문방구의 황금기

1970년대는 고도의 경제성장기였다. 산업현장에는 더 많은 노동력이 필요했고, 농촌에서 도시로의 인구이동이 급속도로 진행되고 있었다. 서울, 대구, 부산 등 대도시의 변두리에는 기하급수적으로 인구가 증가했지만 학교, 특히 초등학교 수는 인구증가의 속도를 따라잡지 못했다. 학생 수에 비해 교사와 교실이 턱없이 부족한 상황에서, 교육지책으로 나온 것이 2부제 수업이었다. 학생들을 오전반, 오후반으로 나누어 등교하게 해서 부족한 교실 문제를 해결하려 한 것이다. 그럼에도 교실은 '콩나물시루'라고 할 만큼 학생들이 넘쳐났다. 자연스럽게 학교 앞 문방구도 등하교 때 몰려드는 아이들로 북새통을 이뤘다. 2부제 수업이 진행되는 덕에 문방구는 하루에 4번의 대목을 맞이한 셈이다.

학교 앞 문방구에서는 '어린이들의 백화점'이라 할 정도로 온갖 물품을 팔았다. 10원짜리 군것질거리부터 자두나 복숭아 같은 싸구려 과일, '아이스께끼'라 불리던 막대하드, 학용품은 기본이고 운동구와 어린이잡지, 만화책, 딱지와 구슬, 종이인형 같은 값싼 장난감들을 팔았다.

플라스틱모형 붐이 일자, 모든 상품을 제치고 플라스틱모형이 문방구의 대표 상품이 되었다. 이 시절 문방구들의 상품 진열은 일정한 전형성을 보여준다. 유리창에는 어린이잡지의 광고포스터가 다닥다닥 붙었고, 정면 진열장에는 모터동력 탱크 같은 고가의 모형을 진열해 아이들의 시선을 끌었다. 내부 천장에는 각종 운동구와 완구를 걸어놓고, 선반에는 100~500원짜리 모형을 가득 채워놓았다. 샤프펜슬처럼

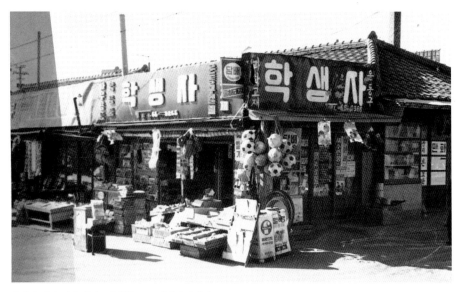

학생사 전경, 서울 강서구 공항동,1970년대,ⓒ차찬영
각종 운동용품을 매달고, 좌판에는 군것질거리를 늘어놓았다. 가장 잘 보이는 진열장에는 고가의 탱크모형을 진열해
놓았고 유리창에는 참고서와 잡지 등의 광고포스터가 빽빽하게 붙어 있다. 만홧가게가 나란히 붙어 있는 모습이 이색
적이다.

비싼 문구는 계산대 아래쪽 유리진열장에 모아놓고, 공책과 도화지 등은 뒤쪽 선반
에 올려놓았으며, 문방구 입구 앞에 설치된 판매대에는 10원짜리 종이인형과 딱지,
군것질거리 들을 푸짐하게 늘어놓는 것이 일반적이었다.

어린이잡지와 플라스틱모형은 문방구의 매출에 큰 부분을 차지하는 대표상품이
었다. 아이들은 문방구에서 구입한 어린이잡지에서 새로 출시된 플라스틱모형의 정
보를 얻었고, 그 문방구에서 원하는 모형을 구입했다. 이 과정에서 어린이잡지와 플
라스틱모형, 문방구는 떼려야 뗄 수 없는 밀접한 삼각관계를 맺었다.

문방구의 호황은 1970년대를 관통하여 1980년대 말까지 이어졌다. 문방구 운영
의 가장 큰 장점은 소자본으로도 고소득을 올릴 수 있다는 점이었다. 물품은 직접
도매상에 가서 사오거나 중간도매상을 통해 현금거래를 했다. 반품이 되지 않아서

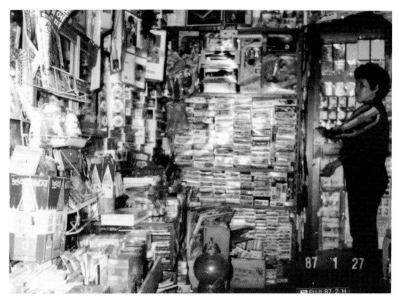

오로라문구의 실내,서울 성동구 왕십리동,1987년
1980년대에 대량 발매된 여자아이들의 완구와 100원짜리 모형들로 가득 찬 문방구 내부의 모습이다.
팬시용품과 연예인 사진, 스티커 등으로 아기자기하게 꾸며져 있다. ⓒ조은숙

재고가 쌓여갔지만, 아이들의 눈에 문방구는 언제나 보물섬으로 보였다. 80년대 말까지 일반적인 문방구의 하루 매출은 20만~40만 원 선으로 당시로서는 적지 않은 액수였다. 게다가 학교 앞은 중심상권에서 벗어나 있었으므로 임대료 상승 없이 오랫동안 자리를 지키면서 안정된 장사를 할 수 있었다.

문방구가 대성업을 이루자, 학교 정문과 후문 앞에는 서너 곳의 문방구가 자리 잡는 경우가 많았다. 규모가 큰 학교 앞에는 '어린이 상점가'라고 불릴 정도로 분식집과 서점, 문방구 등이 우후죽순 생겨났고, 아이들의 선택의 폭은 더욱 넓어졌다. 당시 문방구를 경영했던 김 씨는 '문방구를 운영한 덕에 남편 없이 세 아이를 훌륭하게 키우고, 집을 사고, 성공했다'고 회고한다. 일자리를 구하기가 어려웠던 여성들과 자영업자들에게 문방구는 생업의 기회이기도 했다.

문방구 앞에 모인 아이들,1980년대 초반

공덕문방구,서울 마포구 공덕동,1982년

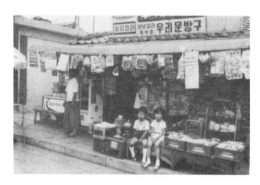

우리문방구,서울 성북구 삼선동,1982년

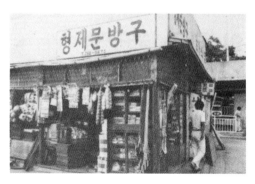

형제문방구,서울 성동구 신당동,1982년

군소업체들의 난립과 혼돈의 시대

1970년대 후반. 어린이잡지 문화와 함께 성장한 국산 플라스틱모형은 어느덧 전국의 모든 아이들에게 일상적인 문화로 자리매김하게 된다. 동네 골목길에는 대문 앞에 모여 앉아 모형을 만드는 아이들을 쉽게 볼 수 있었고, 그보다 어린 아이들은 형들이 만드는 모형을 부러워하며 다음 세대의 소비자로 성장했다. 학교 앞과 시장 통, 마을 어귀에 들어선 수많은 문방구에는 하루가 멀다 하고 신제품이 들어왔고 소도시의 구멍가게에까지 플라스틱모형은 뻗어나갔다. 활황기에 접어들자 모형업계의 경쟁은 날로 치열해졌다. 제품 성공의 제일 중요한 열쇠는 누가 먼저 인기 TV만화영화의 제품을 복제하여 발매하느냐에 있었다.

그러나 복제할 인기 캐릭터모형의 원판을 입수하는 것이 쉽지는 않았다. 1989년 해외여행 자유화 이전까지, 해외에 나가서 원판을 가져오려면 비용도 문제거니와 매번 교육을 받고 단수여권을 새로 발급받아야 하는 등 까다로운 절차를 거쳐야만 했다. 일본의 지인을 통하거나 보따리장수를 통해 운 좋게 인기 캐릭터모형의 원판을 구해 금형제작을 맡기더라도 제때에 비용을 지불하지 못하면 다른 업체로 금형이 넘어가기도 했다.

때론 여러 업체에서 동일한 원판의 모형을 동시에 발매하면서 어린 소비자들을 혼란에 빠뜨리기도 했다. 미처 원판을 입수하지 못한 업체는 복제한 국내제품을 또 다시 복제해 발매하면서 국산 모형시장은 혼란을 겪었다.

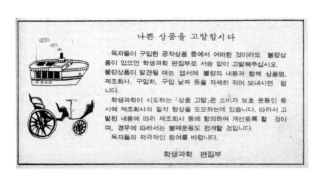

'나쁜 상품을 고발합시다', 〈학생과학〉의 독자 캠페인,1975년 5월호
독자들의 고발이 접수되면 불량제품을 만든 제조사에 항의하고 불매운동을 벌이겠다는 내용의 공지문으로, 당시 불량품이 만연했던 국산모형계의 상황을 보여준다.

불량제품도 큰 문제를 일으켰다. 영세업체에서 만든 수많은 제품이 부품의 구멍이 맞질 않아 아이들 힘으로는 조립을 할 수 없는 경우도 많았다. 아이들이 어른들에게 도움을 청하면서 어른들은 그제야 제품에 결함이 있다는 것을 알게 되었다. 이런 일들이 누적되자 신문과 뉴스에서 이전부터 표적이 되었던 만화의 불량성과 함께 플라스틱모형의 불량성을 비중 있는 기사로 다루기도 했다. 게다가 조립에 사용하는 접착제에 환각작용을 일으키는 '톨루엔'이란 성분이 들어 있는 것이 밝혀지자 사회문제로까지 번지면서 플라스틱모형의 위험성에 대한 우려가 더욱 커졌다.

아이들 또한 플라스틱모형을 구매할 때 이전보다 신중한 판단을 하게 되었다. 제품상자의 현란한 그림만 보고 덜컥 구입했다가 내용물이 불량해서 실망했던 불쾌한 경험들이 쌓였기 때문이다. 당시 플라스틱모형 시장의 대표적인 업체였던 합동

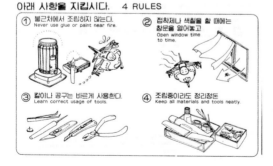

조립시 주의사항
인체에 유해한 접착제의 폐해로 1980년대 이후에는 제품설명서마다 조립시 주의사항을 표기했다.

과학과 아카데미과학, 아이디어과학은 모두 금형의 정밀도와 품질개발에 공을 들였던 회사였다. 시간이 흐르면서 아이들로부터 우수한 품질을 인정받은 아카데미과학이 업계 1위였던 합동과학을 제치고 급성장을 했다. 그 뒤로 아이디어회관과 중앙과학, 대흥과학, 삼성기업, 제일과학 등이 선두를 바짝 쫓았고, 조악한 제품을 만들어내던 업체들은 아이들의 외면 속에 하나둘 시장에서 사라져갔다.

소년동아 고발센터 21건 접수, 동심 울리는 불량상품들

불량장난감 고발 가운데 절반인 7건이 모두 조립식장난감인데 부속이 맞지 않아 설명서와 틀리며, 접착제가 좋지 않다는 내용이었다. 경북 경주에서 시외전화로 고발해온 강성욱 군은(불국사국교 6년) 해태탱크를 1천 원 주고 샀으나 조립을 해도 탱크가 굴러가지 않아 회사 측에 연락하니 멀어서 출장 갈 수 없다는 핑계를 대더라면서 "어른들은 나빠요"라고 울먹였다.(중략)

─《동아일보》, 1979년 3월 15일자

본드 환각 구제방법 마련해야

본드 환각이란 말을 처음 들었을 때는 그저 말썽꾸러기들이 저지르는 약물장난인 줄 알고 그런 일도 있나 보다 하고 말았는데 벌써 아이들이 그로 인해 몇 명이나 목숨을 잃었고 그 성분의 정체와 피해상황에 대해 보도됨에 따라 아이들의 본드 환각문제가 보통 심각해져버린 게 아니라는 것을 알았다. 우리 집 아이는 지금 국민학교 6학년인데 벌써 몇 년 전부터 조립식장난감을 즐겨 맞춰왔고 또 필요하다고 해서 본드라는 것도 그때그때 무심히 사주었는데 바로 그 본드가 악성환각작용을 일으킨다니 이거 큰일이 아닐 수 없다.(중략)

─《경향신문》, 1980년 7월 16일자

제2세대의 출현과 일본문화의 유입

1980년대에 들어서자 형들이 만드는 모형을 보고 자란 다음 세대들이 플라스틱 모형 소비자 대열에 합류했다. 이들은 '모형 1세대'보다 경제적으로 풍요로웠다.

문화 전반에 탄압과 검열을 강행했던 박정희 정권이 1979년 박정희의 사망과 함께 막을 내린 후, 1980년 전두환 정권이 들어섰다. 정통성이 없던 전두환 정권은 민심 수습을 위해 상징적 시혜 차원에서 몇 가지 유연한 문화정책을 펼쳤다. 1980년 12월 시작된 컬러TV 방송도 그중 하나였다.

흑백TV에서 컬러TV로의 전환은 아이들의 시각문화에 큰 영향을 끼쳤다. 총천연색의 만화영화는 단조로웠던 과거의 흑백영상보다 한층 더 강렬한 인상을 남겼다. 컬러 방송과 함께 신군부정권은 3S정책을 적극적으로 펼쳐나 갔다. 스크린(Screen, 영화), 스포츠(Sports), 섹스(Sex)의 3S정책은 국민의 정치적 관심을 돌리기 위한 우민화정책이기도 했다. 검열이 완화된 틈새로, 일본문화가 유입되기 시작했다. 음성적인 경로로 들어온 일본 대중문화는 다양한 모습으로 사회 전반에 파고들었다. 거리에서는 무단복제한 일본가요 테이프를 팔았고, 일본 성인만화와 사진집도 암암리에 돌아다녔다. 일본 어린이만화를 무단복제한 해적판도 다량 등장했다. 아이들은 이전보다 다양한 장르의 일본만화를 접할 수 있었다. 1970년대에 만홧가게라 불렸던 대본소에는 어린이보다 성인이 더 많아졌고, 아이들은

〈정의의 용사 쿤타맨〉, 다이나믹 콩콩코믹스, 1988년, 1000원
큰 인기를 누렸던 대표적인 해적판만화이다. 1970년대 해적판만화는 일본만화를 베껴 그려 출간했지만, 1980년대는 원본을 복사하여 출간하는 경우가 많았다. 원제는 〈초인 킨타맨〉.

〈로봇대백과〉, 능력개발, 1984년,
1000원

초판은 1981년에 〈로봇대사전〉으로 발매, 국내최초로 출간된 로봇대백과. 우리나라 TV만화영화에 등장했던 로봇뿐 아니라 듣도 보도 못한 1980년대 일본 만화영화의 새로운 로봇들이 대거 소개되어 선풍적인 인기를 끌었다. 로봇 설계도와 능력치, 설정에 관한 정보가 화보와 함께 실렸고, 악당 로봇의 정보까지 알차게 소개했다.

'500원 만화'로 불리는 해적판만화를 구입해서 보기 시작했다.

대표적인 해적판만화 '다이나믹콩콩 시리즈'가 아이들 사이에서 큰 인기를 누렸고 일본출판물을 복제하여 짜깁기한 '잡학상식'과 로봇물을 소개한 '미니백과 시리즈' 또한 인기몰이를 했다.

학습교재로 유명한 능력개발은 〈로봇대백과〉를 시작으로 〈괴수공룡백과〉, 〈우주여행백과〉 등 다양한 '미니컬러백과'를 시리즈로 출간했고, 다이나믹콩콩, 상서각 등이 같은 포맷의 시리즈를 출간하며 뒤를 따랐다.

이 미니백과 시리즈는 아이들이 플라스틱모형으로만 만나 구체적인 정체를 알 수 없었던 로봇 캐릭터들에 관한 정보를 속 시원하게 정리해주었다. 특히 1970년대의 〈마징가Z〉, 〈우주소년 아톰〉, 〈그랜다이저〉 같은 '슈퍼로봇'들과는 궤를 달리하는 '리얼로봇'의 효시 건담을 국내에 처음 소개한 것 역시 미니백과 시리즈였다.

영상문화에도 큰 변화가 생겼다. 원하는 만화영화를 언제라도 볼 수 있는 영상기기인 비디오테이프레코더(이하 '비디오')가 등장한 것이다. 아이들은 비디오란 영상매체를 통해 TV만화영화에서 볼 수 없었던 다양한 장르의 일본 만화영화를 볼 수 있게 되었다. 게다가 재미있는 부분은 몇 번이고 되돌려 볼 수 있으니 획기적인 장치가 아닐 수 없었다. 1980년대부터 불기 시작한 학원열풍 또한 새로운 영상문화에 영향을 미쳤다. 학원가에서는 더 많은 아이를 유치하기 위해 비디오를 구입하여 로봇물을 상영했다. 로봇만화영화가 귀하던 시절, 학원이나 태권도장에서 무료로 감상할 수 있었던 비디오 만화영화는 최고의 오락거리 중 하나였다.

〈힘내라 메카동2호〉
원제 '강철 지그'라는 만화영화의 복제판 비디오로,
한국판은 기원을 알 수 없는 제목으로 출시되었다.
초창기 비디오 보급 당시의 베타(BETA)방식의 테
이프로 제작되었다.

　1970년대 플라스틱모형의 붐을 통해 자본과 기술을 축적한 국내 모형업체들은
1980년대 들어 정밀하고 복잡한 금형을 개발할 수 있었다. 과거의 로봇모형이 머리
와 팔만 돌아가는 단순한 형태였던 데 반해, 1980년대의 로봇모형은 팔다리뿐만 아
니라 관절까지 움직일 수 있었다. 변신합체 또한 중요한 요소였다. 3단합체, 5단합
체 등이 가능하도록 정밀한 금형으로 제작된 고가의 플라스틱모형이 속속 발매되
었다.

　80년대 중반, 비디오의 보급률이 늘자 모형업체들 역시 비디오의 유행에 촉각을
곤두세웠다. 비디오캐릭터의 원판모형은 복제하기 훨씬 까다로웠지만, 날로 성장하
는 국내기술력 앞에서 거칠 것이 없었다.

　이렇듯 TV에서 방영되지 않았지만 비디오와 해적판만화책, 미니백과 등을 통해
새로운 일본 만화영화의 로봇들에 푹 빠져버린 아이들은 때맞춰 출시되는 로봇 플
라스틱모형이 반가울 따름이었다.

완구 협찬사와 국산 만화영화의 폐해

〈공룡수색대 본프리호 조립완성품〉
1977년 MBC에서 방영한 〈공룡수색대〉
에 나오는 '본프리호' 100원짜리 소형제
품.원작을 재현하면서 과장된 독특한 형
태로 탄생하였다.

초기 한국 플라스틱모형의 역사는 대부분 해외
제품의 복제로 점철되었지만, 세계 어느 곳에서
도 그 유래를 찾아볼 수 없는 독특한 성격의 원판
도 일부 존재했다. 초기 원판은 예상 밖으로 영세
업체에서 만든 제품이었다. 복제하고자 하는 해외
유명캐릭터의 원본제품을 구할 길이 막막했던 이
들은 비교적 구하기가 쉬웠던 인쇄물에서 유명캐
릭터를 찾아낸 다음, 솜씨 좋은 기술자가 직접 그
림을 보면서 금형을 제작했다. 그러나 2차원의 평
면그림을 3차원의 조형물로 만드는 것은 쉬운 일
이 아니었다. 비록 캐릭터 자체는 무단도용이었지만, 이 과정에서 캐릭터의 원형이
왜곡되거나 과장되어 재해석된(?) 한국만의 고유한 캐릭터가 탄생했다. 캐릭터를
복사한 멋진 상자에 혹해 구매하여 조립해 보면 기대와는 다르게, 전혀 멋지지 않은
주인공이 나타났다. 그래도 코흘리개 아이들은 마냥 즐겁게 갖고 놀았지만 눈썰미
가 남다른 몇몇 아이들은 제작자를 원망하기도 했다. 초기 국산 오리지널 플라스틱
모형은 그렇게 아쉽게 스쳐갔다.

1976년 극장용 국산 만화영화 〈로보트태권V〉가 흥행에 성공하자, 모형업체에서
도 지대한 관심을 보였다. 〈로보트태권V〉 모형의 개발은 해외 캐릭터모형에서 순수
국산 캐릭터모형의 전환점이라고 볼 수 있다. 그렇지만 1970년대의 금형기술로는

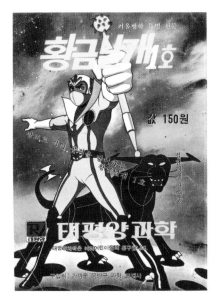

〈황금날개1호〉,태평양과학,1978년,150원
1978년 개봉한 극장용 만화영화인 〈황금날개1,2,3〉의 황금날
개1호 국산모형. 복제가 아닌 순수 국산금형의 제품이었다. 아
쉽게도 원본의 소재는 확인되지 않는다. 당시 이 제품을 구입
한 이들의 기억에 따르면 통으로 된 몸통에 머리와 팔을 끼우
는 키트에 고무재질의 날개가 포함되었다고 한다.

원작의 캐릭터를 살리기에는 역부족이었다. 비교적 제작이 간단한 100원짜리 오리
지널 소형제품만이 발매되어 아이들의 갈증을 풀어주었을 뿐, 정교한 플라스틱모델
은 찾아볼 수 없었다.

〈로보트태권V〉의 인기에 힘입어 1982년 〈슈퍼태권V〉와 1984년 〈84태권V〉가 차
례로 개봉하면서 아이들 사이에서 국산 만화영화에 대한 관심과 열망이 타올랐다.
주목할 점은, 이 시기에 모형업체와 완구업체가 국산 만화영화의 제작비를 지원
하는 스폰서로 참여하기 시작했다는 점이다. 스폰서가 된 업체들은 힘들게 독창적
인 캐릭터제품을 개발하는 것보다 이미 나와 있는 원작모형의 손쉬운 복제를 선택
했다. 업체에서 복제할 원판을 영화사에 보여주면 영화사는 그것에 맞게 기본설정
을 변경했고, 만화영화에 등장하는 각종 캐릭터도 일본 만화영화에서 무분별하게
가져왔다. 이렇게 표절로 얼룩진 국산 만화영화가 개봉되어 인기를 끌면 스폰서업
체는 미리 준비한 복제금형을 가지고 저렴한 비용으로 생산하면서 이윤을 극대화
했다. 대표적인 스폰서업체였던 뽀빠이과학을 비롯하여 원일모형과 삼성교재, 진양

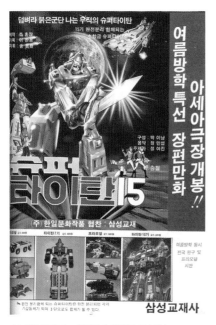

과학 등이 꾸준히 국산 만화영화의 캐릭터 제품을 발매했다.

국산 만화영화가 큰 인기를 끌자 관련 제품들도 불티나게 팔려나갔다. 곧 이들 영화를 협찬했던 모형업체가 국내 모형시장의 주역이 되었고, 인기 만화영화는 시리즈로 연이어 제작되었다.

새로운 속편이 나올 때마다 협찬사는 제품개발을 마무리하고 상영날짜에 맞추어 발매를 하는 판매전략을 세웠다. 1970년대부터 이어진 모형업체들의 무단복제는 국산 만화영화에까지 영향을 끼치게 되었고, 이들이 상업적인 성공을 이룰 때마다 독창적인 순수 국산모형의 개발과 순수 창작 만화영화의 제작은 멀어져만 갔다.

〈슈퍼타이탄15〉 개봉 당시의 광고, 1983년
삼성교재의 협찬으로 여름방학에 맞춰 개봉한 SF반공만화영화

1982년에는 〈슈퍼마징가3〉, 〈초합금로보트 쏠라1, 2, 3〉, 1983년에는 〈슈퍼타이탄 15〉, 〈스페이스 간담V〉 등이 개봉되면서 국산 로봇만화영화의 인기는 절정에 이르렀다. 1986년, 인기 개그맨 주연의 특수촬영물인 〈외계에서 온 우뢰매〉 시리즈가 다시금 극장가에 불을 붙였으나, 1990년대에 이르러 우리나라 모형시장이 침체기에 빠지면서 스폰서를 잃게 된 국산 만화영화 또한 깊은 수렁에 빠졌다.

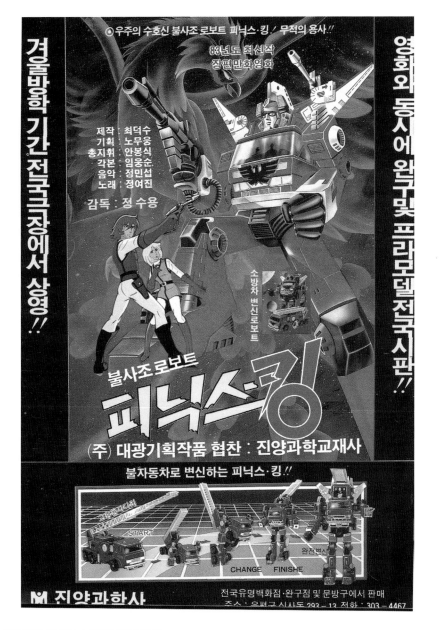

〈불사조로보트 피닉스-킹〉의 광고, 1984년

개봉 당시 흥미진진한 이야기로 아이들의 많은 사랑을 받았다. 그러나 이 만화영화에 등장하는 '피닉스-킹'은 일본 '타카라'의 인페르노 로봇완구를 표절 및 복제한 것이었다. 협찬사는 진양과학사. 완구와 모형 또한 개봉과 동시에 출시되었다.

식어가는 국산 플라스틱모형의 열기

1980년대 말에 접어들자 아이들의 놀이문화가 좀 더 다양해졌다. 컬러TV와 비디오의 보급에 이어 퍼스널컴퓨터와 가정용게임기가 보급되기 시작한 것이다. 새로운 놀이문화에 민감한 아이들은, 서서히 플라스틱모형을 떠났다.

경제형편이 좋아진 부모들이 교육에 깊은 관심을 쏟게 되면서 과외가 급부상했고 학원열풍의 조짐이 보이기 시작했다. 1970년대에 한가로웠던 아이들도 1980년대에 들어서자 놀 수 있는 시간이 부족해졌고, 공들여 플라스틱모형을 만들 기회도 점차 줄어들었다.

모형에 심취했던 1세대 아이들은 이제 중·고생이 되어 모형 만들기를 그만두거나, 유희 성격이 짙은 SF물보다는 실물축소모형을 선호하게 되었다.

1987년에는 수입자유화로 해외시장이 열리면서 그동안 수입금지 품목이던 외국산 플라스틱모형이 대량으로 수입되었다. 그동안 비밀리에 유통되었던 수입모형의 가격장벽이 무너지는 순간이었다. 일본 현지 가격의 4~5배에 거래되던 일본제품도 가격이 낮아져 국산제품과의 가격차이가 대폭 줄어들었다. 게다가 원판인 일제와 국산 플라스틱모형을 비교해보면 품질 면에서 적지 않은 차이가 보였다.

신도시로 급부상한 서울의 강남과 잠실 일대의 모형 전문점에선 정식수입한 제품들을 판매하기 시작했다. 모형애호가들은 환호성을 질렀다. 인쇄가 선명한 상자그림은 보는 이들을 매혹시켰고, 상자를 열고 조립을 마치면 뛰어난 품질을 확인할 수 있었다. 수입품에 대한 신뢰가 쌓여갔고, 모형동호회가 생겨나고, 수입모형으로 제작한 밀리터리 디오라마의 붐이 일었다. 독자적인 제품개발에 게을렀던 국산 모형

업체는 '카피업체'라는 오명과 함께 그 자리를 수입모형에 내주어야 했다. 손쉬운 복제를 통해 당장의 이익에만 급급했던 국산 모형업체들은 안타깝지만 당연한 위기상황을 피할 수 없었다.

일본의 경우, 초기 모형을 개발할 당시에는 미국제품을 복제했으나 그 기간은 길지 않았다. 일본 만화캐릭터 시장이 커지면서 일찌감치 캐릭터를 이용한 독자적인 제품개발의 길로 들어섰기 때문이다. 반면 우리나라는 만화에 대한 검열과 심의, 만화시장 구조의 왜곡, 표절과 해적판의 양산, 만화에 대한 부정적 인식으로 만화산업이 발전하기 어려웠고, 딱히 개발할 캐릭터 소재가 부족했다.

그러나 무엇보다 큰 이유는 고비용의 캐릭터 개발, 고비용의 금형개

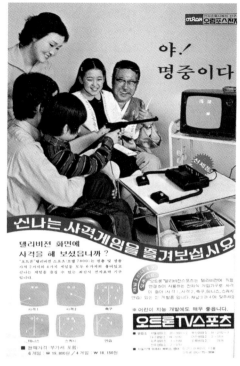

국내최초의 콘솔게임기 '오트론 TV스포츠'의 광고
1979년 올림포스전자에서 발매했다. 흑백TV에 연결하여 사격, 축구, 스쿼시, 테니스, 연습 등 여러 가지 모드를 즐길 수 있었다. 당시 가격은 18,150원으로 이때까지만 해도 가정용게임기는 쉽게 탐낼 수 없는 제품이었다. 대중적으로 보급되기까지는 오랜 시간이 걸렸다.

발로 막대한 자본을 투자하여 위험를 감수하는 것보다는, 이미 판매가 보장된 외국의 인기캐릭터 제품을 복제하는 것이 상업적으로 훨씬 유리한 선택이었던 당시 상황에 있었다. 물론 〈로보트태권V〉나 〈우뢰매〉 시리즈 같은 독자적인 국산 만화영화도 있었지만 협찬 완구사의 요구에 따라 표절 캐릭터가 설정되고, 그나마 단발적인 성격이 강해 시장을 만들기는 역부족이었다.

1980년대 중반부터 본격적으로 보급된 퍼스널컴퓨터와 비디오게임도 아이들의

'삼성겜보이' 광고
'삼성겜보이'는 1989년 삼성전자가 일본 '세가사'와 정
식계약을 통해 국내 출시한 가정용 8비트 게임기다.

놀이문화에 대변화를 이끌었다. 1981년
에 삼보컴퓨터는 국내최초의 퍼스널컴퓨
터를 출시했다.

　1984년 대우전자는 MSX호환기종인
〈아이큐1000〉을 발매, PC게임의 존재를
알렸다.

　1988년에는 용산전자상가 등지에서 저
가의 조립PC를 대중적으로 보급하면서
PC게임을 즐기는 이들도 빠르게 늘어갔
다. 1989년에 삼성전자의 〈겜보이〉와 현
대전자의 〈컴보이〉가 일본과 판권계약을
맺고 판매를 시작하면서, 본격적인 비디
오게임의 시대로 접어들었다. 아이들은
플라스틱모형보다는 강렬하고 자극적인
비디오게임에 빠져들기 시작했다.

　88서울올림픽을 한 해 앞둔 1987년에는 올림픽을 개최하는 국가가 의무가입을
해야 하는 세계저작권협약(UCC)에 가입하게 되었다. 국내 모형업계도 복제에 제동
이 걸렸다. 한국의 무단복제 시장에 관해 익히 알고 있던 일본에서도 이를 제재하기
위한 움직임이 일어났다. 일본 굴지의 모형회사인 '타미야'에서는 법적대응을 준비
하기도 했다. 물론 소규모 영세업체는 아랑곳하지 않고 복제품을 찍어냈지만 규모
가 커진 대형 모형업체는 상당히 난처하지 않을 수 없었다. 궁여지책으로 이미 출시
한 제품상자의 그림을 다시 그려서 재발매하거나 금형을 수정하기도 했다. 이 무렵
모형업체들은 전략상품을 플라스틱모형에서 완구나 게임 쪽으로 선회하고자 시도
했다.

　국산모형 시장이 축소되자 중소업체들이 가장 큰 타격을 입었다.

어떻게든 재기하기 위해 금형개발에 막대한 돈을 들였으나 판매부진으로 투자금을 회수하지 못하여 부도가 나면서 하나둘씩 사라져갔다. 사라진 모형회사의 금형은 다른 업체로 다시금 팔려나갔다. 이후 시장에서는 동일 금형이 업체명만 바뀐 채 재발매되는 경우가 비일비재했다.

1990년대 아이들이 게임에 푹 빠지기 시작할 무렵, 1970년대를 풍미했던 어린이잡지의 광고에선 더 이상 플라스틱모형 광고를 찾아볼 수 없게 되었고 어린이잡지 또한 새로운 문화로 눈을 돌린 아이들의 외면 속에 경영난을 겪게 되었다. 폐간하는 어린이잡지들이 속출하고 이에 함께 모형회사들도 하나둘씩 문을 닫았다.

1980년대 후반의 유행상품으로는 일본에서 붐이 일었던 〈4륜구동 자동차 시리즈〉가 있었다. 그러나 품질 좋은 일본 수입모형과 복제품인 국산 제품과는 경쟁이 되질 않았다. 〈BB탄총 시리즈〉도 큰 인기를 끌었다. 아카데미과학에서 발매한 〈콜트코맨더〉 권총은 한때 물량이 딸려 품귀현상까지 일기도 했다.

소프트비닐 제품도 등장했다. 기존 모

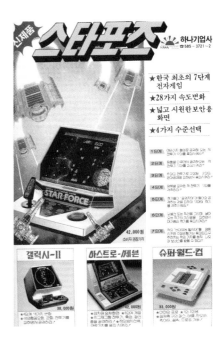

'스타포즈' 광고, 1986년
당시 가격 42000원으로 수많은 아이가 선망했던 고가의 탁상용 게임기. 도트매트릭스 타입의 VFD(진공형광디스플레이) 게임기로 일본 '에포크'의 정식라이센스를 받아 하나기업사에서 생산한 제품이며 최후의 VFD게임기로 알려졌다.

BB탄총 사용시 주의사항
더욱 강력해진 BB탄총의 등장으로 안전사고를 예방하기 위한 주의사항은 조립설명서의 필수조항이었다.

형에 비해 제작비가 저렴하고 금형으로는 표현하기 힘든 자유로운 형태로 제작이 가능한 획기적인 제품이었다.

그렇지만 1970년대처럼 모든 모형업체가 호황을 누릴 수는 없었다. 기술력이 뛰어나고 자본이 축적된 일부 업체들만이 좋은 흐름을 이어갔다. 2000년대에 들어서자 이미 모형업체 대부분은 문을 닫고 역사의 뒤안길로 사라졌다. 살아남은 몇몇 업체에서는 국산 플라스틱모형의 해외시장 개척과 독자적인 제품개발에 뛰어들기도 했지만, 아이들이 이미 플라스틱모형을 떠나버린 한참 뒤의 일이었다.

밀리터리모형

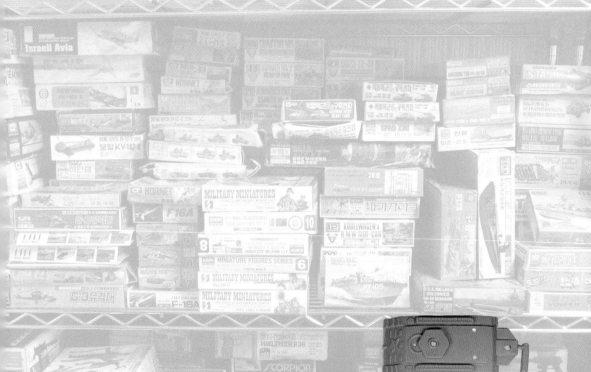

1970년대의 소형장갑차 조립식완구
플라스틱모형과 완구의 경계선에서 저연령 아이들을 대상으로 판매했던 50~60원대의 저가제품. 가격을 낮추기 위해 상자를 빼고 비닐봉지에 넣은 다음, 판때기에 여러 개를 붙여놓고 팔았다. 조립이 간단하고 불량률이 없어서 플라스틱모형을 시작하려는 어린 초보들이 많이 만들었다.

전설의 시작, 합동과학의 탱크 시리즈

1970년 국내최초의 플라스틱모형인 〈워커부루독〉의 대성공 후, 합동과학은 꾸준히 탱크모형을 개발했다. 1973년 겨울 또다시 국내최초로 전후진 리모컨 조종이 가능한 1/48 축소비율의 〈M60 슈퍼패튼〉을 시장에 선보이면서 탱크계열의 전문업체로 우뚝서게 된다. 종전에 히트한 〈워커부루독〉이 정밀도와 사실성에서 아쉬움을 남겼다면 새롭게 개발한 탱크 시리즈는 사실감 넘치는 상자그림뿐 아니라 내용물 또한 정밀축소모형으로서의 가능성을 보여주었다. 더군다나 당시로서 생소한 '리모컨'이란 신기한 작동장치는 아이들이 직접 탱크를 조종하는 기쁨을 만끽할 수 있게 해준 획기적인 장치였다.

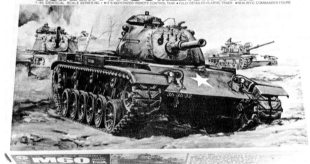

〈M60 슈퍼패튼 미육군전차(재판)〉,
1/48,1973년,800원
1.5V 소형건전지 2개를 사용하여 리모컨으로 전후진이 가능했다. 그러나 고무재질의 캐터필러가 주행 중 자주 빠지는 경우가 많았다. 사진은 1980년대 나온 재판으로 가격은 2500원. '타미야'의 〈1/48 M60〉제품의 상자그림을 복제했다.

1/48과 1/50 탱크 시리즈에 사용한 초기 리모컨박스. 1.5V 소형건전지 2개가 들어갔다.

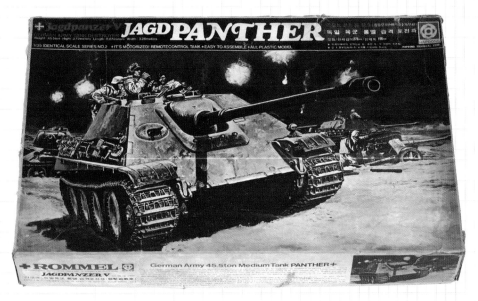

〈독일육군 롬멜 습격포전차〉, 합동과학, 1/35, 1974년, 3500원
국산 밀리터리 모형의 전설적인 제품으로 2개의 HR-15모터를 사용, 리모트콘트롤을 조종하여 전후좌우로
작동이 가능한 초호화제품이었다. 3500원이란 고가로 당시 문방구의 중앙 진열장에 전시되어 수많은 아이
들이 군침을 흘리며 용돈을 모으게 했다. 원명은 '야크트판터'. '탱크 잡는 탱크'로 알려졌다. 독일의 유명
장군 롬멜이 타고 다녔다 하여 '롬멜탱크'라고도 불렸다. 야간에 조명탄을 배경으로 돌진하는 '롬멜탱크'
를 표현한 강렬한 인상의 박스아트는 일본 '반다이'의 〈1/24 야크트판터〉를 복제했고 내용물은 '타미야'의
1/35 축소비율 제품을 복제했다.

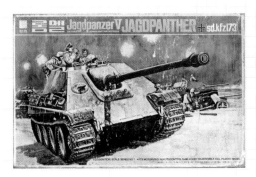

〈롬멜탱크〉의 재판으로 가격은 4000원. 재판상자는 '롬
멜'을 강조하기 위해 한글로 크게 표기했다.

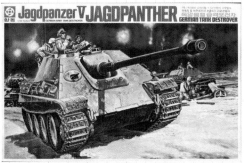

1980년대 말까지 꾸준히 나왔던 〈롬멜탱크〉의 후기 제품.
가격은 5000원으로 올랐다.

〈롬멜탱크〉조립설명서

쌍안경을 든 전차병이 포함되어 있다. 제품에 포함된
인형은 약방의 감초처럼 가지고 놀 때 매우 재미있는
요소였다.

합동과학의 초기 리모컨박스와 HR-15모터 2개가 장착된
기어박스. 합동의 로고가 선명하다. 80년대 말에 재판을 내
면서 로고가 사라진 밋밋한 리모컨박스로 교체되었다.

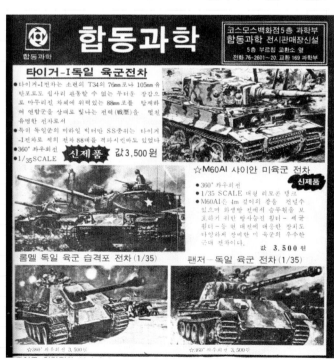

**합동과학의 전후좌우진 1/35탱크 광고,
1976년**

〈롬멜탱크〉를 시작으로 〈팬저〉,
〈타이거I〉, 〈샤이안 미육군전차〉에
이르기까지 1976년에 이르러 합동
과학의 '1/35 탱크 시리즈'가 모두
발매되었다.

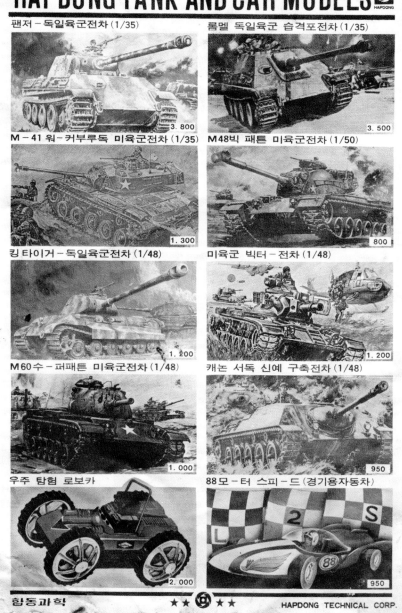

HAPDONG TANK AND CAR MODELS

팬저 - 독일육군전차 (1/35)
3. 800

롬멜 독일육군 습격포전차 (1/35)
3. 500

M - 41 워-커부루독 미육군전차 (1/35)
1. 300

M48빅 패튼 미육군전차 (1/50)
800

킹 타이거-독일육군전차 (1/48)
1. 200

미육군 빅터-전차 (1/48)
1. 200

M60수-퍼패튼 미육군전차 (1/48)
1. 000

캐논 서독 신예 구축전차 (1/48)
950

우주 탐험 로보카
2. 000

88모-터 스피-드 (경기용자동차)
950

합동과학 ★★ ◎ ★★ HAPDONG TECHNICAL CORP.

1974년도 〈롬멜탱크〉 제품에는 합동과학의 탱크 시리즈를 소개하는 별도의 광고지가 포함되었다. 1/50과
1/48 축소비율의 탱크 가격이 제각각인 것이 이채롭다.

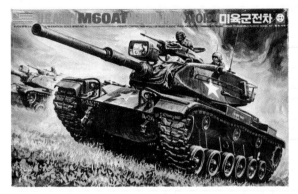

〈M60A1 샤이안 미육군전차〉,1/48,1300원,1978년
일본의 '타미야'는 마케팅의 일환으로 M60A1탱크
에 미국 인디언부족인 샤이안족의 이름을 붙여 발
매했다. 이를 복제한 국내 모형업체 또한 '샤이안
탱크'라는 이름을 그대로 가져왔다. 70년대에 국산
모형을 만들었던 세대에게는 M60A1탱크가 샤이안
탱크로 기억되는 이유이다. 상자그림은 '반다이'의
〈1/24 M60A1〉을 복제했다.

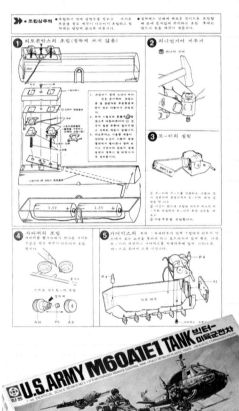

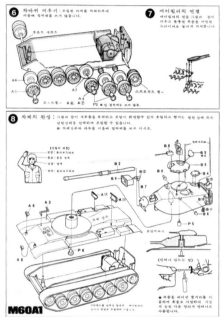

〈M60A1E1 빅터 미육군전차〉, 1/48,1974년,1200원
'타미야'의 1/48 모터동력제품을 복제한 것. 상
자그림은 유명한 박스아트 작가인 나카니시 릿
타의 작품.

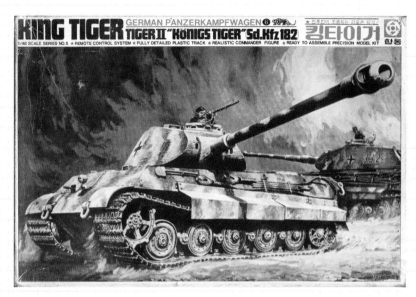

〈킹타이거〉, 1/48, 1974년, 1200원

'롬멜탱크'와 함께 강력한 탱크로 알려져 아이들 사이에서 최고 인기를 구가했다. 88mm포를 장착하고 전면 150mm, 측면 80mm의 두꺼운 장갑을 가진 중형전차로 제2차 세계대전 때 활약했으며 정식명칭은 '6호전차 B형 타이거Ⅱ'이다. 우에다 신이 그린 '반다이'의 1/24 제품의 박스아트를 복제했다.

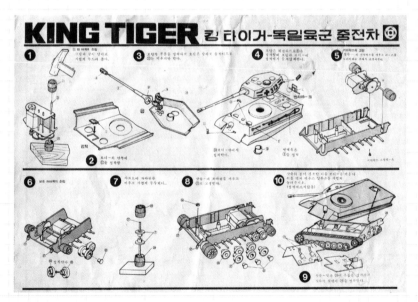

〈킹타이거〉 조립설명서

탱크를 조립할 때는 바퀴 부분의 조립이 제일 지루하고 어려웠다. 특히 기어박스에 바퀴를 박을 때 망치로 세게 내리치면 깊숙이 박혀버려 장착을 할 수 없으므로 세심한 주의가 필요했다.

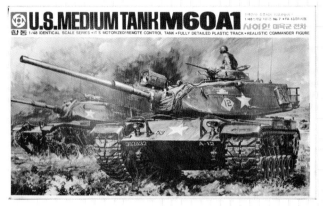

〈M60A1 샤이안 미육군전차(재판)〉,
1/48,초판 1976년,1200원
1976년 발매한 합동과학의 〈1/35 샤이안
미육군전차〉와 동일한 상자그림으로, '타
미야'의 1/35 제품을 복제했고 내용물은
'오타키'의 1/48 제품을 복제했다.

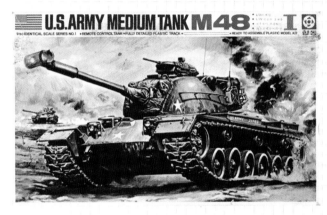

〈M48 US ARMY MEDIUM TANK〉,
1/50,1975년,850원
'빅패튼탱크'라고도 불렸던 M60탱크
와 함께 인기가 많았던 제품. '오타키'의
〈1/50 M-48〉을 복제했다.

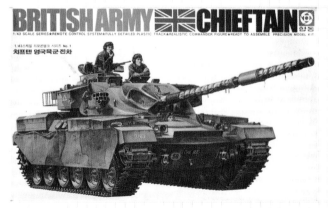

〈치프텐 영국육군전차(재판)〉,
1/43,초판 1977년,1400원
1960년대 센츄리온탱크의 차기작으로
화력과 방어력에 중점을 두어 개발한 영
국군 탱크.

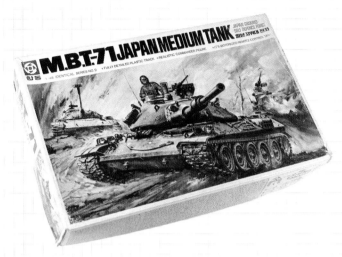

〈일본자위대 전차〉,
1/48,1974년,1200원

독일과 미국의 제2차 세계대전 탱크에
밀려 인기가 없었던 일본의 60년대 현
용탱크. 그러나 합동과학의 '1/48 탱
크 시리즈'에 비해 금형의 완성도가 높
았다고 한다. 원판은 '타미야'의 〈1/48
M.B.T-71〉.

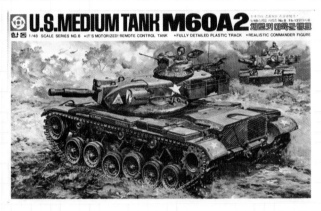

〈M60A2 체로키 미육군탱크(초판)〉,
1/48,1978년,1300원

'체로키탱크'의 명칭 또한 '타미야'가
제품을 출시할 때, 미국 인디언부족인
'체로키족'의 이름을 붙인 것에서 유래
했다. M60A2의 원명은 '스타쉽'이다.
'타미야'의 〈1/35 M60A2〉 상자그림을
복제.

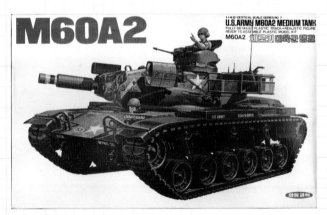

〈M60A2 체로키 미육군탱크(재판)〉,
1980년대 말

합동과학의 로고가 원형에서 타원형으
로 교체되었다.

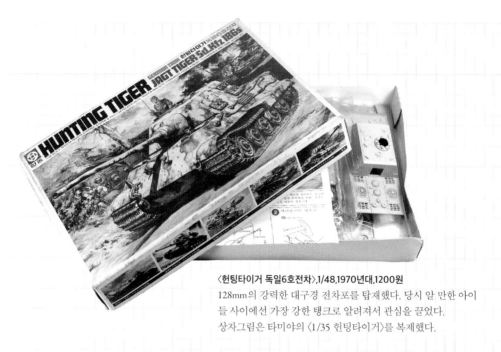

〈헌팅타이거 독일6호전차〉,1/48,1970년대,1200원
128mm의 강력한 대구경 전차포를 탑재했다. 당시 알 만한 아이
들 사이에선 가장 강한 탱크로 알려져서 관심을 끌었다.
상자그림은 타미야의 〈1/35 헌팅타이거〉를 복제했다.

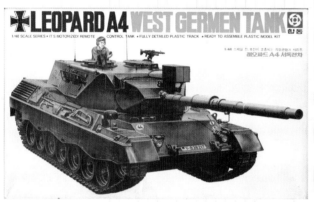

〈레오파드 A4 서독전차(재판)〉,
1/48,초판 1976년,950원

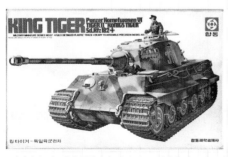

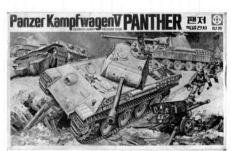

〈킹타이거〉와 〈팬저 독일전차〉,1/72,1980년대 후반~1990년대,500원
80년대 중반부터는 문방구에서 500원짜리 모형들이 인기를 끌었다. 이 모형들은 초기제품에 비해 품질과 정교
함이 현격히 떨어지는 완구형 제품들이다.

달리는 전차의 완전한 성능

1 《회전하는 부분은 매끈하게》
전차에는 많은 바퀴가 달려 있다. 이들 바퀴의 한개라도 잘 돌지 않으면 전차의 성능은 많이 떨어져 버린다. 특히 로드휠(도는 바퀴)이나 아이드러휠(유도바퀴)은 샤프트에 끼웠을 때 가볍게 돌 수 있도록 해 준다. 만약 가볍게 돌지 않을 때는 송곳 등으로 구멍을 조금 넓혀서 조절한다. 기름은 식물성 기름을 쓴다.

서포트풀리(上部転輪)
스프로킷트휠 로드휠 아이드휠
(起動輪) (転輪) (誘導輪)

★《스프로킷트휠 (구동바퀴)은 정확하게》
좌우의 이가 똑바로 맞도록 주의할 것.

스프로킷트휠을 조립할 때는 좌우의 톱니바퀴가 똑바로 되도록 주의해서 접착할 것. 좌우의 톱니가 어긋나면 캐터필러가 풀어지기 쉽다.

사선방향
구멍은, 거지지 않도록 주의한다.

2 《접착할 때는 조심할 것》
회전과 가동하는 부품의 접착은 특히 주의해야 한다. 접착제가 묻으면 좋지 않을 곳에는 먼저 구리스나 포마드, 식물기름 등을 발라 둔다. 접착제가 흘러나와 바퀴나 가동부분이 붙어버리는 것을 방지한다.

접착제
구리스나 포마드를 발라 놓는다

3 《바퀴는 둥근 것이다》
바퀴는 옛날부터 둥근 것으로 정해져 있다. 그러나 가끔 로드휠이나 아이드러휠

에 바리나 란나 조각(게트의 부분)을 붙인채로 전차를 달리게 하고 있는 사람도 있다. 이러면 성능이 뚝 떨어지고, 캐터필러가 풀리는 원인이 되기도 한다. 로드휠이나 아이드러휠은 깨끗이 바리나 란나초각을 메어내어 주어야 한다.

란나
게이트
바리
뉴퍼

킹
돌

4 《모타의 선택방법》
반드시 킷트에 지정되어 있는 모타를 사용해야 한다. 회전시험을 해서 가벼운 소리를 내는 것이 좋은 모타이다.

5 《피니온기아의 끼우기》
모타를 피니온기아에 끼울 때는 모타축의 중심과 피니온기아의 중심이 맞도록 한다. 피니온기아를 밑에 놓고 그 구멍에 축을 대고 작은 망치로 천천히 때려 넣는다. 모타의 축 이외의 부분을 때리지 않도록 주의해야 한다. 또 모타를 밑에 놓고 피니온기아를 때려 넣는것은 고장의 원인이 된다. 판자를 밑에 놓고 작업하면 좋다.

★ 피니온기아를 끼웠으면 모타의 회전시험을 한다.

6 《기아박스의 시험을 한다》
기아박스에 모타를 붙이기전에 기아박스의 회전시험을 한다. 조립설명도를 보고 모타의 피니온기아와 맞무는 톱니바퀴를 손으로 돌려서 가볍게 돌면 OK다. 가볍게 돌지 않을 경우는 거의 기아박스가 헐겁게 되어 있기 때문이다. 바른 모양으로 고쳐서 가볍게 돌도록 한다.

7 《기아의 맞물림》
피니온기아의 맞물림은 깊어도, 얕아도 안된다. 얕으면 피니온기아의 톱니가 쉽게 달아버린다. 너무 깊으면 회전이 힘들어 모타의 힘이 제대로 전해지지 않는다. 사이에 손수건 1, 2장을 넣어서 맞물리는 정도가 좋다. 모타를 기아박스에 붙여 피니온기아가 잘 맞물렸으면 모타를 돌려서 회전시험을 한다. 축받이 부분에 기름을 치는 것을 잊지 않도록.

넣
침

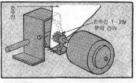

손수건
손수건 1~2장분의 간격

8 《차체에 붙이기》
기아박스는 흔들리지 않도록 잘 붙일 것.

9 《스윗치, 전지박스에의 배선》
코드를 연결하는데는 납땜을 하는 것이 제일 이상적이다. 납땜을 할 수 없을 때는 코드를 가지런히 해서 스위치 쇠붙이나 전지받이 쇠붙이의 구멍에 넣어서 단단히 잡아매어 놓는다. 또 코드끼리 이었을 때는 반드시 세로판테이프 등으로 감아 놓는다. 또한 배선의 코드는 필요이상으로 길게 하지말고 세로판테이프 등으로 차체에 고정해 놓을 것.

비닐코드
양쪽
잘 비꼬아 맨다.
코드를 잘 비꾼다.

세로판테이프를 잘 감는다.

10《최종 테스트》
캐터필러를 붙이기 전에 회전테스트를 한다. 전지를 넣고 스위치를 ON, 스프로킷트휠이 잘 돌면 OK다. 캐터필러를 붙여서 달리게 해 볼 것. 잘 달리면 최후로 차체윗부분을 붙이면 완성된다.

합동과학 탱크제품에 들어 있는 보조설명서
주행 중 자주 빠지는 캐터필러의 고질적인 문제와 모터 구동부의 정확한 완성을 위해 자세하게 설명해놓았다. 이는 초기 국산 플라스틱모형의 작동 불능을 호소한 소비자들에 대한 배려로, 정확한 작례를 제시한 노력의 일환으로 보인다.

달리지 않을 때의 첵크포인트

③ 로드휠의 점검
⑤ 모타와 캐터필러의 맞물림
④ 기어박스의 점검
⑥ 스위치와 전지박스의 점검
⑧ 모타의 고장
① 캐터필러와 차체의 간격
② 캐터필러 갈이
⑦ 전지의 잘못끼움

★잘 달리지 않을 때의 첵크포인트.

완성된 모델이 움직이지 않거나 잘 달리지 않을 때도 절대로 포기해서는 안된다. 어딘가 잘못된 곳이나 상태가 좋지 않은 곳이 있을 것이다. 그것을 알아내어 고치면 잘 움직인다. 고장을 고치는 것도 모형만들기의 큰 경험이며 모형만들기의 베테랑이 되는 지름길이기도 하다.

①캐터필러가 차체에 닿아 있는지를 조사한다.

캐터필러의 붙임을 조절

②캐터필러를 풀어본다. 스위치를 넣어 스프로킷휠이 돌면 캐터필러가 너무 꼭 닿아 있다고 생각할 수 있다. 나사를 풀어 기어박스를 앞뒤로 움직여 캐터필러를 조절한다. 고무캐터필러일 경우는 조금씩 캐터필러를 잡아당기 늘린다.

③캐터필러를 풀었을 때에 로드휠이나 아이드러휠이 가볍게 도는가 바퀴나 란나의 조각이 깨끗이 제거되었는지 조사해 보자.

④기어박스와 모타를 차체에서 떼어내 본다. 스위치를 넣어서 모타가 돌고 기어박스가 움직인다면 차체에 붙였을 때에 기어박스가 차체에 닿아 있음을 생각할 수 있다. 기어박스를 똑바로 붙여서 차체에 닿아 있지않나 어떤가를 조사해 볼 것.

⑤모타를 기어박스에서 떼어낸다. 스위치를 넣어 모타가 돌면 기어박스가 고장이거나 모타의 피니온기어와 기어박스의 맞물림이 너무 빡빡하다고 생각할 수 있다. 먼저 기어박스의 점검이다. 피니온기어와 맞물리는 톱니바퀴를 손으로 돌려서 기어박스 전체의 톱니바퀴가 가볍게 돌면 OK다. 다음에 피니온기어와 기어박스의 톱니바퀴의 맞물림을 조절하여 가볍게 돌도록 한다.

⑥기어박스에서 떼어낸 모타가 돌지 않을 때는 스위치가 전지박스의 접촉불량 또는 배선의 끊어짐, 느슨함, 잘못을 생각할 수 있다. 먼저 배선이 잘못되어 있지 않은가 설명도를 보고 잘 확인할 것. 배선한 코드의 끊어짐, 느슨함이 없는지 잘 조사한다.

스위치나 전지박스는 쇠붙이가 잘 접촉되어 있는지 확인한다. 접촉이 나쁜 경우에는 손가락이나 드라이버 등으로 구부려서 접촉이 잘 되도록 조절한다.

⑦전지를 잘못 넣었는지 확인한다. 전지가 다된 것인지도 모르므로 새 전지로 갈아끼워 본다.

⑧모타의 고장
모타코드에 직접 새 전지를 연결해 볼 것. 그래도 돌지 않으면, 거의 있을 수 없는 일이지만 모타가 고장난 것을 생각해야 한

직열

병열

다. 새로운 모타와 교환해 볼 것.
★모타는 아주 정밀하게 만들어져 있다. 강하게 때리거나, 떨어뜨리거나, 물에 젖게 함은 고장을 이르키는 원인이 된다. 또 함부로 분해하는 것도 고장의 원인이 된다. 모타는 소중히 사용하자.

★여러가지 주의할 점

A리모콘전차에서는
리모콘박스나 차체의 코드를 꺼내는 곳에서 코드를 한번 감아서 매듭을 지어 놓는다. 이렇게 하면 잡아당겨져도 코드가 빠지거나 배선이 끊기는 것을 방지할 수 있다.

B프라스틱 캐터필러의 고정하는 방법
캐터필러의 핀을 구멍에 끼워서 평평한 작업대 위에 놓는다. 드라이버나 못대가리

한번 감아 놓는다

를 뜨겁게 한 것으로 핀끝에 가볍게 대어 조금 녹여서, 바로 손으로 누른다. 리베트모양으로 되는 것이 이상적이다.

캐터필러
드라이버

세로판테이프로 고정한다.

손으로 핀을 눌러 붙인다.

리벳 모양

●실패하면
호치키스로 고정시키거나 실로 잡아맨다.

서울·용산구이촌동199－39 ☎ 713－2423
합동과학교재사

국산모형의 중심, 움직이는 탱크

국산 탱크모형의 줄기는 1970년대 합동과학에서 시작하여 아이디어회관과 대흥과학, 삼성기업과 여러 군소업체를 거쳐 1980년대 아카데미과학으로 이어졌다. 인기만점이었던 국산 탱크모형의 매력에는 언제나 '캐터필러 작동'이 중심에 있었다. 어린 소비자를 대상으로 한 놀이성을 고려한 것이었다. 그러나 1990년대 들어서자 동호회와 모형점의 증가로 주소비자의 연령층이 높아지면서, 작동모형이 아닌 정밀축소모형으로 중심이 옮겨갔다. 국내업계는 서둘러 시장을 되돌아보았으나 이미 동네의 모형점마다 고품질의 수입모형이 가득 찬 이후였다.

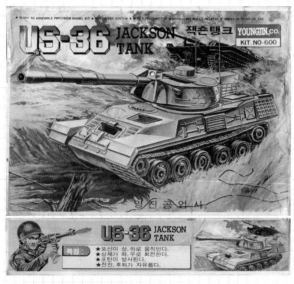

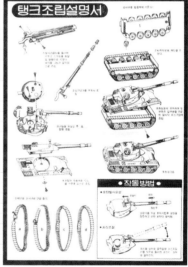

〈US-36 잭슨탱크〉, 영진공업사, 1970년대, 600원
포탄이 발사되는 재미있는 기능으로 완구 성격이 강한 제품.
가격대를 낮추기 위해 모터동력은 생략했다.

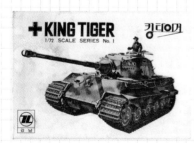

〈킹타이거〉,
강남모형, 1/72, 1976년, 100원

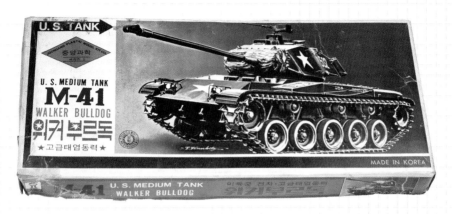

〈M-41 워커부르독〉, 중앙과학, 1/48, 1978년, 800원
태엽동력, 고무캐터필러 제품으로 어린이잡지의 애독자에
게 선물로도 증정되었다. 원판은 일본 '크라운'의 태엽동력
〈워커부르독〉.

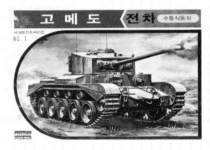

〈고메도전차〉, 한국모형, 1970년대, 100원
원명은 영국순항전차 '코메트'. 일본제품을 복
제하면서 일본식 발음 '고메도' 제품명을 가져
왔다.

〈일본육상자위대 M-61 중전차〉, 일신, 1/50, 1979년, 1000원

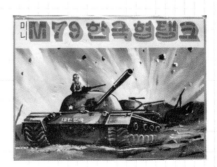

〈M79 한국형탱크〉, 협신, 1970년대 후반, 100원

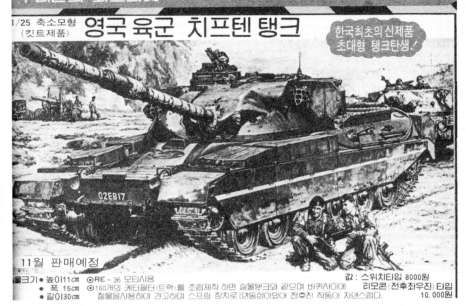

삼성기업의 〈치프텐탱크〉광고, 1981년

높이 11cm, 폭 15cm, 길이 30cm의 〈1/25 치프텐 탱크〉가 국내최초로 발매되었다. 160개의 분할 캐터필러로 사실성을 부각, 바퀴 사이에 화이트메탈의 서스펜션 부품과 스프링장치를 사용하여 자연스러운 작동이 특징이었다. 재판부터는 서스펜션을 강화플라스틱으로 교체했다. 전후진 스위치는 8000원, 전후좌우진 리모컨 타입은 1만 원에 발매했다. 원판은 '타미야'의 〈1/25 영국육군중전차 치프텐(1967년)〉.

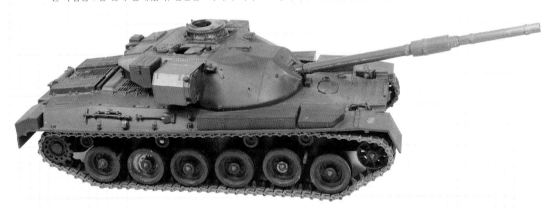

〈치프텐탱크〉조립완성품

RE-36모터 2개와 금속제 기어박스

〈T34/85〉,삼성기업,1/25,1981년,6000원

삼성기업의 야심찬 1/25 전차 시리즈로 RE-260모터 2개를 사용한 전후좌우진 리모컨 제품. 원판은 1969년에 나온 '타미야'의 〈1/25 소비에트중전차 T34/85〉.

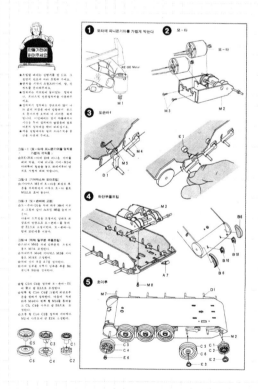

부속으로 들어 있는 1/25 전차병 인형. 반쪽으로 나뉜 간단한 형태로 나왔다. 전주금형으로 쉽게 마모되어 재판인 뉴스타과학의 제품은 인형 없이 발매.

조립설명서의 3번 항목에 나온 듯이 바퀴에 스프링을 끼워 자연스러운 움직임을 가능하게 했다.

U.S. ARMY M60 A1 MEDIUM TANK

★ 1/35 FULLY DETAILED PLASTIC TRACK ★ REALISTIC COMMANDER FIGURE ★ READY TO ASSEMBLE PLASTIC MODEL KIT

미육군샤이안탱크
● 전후 · 좌우조종
REMOTE 리모콘사용
RE-14 모터 2개 사용 · 전차병 1명 포함

아이디어회관
(IDEA PLASTIC MODEL CO.)
1/35 SCALE KIT NO. MDA1-4500

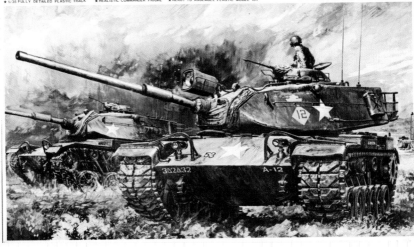

〈M60A1 미육군샤이안탱크〉,아이디어회관,1/35,1981년,4500원

RE-14모터 2개 사용, 전후좌우진 리모컨 제품. M60 슈퍼패튼탱크를 최신형으로 개량한 탱크로 '타미야'에서 세계최초로 개발한 제품. 원판은 '타미야'의〈미국M60A1 샤이안전차(1971년)〉. 박진감 넘치는 상자그림은 박스아트의 거장 타카니 요시유키의 작품.

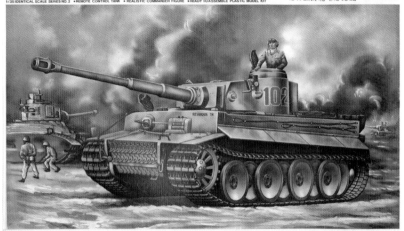

〈독일육군타이거1형 중전차(재판)〉, 아이디어회관, 1/35, 1981년, 3500원

독일전차 중 가장 인기가 많았을 뿐만 아니라 원판 제작사인 '타미야'에 팬들의 발매요청도 가장 많았다고 알려졌다. 1970년 '타미야'의 〈독일중전차 타이거1형〉 복제품으로 초판은 상자그림을 그대로 반사분해하여 사용, 재판부터 원판그림을 모사했다. RE-26모터 1개를 사용한 전후진 리모컨 작동.

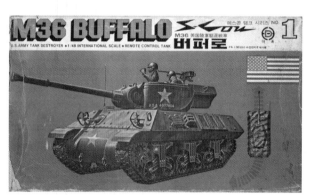

〈M36 버퍼로〉, 대흥과학, 1/48, 1980년, 1500원
'S-CON 시리즈'로 리모컨의 후진버튼을 누르면 S자 모양으로 후진했다가 원하는 방향으로 전진버튼을 눌러 작동하여 놀이기능이 뛰어났다. 원판은 일본 '미쓰와' 제품.

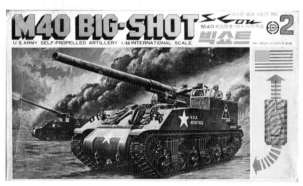

〈M40 빅쇼트〉,
대흥과학, 1/48, 1980년, 1500원
같은 'S-CON 시리즈' 원판은 '미쓰와' 제품.

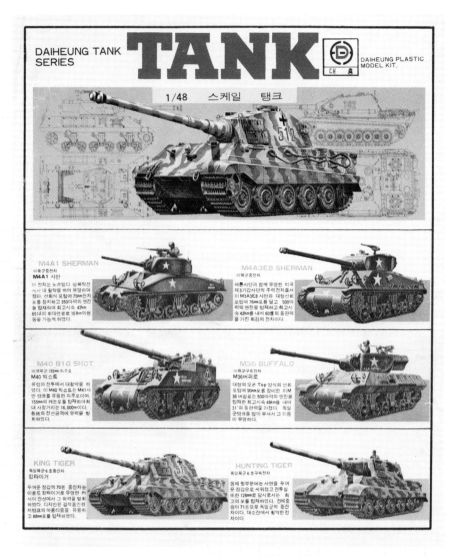

제품상자에 들어 있는 대흥과학의 자매품 안내지

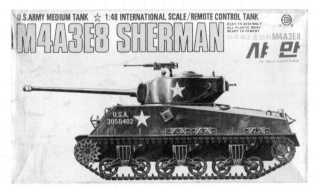

〈M4A3E8 샤만〉,
대흥과학,1/48,1980년,1500원

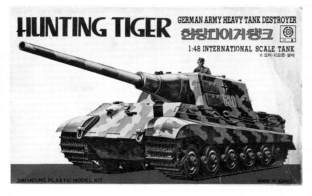

〈헌팅타이거탱크〉,
대흥과학,1/48,1985년,1000원
모터와 리모컨 별매로 기어박스만 들어 있
는 제품. 고무캐터필러 사용.

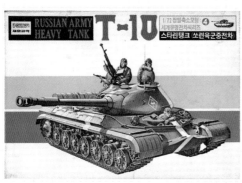

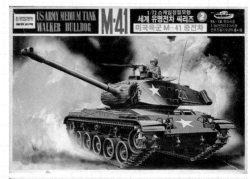

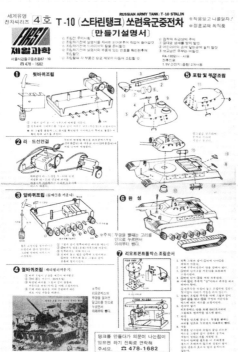

〈미육군 M-41 중전차〉,제일과학,1/72,1980년대,1000원
국내에서 〈워커부루독〉은 여러 업체에서 모형용으로 발매
하여 유명했지만, 실제 미국에서는 그다지 인기가 높지 않
았다. 국내에 알려진 이유는 일본자위대가 워커부루독을
사용했기 때문이다. 자국의 주력전차를 여러 일본 모형업
체에서 제품화했고, 그것을 국내에서 다시 복제한 것이다.

〈T-10 쏘련육군중전차〉,
제일과학,1/72,1980년대,1000원
설명서에는 '정훈(政訓)교재 최적품'이라 하여 군인정신
의 함양과 사상 선도를 목적으로 하는 교재로 추천을 하기
도 했다. 상자그림은 '타미야'의 1968년 제품인 〈1/35 소
비에트T10 스탈린중전차〉를 복제했다.

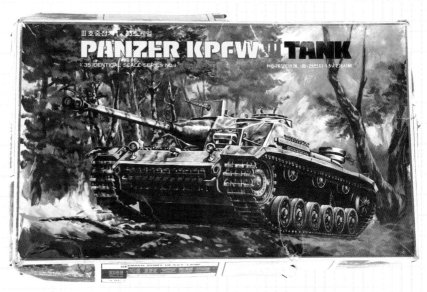

〈팬저Ⅲ호탱크〉,대흥과학,1/35,1980년대,5000원
RE-26모터 전후진 리모컨용으로 금속제 기어박스로 제작. 원판은 '오타키'의 1/35 제품.

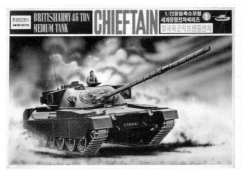

〈영국육군치프텐전차〉,제일과학,1/72,1980년대,1000원

〈영국육군전차 치프텐〉,제일과학,1/50,1988년,1500원
전후진 리모컨 작동,〈1/72 미니영국보병 23명 세트〉가 부록으로 들어 있다.

〈서독육군레오파드중전차〉,
유니온과학,1/50,1980년대,1000원
FA-13모터 사용, 전후진 리모컨용.

〈레오파드-Ⅱ〉,
에이스과학,1/35,1980년대,3000원
모형용으로 미국 'ESCI/ERTL'의
OEM제품. 상자그림과 설명서는 '이
탈레리' 제품을 복제했다.

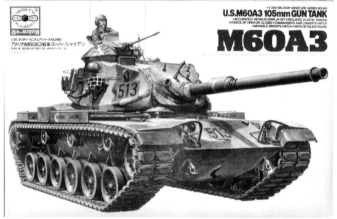

〈M60A3〉,
킴스프라모델,1/35,1990년,4000원
원판은'타미야'의 제품. 얼핏 보면 수
입품으로 착각할 정도로 상자와 설명
서의 일본어를 그대로 복제했다. 내용
물 또한 원판 못지않게 정밀한 제품.

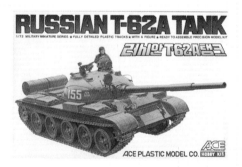

〈러시안T-62A탱크〉,에이스과학,1/72,1980년대,800원

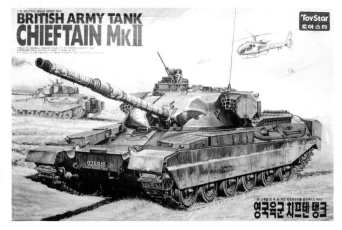

〈영국육군 치프텐탱크〉,
토이스타,1/25,1990년대,20000원
삼성기업에서 뉴스타과학으로, 다시
토이스타에서 금형을 인수하여 재발
매했다. 2000년대 초반에 절판되었다.
국산 에어소프트건의 명가로 소문난
토이스타의 제품.

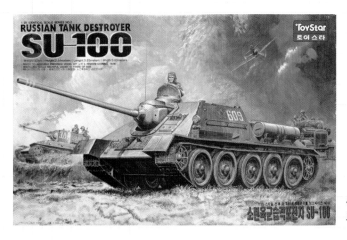

〈소련육군습격포전차 SU-100〉,
토이스타,1/25,1990년대,20000원

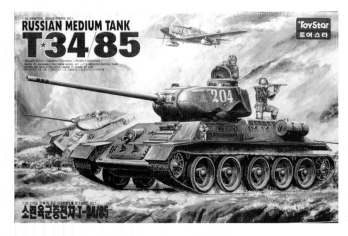

〈소련육군중전차 T-34/85〉,
토이스타,1/25,1990년대,20000원

아카데미과학의 탱크 시리즈

1970년대 고무동력 '미니탱크 시리즈'를 성공적으로 발매했지만, 아카데미과학의 주력상품군은 조립이 손쉬운 모터동력 보트와 자동차, SF캐릭터물 등 주로 저연령층을 대상으로 한 것이었다. 1980년대에 들어오면서 아카데미과학은 축적된 금형기술을 바탕으로 밀리터리AFV분야를 넓혀가기 시작했다. 갓 발매된 동사의 SF로봇 〈기동전사 칸담〉이 판매에 호조를 보이면서, 동시에 '1/35 탱크 시리즈'를 발매했다. 70년대 합동과학의 전유물이었던 탱크 시리즈에 도전장을 내민 것이다. 결과는 대성공, 아카데미과학은 80년대 국산 모형업계 1위를 달성하면서 90년대 초반까지 수십 종의 '밀리터리AFV 시리즈'를 발매하게 되었다.

초기는 크게 전후좌우진용과 전후진용으로 나누어 발매, 대부분의 제품은 일본 '타미야'사에서 나온 모터동력의 '1/35 탱크 시리즈'를 복제했다. 상자그림은 원판을 반사분해하여 사용하거나 원판그림을 모사해서 발매하기도 했다. 다른 업체와 달리 아카데미과학은 복제판의 금형위치를 바꾼다거나, 부분 수정, 상자그림의 모사 등을 통해 100% 완전복제를 피했다. 이 점은 불법복제 소송 등을 피하기 위한 나름의 안전장치로 보인다. 80년대 중반부터 불기 시작한 밀리터리 디오라마의 인기로 1993년부터는 모터동력을 제외한 순수모형 제품도 발매, 플라스틱모형의 주소비자층이 어린이에서 성인으로 서서히 옮겨가게 되었다.

〈미국육군 M-48PATTON〉,1975년,100원
고무동력 탱크 시리즈 1호로, 손으로 잡고 뒤로 당긴 뒤 놓으면 고무줄이 풀리면서 바닥면의 바퀴로 굴러갔다. 특수재질의 고무줄과 연질 고무줄 걸이를 사용했고, 저렴한 가격과 손쉬운 조립, 불량 없는 작동으로 소비자의 만족도가 높았다. 원판은 '니코'의 제품으로 태엽동력을 고무동력으로 개조하여 발매했다.

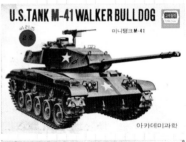

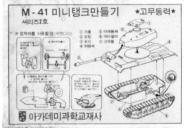

〈M-41 WALKER BULLDOG〉,1976년,100원

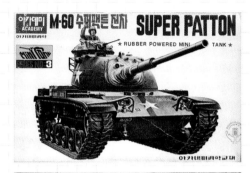

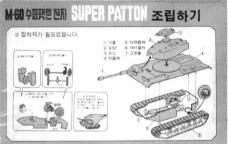

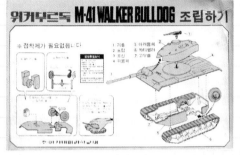

〈M-60 수퍼팻튼 전차(재판)〉,1980년대,100원
상자그림은 '타미야'의 1/48 제품을 복제했다.

〈미육군경전차 워커부르독(재판)〉,1980년대,100원
초기 고무동력 탱크시리즈의 재판으로 상자그림은
'타미야'의 '1/35 MM(military miniature)시리즈'에서
복제했다.

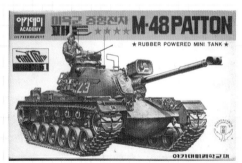

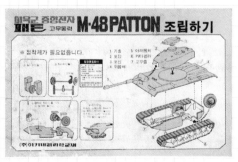

〈미육군중형전차 패튼(재판)〉,1980년대,100원
상자그림은'타미야'의 '1/35 MM시리즈'를 복제했다.

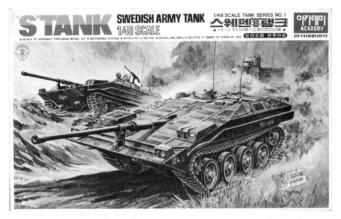

〈스웨덴S탱크(리모컨용)〉,1/48,1980년,1200원

1980년 3월 게재한 첫 광고에는 '1/50 탱크 시리즈' No.1제품으로 나왔지만, 몇 달 후 발매하면서 1/48로 표기를 바꾸었다. 당시엔 스위치용(1000원)과 리모컨용(1200원)으로 나누어 발매하기도 했다. 고무캐터 필러, 전후진 FA-13모터 제품. 조립 후 뛰어난 구동으로 평판이 좋았다. 슬라이드식 물전사 데칼도 들어 있 었으나 품질이 조악해 금방 떨어졌다. 상자그림은 '타미야'에서 1970년에 나온 〈1/48 S'TANK SWEDISH TANK〉를 모사하여 그린 것임에도 매우 뛰어났다. 내용물도 '타미야'의 동제품을 복제했다.

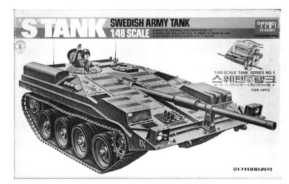

〈스웨덴S탱크(스위치용)〉,1/48,1000원

'타미야'의 〈스웨덴탱크(1979년)〉의 100% 복제판. 80년대에 이르면 아카데미과학에선 대다수의 제품을 리모컨용으로 바꾸었다. 아이들이 직접 조작할 수 있어서 선호한다는 이유에서였다.

〈롬멜습격포전차〉,1/48,1980년,1500원

등판능력 45도, '1/48 카세트모터 시리즈'로 작동의 가장 큰
요소인 모터동력 전원부의 조립을 삽입하면 손쉬운 완성이
가능했다. 고무캐터필러와 수지 기어박스가 들어 있다. 원
판은 일본 '미쓰와'의 '카세트탱크 시리즈'.

〈롬멜습격포전차(재판)〉,1/48

〈헌팅타이거탱크(재판)〉,1/48

〈헌팅타이거탱크〉,1/48,1980년,1500원

〈쟈드팬저탱크(초판)〉, 1/48, 1982년, 1200원

FA-13모터, 주행용 고무캐터필러와 소형건전지 2개를 사용
하는 전후진 스위치 제품. 원판은 '타미야'의 〈1/48 서독육군
쟈드팬저〉로 70년대 합동과학에서도 같은 제품을 복제하여
발매했다.

〈쟈드팬저탱크(재판)〉

〈킹타이거 탱크(재판)〉
카세트모터 사용, 전후진 스위치 제품.

〈팬저G형탱크(재판)〉
카세트모터 사용.

〈M4샤만탱크(재판)〉,1/35,전후진,1980년,3000원

수입 RE-25모터를 사용한 전후진 유선조종탱크로 아카데미과학의 '1/35 탱크 시리즈' 1호로 발매. 원판은
'타미야'에서 1970년에 발매한 전후진 스위치 제품, 〈1/35 미국M4샤만중전차〉로 초판은 원판상자의 그림을
그대로 반사분해하여 사용, 재판부터는 좌우반전하여 모사한 후 발매했다.

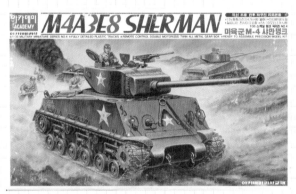

〈미육군M-4샤만탱크(재판)〉,
1/35,전후좌우진,1980년대 후반
초판은 '타미야'의 원판그림을 그대로
복제했고, 재판은 새롭게 그렸다.

〈M-4샤만탱크(재판)〉의 내용물
수지기어박스와 FA-13모터 2개, 리모컨
등이 들어 있다.

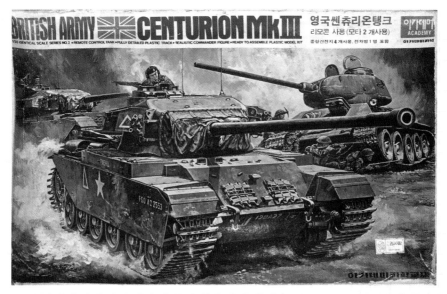

〈영국 쎈츄리온탱크 마크3〉,1/35,전후좌우진,1980년,4500원

수입 RE-24모터가 포함된 시리즈 두 번째 제품. 발매 당시 '국내 최다 부속품 사용의 정밀제품, 전후좌우 360도 회전'으로 자신 있게 광고를 내보냈다. 금속제 기어박스와 고무캐터필러를 사용했다. 초판에는 아카데미과학의 1980년도 대형달력이 부록으로 들어 있기도 했다. 상자그림은 일본의 유명한 아티스트 우에다 신의 그림으로 한국전쟁을 배경으로 그린 것. '타미야'의 1/25 전후좌우진 제품의 원판상자를 반사분해하여 복제했다.

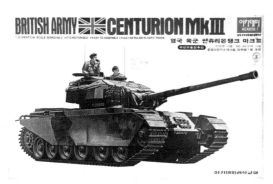

〈영국육군 쎈츄리온탱크 마크Ⅲ〉,
1/35,전후진,1980년,3500원

1945년에 등장, 한국전쟁과 중동전쟁에서 활약한 영국군의 주력전차로 알려졌다. 원판은 '타미야'의 〈1/35 영국 센츄리온 마크Ⅲ중전차〉, 전후진 스위치용, 1971년 발매.

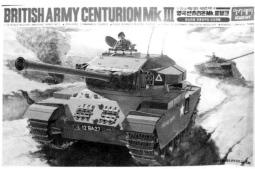

〈영국 쎈츄리온Mk Ⅲ 탱크(재판)〉,
1/35,전후좌우진,1980년대 후반

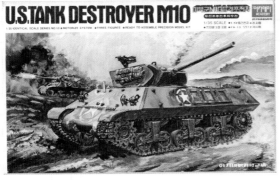

〈미육군 M10습격포전차〉,
1/35, 전후좌우진, 1980년, 4000원
보병 3명 포함, 원판 '타미야'의 상자그림에
서 포신의 방향을 바꾸어 모사했다.

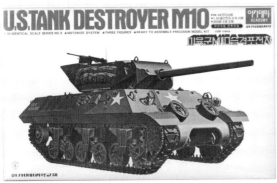

〈미육군 M10습격포전차〉,
1/35, 전후진, 1980년, 3000원
원판은 '타미야'의 〈1/35 미국M10습격포전
차〉, 전후진 스위치용, 1975년에 발매.

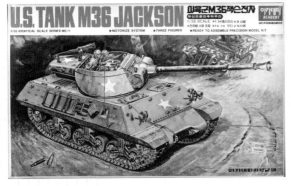

〈미육군 M36잭슨전차〉,
1/35, 전후좌우진, 1980년, 4000원
보병 3명 포함, '타미야'의 상자그림을 매우
똑같이 모사하여 발매했다.
원판은 '타미야', 〈미군습격포전차 M36잭
슨〉, 전후좌우진 리모컨용, 1974년에 발매.

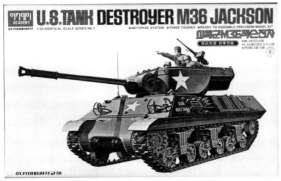

〈미육군 M36잭슨전차〉,
1/35, 전후진, 1980년, 3000원
원판은 '타미야'의 〈미군습격포전차 M36잭
슨〉, 전후진 스위치용, 1973년에 발매.

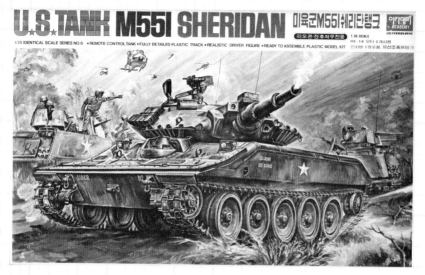

〈미육군 M55l쉐리단탱크〉, 1/35, 전후좌우진용, 1980년, 4000원

수송기에서 공중투하를 목적으로 제작, 전차의 총중량이 16톤으로 경량화되었다. 상자그림은 원판을 보고 매우 흡사하게 모사한 것으로 원판은 '타미야' 〈1/35 미국쉐리단공정전차〉 전후좌우 리모컨용, 1973년에 발매.

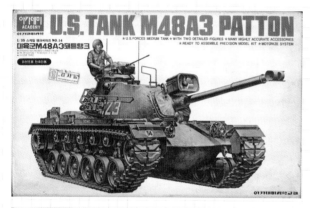

〈미육군 M48A3 패튼탱크〉,
1/35, 전후진, 1983년, 3500원
베트남전에서 활약한 미군전차로 풍성한 액세서리와 함께 사실적인 질감의 표현이 돋보인 제품. 원판은 '타미야' 〈미군 M48A3패튼전차〉, 1981년에 발매.

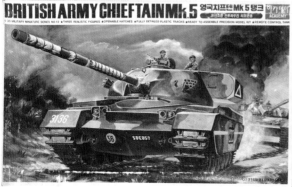

〈영국치프텐 Mk5탱크(초판)〉,
1/35, 전후좌우진, 1981년,
4500원(전후진용 3500원)
모형부품이 따로 포함된 제품으로 초판은 '니치모'의 상자그림을 모사해 발매했다.

1/35 스케일탱크씨리즈 NO.15
독일레오파드A-4전차

〈독일레오파드 A-4전차〉,1/35,전후좌우진,1983년,4500원

제2차 세계대전 당시 팬저, 타이거 등 뛰어난 전차를 생산했던 독일의 현용전차. 상자그림은 포탑 부분만
바꾼 후 원판을 모사했다. 90년대 초에 세미나과학으로 금형이 넘어가기도 했다. 원판은 '타미야' 〈1/35 서
독레오파드중전차〉, 전후좌우진 리모컨용, 1969년에 발매.

〈독일4호전차 H형〉,
1/35,전후진,1984년,3000원

소련의 주력전차인 T34/76에 대항했던 독
일의 전차로, 아카데미과학의 '4호전차 시
리즈' 중 최초로 발매했다. 전후좌우진 리모
컨용도 동시에 발매되었다.(4000원). 원판
은 '타미야'의 〈1/35 독일4호전차H형〉, 전
후진 스위치용 1976년에 발매.

〈독일4호전차 장갑형〉,
1/35,전후진,1985년,3500원
'타미야'의 'MM 시리즈' 복제판.

〈독일4호전차 장갑형(재판)〉,
1/35,전우좌우진,초판 1985년,4500원

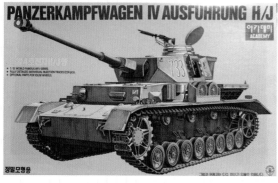

〈독일4호전차 J형〉,
1/35,모형용,1993년,7000원

〈독일4호 돌격포전차〉,
1/35,모형용,1993년,7000원
1983년 발매한 초판은 RE-14모터 2개를
사용한 전후좌우진 주행제품이다.

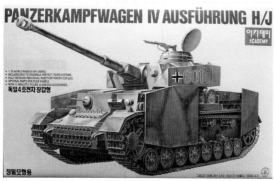

〈독일4호전차 장갑형〉,
1/35,모형용,1993년,7000원

〈미육군M2브레들리 기병전투차〉,
1/35,모형용,1987년,3000원
아카데미과학 최초의 정밀모형탱크로 전
차내부를 재현하여 발매했다. 전차병 1명
과 현대보병 4명 세트가 포함되었다. 같은
해 전후좌우진 리모컨 제품도 동시에 발
매되었다. 원판은 '타미야'의 〈미국M2브
래들리보병전투차(1985년)〉, 상자그림은
모사한 기존 원판그림에 배경을 추가하여
그렸다.

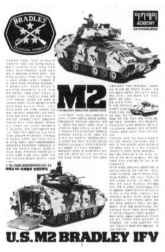

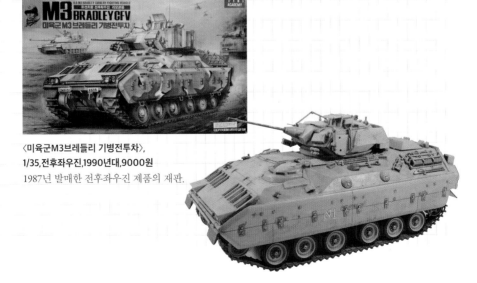

〈미육군M3브레들리 기병전투차〉,
1/35,전후좌우진,1990년대,9000원
1987년 발매한 전후좌우진 제품의 재판.

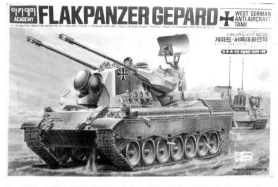

〈게파드 서독대공전차〉,
1/35,전후좌우진,1987년,4500원

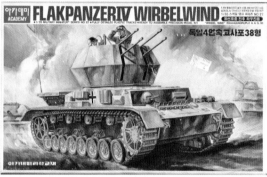

〈독일4연속 고사포38형〉,
1/35,전후좌우진,1987년,4500원
FA-13모터 2개 사용. 모터는 크게 RE-24(중형)와 FA-13(소형)으로 나뉘었다. 차체가 좁으면 FA-13모터를 사용했다.

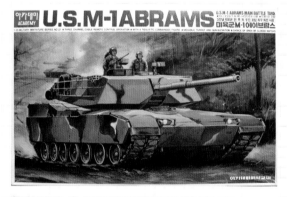

〈미육군M-1에이브람스〉,
1/35,전후좌우진,1989년,7000원

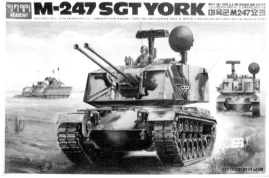

〈미육군M-247요크〉,
1/35,전후좌우진,1989년,6000원
제2차 세계대전 후 미국에서 개발한 대공전차였으나, 실제 차가 시제품만 나오고 생산이 중지되는 바람에 원판 제작사인 '타미야'의 모형(1983년)이 실패로 끝났다. 이를 다시 아카데미과학에서 복제한 것으로 정밀모형용이었던 원판을 전후좌우진 리모컨용으로 수정해 발매했다.

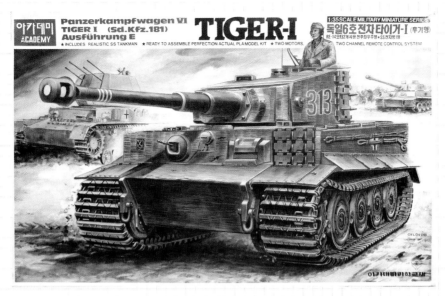

〈독일6호전차 타이거-I(후기형)〉,1/35,전후좌우진,1991년,9000원

아카데미과학의 마지막 '타미야' 복제품. RE-14모터 2개 사용, 전차병 1명 포함. 같은 해 모형용으로도
발매되었다(7000원). 모형용에는 국내최초로 에칭부품이 포함되었고 원판복제가 아닌 아카데미과학만
의 내부재현으로 큰 인기를 끌었다. 저작권을 의식하여 전차병 인형만을 원판과 다르게 제작하여 발매.
1993년부터는 과거의 모터동력제품을 모형제품으로 발매하기 시작, 소비자층을 어린이에서 성인으로
끌어올렸다.

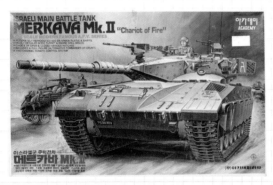

〈메르카바Mk.II〉,
1/35,전후좌우진,1993년,9000원
'타미야'의 〈Mk.I〉을 바탕으로 해서
〈MK.2〉로 발매한 세미오리지널 제품.

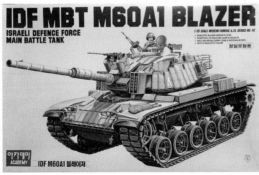

〈IDF M60A1 블레이져(모형용)〉,
1/35,1993년,7000원

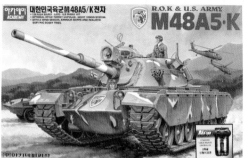

〈미육군 M60A3전차〉,1/35,전후좌우,1993년,9000원
육군용과 해병대용으로 선택조립가능. 원판은 '타미야' 제품.

〈대한민국육군M48A5/K전차(재판)〉,
1/35,전후좌우진,초판 1993년,9000원

〈미해병대 M60A1중기장갑전차(모형용)〉,
1/35,1993년,7000원

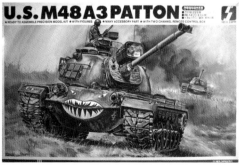

〈U.S.M48A3PATTON〉,
세미나과학,1/35,전후좌우진,1992년,10000원
1990년대 초반 아카데미과학으로부터 금형을 인수한
세미나과학의 〈레오파드A-4탱크〉. 수출을 고려하여 영
문제목으로 발매했다.

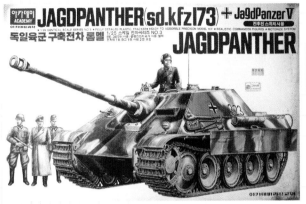

〈롬멜전차〉에 포함된 보병 세트
1974년 제일과학에서 발매한 보병 시리
즈 1호, 2호와 동일한 것으로 '타미야'의
복제품이다.

〈독일육군 구축전차 롬멜(재판)〉,1/25,전후진,초판,1986년,8000원
〈독일육군중전차 팬저〉에 이어 1986년 12월에 발매. 조립식 캐터필러와
RE-36모터와 금속제기어를 사용한 전후진 스위치용으로 1/25 보병 4명
이 포함된 제품. RE-280모터 2개를 사용한 전후좌우 리모컨용도 동시발
매했다. 당시 가격은 1만원. 원판은 '타미야', 〈1/25 독일구축전차롬멜〉,
전후진 스위치, 1972년에 발매.

아카데미과학에서 최초로 발매한 〈독일육군중전차 팬저〉의 조립설명서,1986년
실제 차와 똑같은 토션바와 서스펜션을 재현했다.

보병과 함께, 장갑차놀이

1970년대 초반, 합동과학의 탱크와 아이디어과학의 전투기 시리즈가 인기를 끌면서 밀리터리모형의 열기는 점점 뜨거워졌다. 축소비율을 표시하고 정밀모형임을 강조했지만 주요 소비자인 초등학생과 중학생이 원하는 장난감으로서의 기능은 매우 중요한 요소였다.
그런 이유로 이 시기에 등장한 장갑차모형들은 모터작동 외에 보병이 포함되는 등 가지고 놀 수 있는 재미요소가 많았다.

아이디어회관의 광고,1974년
아이디어 회관은 모터동력이나 태엽동력의 놀이요소가 포함된 타업체 제품에 비해 순수한 축소모형제품만을 발매했다.
〈호크미사일 캐리어〉는 미국 '렌월'의 제품을 일본 '크라운'에서 복제 제작한 것을, 다시 아이디어회관에서 복제해 출시한 것이다.

〈미국육군 수륙양용 트럭장갑차〉, 아카데미과학, 1/35, 1976년, 950원

RE-14모터 전후진 스위치방식으로 미육군보병 8명 포함. 제2차 세계대전 당시 유럽과 태평양전
선에서 상륙작전 중 활약했다. 장갑차의 원판은 일본의 'LS' 제품이며 포함된 8명의 보병은 '타
미야'의 〈미군보병 컴벳그룹 8명 세트〉에서 복제했다.

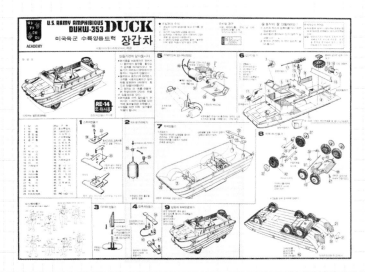

'본 제품을 만든 목적은 땅에서나 물 위에서 동작을 할 수 있게 설계를 하여 보았으나 만들기가
어려워서 땅 위에서만 동작을 할 수 있게 만들었다. 물 위에서 움직이게 하려면 스크루를 사용하
도록 하고 창의력을 발휘하여 여러분의 힘으로 만들어야 한다. 그 원리는 보-트를 만들어 본 학
생이라면 간단히 만들 수 있을 것으로 안다'는 제품설명서의 독특한 문구.

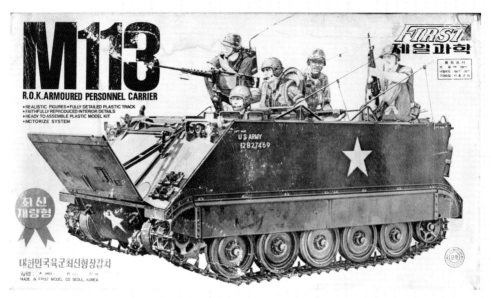

〈대한민국육군 최신형장갑차 M113〉,제일과학,1/35,1976년,1800원

금속기어부품, 싱글모터 전후진 스위치방식으로 구동, 보병 시리즈에 이어 제일과학의 베스트셀러였다. 흑인이 포함된 5명의 인형이 포함되었고, 후면의 개폐장치로 많은 보병을 태워 실감나는 놀이을 할 수 있었다. 최신 개량형은 전작의 주행 문제를 보완한 경기용 특수 고무벨트가 추가되어 성공적인 주행이 가능했다. 신설업체인 제일과학의 지명도를 높이 끌어올린 역작으로, 원판인 '타미야'의 제품은 실내와 엔진까지 재현했지만 국내판에서는 생략되었다. 이 차량은 베트남전쟁에 참전한 대가로 1965년부터 국내에 400여 대가 도입되어 운용되었고, 1980년대 K200 국산장갑차를 양산하면서 퇴역했다.

캐터필러의 바퀴를 조립할 때, 정확히 이를 맞추지 않고 엇갈려 조립하면 주행 중 궤도가 빠지는 경우가 많았다.

M 113 완전개량형의 특징

— 9월20일부터 시판 —

◉ 종전의 케터필러는 모형으로 사용합니다.
◉ 경기용의 특수 고무벨트가 추가되었습니다.
◉ 경기용 앞바퀴가 제작되었습니다.
◉ 어려운 뒷바퀴부분이 개량되었읍니다.

자세한 조립 안내그림

경기용 앞바퀴와 뒷바퀴의 조립안내도

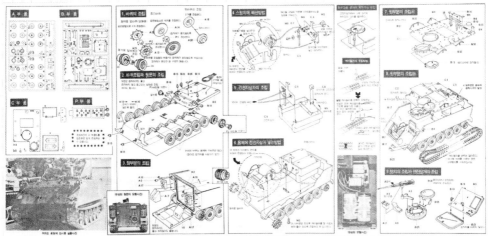

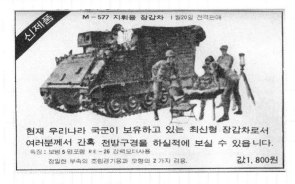

〈M-577 지휘용 장갑차〉의 광고, 1977년

같은 회사의 〈작전지휘관 4명 세트〉가 포함된 제품. 제2차 세계대전 후 미군의 경장갑 지휘소 차량 모델로 전작인 M113장갑차의 차체와 부품을 공유했던 제품. M113장갑차에 비해 상대적으로 적은 수량이 발매되었지만, 독특한 제품으로 관심을 끌었다. 원판은 '타미야'의 〈미국M577커맨드 포스트(1975년)〉.

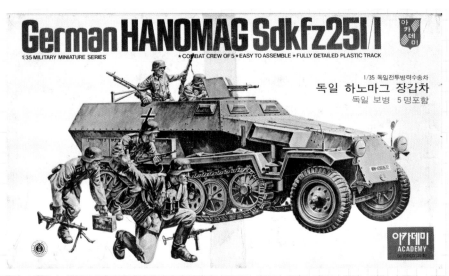

〈독일 하노마그 장갑차〉, 아카데미과학, 1/35, 1976년, 1800원

국내 발매 장갑차 중 가장 큰 인기를 끌었던 제품으로 아카데미과학의 '모터동력 장갑차 시리즈' 첫 번째 제품. 독일보병 5명 포함, 후륜 고무캐터필러 구동의 전후진 스위치방식. 재판부터는 리모컨방식으로 바뀌었다. 당시 아카데미과학의 외국제품 복제방식은 타업체와 달리 여러 회사의 제품을 복제하여 한 제품으로 만드는 복잡한 방식을 취하기도 했다. 〈독일 하노마그 장갑차〉의 경우, 상자그림은 '타미야'의 〈독일 하노마그 병원수송차(1973년)〉를, 내용물은 '니토'의 모터동력 제품을 복제했다. 그리고 들어 있는 보병은 제일과학에서 〈독일돌격부대〉로 발매된 적이 있는 타미야의 〈독일보병 공격 8명 세트〉에서 5명을 따로 복제하여 제공했다.

독일군 전용의 저먼그레이(청회색)로 사출된 내용물, 재판부터는 사막색으로 사출.

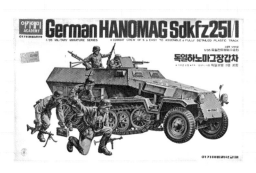

80년대의 재판품
초판에 비해 상자가 한층 커졌다.

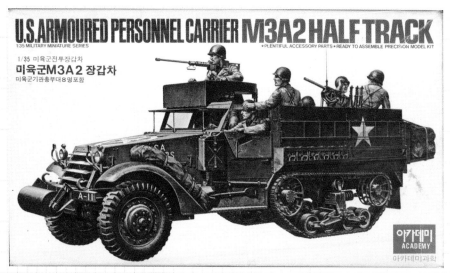

〈미육군 M3A2 장갑차〉, 아카데미과학, 1/35, 1977년, 1800원

〈하노마그 장갑차〉가 큰 성공을 이루자, 탱크 일색이었던 국산모형계에 장갑차가 연이어 발매되었다. 소비자들이 장갑차에 열광한 가장 큰 이유는 탱크에 비해 많은 보병을 태워 가지고 놀 수 있었기 때문이다. M3A2 장갑차는 제2차 세계대전 당시 미군이 사용한 하프트랙 모델로 상자그림은 '타미야' 제품을 복제한 것이고, 내용물은 'LS' 제품을 복제했다. 보병 8명은 아카데미과학 〈미국육군 수륙양용 트럭장갑차(1976년)〉에도 들어 있는 '타미야'의 제품을 복제하여 발매했다. 자매품인 〈M16 장갑차〉와는 차체가 동일하다.

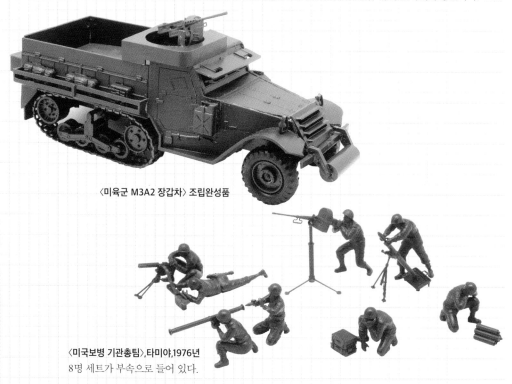

〈미육군 M3A2 장갑차〉 조립완성품

〈미국보병 기관총팀〉, 타미야, 1976년
8명 세트가 부속으로 들어 있다.

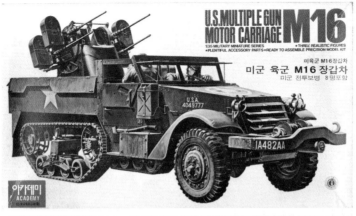

〈미군육군 M16 장갑차〉, 아카데미과학, 1/35, 1977년, 1800원

태워야 제맛이었던 장갑차에 마땅히 태울 공간이 없어 아쉬웠던 제품. 그러나 탑재된
4연장 대공기관총의 위용에 덥석 구매를 하기도 했다. '타미야'와 '니토'의 제품을 섞
어서 복제. '니토'의 제품은 '레벨'의 모형용 제품을 모터동력으로 개조하여 발매한 것
으로 알려졌다.

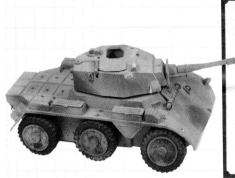

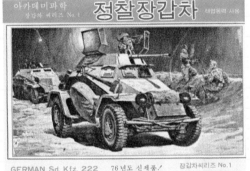

〈사라딘장갑차〉 조립완성품
바퀴가 6개로 주행력이 매우 뛰어났다.

삼일과학의 〈사라딘장갑차〉 광고,1976년
원판은 '타미야'의 〈영국 사라딘장갑차(1971년)〉,
가격 950원을 9500원으로 잘못 인쇄했다.

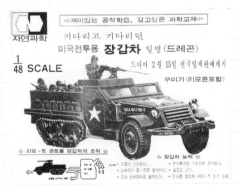

〈무선지휘차〉 광고,1976년
태엽동력 장갑차 〈무선지휘차〉도 곧이어 발매했다. .

아카데미과학의 〈정찰장갑차〉 광고,1976년
450원이라는 저렴한 가격으로 만족도가 높았다. 태엽동력
자동차보다도 빠른 주행으로 놀라움을 줬다. 원판은 일본
'미도리'의 1/40 제품.

자연과학의 〈1/48드레곤 장갑차〉와 〈1/38 빅토리 장갑차〉 광고,1974년
아카데미과학의 제품에 비해 2년이나 일찍 발매되었으나 유통의 문제인지 동네 문방구에서는 쉽게 찾을 수 없
었던 미지의 제품이기도 했다. 제품은 1/35 축소비율로 광고의 1/48 표시는 표기 오류다.

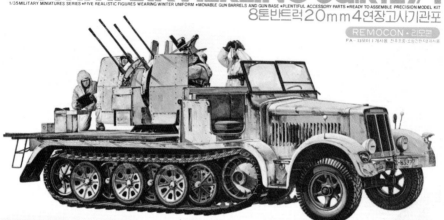

GERMAN 8ton SEMI TRACK 20mmFIAKVIERLING Sd.kfz7/1

1/35 MILITARY MINIATURES SERIES • FIVE REALISTIC FIGURES WEARING WINTER UNIFORM • MOVABLE GUN BARRELS AND GUN BASE • PLENTIFUL ACCESSORY PARTS • READY TO ASSEMBLE PRECISION MODEL KIT

아이디어회관
IDEA PLASTIC MODEL CO.

8톤반트럭 20mm4연장고사기관포

REMOCON • 리모콘
FA-13모터 1 개사용 전후진용·소형건전지2개사용

〈8톤반트럭 20mm4연장 고사기관포〉,아이디어회관,1/35,1978년,3500원
합동과학의 〈1/35 롬멜탱크〉와 함께 문방구의 대표적인 진열상품으로 아이들이 군침만 흘렸던 제품. FA-13
모터, 전후진 리모컨 방식. 동사에서 발매한 〈스키파카보병〉 5명이 부속으로 들어 있다.
원판은 '타미야'의 〈독일8톤하트트랙4연고사포(1975년)〉

8ton Semi Track Sd.Kfz.7

1/35 IDENTICAL SCALE SERIES • EIGHTH REALISTIC FIGURES • FULLY DETAILED PLASTIC TRACK • REALISTIC FIGURES • READY TO ASSEMBLE PRECISION MODEL KIT

아이디어회관
IDEA PLASTIC MODEL CO.

8톤병력 수송장갑차

REMOCON • 리모콘
FA-13모터 1 개사용·전후진용·소형건전지2개사용

〈8톤병력 수송장갑차〉,아이디어회관,1/35,1978년,3500원
보병놀이에 빠져 있는 어린 소비자의 눈을 휘둥그레 만들었던 매력적인 장갑차모형. FA-13모터, 전후진 리모
컨 방식으로 8명의 보병이 들어 있다. 2명을 제외한 나머지 6명은 모두 동일한 형태. 원판은 '타미야'의 〈독일8
톤하프트랙(1972년)〉

〈한국해병LVTP7상륙장갑차〉,아카데미과학,1/35,1993년,7000원
'타미야'의 모형용 제품을 모터동력 겸용으로 바꾸고, 금형
을 수정하여 한국군용으로 제품화한 부분 복제품. 육상AFV
중 최초의 국산 고유모델로 설계는 일본에서, 금형제작은 아
카데미과학에서 했다.

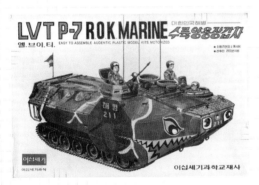

〈대한민국해병 수륙양용장갑차〉,
이십세기과학,1980년대,800원
전후진 리모컨 제품으로 한국전쟁 당시 인천상륙작
전에서 크게 활약한 장갑차. 1958년 해병대에서 도
입하여 1986년까지 운용했다.

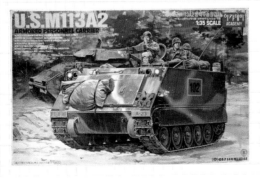

〈미육군M113A2병력수송장갑차〉,
아카데미과학,1/35,1993년,7000원
FA-13모터, 전후좌우진 리모컨 제품. 모형용으로도
발매되었다. 아카데미과학의 오리지널 제품.

대포모형의 등장

매혹적인 발사기능으로 어린 소비자들을 끌어들였던 초창기의 대포모형은 플라스틱모형 시장이 활황기에 접어들자 정밀모형으로 다시금 등장하여 성장한 소비자들을 유혹했다. 그러나 정밀한 금형을 요구하는 제품의 특성을 1970년대의 금형기술이 따라오기엔 역부족이었다.

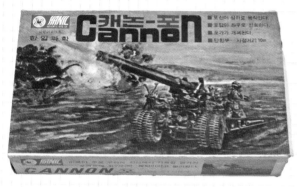

〈캐논-포〉,한일과학,1973년,100원

한국인과 일본인 공동대표가 설립한 한일과학에서 발매한 국내최초의 대포모형. 제품에 '일본기술제휴'로 표기하고 '미국이 주로 구라파전선에서 사용, 원거리 포격용의 화기이며 롱텀이라고 불리웠다'라고 제품설명을 적어놓았다. 포신이 상하로 움직이고 포탑이 좌우회전되며 탄환발사기능(사정거리 10m)으로 베스트셀러였다. 후에 금형을 아카데미과학에서 인수하여 '부루우 캐논포'라는 이름으로 발매했다.

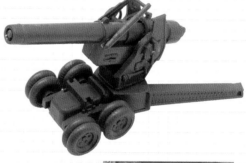

〈부루우 캐논포〉,아카데미과학,1975년,100원

스프링동력으로 포탄이 발사되어 놀이요소가 강했던 제품. 완성도가 뛰어나 아이들에게 큰 만족감을 주었다. 포탄을 잃어버리면 성냥개비로도 발사가 가능하여 오랫동안 사랑을 받았다.

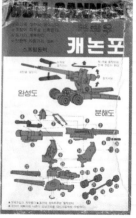

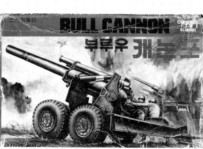

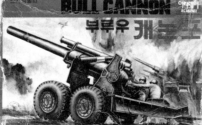

〈부루우 캐논포(재판)〉

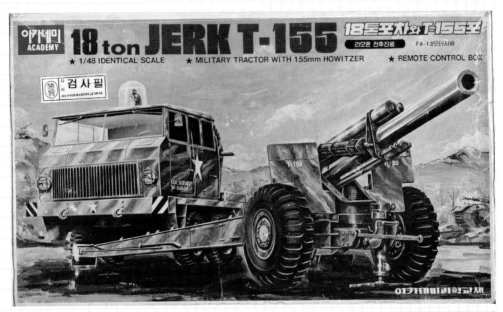

〈18톤 포차와 T-155포〉, 아카데미과학, 1/48, 1976년, 1200원

FA-13모터동력으로 전후진 리모컨 제품. 중급용으로 발매했다.

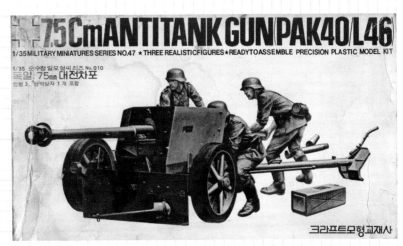

〈독일 75mm대전차포〉, 크라프트모형, 1/35, 초판 1976년, 400원

크라프트모형의 전신인 아데네키트에서 발매. 제2차 세계대전 당시 독일군이 사용한 대전차포의 걸작으로 유명하다. 포수와 장전수, 탄약수 포함. 원판은 '타미야'의 〈독일 75mm대전차포 (1975년)〉.

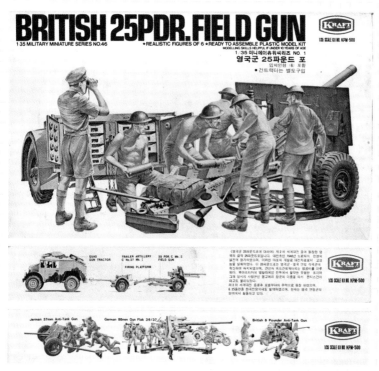

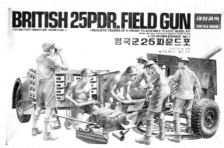

〈영국군 25파운드 포〉,크라프트모형,1/35,1977년,500원

영국군 포병 6명 포함, 360도 포탑회전, 포신의 전후진 동작이 특징으로 북아프리카전선
에서 활약한 것으로 알려졌다. 6명 중 3명은 상의를 벗은 모습으로 제작되었다. 국내 복제
판은 원판의 트레일러가 생략되고 25파운드 포와 포병만 발매. 원판은 '타미야'의 〈영국
25-PDR.FIELD GUN (1974년)〉.

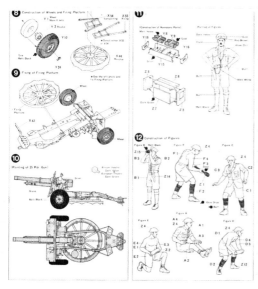

〈영국군 25파운드 포(재판)〉,태양과학

〈37mm대전차포〉,
태양과학,1/35,1980년대,1000원

독일군의 뛰어난 대전차포였던
37mmPAK35/36 모형. 완성하면 포신이
상하좌우로 가동되었다. 포병 4명이 함
께 들어 있는 제품. 원판은 '타미야'의
〈독일37mm대전차포(1974년)〉.

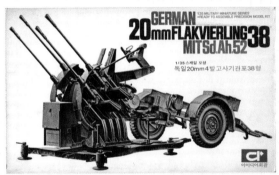

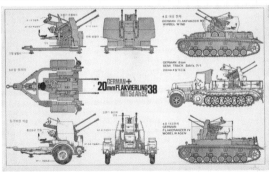

〈독일20mm4발고사기관포 38형〉, 아이디어회관,1/35,1980년,500원
높은 발사고도로 연합군의 비행기를 위협했던 독일의 걸작 고사기관
포. 아이디어회관의 〈스키파카보병 5명 세트〉와 조합할 수 있었다. 원
판은 '타미야'의 〈독일20mm4연장고사기관포38형(1977년)〉

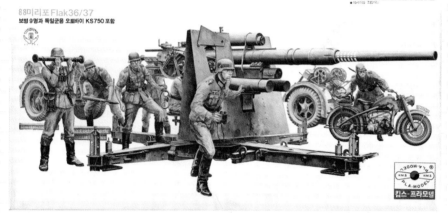

〈88mmGunFlak36/37〉,킴스프라모델,1/35,1990년,5000원

포병 8명과 1명의 KS750오토바이병이 포함된 매우 풍성한 대형제품. 약 300점의 부품으로 구성된 정밀모형제품이기도 했다. 원판은 '타미야'의 〈독일88mm포 Flak36/37(1972년)〉로, 일본에서도 독보적인 제품으로 알려졌다.

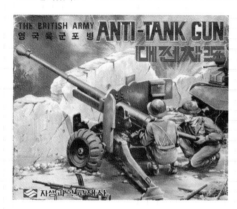

〈영국육군포병 대전차포〉,
자생과학,1/35,1980년대,1000원

제2차 세계대전 초·중반에 활약한 6파운드 대전차 속사포로 인력으로 견인할 수 있는 가장 강력한 대전차포로 알려졌다. 원판 '타미야' 제품에 들어 있는 포병은 제외하고 단출하게 출시되었다.

〈링컨캐논포〉,
이십세기과학,1980년대,800원

원판은 미국 '라이프라이크'의 제품.

어른들도 몰랐던 큐벨바겐의 질주

1970년대에는 버스만이 비포장도로를 달릴 뿐 동네 골목에선 자동차 한 대 볼 수 없었다. '큐벨바겐'이라 불리는 고무동력 〈전투찝〉은 자동차가 귀한 시절, 100원으로 살 수 있는 매력적인 작동모형이었다.

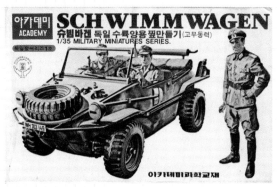

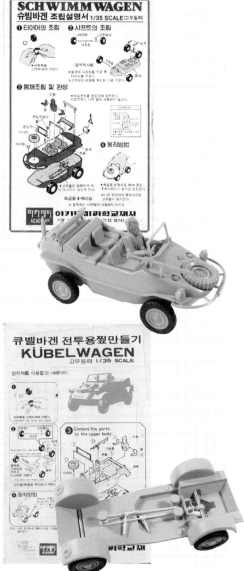

〈슈빔바겐 독일수륙양용찝(재판)〉,아카데미과학,1/35,초판 1974년,120원
초창기의 대표적인 고무동력 제품. 차체를 잡고 뒤로 당긴 후 놓으면 고무줄이 풀리면서 앞으로 전진한다. 상자그림과는 달리 운전병 상반신 1개만 들어 있었지만, 완벽한 고무동력과 손쉬운 조립, 부담 없는 가격으로 만족감을 주었다. 원판 상자그림은 '타미야'의 〈독일슈빔바겐(1970년)〉의 것을 사용했고, 내용물은 일본 '크라운'의 태엽동력 제품을 고무동력으로 개조해서 발매했다.

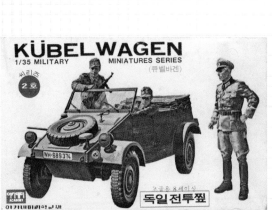

〈큐벨바겐 독일전투찝〉,아카데미,1/35,1974년,120원
'고무동력 시리즈' 두 번째 제품. 3호 〈미군 윌리스찝〉도 광고에 등장했으나 발매되지는 않았다. 상자그림은 '타미야'의 〈큐벨바겐(1970년)〉을, 내용물은 '크라운' 제품을 복제했다.

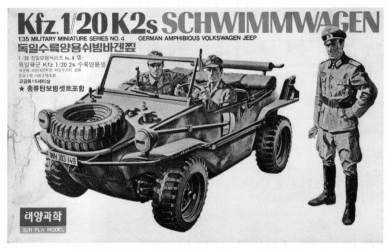

〈독일슈륙양용 쉬빔바겐찜〉,태양과학,1/35,1980년대,500원
태엽이나 모터동력이 아닌 정밀모형 시리즈로 '타미야' 제품을 복제하여 발매했다. 좌석에
앉은 보병 2명과 서 있는 장교 1명 포함.

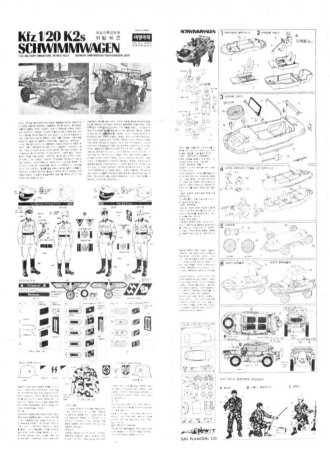

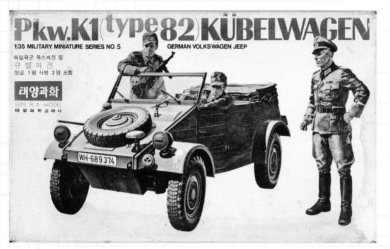

〈큐벨바겐〉,태양과학,1/35,1980년대,500원

제2차 세계대진 당시의 유명한 독일군 차량으로, 함께 구성된 장교 인형은 〈슈빔바겐〉과 동일하다. 차량 덮개의 개폐와 조수석의 보병은 앉은 형태와 서 있는 형태로 선택조립이 가능했다. 원판은 '타미야'의 〈큐벨바겐(1970년)〉.

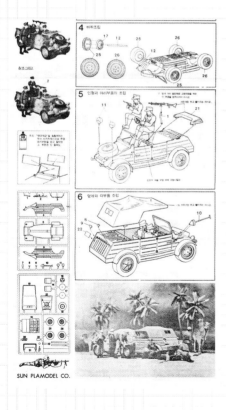

상자에 들어 있는 태양과학의 띠지. 다양한 1/35 지프차를 자매 품으로 소개.

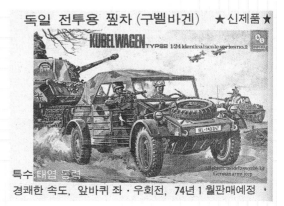

동서과학의 〈1/24 구벨바겐〉 광고,1974년

원판은 일본 '니토'의 태엽동력 제품.

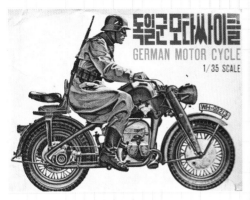

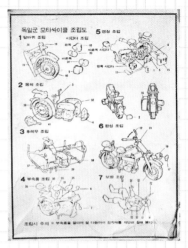

〈독일군모타싸이클〉,대영,1/35,1978년,150원
'타미야'의 〈BMW R75&ZUNDAPP KS750 2대 세트
(1973년)〉 중에서 BMW 오토바이만을 따로 떼내어 복제
발매했다. 소총을 등에 멘 병사 포함.

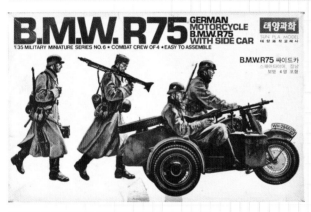

〈B.M.W.R75싸이드카〉,태양과학,1/35,1980년대,500원
제2차 세계대전 당시 기동력이 높았던 독일군의 모터사이클. 엔진부의
재현, 완성시 핸들이 좌우로 가동, 스페어타이어 포함이 특징이다. 오버
코트를 입은 보병 2명이 처음 등장하기도 했다. 원판은 '타미야'의 〈독일
BMW R75사이드카(1972년)〉.

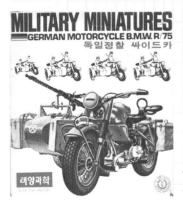

〈독일정찰 싸이드카〉,태양과학,1/35,1980년대,300원
보병이 포함되지 않은 〈B.M.W R/75싸이드카〉 제품.

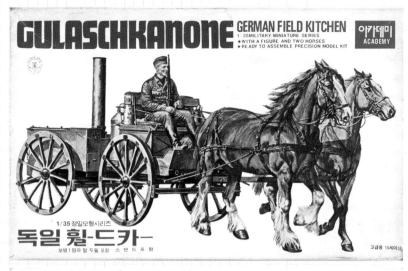

〈독일휠-드카-〉,아카데미과학,1/35,1984년,1000원

보병놀이가 유행하던 1970년대 말, 놀이에 어울리지 않는 정밀모형제품으로 발매되었다. 15세 이상의 고급용으로 내용물은 정교한 부품으로 가득했다. 독일의 보급부대가 사용하던 야전음식차로 말 2마리와 조리병 1명이 들어 있었고 음식차에는 다양한 소품들이 재현되었다. 원판은 '타미야'의 〈독일휠드키친 세트(1978년)〉로, 아카데미과학의 뛰어난 복제기술을 입증하는 제품.

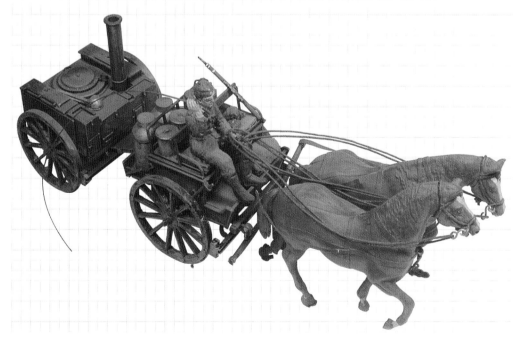

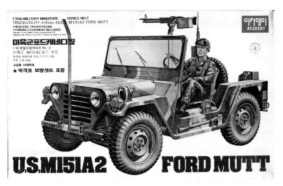

〈미육군 포드케네디찦〉, 아카데미과학, 1/35, 1983년, 800원

첫 번째 '무트 시리즈'로 운전병 1명과 박격포보병 3명 세트가 포함되었다. 원판은 '타미야'의 〈1/35 FORD MUTT(1982년)〉.

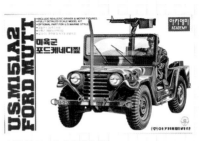

〈미육군 포드케네디찦(재판)〉

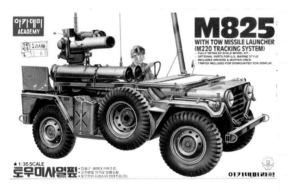

〈토우미사일찦(재판)〉,
아카데미과학, 1/35, 초판 1984년, 1000원

초판은 '타미야' 제품의 상자그림을 그대로 복제, 재판부터는 새로 그려서 발매했다. 박격포보병 3명 포함. 원판은 '타미야'의 〈1/35 TOW MISSILE LAUNCHER(1983년)〉.

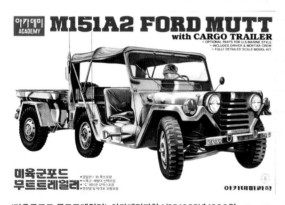

〈미육군포드 무트트레일러〉, 아카데미과학, 1/35, 1985년, 1200원

미군의 진투식량인 'C레이숀' 상자를 운반하는 트레일러와 함께 발매된 M151지프 시리즈 중 하나. 운전병과 박격포보병 3명 세트 포함. '타미야'의 〈미군M151A2&카고트레일러(1984년)〉의 상자그림을 모작하고 내용물을 복제했다.

재생지에 인쇄된 C레이션 상자(12개).

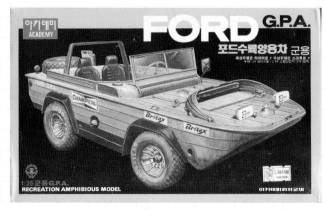

〈포드수륙양용차〉,
아카데미과학,1/25,1985년,2500원
원판은 '이마이'제품. 레저용으로도 발매.

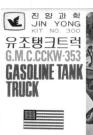
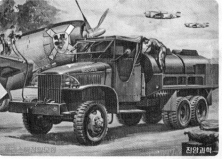

〈G.M.C.유조탱크트럭〉,
진양과학,1/72,1980년대,500원
일본 '하세가와'의 '1/72 미니박스 시리
즈'를 복제한 것으로 뽀빠이과학에서도
같은 제품을 복제, 발매했다.

〈M998 함머 지-프〉,킴스프라모델,1/35,1980년대,2000원
원판은 '이타렐리'의 제품

〈독일육군 정찰병력 수송차〉,
태양과학,1/35,1980년대 후반,2000원
원판인 '타미야' 제품의 금형을 단순화하고 수정해서 발
매했다.

〈험머〉,
아카데미과학,1/35,1989년,2500원
미국의 '미니크래프트'를 통해 수출했던 아카데미과학의
오리지널 제품.

1/48 오리지널 반다이모형의 출현

'건담 플라스틱모형 시리즈'로 알려진 일본의 '반다이'는 과거 '타미야'에 견줄 만한 뛰어난 금형제작 기술로 밀리터리모형을 발매하고 있었다. 1972년 발매된 '1/48 PIN POINT 기갑사단 시리즈•'는 정밀한 차체내부 재현이 뛰어난 제품이었다. 1/48 전투기모형과 함께 어우러지는 디오라마의 제작을 위해 제2차 세계대전의 독일전차에서부터, 미국, 영국, 소련의 전차를 중심으로 대포, 장갑차, 보병과 디오라마용 액세서리 등을 발매했다. 그러나 1980년대 초반, 건담모형의 대성공과 밀리터리전문업체인 '타미야'의 약진으로 '반다이'는 기존의 밀리터리모형 라인업을 과감히 정리했고, '1/48 시리즈'도 개발이 중단되었다. 1984년 아카데미과학은 우호적인 관계를 유지하던 일본의 '써니'를 통해 금형 10종을 수입하고 국내에 발매하기에 이른다. 반다이의 건담금형의 일부를 제작해준 대가였다. 그렇게 원판금형으로 찍은 정교한 제품이었으나 부진한 판매로 초판발매 후 절판되어 시장에서 사라진 비운의 모형이 되었다.

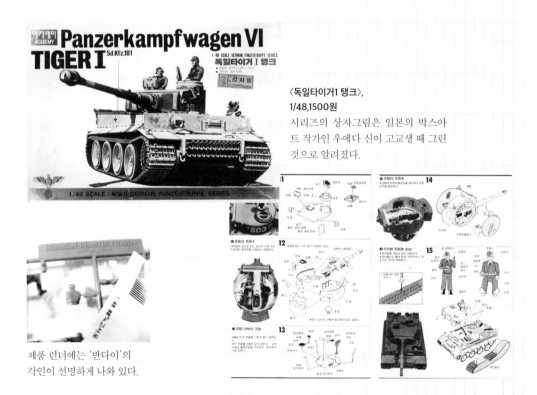

〈독일타이거1 탱크〉,
1/48,1500원
시리즈의 상자그림은 일본의 박스아트 작가인 우에다 신이 고교생 때 그린 것으로 알려졌다.

제품 런너에는 '반다이'의
각인이 선명하게 나와 있다.

● **기갑사단 시리즈** 반다이의 기갑사단 시리즈는 총 44종, 디오라마용 액세서리는 11종, 독일병사7종, 미국병사5종이 발매되었다. 1990년대부터는 반다이의 금형을 중국의 '후맨'이 인수하여 모든 시리즈를 재발매하고 있다.

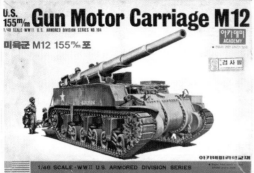

〈미육군 M12 155mm포〉,1/48,1500원

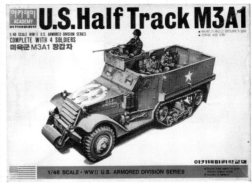

〈미육군 M3A1 장갑차〉,1/48,1500원
엔진내부를 표현한 제품으로 보닛을 열 수 있다.

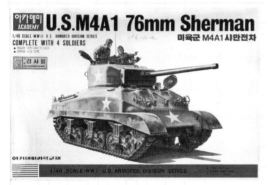

〈미육군 M4A1 샤먼전차〉,1/48,1500원

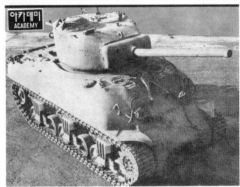

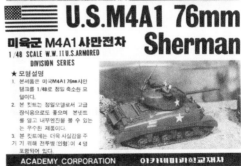

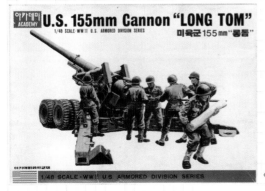

〈미육군 155mm 롱톰〉,1/48,1000원

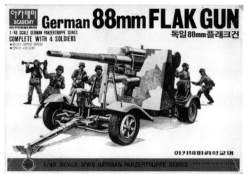

〈독일88mm 플래크건〉,1/48,1200원

도색완성 후의 사진이 실려 있는 조립설명서

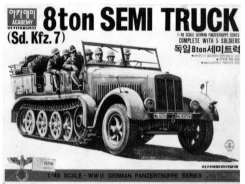

〈독일 8ton 세미트럭〉,1/48,1500원

〈L3000S 3ton카고트럭〉,1/48,1500원

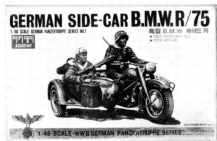

〈독일 B.M.W 싸이드카〉,
1/48,500원

아카데미과학에서는 제품별로 2만 개씩을 생산했으나 판매에 실패, 한동안은 도매상의 악성재고로 남아 있기도 했다. 그러나 독일 〈B.M.W 싸이드카〉는 저렴한 가격 탓인지 완매에 성공한 유일한 제품이었다. 훌륭한 품질에도 외면받은 이유는 80년대만 하더라도 순수한 정밀모형을 즐기는 소비자가 드물었고 아이들에겐 1/35 밀리터리모형과 함께 가지고 놀기에 적합하지 않아서였다.

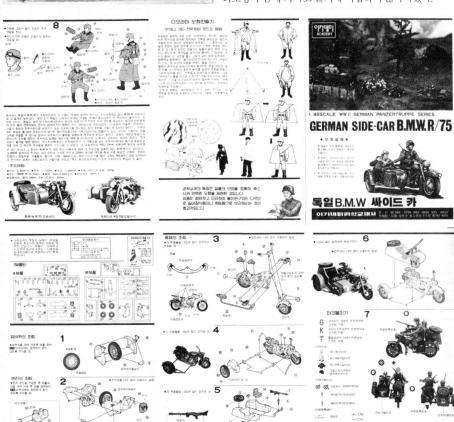

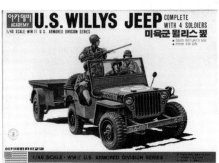

〈미육군 윌리스 찦〉,
1/48,1000원

보병놀이의 서막, 제일과학의 보병 시리즈

보병 만들기의 출현은 국산 밀리터리모형의 확산에 큰 역할을 했다. 발매 당시 문방구 진열장에서 빛나던 고가의 탱크는 아이들에겐 그저 군침만 흘리게 했던 전시용으로, 한없이 높은 문턱이었다. 그러나 100~200원짜리 보병의 발매는 밀리터리의 세계의 진입장벽을 한순간에 무너뜨린 획기적인 사건이었다. 발매 당시는 제2차 세계대전의 유럽전선을 배경으로한 TBC의 〈전투〉가 1960년대에 이어 1974년부터 1977년까지 인기리에 방영중이었다. 썬더스 중사를 중심으로 한 분대원들의 활약상은 보병 시리즈를 손에 넣은 아이들에게 무한한 놀잇거리를 제공해주었다.

1975년 첫 발매를 시작으로 70년대 말까지 보병 시리즈는 제일과학의 주력상품으로 국내모형계에서 입지를 굳히게 해주었다. 그러나 80년대에 들어서 제일과학을 경동과학이 인수하면서 보병 시리즈 또한 명맥이 끊어졌다.

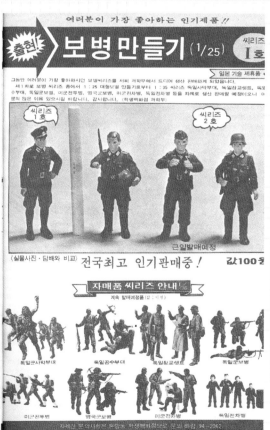

제일과학 보병 시리즈의 탄생을 알린 최초의 어린이잡지 광고,1975년
당시에는 드물게 전문 사진스튜디오에서 촬영한 것으로, 1/25 축소비율의 보병세트 옆에 담배를 세워놓고 크기를 비교했다.

'이제부터는 독일군과 미군의 본격적인 전투장면을 만들 수 있습니다'로 시작하는 〈미군전투 보병 만들기〉의 발매 당시 광고.

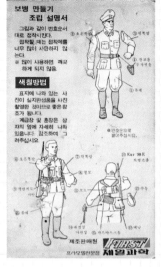

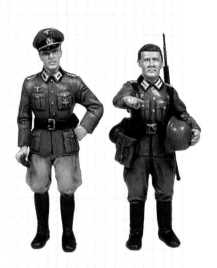

〈1호 보병만들기〉, 1/25, 1974년, 100원

제일과학의 대표였던 김병휘 사장에 따르면, 초기 돈암동의 모형점 시절,
일제 '타미야'의 〈1/25 롬멜탱크〉에 들어 있던 군인인형에 손님들이 큰 관
심을 가졌다고 한다. 이런 이유로 보병 시리즈를 기획했고 을지로의 트로피
제작공장을 찾아가 전주방식(전기분해주조)의 금형을 개발했다.

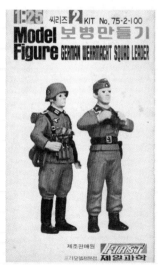

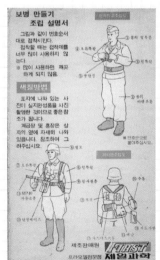

〈2호 보병만들기〉,
1/25, 1975년, 100원

'타미야'의 〈1/25 독일구축전차 롬멜〉과
〈독일중전차 팬저〉에 각각 부속으로 들
어 있던 전차병과 장교 등 4체를 따로 끼
내어 발매했다. 1986년에는 아카데미과
학에서 '타미야'의 '1/25 전차 시리즈'를
복제하면서 다시 한 번 국내 모형시장에
등장했다.

제품의 옆면에는 원판에서 가져온 계급장 관련 표식을 설명했다.

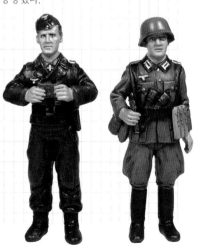

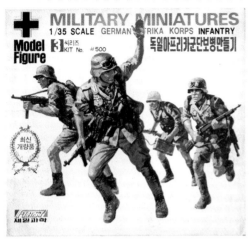

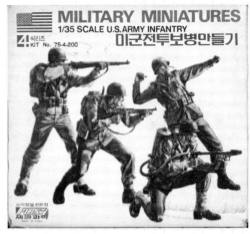

〈3호 독일아프라카군단 보병만들기(재판)〉,
1/35, 초판 1975년, 200원

롬멜군단이 활약한 북아프리카 전선의 독일군보병 세트.
장교 1명과 보병 3명으로 구성되었다. 제일과학 제품의 경
우, 20년간 재판을 발매, 90년대 발매분은 전주방식의 금형
이 닳아 뭉개져 사출물의 상태가 매우 열악했다. 사진은 90
년대에 나온 '최신개량품'. 원판은 '타미야'의 〈독일아프리
카군단(1971년)〉.

〈4호 미군전투 보병만들기〉,
1/35, 1975년, 200원

1호부터 3호까지 적군이었던 독일군만 발매하던 와중에
아이들에게 단비처럼 등장. 본격적인 보병놀이 시리즈 최
초의 미군전투보병 제품. 제2차 세계대전 당시 미군병사의
표준복장과 장비를 구비했다. M1카빈소총, M1자동소총,
수류탄, 화염방사기, 보병으로 구성. 이외에도 대검과 배낭
세트가 부록으로 포함되어 선택조립을 할 수 있었다. 원판
은 '타미야'의 〈아메리카보병 세트(1972년)〉.

〈미군전투 보병만들기〉
조립완성품

〈5호 독일장교셋트만들기〉,1/35,1976년,200원

디오라마에 어울리는 정적인 동작으로 그다지 인기를 끌지 못한 시리즈. 그러나 상자의 지도를 오려서 쓰는 색다른 경험을 제공했다. 원판은 '타미야'의 〈독일장교 세트(1971년)〉.

〈6호 독일기관총부대〉,
1/35,1976년,100원

가장 저가였으나 가장 인기가 높았던 보병 시리즈. 아이들이 선호했던 무기를 가진 보병 중 가장 화력이 뛰어났고(MG-42기관총), 받침대가 없어도 이불이나 책상 위에 올려놓을 수 있어 보병놀이에 매우 적합한 제품이었다. 원판인 '타미야'의 〈독일기관총팀 세트〉 7명에서 2명만 따로 빼내어 복제했다.

〈7호 독일진격부대(재판)〉,
1/35,초판 1976년,200원
〈11호 독일보병진격부대 세트〉에서
4명을 추려 발매한 제품.

〈8호 독일공수부대〉,1/35,1976년,200원

독일낙하산부대를 모델로 낙하산장비를 등에 멘 병
사 1명과 지상낙하 후 P-38권총을 들고 지휘하는 장
교 1명, 부대원 2명으로 구성했다. 원판은 '타미야'의
〈독일파라슈터 세트(1971년)〉.

상자를 열면 접힌 면에도 총기에 관한 정보가 있다.

〈9호 독일돌격부대 8명셋트〉,1/35,1976년,400원

역동적인 자세로 하사관의 지휘 아래 공격개시를 하는 독일보병세트. 치열한 전투장면을 묘사한 상자그림이
인상 깊은 제품이다. 보급형 경기관총인 MG34가 보병 시리즈 최초로 등장했다. 원판은 '타미야'의 〈독일보병
돌격 세트(1974년)〉.

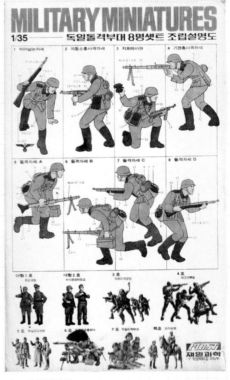

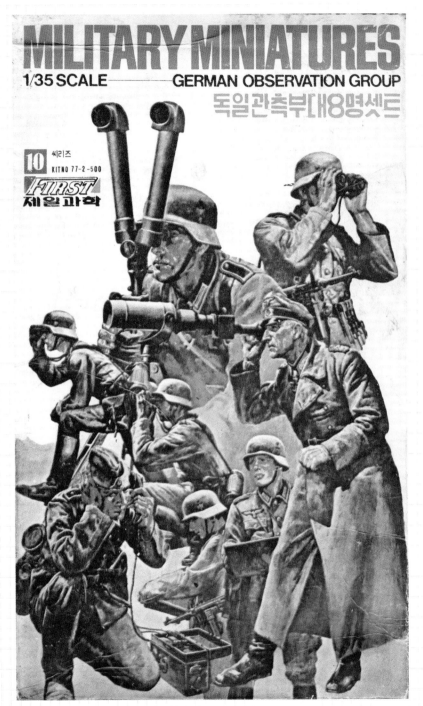

〈10호 독일관측부대 8명셋트〉,1/35,1977년,400원
최전선에서 관측하는 독일장교 인형 8명 세트로 롱코트를 입은 장군급 1명과 사관급 장교 2명,
하사관 5명으로 구성되었다. 원판은 '타미야'의 〈독일지휘관 세트(1975년)〉.

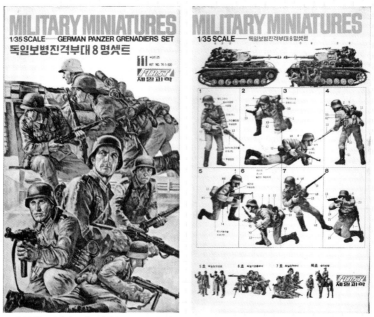

〈11호 독일보병진격부대 8명셋트〉,1/35,1976년,400원

'타미야' 원판의 영문제목은 'GERMAN PANZER GRENADIERS'로 4호전차에 기대어 전
투를 준비하는 긴장 속의 기계화보병을 표현했다. 그런 이유로 보병을 세울 수 없었고 놀
이에 곤란을 겪었다. 이 중 MP40슈마이저를 가진 하사관만이 누운 자세여서 주연 역할을
했다.

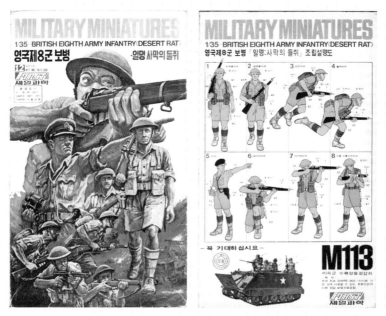

〈12호 영국제8군보병〉,1/35,1976년,400원

제2차 세계대전 당시 북아프리카전선에서 활약한 영국군보병 세트.

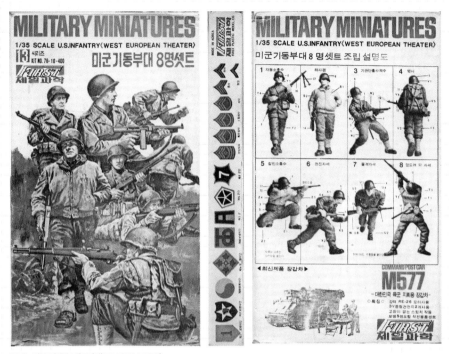

〈13호 미군기동부대8명셋트〉,1/35,400원

제2차 세계대전 말기, 노르망디 상륙작전의 미군병사를 모델로 한 제품. 행군 자세 4명, 전투 자세 4명으로 구성되었다. 원판은 '타미야'의 〈아메리카보병G.I 세트(1974년)〉.

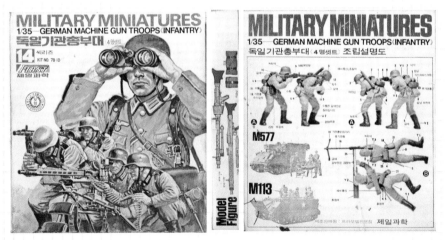

〈14호 독일기관총부대〉,1/35,1978년,200원

원판인 '타미야'의 〈독일기관총팀 세트(1974년)〉의 보병이 7명뿐이라는 이유로 제일과학에서는 6호와 14호로 나누어 발매했다. 이 과정에서 망원경을 보는 보는 병사는 제품화되지 않았다. 그리고 원판상자를 복제하는 과정에서 제품에 들어 있지 않은 2인 1조로 앉아서 총을 쏘는 모습의 보병이 상자그림에 실렸다. 앉아서 총을 쏘는 보병은 6호로 따로 발매했다.

〈15호 미군기관총부대〉,1/35,1977년,100원
'타미야'의 〈미군보병 기관총팀 8명 세트(1976년)〉에서 M1917브라우닝 수냉기관총보병 2명만을 따로 복제하
여 발매.

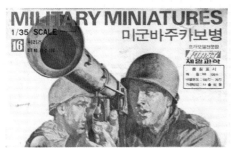
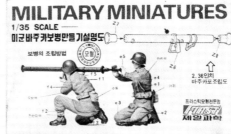

〈16호 미군바주카보병〉,1/35,1977년,100원
같은 시리즈 '타미야'의 〈미군보병 기관총팀 세트〉에서 바주카보병만을 따로 발매했다.

〈17호 잠수특공대〉,1/35,1988년,700원
'타미야' 제품이 아닌 유럽의 '이타렐리' 제품의 복제판.

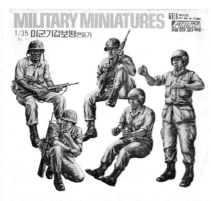

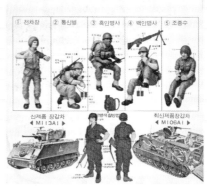

〈18호 미군기갑보병만들기〉,1/35,1981년,300원

제일과학의 〈M113장갑차〉에 들어 있던 보병세트와 동일한 제품으로 국내 보병 시리즈 중 유일하게 흑
인병사가 제품화되었다. 베트남전쟁에서 활약한 미군육군기갑부대원을 모델화한 것으로 헬멧을 쓴 조
종수와 전차장, 보병 2명, 통신병으로 구성. 원판은 '타미야'의 〈미국기갑보병 세트(1980년)〉.

〈영국야전위생병셋트〉,1/35,1980년,300원

제2차 세계대전 후 베레모를 쓴 영국군보병 4명 세트로 원판인 '타미야'의 〈야전구급차 로
버-7(1976년)〉에도 포함된 제품.

〈22호 통신병셋트〉,1/35,1980년,300원

반바지를 입은 통신병뿐만 아니라 야전용 텐트가 포함되어 보병놀이에 큰 재미를 주었던 제품.
놀이가 길어지면 보병을 텐트 안에 넣고 재우기도 했다. 특히 텐트는 주름까지 표현되어 사실감
을 주었다. 초판은 1976년에 동서과학에서 발매했다.

〈23호 쏘련보병4명셋〉,1/35,1988년,500원

공산국가의 보병이라 하여 구매를 꺼렸던 소비자가 많았다.

〈24호 독일기관총부대〉,1/35,1980년대,500원

14호로 발매된 〈독일기관총부대〉의 재판.
80년대 들어서면서 보병 시리즈의 번호 표기
가 뒤죽박죽되면서 24호로 발매되기도 했다.

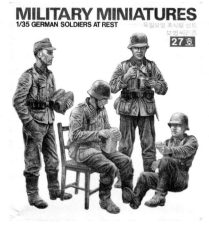
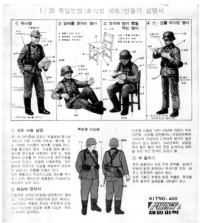

〈27호 독일보병 휴식병셋트〉,1/35,1980년대,300원

1984년 발매한 '타미야'의 〈독일보병 휴식 세트〉의 복제품으로 빵을 들고 서 있는 병사와 앉아서
담배를 권하는 병사 등으로 구성되어 있다. 의자 1개, 소시지, 프라이팬, 와인병 등 소도구도 다양
하게 들어 있어 디오라마 구성에 적합한 제품이었다.

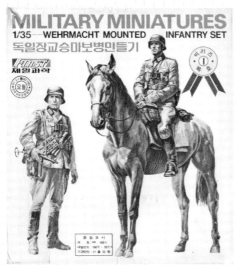

〈특1호 독일장교승마보병만들기〉,1/35,1976년,200원

보병 시리즈 최초로 말이 등장하여 주목을 끌었다. 그러나 말은 잘못된 성형으로 한쪽 다리가 짧아 자꾸만
쓰러졌다. 개중에는 책받침을 잘라 다리에 붙여 균형을 잡았던 어린이도 있었다. 원판은 '타미야'의 〈독일장
교 승마 세트(1975년)〉.

〈특2호 미육군장교 작전회의씨리즈〉,1/35,1976년,200원

원판은 '타미야'의 〈아메리카장교 야전회의 세트(1976년)〉로 제2차 세계대전 후의
미군부대장교와 전차장 인형으로 구성된 제품. 1960년대부터 미군에서 사용한 복장
을 재현했다. 모형에서 보기 드문 탁자와 종이지도, 의자가 포함되어 인상적이었다.

〈특1호 미육군최신형보병〉,
미군전투보병,1/35,1989년,1000원

〈특3호 독일공수부대 독일잠수특공대〉,1/35,1989년,1000원

〈특4호 독일장교승마보병 독일관측부대〉,1/35,1989년,1000원

〈특6호 독일아프리카군단보병. 독일보병진격부대〉,1/35,1989년,1000원

〈미군전투보병 8명셋트 만들기〉,
1/35,1989년,1000원

원판은 '타미야'의 〈컴벳그룹 세트
(1976년)〉로 같은 회사의 1975년 제품
인 〈M3A2퍼스널 캐리어〉에 부속으로
들어 있었다. 국내에선 아카데미과학이
〈M3A2장갑차〉에 '타미야'의 제품을 복
제하여, 보병 8명 세트를 포함하여 발매
했다.

〈미국육군 최신형보병 4명셋〉,
1/35,1989년,500원

1980년대부터 미군에서 사
용한 장비와 헬멧으로 무장
한 현대보병 세트로 원판은
'타미야'의 〈미군현용육군보
병 세트(1985년)〉. 동시에 아
카데미과학에서도 복제품이
나왔다.

보병 시리즈의 폭넓은 인기

제일과학 보병 시리즈의 인기와 함께 전주방식의 금형이 널리 퍼지면서 1/35 축소비율의 보병 시리즈가 속속 발매되기 시작했다. 저렴한 가격과 다양한 형태, 그리고 적게는 3명에서 많게는 8명까지 들어 있는 인형들은 아이들에게 더할 나위없는 선물이었다.

원판에 비해 정교함은 현저히 떨어졌지만 아이들은 다양한 보병놀이를 즐기기에 부족함이 없었다. 보병 시리즈는 1980년대를 관통하여 폭넓은 인기를 끌었다.

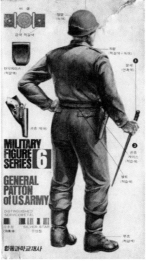

〈패튼장군〉,
합동과학,1/25,1980년대,100원
원판은 '타미야'의 '1/25 밀리터리피규어 시리즈'로 총 10종이 발매되었다. 육각형의 전시대가 포함되었다.

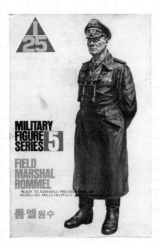
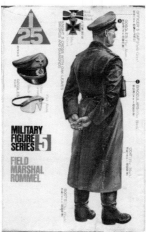

〈롬멜원수〉,
합동과학,1/25,1980년대,100원

우석과학의 광고,1981년
'타미야'의 '1/25 밀리터리피규어 시리즈' 10종을 복제한 5호부터 8호까지는 세트로도 발매.

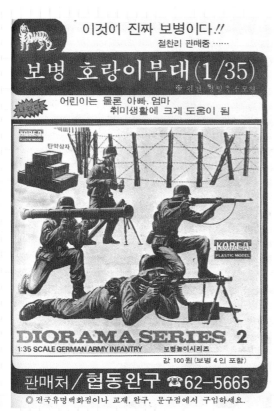

〈보병 호랑이부대(1/35)〉 광고, 1975년
한국푸라모델의 '보병놀이 시리즈'로 보병 4인 포함하
여 100원. 원판은 1960년대 '아리'의 〈독일보병 디오라
마 시리즈〉.

〈독일보병 4인의 특공대〉, 금성, 1/35, 1987년, 500원
한국푸라모델 〈호랑이부대〉의 재판.

〈미 해병 상륙부대〉, 태양과학, 1/35, 1980년대, 300원
화성과학에 이은 태양과학의 초기 제품으로, 서울의 미도파백화점에서는 10원 할인하여 290원에 판
매하기도 했다. 원판은 '이타렐리'의 제품.

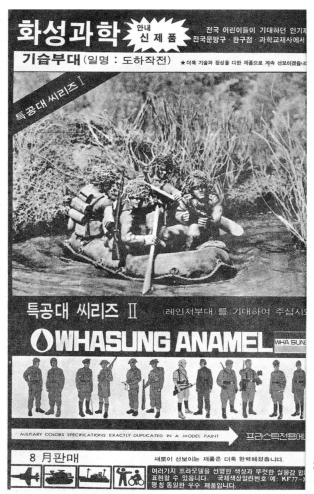

화성과학의 광고, 1977년
에나멜 세트도 발매했다.

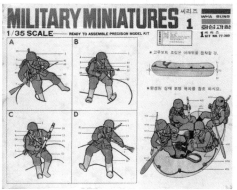

〈기습부대 일명 도하작전〉, 화성과학, 1/35, 1977년, 300원

1977년 '특공대 시리즈'로 발매를 시작한 화성과학의 제품. 후에 금형이 태양과학으로 넘어가면서 재발매되기도 했다. '타미야' 제품의 보병을 복제하고 고무보트를 새로 제작한 반오리지널 제품.

2장 밀리터리모형 147

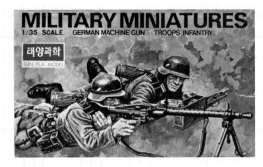

〈독일기관총부대〉,
태양과학,1/35,1980년대,100원

제일과학의 〈기관총부대〉와 동일한 제품으로 원
판인 '타미야'의 〈독일보병 기관총팀 7명 세트〉에
서 따로 복제하여 발매한 제품.

 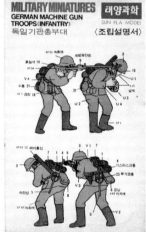 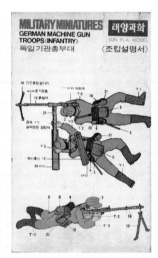

〈독일기관총부대〉,태양,1/35,1980년대,100원

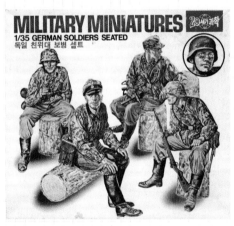 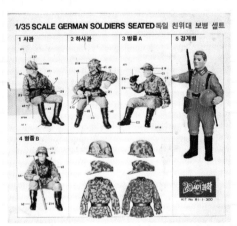

〈독일 친위대 보병 셑트〉,20세기과학,1/35,1981년,300원

원판은 '타미야'의 〈독일 호르히1a와 20mm대공기관포 세트(1978년)〉에 들어 있는 제품으로 6인승 군용차인 '호
르히1a'에 타고 있는 모습을 재현한 것. 국내 복제판에서는 어색하게 앉은 모습을 피하기 위해 원판복제 그림에
통나무를 그려 넣고 제품에 통나무를 넣어서 발매했다. 전후에 독일의 '호르히'는 '아우디'로 사명을 개명했다.

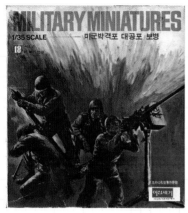
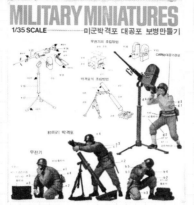

〈미군박격포 대공포 포병(재판)〉,이십세기과학,1/35,초판 1977년,200원

보병 시리즈는 80년대까지 꾸준히 발매되어 가격이 300원으로 인상되었다. 원판은 '타미
야'의 〈미국보병 기관총팀 8명 세트(1976년)〉로 원판 그림의 일부를 지우고 배경을 그려 넣
어 4명 세트로 발매했다.

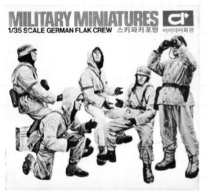
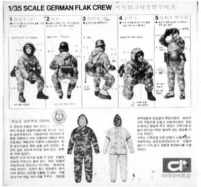

〈스키파카보병〉,아이디어회관,1/35,1977년,200원

원판은 '타미야'의 〈독일고사포병 세트(1977년)〉로 발매되자마자 아이디어회관에서 복제했다. 제
2차 세계대전 당시 동부전선의 독일 대공포부대 보병을 모델로 했다. 5명의 인형은 아이디어회관
에서 발매한 〈8톤반트럭 20mm4연장고사기관포(1978년)〉와 〈독일20mm4발고사기관포38형(1978
년)〉 제품에도 조합이 가능했다.

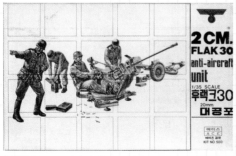
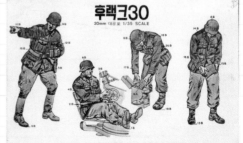

〈후래크30 20mm대공포〉,에이스과학,1/35,1980년대,500원

원판은 'ESCI'의 제품.

〈독일기계화보병〉,우석과학,1/35,1980년대,300원
원판은 '이타렐리'의 제품.

〈통신연락소〉,우석과학,1/35,1980년대,400원
원판은 '이타렐리'의 〈큐벨바겐〉에 들어 있는 제품
으로 인형과 텐트를 빼내어 발매했다.

우석과학의 〈통신연락소〉와 〈작전지휘소〉를 조립하여 만든 디오라마. 맨 오른쪽 병사는 제일과학
의 〈휴식병 세트〉에서 가져온 것.

태양과학의 특공대 시리즈

원판인 'ESCI'의 5~6명 보병세트를 쪼개어 복제한 후 발매. 상자그림에는 보병 4명이 포즈를 취하고 있지만 내용물은 정작 3명만 들어 있어 아쉬움이 컸다. 1984년에 발매.

〈영국공수특전단 3명 세트〉,
태양과학,1/35,1984년,300원

〈독일공수부대 푸른악마여단 3명 세트〉,
태양과학,1/35,1984년,300원

〈영국공수특전단 3명 세트〉,
태양과학,1/35,1984년,300원

〈독일포병부대 8명셋트〉,20세기과학,1980년,400원

원판인 '타미야'의 〈88mm GUN Flak 36/37모델(1972년)〉에 부속으로 들어 있던 보병세트로 1973년에 포병부대만 따로 발매한 〈독일포병 세트〉의 복제판. 후에 킴스프라모델에서 1990년 〈88mm GUN Flak 36/37〉를 복제, 발매하여 원래의 세트 구성대로 국내에 출시되었다.

〈이태리공수부대 6명 세트〉,
이십세기과학,1/35,1980년대,500원
원판은 '에어픽스'의 제품.

MILITARY MINIATURES
1/35 SCALE FAMOUS GENERALS 세계명장군셋트

GENERAL PATTON 미국 패튼장군
GENERAL EISENHOWER 미국 아이젠하워원수
GENERAL MACARTHUR 미국 맥아더원수
GENERAL MONTGOMERY 영국 몽고메리원수
FIELD MARSHAL ROMMEL 독일 롬멜원수

〈세계명장군 셋트〉,
아카데미과학,1/35,1984년,300원
제2차 세계대전 당시 유명한 장군 5명을 모델로 한 인형 세트. 미국의 패튼장군, 대통령 아이젠하워, 맥아더장군과 영국의 몽고메리장군, 독일의 롬멜장군으로 구성. '타미야'의 〈제너럴 셋트(1980년)〉를 복제하여 발매. 원판에도 들어 있지 않은 육각형받침대가 포함되었다.

MILITARY MINIATURES
1/35 SCALE BRITISH ARMY INFANTRY 영국전투보병

MILITARY MINIATURES
1/35 SCALE — U.S.107mm MORTAR & CREW 미육군 박격포 보병셋트
초급용 B세이상

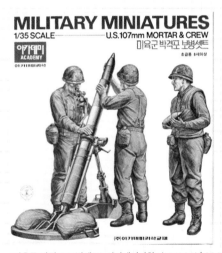

㈜아카데미과학교재

〈영국전투보병〉,우석과학,1/35,1980년대,300원
1970년 발매한 '타미야'의 〈영국보병 3명 세트〉에 '타미야'의 〈처칠 크로커다일 전차〉에 들어 있는 보병 1명을 추가로 넣어 발매한 제품. 상자의 그림 중 맨 왼쪽의 보병을 따로 그려 넣은 후 4명 세트로 발매했다.

〈미육군 박격포 보병셋트〉,아카데미과학,1/35,1984년,300원
저각도와 고각도의 박격포로 선택조립이 가능했던 제품. 아카데미과학의 '무트 시리즈'에도 들어 있다. 원판은 '타미야'의 〈미국박격포병 세트(1980년)〉.

제일과학의 창시자, 김병휘 사장

미술대학에서 디자인을 전공한 후 1970년대 초 광고대행사 중앙매스컴에 근무하던 김병휘 사장은, 어느 날 매우 흥미로운 광고를 의뢰받았다. 아카데미과학의 광고였다. 특유의 디자인 감각으로 탄생한 아카데미과학의 광고는 당시 계열사인 〈소년중앙〉의 여러 광고 중에서 단연 돋보였다. 이를 계기로 감사를 전하려 온 아카데미과학의 김순환 사장은 그에게 선물을 주었는데 다름 아닌 플라스틱 모형이었다. 그 후 김순환 사장과의 친분을 쌓아가면서 모형을 자주 접하게 되었다. 어느덧 모형을 만드는 데 재미를 붙였고 그의 방은 각종 모형상자로 가득 차기 시작했다. 때론 돈암동의 아카데미과학본점에 전시할 모형을 만들어주고, 성탄절에는 코스모스백화점의 분점에 나가 일을 돕기도 했다.

돈암동 학생백화점 시절의 김병휘 사장,1975년
진열장엔 직접 만든 모형을 가득 전시하고, 뒤로는 외제모형 상자를 겹겹이 진열해놓았다(1975년 제일과학 광고에서).

그는 1973년에 다니던 광고대행사를 그만두고, 돈암동의 학생백화점 안에 작은 공간을 빌려 '학생백화점 과학부'라는 상호의 매장을 개업했다. 김병휘 사장의 안목으로 고른 외제모형들 덕분에 손님들 사이에서 독특한 모형을 구비한 모형점으로 소문이 났다. 순조롭게 정착했을 즈음, 김 사장은 '타미야'의 전차모형에 들어 있는 인형이 인기를 끄는 것을 보고 보병 시리즈를 착안했다. 그런데 막상 제작을 하려니 많은 어려움이 뒤따랐다. 곡면이 많았던 인형은 금형복제가 불가능했기 때문이다. 궁리 끝에 트로피를 만드는 공장에서 골프 인형을 만드는 것을 보고, 파라핀왁스를 이용해 '전주'라고 불리는 금형개발에 성공했다. 1975년, '학생백화점 과학부'는 보병 시리즈 제1호를 내놓았다. 결과는 대성공이었다.

1976년에 학생백화점의 부도로 매장을 이전하고 상호를 '제일과학'으로 바꾼 뒤 본격적인 모형제조를 시작했다. 처음 발매한 〈M113장갑차〉는 보병 시리즈에 이은 히트작이 되었다. 제작에도 소홀히 하지 않아 〈M113장갑차〉의 가동에 문제가 생기자, 곧바로 개량형을 발매하여 소비자의 신뢰를 받았다.

날로 번창하던 1978년, 황당한 사건이 벌어진다. 신세계백화점에서 모형전시회를 열었던 날 취재차 방문한 신문기자가 전시된 영국전투기를 촬영했는데 동그란 공군마크가 빛에 반사되어 일장기처럼 찍히면서 '서울상공에 가미가제가 날아 다닌다'는 어처구니없는 오보가 사회면 톱기사에 실린 것이다. 다음 날 제일과학 본점에는 치안본부 특조대가 들이닥쳤다. 당시 금수품이었던 외제모형의 조사가 시작되었고, 김병휘 사장은 갖은 고초를 겪게 되었다. 1978년 9월 국내 모형업계 초유의 '한국모형사건●'이었다.

이 사건을 계기로 김병휘 사장은 모든 금형과 상호를 경동과
학으로 넘기고, 모형사업에서 철수하게 되었으니 보병 시리즈
와 함께 70년대를 풍미했던 제일과학의 신화가 막을 내린 순
간이었다. 80년대에는 '뉴스타과학'란 상호로 재기를 노리기
도 했다. 1986년, '1/6 하레이 경찰용 오토바이'를 심혈을 기울
여 제작하고 발매했으나 높은 가격으로(2만 5천원) 판매에 실
패했다. 금형은 다시 토이스타로 넘어가고 그 후 에나멜 제조에
흥미를 느끼면서 본격적인 제품을 연구해 인체에 무해한 에나
멜과 접착제 개발에 성공을 거두게 되었다. 독창적인 아이디어
로 수많은 아이들에게 보병놀이라는 즐거움을 안겨주었던 제
일과학의 김병휘 사장은 지금도 서울의 공장에서 꾸준히 제품
을 개발하고 있다.

학생백화점 과학부의 전경,1974년
다른 모형 전문점이 범선이나 자동차, RC 등의 미군PX모형
을 가져다 놓은 데 반해 '타미야' 등 일본 모형업체의 신제품
으로 가득 채워놓았다. '세계최고의 탱크전문점'으로 자신
있게 광고를 할 정도로 시중에서 볼 수 없는 희귀한 제품으
로 손님들을 끌어 모았다. 제일과학으로 이전 후에도 매일
가게 유리창이 손자국으로 뿌예질 정도로 호기심과 선망의
대상이었다.

● **한국모형사건** 1978년 9월 1일 동아일보의 사회면에는 '교재용으로 꾸며 일제완구 위장수입'이란 기사가 크게 실렸다. 일제완구류를 과
학교재로 위장, 수입하여 신세계백화점 등 국내 완구판매상에 넘겨 팔게 한 혐의였다. 이 사건으로 수입을 한 한국과학모형주식회사의
대표와 전무, 인천세관 수입과 직원, 외환은행 직원 등이 무역거래법위반으로 구속되었다. 이 사건은 취미생활의 한 분야인 플라스틱모
형을 아이들의 단순완구로 생각했던 당시 사회의 인식을 보여주는 사건이기도 했다.

서랍 안의 비밀기지, 1/72 축소비율 세계

보병놀이에 빠져 한창 즐거웠던 어느 날, 손톱만 한 보병이 문방구에 등장했다. 그것도 200원의 저렴한 가격에, 상자에는 소대규모의 보병들이 가득 들어 있었다. 몇 상자만 구입하면 웅장한 전투놀이를 즐길 수 있었다. 크기가 작아 상자에 넣거나 장롱 속, 서랍 안에 몰래 숨겨놓을 수 있어 어른들의 따가운 눈총을 피하기에도 안성맞춤이었다. 그렇게 1/72 축소비율의 모형은 아이들의 큰 사랑을 받았다.

〈미해병대 보병셋트〉, 중앙과학, 1/72, 1978년, 200원
브라우닝기관총 2대와 보병 22명이 들어 있는 중앙과학의 대히트작. 기관총보병과 화염방사기 보병을 제외한 나머지는 통사출이라 따로 조립할 번거로움이 줄어들었다. 받침대도 포함되어 세워놓고 가지고 놀기에도 부족함이 없었다. 지금은 사라진 이탈리아의 'ESCI'의 제품이 원판이다.

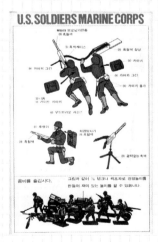

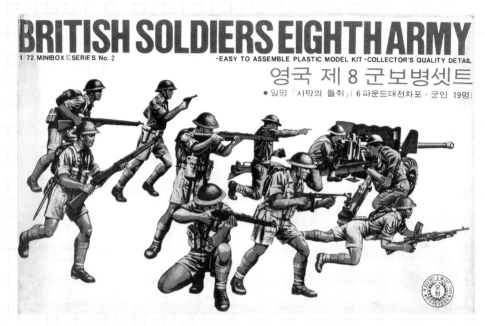

BRITISH SOLDIERS EIGHTH ARMY

1/72 MINIBOX ESERIES No. 2 •EASY TO ASSEMBLE PLASTIC MODEL KIT •COLLECTOR'S QUALITY DETAIL

영국 제 8 군 보병셋트
● 일명 「사막의 들쥐」(6 파운드대전차포 · 군인 19명)

〈영국제8군 보병셋트〉,중앙과학,1/72,1978년,200원

대전차포가 들어 있어 미군세트보다 훨씬 상상력을 동원
하여 놀 수 있었다. 독일군 대신 미군과 영국군을 대치시
켜놓고 전투장면을 만들 수밖에 없었던 아쉬움도 있었던
제품. 상자뒷면의 설명서에는 '콤비를 즐깁시다. 그림과
같이 1/72 탱크나 찌프차로 전쟁놀이를 만들어 재미있는
놀이를 할 수 있습니다'라고 놀이방법까지 자세하게 적어
놓았지만 막상 1/72 탱크나 지프차는 문방구에서 구할 길
이 없어 그림의 떡이었다.

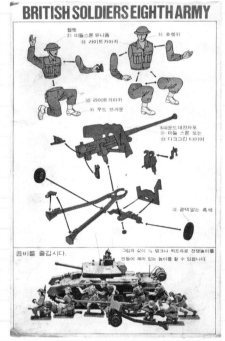

〈독일보병 세트〉,1970년대,1/72

뽀빠이과학의 제2차 세계대전 시리즈

중앙과학의 보병 시리즈가 나온 지 7년 만인 1985년에 뽀빠이과학에서 1/72 시리즈 총 17종이 대거 발매되었다. 500원이란 저렴한 판매가와 작은 크기임에도 정밀한 금형과 우수한 사출물로 가격대비가 뛰어난 제품이었다. 원판은 일본 '하세가와'의 '미니박스 시리즈'.

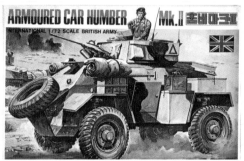

〈홈버마크 Ⅱ〉

〈13톤 고속트랙터M5〉

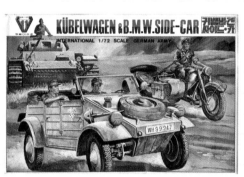

〈귀벨바겐 싸이드카〉

〈중전차T-34 VOLGA〉
이 제품은 '후지미'의 〈T-34〉를 복제했다.

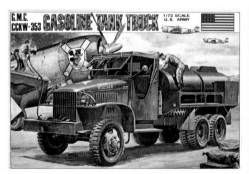

〈가솔린 탱크트럭〉

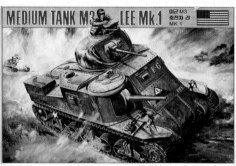

〈미군M3 중전차 LEE MK1〉

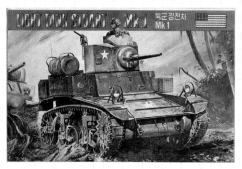

〈육군경전차Mk1〉

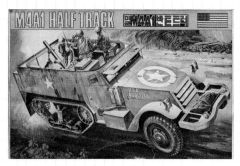

〈미군M4A1 반톤트럭〉

〈영국보병탱크〉

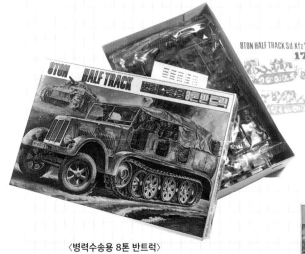

〈병력수송용 8톤 반트럭〉

〈구축탱크SU-85〉
원판은 '후지미'의 〈1/76 SU-85〉.

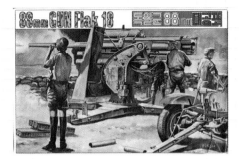

〈독일군88mm 대공포〉

〈미디엄탱크 M3 GRANT Mk1〉

〈일본GB형 엔진기동차〉

〈일본 연료보급차TX-40〉

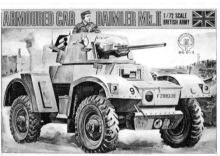

〈미군 윌리스찝차〉

〈영국장갑차 다이믈러〉

〈윌리스찝차〉 조립설명서

보병 액세서리에서 디오라마 제작으로

1970년대 중반 보병 시리즈는 아이들의 보병놀이에 좋은 소재가 되었다. 그 후, 80년대 들어서면서 아이들의 장난감이었던 밀리터리모형은 성인들이 즐기는 정밀축소모형으로 바뀌기 시작했고, 모형 채색과 디오라마 제작 열풍이 불었다. 모형동호회를 중심으로 모형전시회가 열리고 일반인에게 알려지면서 밀리터리 액세서리 또한 디오라마 제작에 중요한 역할을 했다.

〈나무〉,
동서과학,1/48,1975년,200원
국내최초로 발매된 디오라마용 액세서리 제품. 제일과학의 보병 시리즈가 인기를 끌던 시기에 때맞춰 출시되었다. 아이들은 1/35 보병 시리즈와 함께 가지고 놀았다. 원판은 1/48 축소비율이었으나 의심하는 아이들이 적었고 대부분 1/35로 알고 있었다. 원판은 '반다이'의 '1/48 Fieldwork accessory 시리즈'.

〈교량셸〉,
제일과학,1/48,1980년대,400원
'반다이'의 〈Field work accessory〉 복제품으로 정확히 1/48로 표기하여 발매. 그러나 시중에 1/48 제품은 나온 것이 거의 없었으므로 재고가 많이 남았던 제품.

〈전쟁악세사리〉,대영과학,1/35,1970년대,200원

설명서는 간단하지만 울타리 2개, 드럼통 2개, 전신주 2개, 가스등 1개, 표지판 1개, 모래주머니 15개, 나무바리케이트 2개, 대전차 바리케이트 2개가 런너에 빼곡히 달려 있는 풍성한 제품.

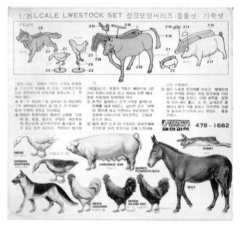

〈동물셋〉,제일과학,1/35,1980년대,400원

보병 시리즈의 인기에 힘입어 1/35 동물이 가득 들어 있는 제품도 등장했다. 원판은 '타미야'의 〈동물 세트(1984년)〉.

〈검문소 세트〉,이십세기과학,1/72,500원

일본 '하세가와'의 1/72 시리즈 제품을 복제한 것으로 상자그림 또한 그대로 복제했다.

〈모래주머니셋트〉,제일과학,1/35,1980년대,400원
1975년에 동서과학에서도 발매. 원판은 '타미야'
의 제품

〈독일군 보병용 병기셋트〉,제일과학,1/35,1980년대,400원
제2차 세계대전 당시 독일군 무기 세트. '타미야'의
〈독일소(小)화기세트(1979년)〉가 원판.

〈전신주 및 도로표지셋트〉,제일과학,1/35,1980년대,400원
원판은 '타미야'의 〈도표 세트(1975년)〉로 프랑스의
노르망디 캉과 파리를 알리는 표지판의 글씨를 서울과
평양으로 대체했다.

〈벽돌셋트〉,제일과학,1/35,1980년대,400원
원판은 '타미야' 제품.

〈야자수〉,제일과학,1/35,1980년대,400원
원판은 '반다이'의 '1/48 Field work accessory 시리즈'.

〈드럼통셋트〉,제일과학,1/35,1980년대,400원

〈작전지휘소〉,우석과학,1/35,1980년대,400원
1/48 축소비율이 아닌 1/35로 발매되어 디오라마
에 널리 쓰였다. 원판은 '이타렐리'의 제품.

〈바리케이트〉,이십세기과학,1/35,1980년대,400원
원판은 '이타렐리' 제품.

〈폐허2(재판)〉,우석과학,1/35,500원
원판은 '이타렐리' 제품.

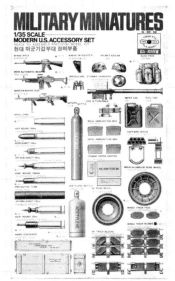

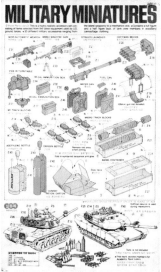

〈현대 미군기갑부대 장비부품〉,
1/35,킴스프라모델,1980년대,500원

"세계를 향한 기능공이 되자!"
전투기의 명가, 아이디어회관

1970년대 국산 플라스틱모형의 초창기, 합동과학, 아카데미과학과 함께 3대 모형메이커로 선두를 다투던 아이디어회관의 '1/72 전투기 시리즈'. 제2차 세계대전에 등장한 기체들을 중심으로 발매를 시작, 어린이잡지에 매번 새로운 기체를 소개하는 광고를 실었다. 특히, 다른 모형업체에 비해 광고디자인이 유난히 세련되어 눈길을 끌기도 했다. 1973년, 국산모형이 매우 귀하던 시절, 100원이라는 저렴한 가격, 창공을 누비는 멋진 상자그림과 함께 투명캐노피와 깔끔한 사출, 그리고 앙증맞은 조종사 인형까지, 아이디어회관의 전투기 시리즈는 더할 나위 없이 만족스러운 제품이었다. 70년대 초기, 아이디어회관은 이 시리즈의 성공적인 출시로 명실상부 항공모형의 대표업체가 된다. 원판은 주로 미국의 모형업체 '레벨'의 제품이다.

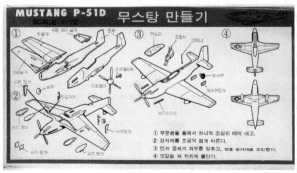

〈P-51D 무스탕〉,
1/72,1973년,100원
아이디어회관의 전투기 시리즈 최초의 제품. 제품 번호 표시, 제품 설명, 축소비율 표시 등 플라스틱 모형의 형식에 충실히 따랐다.

아이디어회관의 전투기 시리즈 최초 광고,1973년 2월

포장재 도매로 유명한 지금의 을지로5가 방산시장에
위치한 아이디어회관은 초기 〈동아교재〉로 학습용 과
학교재의 도·소매를 중점적으로 했던 업체였다. 당시
대부분의 업체가 외제모형을 함께 판매하며 모형점에
서 출발한 것과 다르게 국내최초로 국산모형전문 도매
점포를 개설한 토종업체였다.

〈헬리콥터〉,
1/90,1973년,100원

두 번째 시리즈 제품. 최초로 발매된 국산 헬리콥터 모형.
휴이코브라는 1965년 미국에서 제작, 공격헬기의 원조로
알려졌다. 우리나라 공군의 주력헬기이기도 하다. 원판은
'타미야'의 1/100 제품. 국산복제판은 금형기술과 비용의
영향으로 콕핏(조종실)부분을 생략하여 발매했다.

〈DR-1 포커삼엽기〉,
1/72,1973년,100원
원판은 '에어픽스'의 제품이다.

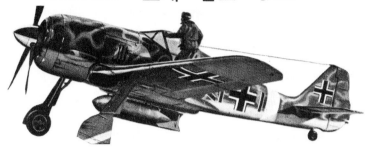
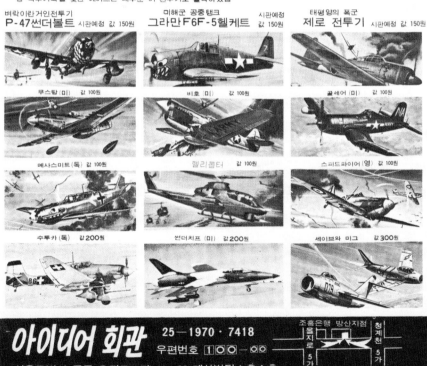
어린이잡지에 실린 아이디어회관의 광고,1974년 8월

'중화학공업에 있어 축소모형을 만들어보지 않고는 설계나 제작을 할 수가 없습니다'라는 자신감 넘치는
문구는 플라스틱모형이 미래의 꿈나무를 위한 초석임을 강조했다.

FLYING TIGER P-40E 비호

SCALE 1/72
KIT NO.73-6-100

아이디어회관

P-40E FLYING TIGER 비 호

SCALE 1/72
KIT NO. 73-6-100

제 2 차 세계대전 초기부터 용맹을 떨친 전투기이며, 특히 중국에서 미국
의 의용군 부대인 "비호"부대에서 맹활약한 바있는 전투기이다. 일본 제로
기를 제압, 그 후 2.3차대전, 북아프리카 전선에서도 맹활약한 바있다, 일
양 MARHAW K, TOMAHAWK, 등, 여러가지 이름을 가진 것도 특색이다.

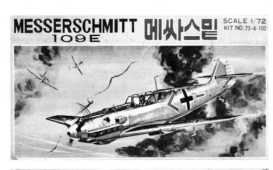

〈P40E 비호〉,
1/72,1973년,100원

'플라잉 타이거'는 중일전쟁과 태평양전
쟁 당시 중화민국공군 소속으로 일본군
과 싸운 미국의용대대의 애칭이었다. 정
확히는 '플라잉 타이거즈(Flying Tigers,
중국어: 飛虎隊비호대)'로 제품의 기체명
은 '토마호크'.

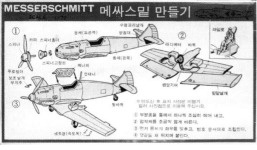

〈109E 메싸스밑〉,
1/72,1973년,100원

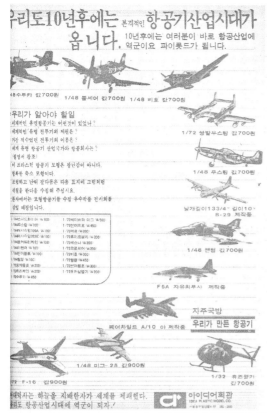

각종 구호로 미래항공산업의 역군임을 강조한
아이디어회관의 광고,1979년

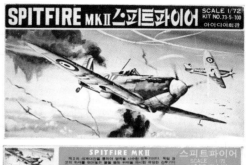

〈MKⅡ 스피트파이어〉,1/72,1973년,100원

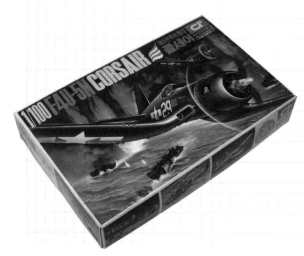

〈F4U-5N콜세어〉,
1/100,500원

1975년 2차 발매분이었던 〈코르세어〉의 재판.
1977년 MBC에서 방영한 〈제8전투비행단〉에
서 주인공 페피소령이 조종하던 '콜세어'가 편
대로 등장. 이를 계기로 콜세어모형의 인기는
대단했다. 상자그림은 '레벨'의 1/32 제품을 모
사, 내용물은 '후지미'의 1/70 제품을 복제한
것으로 국내판의 1/100는 표기는 오류.

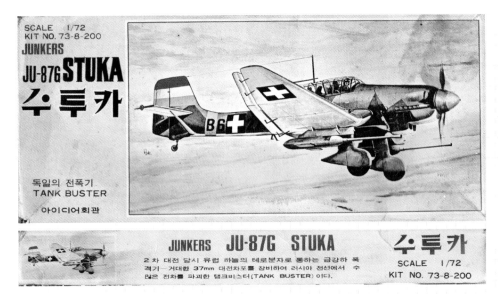

〈JU-87G 수투카〉, 1/72, 1973년, 200원

종전의 일체형 상자에서 겉상자와 안상자로 분리하고 설명서를 따로 넣어 한층 고급화된 제품. 시리즈 여덟 번째로 가격 또한 2배로 인상. 원판은 일본의 '하세가와'에서 영국의 '프로그' 제품을 수입, 재포장하여 발매한 제품이다.

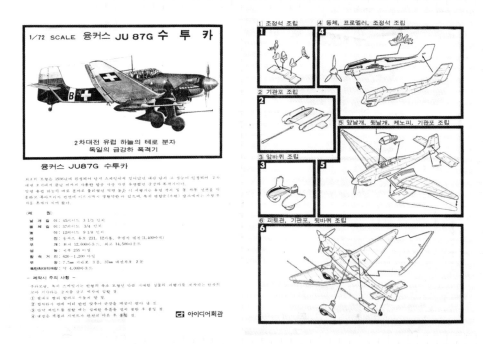

〈수투카〉 조립설명서

제작시 주의사항 중 '푸라모델, 특히 스케일기는 원형의 축소모형인 만큼 거대한 실물의 비행기를 제작하는 한국의 꼬마 기사라는 긍지를 갖고 제작에 임할 것'이라는 문구로 비장한 긴장감을 주었다.

1/144 미니비행기 시리즈

한 손에 쏙 들어오는 미니비행기들은 사출이 매우 정교했을 뿐만 아니라, 삼각형받침대가 들어 있어 장식용으로도 손색없는 뛰어난 제품이었다. 원판은 '크라운'.

〈그라만 TBF-1 아벤져〉, 아이디어회관, 1/144, 1977년, 100원

청회색 사출물 키트에는 조립설명서, 삼각형받침대와 본드, 슬라이드식 전사지가 들어 있다.

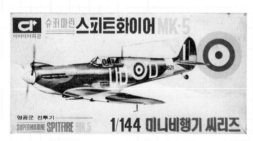

〈슈퍼마린 스프트화이어 MK-5〉, 아이디어회관, 1/144, 1977년, 100원

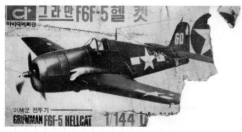

〈그라만 F6F-5 헬켓〉, 아이디어회관, 1/144, 1977년, 100원

〈호커허리케인 MK2C〉,
아이디어회관,1/144,1977년,100원

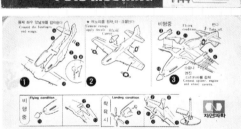

〈무스탕〉,자연과학,1/144,1977년,100원

〈포케-볼프〉,
자연과학,1/144,1977년,100원

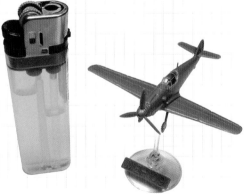

아이디어회관의 1/144 전투기 시리즈가 삼
각형받침대를 사용한 반면, 자연과학 제품
은 원판과 동일한 투명의 원형받침대가 들
어 있어 고급스러움이 느껴졌다.

1./48 스케일 아이디어 푸라모델 씨리즈

페어챠일드 A/10

월남전중 대게릴라전에서 고통스러운 경험을 당한 미공군이 개발한 전술전투폭격기를 대신하는 새로운 근접지원 항공기.
저공에서도 운동성이 좋고 피탄에 강하고 생존성이 강함.

Ju 87 G-1 수투카

제 2 차세계대전시 소련 전차의 눈부신 진보와 활약에 고전한 독일군이 개량 제작한 대전차 전문의 비행기. 일명 G형 '구스타프' 싸이렌을 울리면서 급강하 폭격하는 것이 특징.

F-4E 팬텀 II

F-4B, C, D의 개량형으로 미공군 전용의 전투 폭격기. M-61 발칸포를 기체 안에 고정시켜 공중전의 효과를 최대 배양 1967년 10월부터 실전 배치.

미그-25P 폭스 베트 A

소련이 미국의 F-4 팬텀을 누르기 위해 제작한 마하 3급 이상의 대형 쌍발 단좌 전투기. 속도는 팬텀보다 빠르나 공중전 성능은 좋은 편이 못됨. 날개 밑에 공대공 미사일 탑재.

1/48 & 1/100 스케일 아이디어 푸라모델 씨리즈

F4U-4 콜세어

1944년 4월부터 실전에 참가한 높은 고도의 성능과 속력에 강한 단좌 함상기. 날개 밑에 로켓트탄 8발을 장착 지상 공격에도 위력을 발휘
별명 '오끼나와의 연인' '죽음의 속삭임'

F-86 세이버와 미그-15

한국 전쟁에 처음 참가한 세이버는 공산군 미그-15를 상대 14 : 1의성과를 올린 당시 세계 최강의 전투기 미그-15도 한국 전쟁에 처음 참가 성능의 우수성을 인정받은 소란 전투기.

〈아이디어 푸라모델 시리즈〉

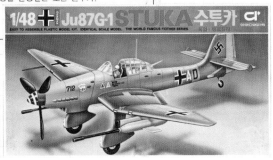

〈JU87G-1 수투카〉,
아이디어회관,1/48,1979년,700원

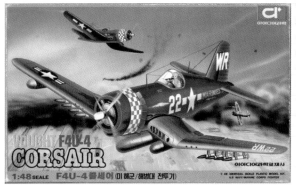

**〈F4U-4 콜세어(재판)〉,
아이디어회관,1/48,1980년대,1800원**

〈무스탕〉과 더불어 국내에서 큰 인기를 끌었
다. 구부러진 날개가 인상적이다. 런너는 진
청색으로 발매되어 회색계열이 대부분이었
던 당시 제품과 차별되었다. 초판은 1979년에
발매되었고 당시 가격은 700원이었다. '모노
그램' 복제품으로 날개와 바퀴가 접히는 장치
를 재현했다.

〈완성〉 조작방법

■ 날개를 접을때는 그림과 같이 날개의 혹을 손가락으로 누르고
천천히 날개를 겹친다.
■ 랜딩기어(앞바퀴)를 내릴때는 문을 열고 끝이 뾰족한 도구로
바퀴 축을 꺼내고 축을 90도 회전시켜 지주의 홈에 맞춘다.

야간전투형
차인스보트 F4U-4 콜세어
미해병대 제332 공격비행대소속
1951년 한국전
● 상자의 도장을 참조하여 칠할것
● () 표시번호는 칠의 번호이다.

〈쌍발무스탕(재판)〉,
아이디어회관,1/72,1980년대,1000원

아이디어회관의 '6·25참전기 시리즈'로
발매, 특이한 생김새로 문방구나 모형점
에서 단연 돋보였다. 270대 소량생산, 한
국전쟁에서 최초로 공대공 격추를 기록한
전투기로 알려졌다. 초판은 1979년에 발
매되었고 당시 가격은 700원이었다. 원판
은 '모노그램' 제품.

〈6.25참전기 무스탕(재판)〉,아이디어회관,1/48,1980년대,1000원
원판은 '오타키' 제품.

제품에 들어 있는 물전사 슬라이드데칼
한국공군마크와 '신념의조인'을 인쇄했다.

〈세이버와 미그(재판)〉,아이디어과학,1/100,1980년대,500원

초판은 1974년에 발매되었고 당시 가격은 300원이었다. 원판은 '타미
야'. 과거에 '쌕쌕이'라 불렸던 제트전투기로, 6·25전쟁에 참전했다.
1950년에 구소련은 국내최초의 제트전투기인 미그-15를 한국전에
투입했고 미공군은 이에 대항하여 F86 세이버를 투입했다. 6·25전쟁
동안 세이버와 미그의 격추통계는 78:792로 세이버의 승리로 끝났다.
전후 국내에 도입되어 최초의 한국공군 제트기가 되었으며, 1987년까
지 운용되다가 F-5A 프리덤파이터에 자리를 넘겨주었다.

〈포케볼프 일명: 도살새(재판)〉,
아이디어회관,1/72,1980년대,500원

〈그라만헬캣〉,아이디어과학,1/72,1985년,500원

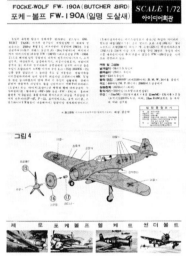

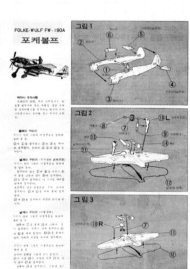

〈수투카〉,
아이디어회관,1/72,1980년대,1500원
제2차 세계대전에서 맹활약한 독일의
급강하폭격기. 승무원 2명이 탑승. 속도
는 느렸으나 최상의 명중률을 자랑했다.
상자옆면에는 인기제품들을 소개했다.

〈JU88-A4폭격기〉, 아이디어과학, 1/48, 1980년대, 4000원
캐나다 '하비크래프트'에서 설계한 아이디어과학 오리지널 제품.

〈B-29 공중요새 중폭격기(재판)〉, 아이디어회관, 1/120, 1980년대, 1000원
제2차 세계대전 당시 장거리를 날아가 일본에 핵폭탄을 떨어뜨린 전략
폭격기 B-29 슈퍼포트리스의 모형. 6·25전쟁에서도 맹활약했다. 70~80
년대 아이들에게 B-29는 폭격기의 대명사라 불릴 정도로 유명하여, 아
이디어회관의 제품 역시 인기를 끌었다.

〈아이디어과학의 상품안내〉

〈야크브레브 야크-9D〉,
아이디어과학,1/72,2000원

제2차 세계대전과 구소련공군에서 사용된 단발피
스톤엔진전투기. 원판인 '니치모'의 상자그림을
모사하여 아이디어과학에서 다시 그린 것으로 적
기가 드물던 80년대 제품 중 하나였다.

〈미그-27 프로거D〉,
아이디어과학,1/48,1980년대,2000원

미그-23을 근접항공지원기로 개조한 기체. 각종
지상공격무기와 핵폭탄을 탑재할 수 있었다. 원판
은 'ESCI/ERTL'.

〈수호이22피터K〉,아이디어과학,1/144,1980년대,100원

〈수호이17피터C〉,아이디어과학,1/144,1980년대,100원
구소련의 전폭기로 1966년 제작. 2000여 대가 친
소련국가에 수출되었다.

〈수호이SU-22U〉,아이디어과학,1/72,1980년대,2000원

〈미그-25〉,아이디어과학,1/144,1980년대,100원

〈미그-23〉,아이디어과학,1/144,1980년대,100원

〈해리어 GR.MK1〉, 아이디어과학, 1/48, 1980년대, 4000원
과거 제각각이었던 축소비율이 1/48로 정착되어 발매되었다. '타미야' 최초의 전투기모형을 복제한
것. '씨해리어'도 발매했다.

〈F-16 미공군전투기〉,
아이디어회관, 1/48, 1980년대, 1500원
'타미야'의 1976년 발매품의 복제로 아이디어
회관에서 금형전문업체인 동아정공*에 의뢰
한 제품. 당시 동아정공의 기술자들은 도면 한
장 없이 버니어 캘리퍼스로 재면서 그대로 금
형을 파고, 조각했다고 한다. 그럼에도 금형의
품질이 매우 우수하여 타제품과 비교해도 손
색이 없었다.

〈그라만 F-14A 톰캣트〉,
아이디어과학, 1/72, 1980년대, 1000원
원판은 '하세가와' 제품.

● **동아정공** 뛰어난 기술력을 가진 국내최고의 금형제작회사로 1970년대 걸작 국산모형의 금형을 제작했다. 1981년 아카데미과학이 인수했
으며, 동아정공 출신들이 각계에서 활약, 에어건의 명가 토이스타의 문태근 사장 또한 동아정공 출신이었다.

〈미육군항공기 육상비행기 오터〉,
아이디어과학,1/72,1980년대,2000원

〈수상비행기 오터〉,아이디어과학,1/72,1980년대,2000원
캐나다의 '하비크래프트' OEM제품.

〈카누크전투기〉,아이디어과학,1/72,1980년대,2000원

〈A-10페어차일드 근접지원전투기〉,
아이디어과학,1/72,1980년대말,2000원

〈튜터곡예비행기〉,아이디어과학,1/72,1980년대,2000원,
'하비크래프트' OEM제품으로 캐나다공군의 기체.

〈쏘련공군 요격전투기 미그-17F〉,
아이디어과학,1/48,1990년대,3000원
'하비크래프트' OEM제품.

군사문화시대의 다양한 전투기들

캐릭터모형이 발매되기 이전, 플라스틱모형의 원류라고 할 수 있는 축소모형, 즉 스케일물 중심의 발매는 초등학생 고학년과 중·고등학생을 주된 소비계층으로 끌어들였다. 1970년대 팽배했던 반공과 군사정권의 영향으로 사회전반에는 밀리터리 시각문화가 넘쳐났다. TV방영물과 만화, 각종 신문기사를 통해 군사문화가 확산되면서 국산 모형시장에 탱크와 전투기가 등장한 것은 당연한 수순이었다. 특히 전투기모형은 금형 제작이 비교적 간단해 업체들이 선호하는 밀리터리모형이었고 어린 소비자들에겐 매력적인 가격대의 제품이었다.

70년대 도심변두리에서는 하늘을 가르는 전투기의 굉음을 종종 들을 수 있었다. 때론 들판에 불시착한 거대한 미군 헬리콥터를 보는 경우도 있었다. 뉴스에서는 연일 남북대치의 불안한 상황이 보도되고 매월 울려 퍼지는 민방위훈련의 급박한 사이렌소리와 함께 자랐던 사춘기 청소년들에게 전투기모형은 탈출구이자 자유의 돌파구였는지도 모른다.

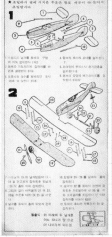

〈브리스톨화이터 F2B〉, 합동과학, 1/72, 1974년, 150원
전차 시리즈를 전문적으로 발매했던 합동과학 최초의 영국쌍엽전투기. 아이디어 제품에 비해 자세하고 정교한 조립설명서가 돋보였다. 제1차 세계대전 당시 활약한 2인승 전투기로 뛰어난 성능을 보여주었다. 원판은 '에어픽스'.

〈F4U-5N 콜세어 전폭기〉,
세종과학, 1976년, 100원
1940년대 개발된 항모탑재기로 제2차 세계대전과 6·25전쟁에서 활약했다. 대전 당시 일본군에겐 '지옥의 화신'으로 알려지기도 했다. 총 16종류의 모델이 있으며, 이 중 F4U-5N은 레이더 장착형이다. 상자의 '챤스보-트'는 미국의 발명가 Chance Vought를 일컫는 것으로, 그는 후에 F4U 콜세어 등을 개발했다. 원판은 '레벨'.

〈B17G Fortress〉,
중앙과학,1/144,1977년,350원
일명 '날으는 요새(Flying Fortress)'로 불렸
던 'B-17시리즈'의 마지막 폭격기로 13문
의 기관총을 장착, 영화 〈맴피스 벨〉에도 등
장했다.

조립설명서
전면 조종사와 후면 관측수 반신 인형 2개가
들어 있다.

〈SOC-3 시글〉,삼성교재,1/72,1970년대,400원
제2차 세계대전 당시 미해군의 정찰관측기로 실전배치된 복엽기. 수상형
과 육상형이 있다. 육상형 발매제품으로 1930년대 개발됐음에도 제2차 세
계대전 말기까지 활약한 장수기체로 알려졌다. 원판은 '하세가와' 제품.

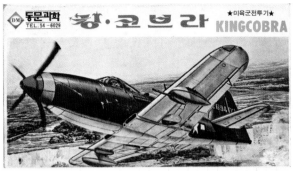

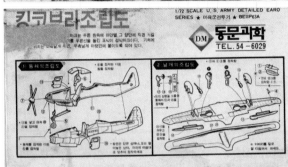

〈킹 코브라〉,
동문과학,1/72,1975년,100원
P-39 에어로코브라의 후속기로 나온 P-63 킹코브라로 제2차 세계대전 당시 미국의 저공전투기로 등장했으나 일본의 고공전투기 제로센에 밀려 이름과는 달리 큰 활약은 하지 못했다. 하지만 국내에서는 인상적인 제품명으로 최강의 전투기로 알고 있는 아이들이 많았다. 일본의 현존하는 업체 중 가장 오래된 '아오시마'의 제품을 복제했다.

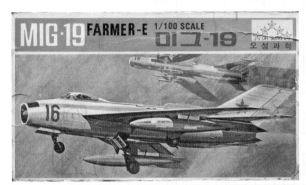

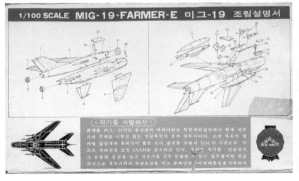

〈미그-19〉,
오성과학,1/100,1977년,100원
사회적으로 반공 분위기가 팽배하던 70년대에 공산주의국가의 전투기를 발매하는 것은 큰 모험이었다. 그러나 '적기를 식별하자'는 구호 아래에서는 문제될 것이 없었고 이후 업체에서는 비교적 자유롭게 다양한 제품발매를 할 수 있었다. 원판은 '타미야' 제품.

조립설명서의 '적기를 식별하자'
'본체품 미그-19기는 공산권의 여러 나라 및 북한괴뢰집단에서 현재 전투기의 주력을 이루고 있는… (중략)우리는 적기를 만들면서 그 모양과 성능을 알고 적군기를 신속 분별할 수 있는 철두철미한 반공의식으로 북한괴뢰의 전쟁도발을 막고 총화단결하여 평화통일을 이룩하자'는 장문의 설명을 적어놓았다. 70년대의 반공영화, 반공만화에 이은 반공모형.

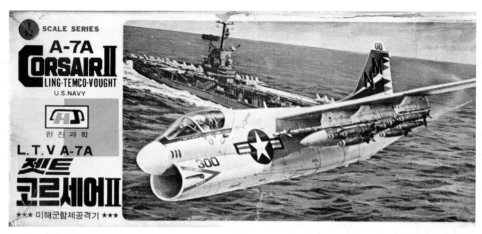

〈젯트 코르세어2〉,한진과학,1/72,1977년,450원

1965년, 제2차 세계대전 이후 초강대국으로 성장한 미국이 바다에서의 패권을 장악하기 위해 '보우트'에서 개발한 신형 함재 경공격기. 베트남전쟁에 참전하기도 했다. 손쉬운 정비, 작전반경의 증대, 적은 연료소모 등으로 우수함을 입증했다. 원판은 '하세가와' 제품.

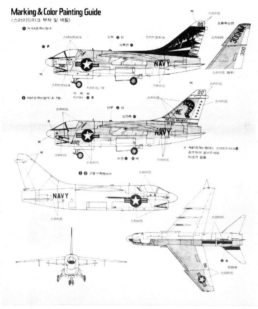

Marking & Color Painting Guide
〈스라이드마크 부착 및 색칠〉

스라이드마크의 부치는방법

1. 마크를 대지에서 짤라내여 주위에 투명한 부분을 짤라둔다.
2. 물에 20초가량 띄어둔다.
3. 마크를 대지로부터 소정의 자리에다 놓고 대지로부터 마크를 떼어버린다.
4. 마크를 위로부터 부드러운 천으로 눌러 여분의 수분과 풀을 빼버린다.

조립설명서의 스라이드마크 사용법

제품에 들어 있는 시간표

인쇄 후 남는 자투리종이를 이용하여 자매품 광고 등을 실어 끼워주었다. 시간표는 80년대 말까지 제품에 종종 들어 있었으며 기분 좋은 '덤'이었다.

슬라이드마크 부착 및 색칠

70년대 중반부터 비행기모형에 단순한 스티커 대신 습식데칼인 슬라이드마크가 등장했다. 제품에 포함되어 완구보다는 정밀축소모형의 성격이 강해졌다. 탱크나 장갑차가 모터나 태엽동력을 사용하여 완구적인 요소를 꾸준히 가지고 간 것에 비해 비행기모형은 그 성격상 제일 먼저 스케일모형의 길로 접어들었다. 이 점은 후에 국산 모형업체가 해외로 진출하는 계기가 되었다.

중앙과학의 컬러광고,1973년
70년대의 후발주자인 중앙과학에서 야심차게 준비한 전투기 시리즈.

〈스카이 호크〉,
중앙과학,1/80,1973년,150원
1954년에 첫 비행한 항공모함함재기. 소형기체의
특성으로 오래된 구형 항모에서도 운용되었다. 베
트남전쟁에서 활약, 1998년 퇴역했으나 세계 각
국에서 사용되어 중고는 브라질해군 함재기로도
운용되고 있다. 후속으로는 A-7코르세어2가 개
발되었다. 원판은 '타미야' 제품.

얇은 미농지의 조립설명서
조립주의, 조립설명, 데칼설명, 내력 등을 경어체
로 공손하고 교육적으로 설명했다.

〈FW190 D-9 포케볼프〉,대흥과학,1/48,1978년,500원

제2차 세계대전당시 독일의 걸작단발전투기로 수많은 연합군의 전투기를 격추시켰다. '세계유명전투기 시리즈' 1호로 발매, 자세하고 간결한 설명서와 정확한 금형으로 공을 들인 제품이었다. 사출은 회색성형, 투명캐노피 포함. 원판은 '후지미' 제품.

반신상, 전신의 조종사 인형 2개가 들어 있다.

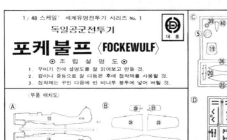

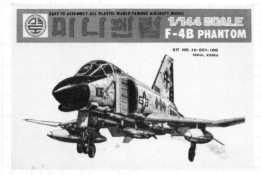

〈미니팬텀〉,경동과학,1975년,100원

1953년 미국 '맥도널 더글라스'가 개발한 고성능의 대형 쌍발기. 미공군, 해군을 비롯한 서방각국에서 사용되었다.
'하늘의 도깨비'란 별명으로 1969년 처음으로 국내에 도입된 후에 국민들의 성금을 모아 구입한 '방위성금헌납기'
5대를 포함하여 1988년까지 총 74대가 도입되었다. 국내항공전력의 핵심기종으로 방공, 요격지원, 후방차단의 임무를
수행하다가 2010년에 퇴역했다. 원판은 '크라운' 제품.

〈F-15 이-글〉,아동과학,1976년,150원

구소련이 마하3속도의 미그-25를 제
작하자 깜짝 놀란 미국에서 1972년 차
세대전투기로 개발했다. 발칸포를 탑
재, 고성능레이터로 100km 떨어진 적
기를 조기 요격할 수 있었다. 80년대
에 사라진 70년대 모형업체 아동과학
의 제품으로 상자의 '1등'이란 스티커
는 당시 문방구에서 유행하던 '뽑기'
의 가장 최고상인 1등을 의미한다.

습식전사지 포함, 플러스몰드로 기체
를 표현, 사출색은 짙은 국방색.

〈경보기-톰켓트편대〉,제작자 미상,1980년대,300원

E-2C 호크아이 조기경보기 1대와 F-14톰켓 3대 구성의 재미난 제품으로 '타미야'의 〈1/350 항공모함〉 위에 올려놓았던 함재기를 복제했다.

〈F-14 톰캐트〉,대흥과학,1/176,1980년대,200원

'함상전투기의 명문 구라만사가 개발한 F-14톰캐트는 함상전투기의 최고 걸작으로 미국 해군을 과시하는 세계 최강의 전투기이다'라는 설명에서 말하듯이 세상에서 가장 멋진 함재기로도 알려졌다. FA18호넷에 자리를 넘겨주고 2006년 퇴역, 영화 〈탑건〉에도 등장했다.

〈F-16A〉,강남모형,1/144,1980년대,200원

설명서에는 미국 공군의 LWF(경량전투기) 계획의 의해 개발된 화제의 신예기이며 미국공군이 채택한 가장 우수한 전투기이다(마하2,2)라고 나와 있다. 조립 후 세울 수 있는 받침대와 철선이 포함된 제품. 원판은 'LS' 제품.

〈리퍼블릭 P-47D 썬더볼트〉,
에이스과학,1/72,1980년대,500원

제2차 세계대전 당시에 가장 크고 무
거웠던 1인승 단발 전투기. 무게로
인한 급강하속도가 매우 빨랐다. 미
군 제8공군의 주력전투기였지만 후
에 P-51무스탕에 자리를 내주었다.
원판은 '하세가와' 제품.

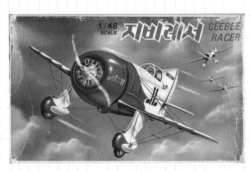

〈지비레서(재판)〉,대흥과학,1980년대,1/48,500원

1974년 초판발매로 당시 가격은 150원이었다. 정확한 발음은 '기비 레이서'. 1920년대 미국의 경주용비행기로 외형과
는 달리 세계신기록을 세우기도 했다. 몸체가 불룩하고 조종석이 뒤에 있는 이유는 초대형 엔진을 장착했기 때문이다.
원판은 '반다이' 제품.

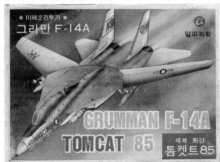

〈그라만 F-14 톰켓트85〉,알파과학,1980년대,200원

'세계최강 톰켓트85'라는 문구로 강한 전투기를 선호했던 어린
소비자들의 구매를 유도했다. 옆면에는 공격장비를 자세히 설명
하고 60~65는 초기, 70~80은 세부적으로 변화, 85는 최신호로
표기. 부연설명까지 적어놓았다.

〈P-51D 무스탕〉,아카데미과학,1/32,1983년,4000원

최초로 선보인 모터동력으로 프로펠러가 돌아갔던 흥미로운 대형제품. 캐노피가 열렸으며, 포함된 데칼로 미8공군소속기, 혹은 한국공군소속기로 선택할 수 있었다. 아이디어의 〈무스탕〉에 이어 군소업체에서 다양하게 나와, 70~80년대의 아이들에게 무스탕은 전투기의 대명사로 알려졌다. 제2차 세계대전 때 개발, 6·25전쟁 때도 활약한 미공군의 주력전투기로 1946년 F-51D 무스탕을 미국으로부터 보급받아 국내최초의 도입전투기가 되었다. 원판의 제품은 '토미'의 것을, 상자그림은 박스아트의 대가 고이케 시게오가 그린 '하세가와'의 제품을 모사했다.

〈JU87B-2 수투카〉,아카데미과학,1/72,1980년대,1000원

〈P-51D 무스탕〉,에이스과학,1/72,1985년,500원

〈미해군 함상전투기 F4U-4코르세어〉,
아카데미과학,1/48,1990년대,3000원
'하세가와'의 플러스몰드 제품을 복제하면서 마이너스몰드로 개량하여 발매. 원판보다 복제품이 더 좋은 평을 들었던 최초의 제품이었다.

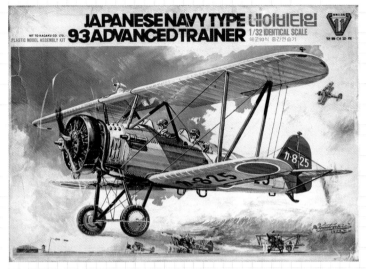

〈네이비타입 해군93식 중간연습기〉,
뽀빠이과학, 1/32, 1990년, 3000원

일본해군의 파일럿 양성 과정에서 중간단계에 탑승하는 연습기. 오렌지색의 독특한 컬러로 일명 '고추잠자리'로 불렸다. 제2차 세계대전의 막바지에는 '가미카제' 공격에 동원되기도 했다. 원판은 일본 '니토'의 제품으로 상자에는 미처 지우지 못한 NITTO KAGAKU(니토 과학)영문이 남아 있다. 제품의 사출은 국방색, 짙은 고동색, 사막색의 3색 성형, 오렌지색의 클리어 부품과 피아노선이 포함되었다.

1/32 정비병 2명, 조종사 2명이 들어 있다. 특히 조종사머리는 연습생과 수염 난 교관으로 나뉘어 있어 흥미롭다.

〈하인켈〉, 삼성교재, 1/72, 1980년대, 300원

1935년 생산된 독일의 1인승 복엽기로 여러 가지 버전이 있다. 기체의 설계자 에른스트 하인켈은 1939년 최초의 터보제트기인 HE178의 비행에 성공하기도 했다. 초판은 뽀빠이과학에서 발매, 후에 금형이 삼성교재로 옮겨갔다.

〈스패드〉, 아카데미과학, 1/72, 1985년, 500원

제1차 세계대전 당시 연합국의 뛰어난 1인승 복엽전투기로 프랑스에서 제작. 빠른 속도와 상승률로 제공권을 장악한 연합국 최강의 전투기였다.

〈노스로프 F-5E 타이거-2〉,에이스과학,1/32,1981년,5000원

국내최초의 대형전투기로 광고를 시작. 아이디어회관에 이어 전투기의 대표업체로 떠오른 에이스의 제품. 전장 440mm, 전폭 254mm의 대형제품이었다. 1977년 발매한 일본 '하세가와' 제품을 복제한 것으로 에이스의 뛰어난 금형기술을 입증한 제품이기도 했다. 이를 계기로 에이스과학은 미국의 '레벨'과 OEM 계약을 체결했다.

상자 크기 또한 가로 450mm 세로270mm의 대형으로 눌림방지를 위해 2겹의 마분지로 제작되었다.

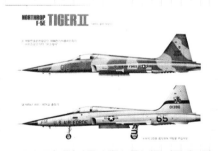

조립설명서
콕핏은 2가지 형태로 조립이 가능하다.

도색설명서

〈노스롭 F-5A 후리덤 화이터〉,
아카데미과학,1/48,1982년,1000원
국내에서는 1970년대 미국의 원조공여로 들어
와 자유의 투사로 불리며 운용, 1982년부터는 대
한항공이 조립생산한 F-5E/F기종으로 대체된
우리에게는 친숙한 전투기였다. 원판은 '후지
미' 제품.

〈F-5F 제공호〉,
아카데미과학,1/48,1980년대,1500원
1982년 미국 '노스롭'의 F5F 타이거2를 대한항
공의 기술진이 국내조립에 성공하여 '제공호'라
명명. 국내일간지에 '초음속전투기 국내생산'이
란 기사로 1면에 대서특필되기도 했다. '후지미'
의 〈F-5B (복좌형)〉를 복제한 것으로 상자에만
제공호 사진을 넣어 발매했다.

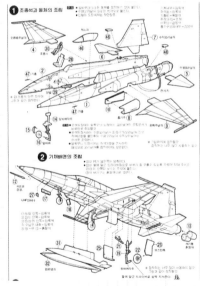

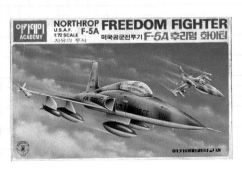

〈F-5A 후리덤 화이터〉,아카데미과학,1/72,1985년,800원
1974년 아카데미과학에서 전투기 시리즈 두 번째로 발매한 〈후
리덤화이터(당시 가격 200원)〉의 신금형제품. 원판은 '하세가
와' 제품.

〈미그-21 피시베드〉,
아카데미과학,1/72,1984년,800원
1950년대 등장한 구소련의 초음속
전투기. 북한에서도 현재까지 주력
전투기로 활용하고 있다. 적기 발매
시 삽입했던 문구 '적기를 알자!!'
가 다소 선동적으로 들어가 있다.
원판은 '하세가와' 제품.

〈미그-23 프로거B〉,
아카데미과학,1/72,1984년,800원
1970년대 미그-21의 후계기로 가변
날개를 채용한 전술전투기. 북한도
40여 대를 보유. 1981년 레바논분쟁
에서 시리아공군의 미그-21과 미
그-23이 이스라엘공군의 F15, F16
과 벌인 공중전에서 이스라엘전투
기를 1대도 격추시키지 못하고 85
대나 격추당한 참패를 당하기도 했
다. 원판은 '하세가와' 제품.

〈TBF-1 아벤저뇌격기〉,아카데미과학,1/72,1984년,800원

〈F-16A 팰콘〉,아카데미과학,1/72,1984년,800원

〈P-40 토마호크〉,아카데미과학,1/72,1980년대,500원
1970년대 아이디어회관에서 '비호'로 발매한 제품. 일
본 하세가와의 모형을 참고했다.

〈와일드 켓트〉,아카데미과학,1/72,1980년대,500원
제2차 세계대전때 활약한 미국의 단발 프로펠러전투기. F-14
톰캣에 이르기까지 '그루먼'의 '켓 시리즈' 원조.

〈F-4E 팬톰2〉,
에이스과학,1/144,1981년,200원
원판은 'LS' 제품.

〈F-16A〉,
에이스과학,1/144,1981년,200원

〈F-18 HORNET〉,
에이스과학,1/144,1981년,200원

〈F-14 톰켓트〉,
에이스과학,1/144,1981년,200원

〈F-15 이글(재판)〉,
에이스과학,1/144,300원

〈F-14 TOMCAT(재판)〉,
에이스과학,1/144,300원

〈A-7D CORSAIR2〉,
에이스과학,1/72,1980년대,1200원
해군함재기가 아닌 공군형으로 개발된
공격기.

비행기시리즈제품안내

에이스과학 자매품 안내지
대부분 '레벨' OEM제품으로
구성되었다.

〈슈퍼에텐다드〉,아카데미과학,1/72,1985년,1500원

원명은 '슈페르 에땅다르'. 프랑스의 함재기로 일본 '써니'의 금형을 인수하여 국내에서 생산된 제품. 당시
금형은 아카데미과학에서 제작했지만, 설계는 '써니'에서 의뢰한 일본인이 했다. 후에 '써니'는 생산을 중
단하고, 아카데미과학의 일본총판으로 사업을 전환했다.

〈미라지ⅢC〉,
아카데미과학,1/48,1983년,1000원

1960년 개발한 프랑스의 주력전투기. '세계의 걸작
전투기 시리즈'로 나온 것으로 〈노스롭F-5A〉, 〈노스
롭F-5B〉, 〈F-5F제공호〉, 〈미라지3R〉이 발매되었다.
원판은 '후지미'의 1/50 제품으로 '후지미'가 1/48로
표기를 바꾼 것을 아카데미과학에서도 그대로 1/48
로 표기했다. 상자그림은 모사하여 다시 그렸다.

〈미라지ⅢR〉,
아카데미과학,1/48,1983년,1000원
'미라지3R 시리즈'의 정찰형.

〈미그-37B 스텔스〉,
킴스프라모델,1/48,1989년,2000원
소련 비밀전투기로 제품에는 '핵탄두미
사일 포함'이라고 적혀 있지만 사실상 미
그-37B는 존재하지 않은 것으로 알려졌
다. 미국의 '테스터'와 이탈리아의 '이타
렐리'에서 외형 디자인, 설정, 성능 등을
완전히 창작하여 발매한 것으로 킴스프라
모델에서 복제하여 발매했다.

〈SR-71A 블랙버드〉,
아카데미과학,1/72,3500원
실존하는 가장 빠르고 높이 나는 유인정
찰기로 최초의 '스텔스'로 불린다. 선두
가 납작하여 레이더망에 작게 잡혔다. 모
형은 '하세가와'의 제품으로 상자그림
은 모사하고 내용물을 복제했다. 전장
472mm, 전폭 233mm.

〈F/A-19 STEALER〉,에이스과학,1/144,1980년대,100원
제작되지 않고 설정에만 멈췄던 기체로 미국 '테스터'에서 발매한 1/48 제품. 미국에서 100만 개 이상의
판매고를 올렸다. 에이스과학의 1/144 제품은 원판을 개량하여 패널라인이 들어갔다.

〈해리어〉,진양과학,1/72,1987년,1200원

〈타이거〉,진양과학,1/72,1988년,1200원
원판은 '하세가와' 제품.

〈프랑스 알파젯트-E〉,소년과학완구,1/72,1987년,800원

〈미그-23S 프로거B〉,소년과학완구,1/72,1987년,800원
원판은 '하세가와' 제품.

〈F8F 베어캣〉,
우석과학,1/72,1980년대,500원
제2차 세계대전 막바지에 등장한 미해
군의 프로펠러함상전투기. 기동성이 뛰
어났으나 종전과 함께 제트기가 등장하
면서 곧 퇴역. 일부는 민간용 레이싱기
로 개조되어 활약을 했다.

〈키티호크〉,유니온과학,1980년대,100원
미국에서 생산되어 영국공군에 배치된 P-40키티호크.
저공비행용으로 제공전에서는 힘을 쓰지 못했다.

수직이착륙, 헬리콥터의 매력

1970년대 중반, 다양한 밀리터리모형이 발매되면서 아이들의 놀거리는 점점 풍성해졌다. 초창기 탱크와 비행기에서부터 보트, 구축함, 잠수함, 장갑차와 대포, 보병 시리즈의 연이은 발매로 육·해·공군을 총동원한 전쟁놀이가 가능해졌다. 제일과학 보병 시리즈가 등장하면서 놀이는 지상전을 중심으로 바뀌었고 헬리콥터는 보병지원용으로 각광을 받았다. 놀이가 지겨워질 무렵 전투기가 폭탄을 떨어뜨리며 마지막을 장식하는 역할을 했다면, 이불이나 베개에 언제든 이착륙할 수 있었던 헬리콥터는 상상력을 자극하면서 다양한 놀이를 이끌었다.

〈보잉 버-틀 V-107_2(군용형)〉,
중앙과학, 1974년, 350원
원판은 '타미야'의 1/100 축소비율 제품.

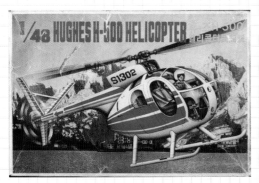

〈휴즈H-500헬리콥터 민간형〉, 신성과학, 1/48, 1980년대, 600원
미국 '휴즈'가 개발한 단발 헬리콥터의 베스트셀러. 공격용,
경찰용, 민간용 등으로 쓰이며 소형, 경량의 다목적 헬리콥터.

데칼의 변질 방지를 위해 습자지를 사용했다.

〈MK-41 씨-킹헬기〉,삼성교재,1/72,1987년,1000원

서독해군 대잠수함 구조형. 원판은 '후지미'의 제품으로 상자 및 내용물을 그대로 복제한 데드
카피(dead copy) 제품.

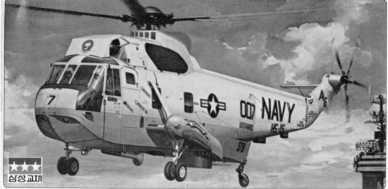

〈SH-3H 씨-킹헬기〉,삼성교재,1/72,1987년,1000원

미해군 대잠수함 공격형 헬리콥터로 해병대형 혹은 해군형으로 선택해서 조립이 가능했다.

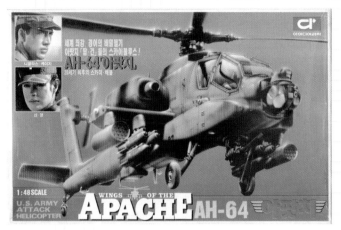

〈AH-64 아팟치(재판)〉,
아이디어과학,1/48,초판 1983년,2000원
코브라의 후속 기종으로 미육군의 주
력 공격 헬리콥터. 우리나라는 2013년
에 AH-64E 기종 36대를 도입했다. 원
판은 미국 '모노그램'의 제품으로 국
내판 상자에는 1990년 제작한 영화
〈아팟치(원제: FIRE BIRDS)〉에 출연
한 니콜라스 케이지와 숀 영의 사진을
넣어 제품을 홍보했다.

〈하인드-D〉,아이디어과학,1/72,1985년,1500원
구소련의 공격헬기로 병력 및 물자 수송도 가능했다. 베트남전쟁
에 참가한 휴이코브라에 자극을 받아 개발한 것으로 북한도 보유
한 것으로 알려졌다. 원판은 '하세가와' 제품.

〈UH-60 블랙호크〉,에이스과학,1/100,1980년대,800원
우리나라와 다른 10여 개국에서 운용 중인 대표적인
기동헬기. 2001년 개봉한 영화 〈블랙호크다운〉을 통
해 군용헬기를 대표하는 기종으로 알려졌다. '레벨'
OEM제품.

〈하보크MI-28〉,에이스과학,1/72,1990년대,1500원

〈AH-64 아팟치〉,샛별과학,1990년대,100원
원판은 '모노그램'의 〈1/100 SNAP-TITLE〉의 복제품.

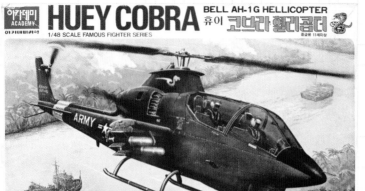

〈휴이코브라 헬리콥터〉,
아카데미과학,1/48,1982년대,
1000원

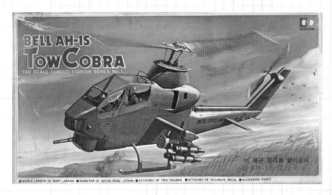

〈벨 AH-1S토우코브라〉,
자연과학,1/48,1981년,1200원
토우(TOW) 미사일을 장착하고 엔진
성능을 강화한 미육군 공격용 헬리콥
터로 휴이코브라의 후기형이다. 모형의
원판은 '후지미' 제품.

〈AH-1G 휴이코브라〉,아이디어과학,1/72,500원
1973년 발매한 〈휴이코브라〉의 재판.

〈휴이코브라〉,삼성교재,1/288,1987년,100원

〈SA-341B가제르〉,
에이스과학,1980년대,100원
1970년대 실전 배치된 프랑스의 소형경량 헬리
콥터. 기동력이 좋아 공격과 정찰임무를 수행했
다. '후지미' 제품의 복제품으로 영화 〈블루썬더〉
의 블루썬더헬기는 이 기종을 개조하여 만든 것
이다.

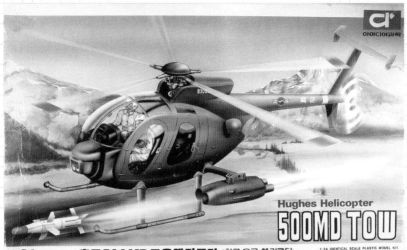

1:24 SCALE　휴즈500MD토우헬리콥터 (한국 육군 헬리콥터)

〈휴즈500MD 토우헬리콥터(재판)〉,아이디어과학,1/24,1985년,1500원

휴즈헬기 모형의 경우, 기본 금형을 개보수하여 여러 버전의 제품을 만들 수 있었다. 비용 절감의
장점 때문에 모형업체들이 선호한 제품이었다. 초판은 1979년 발매, 당시 가격은 700원.

〈휴즈500D헬리콥터〉,
아이디어과학,1/24,1985년,1500원
'레벨'의 1/32 제품을 사이즈를 확대하여 1/24
축소비율로 바꾸어 제작했다. 여기에 개량형
사양을 적용하여 발매한 아이디어과학의 오
리지널 제품.

〈휴즈 민간용500D 헬리콥터(재판)〉,아이디어과학,1/24,2500원

〈휴즈헬기〉,삼우기업사,1980년대,100원

〈휴-즈 500〉, 에이스과학, 1/85, 1981년, 200원
원판은 '하세가와'의 '바이바이코인 시리즈'로 단출한 부품으로 구성되었다.

〈벨206 젯트 레인저〉, 에이스과학, 1985년, 200원

〈OH-6 케이유즈〉, 에이스과학, 1985년, 200원

〈OH-6A케이유즈〉, 삼성교재, 1/288, 1987년, 100원
북미 원주민인 '케이유즈족'의 이름을 따온 것이었지만 달걀 모양을 닮았다 하여 '플라잉에그'로도 불렸다.

〈BLACK HAWK〉,아카데미과학/미니크래프트,1/48,1985년,2000원
아카데미과학의 미주지역(미국, 캐나다, 맥시코,브라질 등) 판매업체인 '미니크래프트*'의 요
청으로 개발한 아카데미과학의 오리지널 제품. 후에 계약이 끝나자 금형은 '미니크래프트'로
넘겨주었다.

제품설명서
'본 제품은 수출품인 관계로 케이스 및 설명서 등
에 외국어를 함께 사용하게 됨을 양지하여 주시기
바랍니다'.

〈NIGHT HAWK〉,
아카데미과학/미니크래프트,1/48,1985년,2000원

〈버톨〉,알파과학,1980년대,300원
미국 '보잉-버톨'이 1958년에 제작한 쌍발
엔진 헬리콥터. 조종사를 제외하고 25명을
태울 수 있다. 원판은 '타미야' 제품.

〈씨나이트 타이거 헬리콥터〉,
아이디어과학,1/72,1980년대,3000원

• **미니크래프트** 아카데미과학은 1997년 '미니크래프트'와의 계약을 해지한 후, MRC와 제휴를 시작했다.

국산모형의 선두, 잠수함모형

잠수함모형은 초창기 소규모 업체들이 선호한 모형이었다. 단출한 부품으로 금형 및 개발 비용이 적게 들었고, 고무동력의 완구성이 어린 소비자에게 인기를 끌었기 때문이다. 아이들이 잠수함을 진수한 곳은 비록 세숫대야였지만, 적진을 향해 깊은 바닷속을 누비는 상상은 매혹적이었다. 국산 플라스틱모형의 원류인 일본에서도 최초의 모형이 잠수함이었음은 결코 우연이 아니었다.

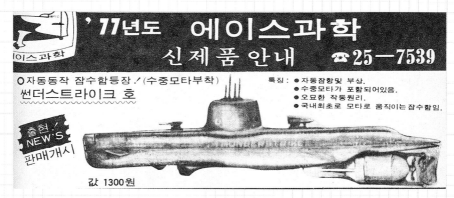

국내최초 수중모터로 움직이는 〈썬더스트라이크호〉의 광고, 에이스과학, 1977년
'묘한 작동원리'란 재미있는 문구가 눈에 띈다.

〈원자력잠수함 드래곤〉, 제일과학, 1979년, 300원
강력 고무동력으로 2m 주행. 하부의 어뢰 안에 무게추를 넣어 잠수가 되는 방식.

조립이 간단한 단출한 내용물, 금형 한 벌로 제작이 가능하여 업체들이 선호했다.

〈미해군원자력미사일 잠수함 워싱톤호〉,제일과학,1976년,200원

국내최초로 투명부품을 사용하여 고무줄의 작동을 볼 수 있었던 제품. 잠수시 물이 선체에 들어가고, 강력한 고무줄로 5~7m전진이 가능했다. 원판은 '타미야'의 '고무동력 잠수함 시리즈(1966년)'로, 스프링 미사일 발사장치가 있었으나 국내 복제판에는 장착되지 않았다.

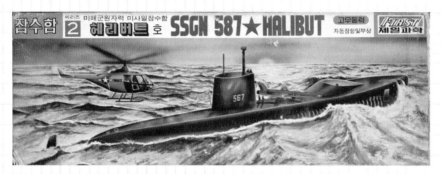

〈미해군원자력 미사일잠수함 헤리버트호〉,제일과학,1976년,200원

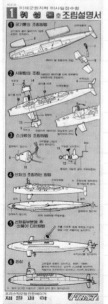
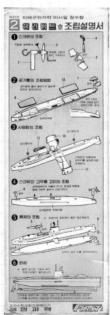
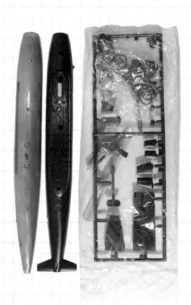

잠수함의 하부는 청색 투명부품으로 제작.

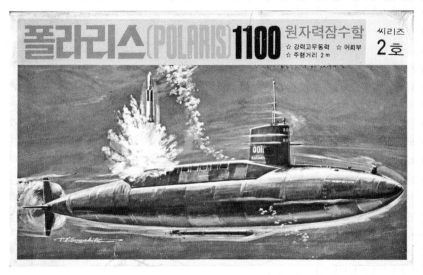

〈폴라리스 원자력잠수함〉,제일과학,1979년,300원

고무동력 제품, 수중에서 발사하는 탄도미사일 폴라리스를 탑재한 미국의 원자력잠수함으로 알려졌다.

〈서브마린 노티러스 원자력잠수함〉,합동과학,1970년대 말,150원

세계최초의 원자력 잠수함 노틸러스의 모형이다. 고무동력으로 움직이며 무게추가 들어 있다. 스크루의 원활한 회전을 위해 부품 사이에 구슬을 넣었다.

 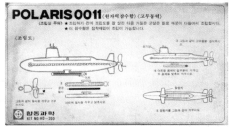

〈포우래리스〉,합동과학,1980년,200원

잠수함 시리즈 2호인 고무동력 제품.

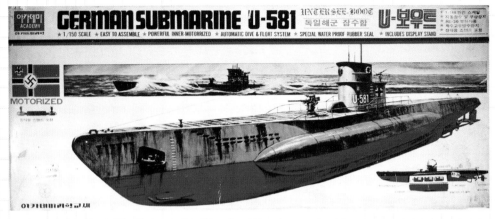

〈독일해군 잠수함 U-보우트〉, 아카데미과학, 1/150, 1981년, 3500원

잠수함으로는 최초의 대형제품. RE-26모터 사용, 자동 잠수 및 부상장치, 방수용 고무판과 고무부품이 들어 있었던 호화 제품이었다. 장식용스탠드 포함. 일본 '야마다'의 제품을 복제.

자동 잠수 및 부상장치에 대한 설명.

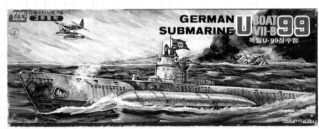

〈독일 U-99잠수함〉,
아카데미과학, 1982년, 700원

고무동력과 수중모터 사용으로 잠수함 진과 해상함진이 가능한 제품.
제2차 세계대전 당시 연합군의 선박 44척을 격침시켜 경이로운 기록을 세운 독일 잠수함의 모형이다. 내용물은 일본 '미쓰와'의 것을 복제, 상자그림은 '니치모'의 1/200 제품을 반전시켜 모사했다.

〈붉은 10월〉, 에이스과학, 1980년대, 2000원
러시아의 상징인 10월혁명에서 따온 '붉은10월호'로 숀 코네리 주연의 영화 〈붉은 10월〉로 유명
해졌다. 에이스과학의 오리지널 제품으로 미국 '레벨'의 OEM으로 개발.

〈붉은10월, 달라스와 씨호크〉,
에이스과학, 1980년대, 1000원
영화 〈붉은 10월〉에 등장하는 미국의 핵잠수함 달라
스와 대잠헬기 '씨호크' 합본 제품. '달라스'는 1/400,
'씨호크'는 1/100이다.

〈타이푼〉,
에이스과학, 1/400, 1980년, 3000원
사정거리 10000Km의 대륙간탄도 미
사일 20기를 장착, 구소련 시절, 세계
최대의 핵잠수함으로 길이는 171m이
다. 북극의 얼음을 뚫고 올라와 미사일
을 발사하기 위해 상부 갑판은 강철로
제작한 것으로 알려졌다.

함선을 타고 파도를 넘어

잠수함모형과 함께 적은 비용으로 개발 할 수 있었던 전함모형은 밀리터리전차물과 더불어 바다 위의 왕자였다. 고무동력 어뢰정에서 시작하여 거대한 항공모함까지 직접 조립하는 재미는 더할 나위 없는 호사였다.

〈어뢰정 PT.8〉, 동서과학, 1972년, 100원
초창기 어뢰정 모형으로 고무동력 제품이다. 고무줄을 세게 감다가 걸이가 부러지기도 했다. 방향타를 움직여 선회도 가능했다. 세숫대야(?) 보트의 원조.

부속으로 고물줄, 철심, 스티커가 들어 있다.

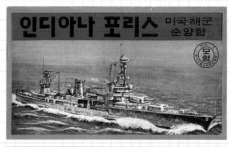

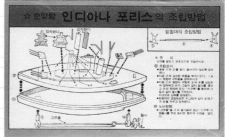

〈인디아나 포리스〉, 1979년, 100원
고무동력 제품으로 역사상 최초로 원자폭탄을 운송한 순양함이다.

어뢰정의 단골모형, PT109

PT-109를 타고 일본구축함과의 전투에서 격침되면서 살아남은 해군장교 존 F. 케네디가 미국대통령이 되자 훗날 '케네디보트'라고 불리며 유명해졌다. 70~80년대는 국내에 반공과 함께 우방국인 미국의 문화가 주를 이루면서, 케네디 대통령을 모르는 이가 없었으므로 여러 업체에서 대거 중복발매했다.

동서과학의 광고,1976년

수천 대가 생산된 PT어뢰정에는 각각의 일련번호가 붙었다.
즉, PT-109는 PT어뢰정의 109번함을 의미한다.

〈케네디 뽀드 PT-109〉,제일과학,1970년대 말,100원

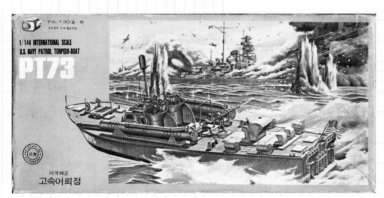

〈미국해군 고속어뢰정 PT-173〉,대흥과학,1/144,1980년,1000원

FA-73모터를 사용한 초계어뢰정(Patrol Torpedo)으로 제2차 세계대전 당시 빠른 속도와
강력한 파괴력으로 바다를 누볐다.

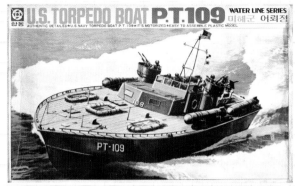

〈미해군 어뢰정 PT-109〉,합동과학,1976년,1500원
RE-26모터 사용, 스위치방식으로 수중모터
장착이 가능했다. 받침대 포함. 원판은 'LS'
1965년 제품.

합동과학의 〈케네디 보-트〉 광고,1975년

〈미해군 케네디어뢰정(재판)〉,합동과학,1989년,2000원

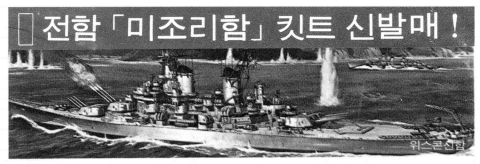

전함「미조리함」킷트 신발매 !

■ 국내최초의 초대형 프라모델 군함(길이 50cm)을 자랑합시다.

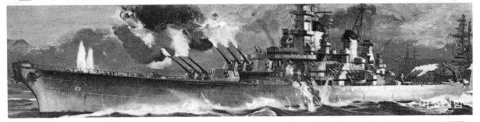

■ 전함 미조리호 : 1945년 9월 2일 토오코오만에 출박하여 일본천황대리가 항복 문서에 조인함으로써 2차대전을 종식 시킨 미해군 전함으로 유명하다.
■ 전함 위스콘신호 : 45000톤급의 미조리호와 쌍둥이 전함으로서 2차대전 중 태평양 과 일본의 이오지마, 오끼나와의 상륙작전에 적을 섬멸하는데 경이적 전과를 올렸다.
■ 전국유명 백화점, 과학교재사, 문방구점에서 판매 중 !

유니온과학

정가 각 1500원

유니온과학의 국내최초 대형군함모형 광고, 1975년

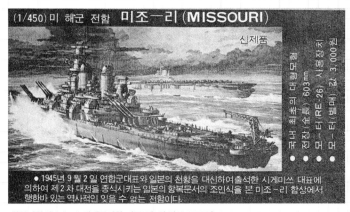

(1/450) 미 해군 전함 미조—리 (MISSOURI)

신제품

● 국내 최초의 대형모형
● 전장(全長) 603mm
● 모—터(RE-26) 시용장치

● 1945년 9월 2일 연합군대표와 일본의 천황을 대신하여 출석한 시게미쓰 대표에 의하여 제 2 차 대전을 종식시키는 일본의 항복문서의 조인식을 본 미조—리 합상에서 행한바 있는 역사적인 잊을 수 없는 전함이다.

합동과학의 〈1/450 미해군전함 미조-리〉의 광고,1979년

합동과학의 '1/450 전함 시리즈' 첫 번째 제품으로 박진감 넘치는 그림이 돋보였다. 그러나 제품설명의 문구는 '일본의 천황을 대신하여 출석한 시게미쓰 대표에 의하여' 등 원판을 제작한 일본 '하세가와'의 설명을 그대로 번역, 일본 중심으로 설명한 내용을 싣기도 했다.

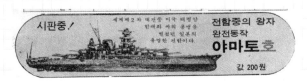

시판중 !

세계제 2 차 대전중 미국 태평양 함대와 싸워 용명을 떨쳤던 일본의 유명한 전함이다.

전함중의 왕자 완전동작 야마토호

값 200원

삼일과학의 〈야마토호〉 광고, 1973년

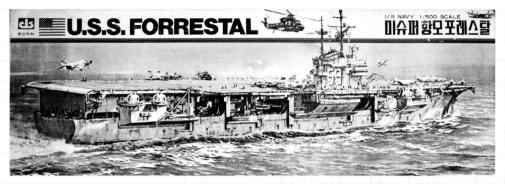

〈미슈퍼항모 포레스탈〉,동산과학,1/500,1981년,5000원

상자크기가 가로 660mm,세로 220mm에 달하는 대형제품. 특수기어박스 사용으로 2개의 스크루가 동시에 회전,
전장 595mm, 전폭 155mm, RE-26모터 사용가능(별매), 26대의 함재기가 포함된 제품. 배수량 7만 톤 이상의 초대형항
공모함으로 '슈퍼캐리어'라 불리며 바다의 패권을 상징하는 미국의 항공모함으로 유명하다.

경보기에 신주파이프를 끼워 넣은 후 갑판구멍에 꽂으면 전원이 연결되어 항진하는 특이한 방식.
무게중심을 잡기 위해 10원짜리 동전 10개를 선미에 부착하라는 설명을 하기도 했다. 스크루 관통
부분에 물이 들어오는 것을 방지하기 위해 구리스나 포마드, 촛물을 떨어뜨리기도 했다. 대형건전
지 2개가 들어간다.

〈인디펜던스(독립호)〉,동산과학,1/800,1982년,5000원

1943년 건조된 미국의 경량항공모함으로, 독립국가의 자유를 수호하자는 의미로 '인디펜던스'란 명칭을 붙였다.
항모의 중요성을 깨달은 미국이 건조중이던 경순양함 선체를 이용하여 급하게 제작, 제2차 세계대전 당시 활약했다.

제품에 들어있는 각종 함재기의 런너

합동과학의 〈엔터-프라이즈〉광고, 1977년

〈엔터프라이즈〉,동산과학,1/800,2500원

수중모터와 RE-26모터 사용가능(별매). 항공모함모형의 매력이라 할 수 있었던 다양한 함재기가 포함. 세계최초의
원자력 항공모함으로 1961년 취역. 승무원 4900명, 함재기 90여 대를 탑재할 수 있는 최장수 항공모함이기도 하다.

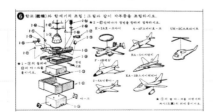

제품에는 총 7종류의 함재기가 들어 있다.

〈전투함 뉴저지호〉, 동산과학, 1980년대, 2000원

제2차 세계대전에서 맹활약했고 6·25전쟁 당시에는 원산에서 해상의 포격요새로 유엔군을 지원했다.

〈미전함 위스콘신〉, 동산과학, 1980년대, 2000원

20세기에 건조된 전함 중 뉴저지호와 더불어 배수량 4만5천톤의 아이오와급 전함으로 유명. 제2차 세계대전과 6·25전쟁 당시에도 활약했다. 제품의 포탑 하단부가 서로 연결이 되어 있어 조립시 포탑의 동시 회전이 가능했다.

*PAINTING (채색)

채색을 하지 않고는 멋진 모델을 조립할 수 없을것입니다. 만약 모델에 채색을 하려면 반드시 플라스틱이나 광택용 페인트를 사용하십시오. 부품을 떼어내기 전에 색의 부분의 채색을 하는것이 효과적입니다.

세밀한 부분을 위해서는 작고 가는 붓을 사용하고, 넓은 부분은 1/4인치짜리 부드러운붓을 사용하시오.

채색이 완전히 마른후에 조립을 하시오. 접착제는 래인트를 녹어버리므로 채색된 접착된 부위에 의해 문질러져서 벗겨질 수가 있으니 주의하십시오.

붉 은 색: 배와물이 닿는 부분의 신체와 두개의 작은 보트.
검 은 색: 물이 닿는 부분의 선표시, 5R, 5L, 6R, 6L의 뒷부분, 포신의 끝 있.
황 금 색: 프로펠러.
어두운감색: 배 갑판 전체.
비행기 뒷부분과 구멍보트는 북청색, 아랫부분 부분은 밝은 회색, 프로펠러의 캐노피는 은색.

'채색을 하지 않고는 멋진 모델을 조립할 수 없을 것입니다'라는 경고성(?) 문구가 쓰여 있다.

〈영국전함 방가-드〉,합동과학,1/450,1981년,4000원

전장 570mm, 모터 사용가능(별매).원판은 '하세가와'의 '1/450 전함 시리즈'로 영국해군이 건조한 최대의 전함으로 알려졌다. 그러나 제2차 세계대전이 끝난 1946년 건조되어 전쟁 당시에는 전혀 활약하지 못했다. 그 후 전함을 운용할 자금이 부족해지자 1960년에 해체하여 영국 최후의 전함이 되었다.

〈미해군전함 위스콘신〉,합동과학,1/450,1981년,4000원

전장 603mm, 모터 사용가능. 원판은 '하세가와'의 '1/450 전함 시리즈'.

자매품 '1/450 전함 시리즈'의 광고

〈전함 텔피쯔〉,합동과학,1/450,1981년,4000원

독일의 비스마르크와 함께 1941년 건조된 대형전함. 주포 8문 외에도 대공기관포 등으로 강력한 화력을 보유했다. 일본의 야마토급 전함이 등장하기 전까지 세계최대급의 전함으로 알려졌다. 대전 당시 독일해군의 상징이기도. 모형은 전장 560mm, 모터 사용가능. 원판은 '하세가와'의 '1/450 전함 시리즈'. 원명은 '티르피츠'로 일본식 표기인 '텔피쯔'로 발매.

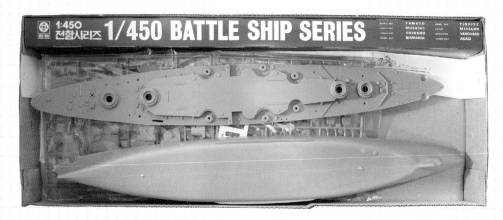

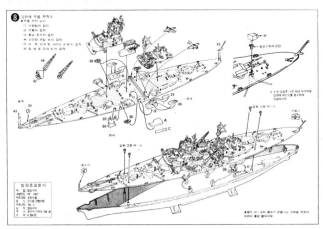

주포의 조립은 회전이 가능하도록 갑판에 끼운 다음, 가열한 드라이버로 갑판하부에 돌출된 핀을 납작하게 지져 포가 빠져나오지 않게 했다.

〈미해군전함 미조리호〉,
합동과학,1988년,500원

〈독일전함 텔-피츠〉,
합동과학,1988년,500원

〈독일전함 비스마르크〉,합동과학,1988년,500원

〈미해군전함 위스콘신〉,
합동과학,1988년,500원

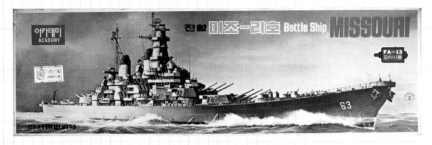

〈전함 미조-리호(초판)〉, 아카데미과학, 1/900, 1979년, 1000원

아이오와급 4번째 전함으로 일본이 태평양전쟁의 항복문서에 서명한 전함으로도 알려졌다. 현재는 하와이 진주만에서 미주리기념관으로 운영되고 있다. 아카데미과학의 첫 번째 전함제품으로 카세트방식의 FA-13모터 사용, '니치모' 제품을 복제, 제품명 또한 일본식표기와 장음을 넣어 '미조-리'로 발매했다. 정확한 명칭은 '미주리'.

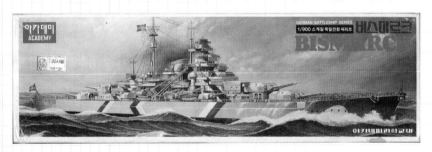

〈비스마르크〉, 아카데미과학, 1/900, 1980년대, 2500원

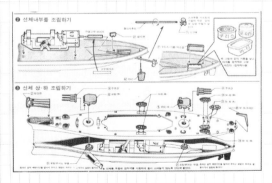

카세트모터박스의 구조

방수를 위해 구리스, 포마드, 버터 같은 기름용제를 바르도록 했다.

〈아메리카 해군초경급 전함 아이오와〉,강남모형,1/600,1980년대,5000원

모터 별매제품으로 제2차 세계대전 당시 16인치 함포9문을 장착, 전장 270.5m 전폭 32.95m로 축구장 3개를 합친 길이와 맞먹고 높이는 14층 건물에 육박하는 대형급전함으로 '바다의 황제'라 불렸다.

〈미해군항공모함 케네디〉,아카데미과학,1980년,2000원

FA-13모터, 건전지 2개가 들어가는 카세트모터박스를 사용한 제품. 함재기로는 F4팬텀 5대, A4스카이호크 7대, A3스카이워리어 3대가 들어 있다. 장식용받침대 포함. 원판은 '모노그램'의 〈1/800 케네디 항공모함〉. 모터장치인 카세트모터박스는 '니치모'의 제품을 복제하여 따로 넣었다.

아카데미의 〈독일 전함 텔피츠〉,
〈독일 전함 비스마르크〉 광고,1987년
RE-280대형모터와 대형건전지 4개를
사용, 전장 717mm, 전폭 107mm의 웅장
한 모형으로 당시 가격은 9500원이다.
원판은 '타미야' 제품.

〈엔터프라이즈〉,아카데미과학,1980년,1500원

FA-13모터, 카세트모터박스 사용. 원판은 '마루이'의 'Super 30 Series(30cm)'.

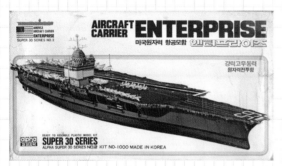

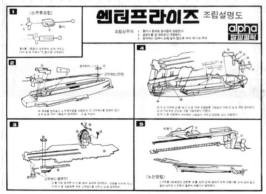

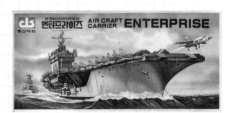

〈엔터프라이즈〉,알파과학,1980년대,1000원

고무동력 프로펠러 회전방식. 고무줄을 이용한 함재기의
발사장치 또한 재미를 선사했다.

〈엔터프라이즈〉,동산과학,1980년대,300원

〈엔터프라이즈〉,
럭키과학,1980년대,600원

작대기총에서 에어건까지, 소년들의 총싸움

1960년대 군사문화의 시대, 골목길에는 작대기총을 가지고 뛰어노는 아이들이 많았다. 근사한 장난 감총을 가지고 나온 아이도 있었지만, 매우 드문 경우였다. 1970년대 초반, 국산모형이 등장하면서 아이들은 값비싼 장난감총을 대신하여 저렴한 조립식 모형총을 손에 넣었다. 방아쇠를 당기면 실총 처럼 탄알이 발사되는 작동장치는 매우 획기적이었고 실감 났다. 그 후 총기모형은 진화를 거듭, 실 총과 흡사한 형태와 빠른 탄속의 에어건 탄생으로 이어졌다. 소년들의 총싸움 또한 점점 짜릿해졌다. 탄알에 맞아 벌겋게 부은 뺨이 따끔거렸지만 상관 없었다. 골목길은 소년들의 전쟁터로 변해갔다.

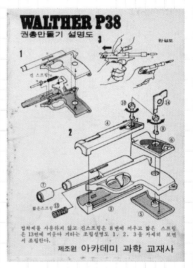

〈월터 P-38 권총만들기〉, 아카데미과학, 1/2, 1973년, 50원
국내모형 초창기에 발매. 실총의 2분의 1로 아카데미과학 최초의 권총 제품. 슬라이드를 뒤로 당기면서 장전 하는 실총과 흡사한 방식으로 인기를 끌었다. 탄알을 총구에 넣고 방아쇠를 당기면 스프링의 힘으로 발사. 실 총은 독일의 루거P08에 이은 명기로, 원명은 '발터P38'. 아카데미과학에서 영어 발음인 '월터'로 표기하면서 이후의 국내제품은 모두 '월터'로 표기했다. 원판은 'LS'의 제품.

발매 당시의 광고, 1973년

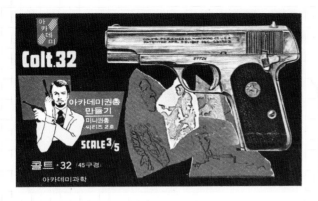

〈콜트32 권총만들기〉, 아카데미과학, 3/5, 1974년, 120원
'미니권총 씨리즈' 2호로 발매. 슬라이드 스트라이커방식*으로 탄알을
총구에 넣어 발사. 원판은 'LS'의 제품.

〈부로닝 루가 권총만들기의 런너〉

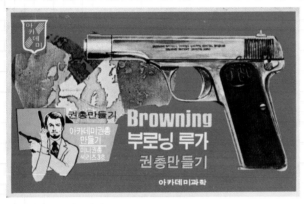

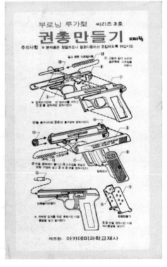

〈부로닝 루가 권총만들기〉, 아카데미과학, 3/5, 1975년, 120원
세 번째 '미니권총 씨리즈'로 앞의 제품과 같이 슬라이드식 스프링 제
품. '부로닝 루가'는 실제로는 존재하지 않는 명칭으로 벨기에의 FN브
라우닝1922를 제품화한 것.

〈콜트45권총〉,
아카데미과학, 1/2.5, 1970년대
〈월터P-38〉과 비슷한 크기의
제품으로 주머니에 쏙 들어간다.

● 스트라이커방식 방아쇠를 당기면 공이 직접 탄알을 때려 발사되는 방식

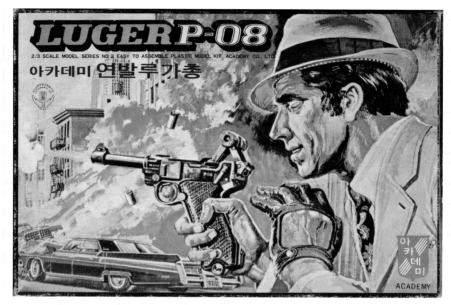

〈연발 루가총〉, 아카데미과학, 2/3, 1976년, 350원

70년대 당시, 기존의 스프링방식 완구형 권총과 달리 실총과 비슷한 탄창 장전 방식으로 탄성을 자아냈다. 금속제의 격침부품으로 내구도를 강화한 것도 특징. 상자그림에는 당대의 액션배우인 험프리 보커트가 등장한다. 원판은 일본 '니토'의 제품.

상자옆면의 자매품 광고

왼쪽부터 영화배우 클린트 이스트우드, 험프리 보거트, 알랭 드롱, 찰스 브론슨이 모델로 나왔다. 〈No.3 연발와루사총〉과 〈No.4 연발부로닝총〉은 미발매.

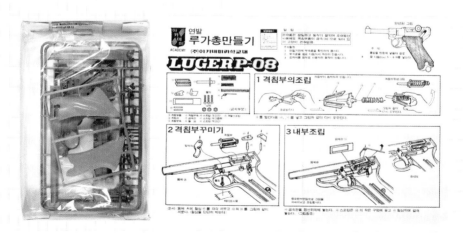

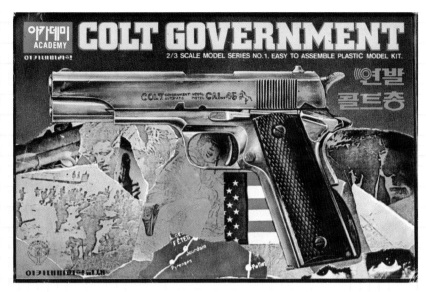

〈연발콜트총(재판)〉, 아카데미과학, 2/3, 초판 1976년, 350원

실총은 손바닥에 감기는 그립감과 이상적인 손잡이 각도로 세계에서 가장 유명한 명품 권총으로 불린다. 제품은 초등학생에게 알맞은 2/3 축소비율로 부품부는 금속제, 공이가 탄알을 때리는 스트라이커방식을 채용, 20발이 들어가는 탄창케이스를 삽입, 슬라이드식 연발장치를 채용했다. 원판 상자는 'LS'의 1/1 제품의 그림을 복제했다.

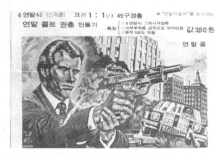

아카데미과학의 〈연발콜트권총만들기(초판)〉 광고, 1976년

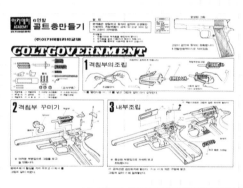

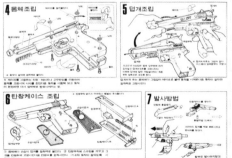

〈월터 피피케이〉, 아이디어회관, 1/1, 1975년, 300원

연발 속사 물총으로 발매. 탄창에 물을 채우고 총에 장착 후 놀이를 즐겼던 완구형 제품이다. 〈007시리즈〉에서 제임스 본드가 사용한 총이며, 히틀러가 자살할 때 사용한 권총으로 유명하다.

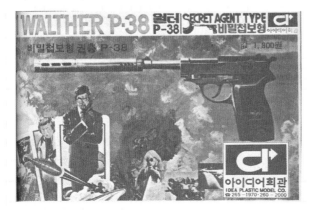

아이디어회관의 〈월터P-38〉 광고, 1979년

당시 가격 1800원, 비밀첩보형으로 상자 그림에 007 제임스 본드가 등장한 강한 인상의 제품이었으나 아카데미과학 제품에 비해 조립완성도가 떨어졌다. 실총과 동일한 구조로 'LS'의 복제품.

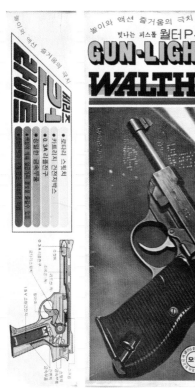
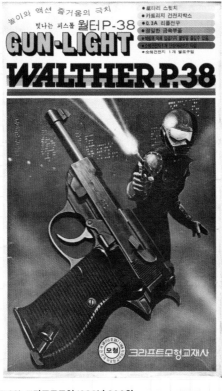

● 로타리 스윗치
● 카트리지 건전지박스
● 0.3A 리플전구
● 정밀한 금속부품
● 조립완성 후 앉당치면 불빛을 줄일수 있음
● 소형건전지 1개 별도구입

'제품의 특징:
야산에, 캠프에, 어두
운 밤길이나 탐험에,
정전시 도구 찾을때'

〈빛나는 피스톨 월터P-38〉, 크라프트모형, 1980년, 800원
탄창에 건전지를 넣고 방아쇠를 당기면 총구에 빛이 나오는 플래시 권총.
'놀이와 액션 즐거움의 극치'라는 문구로 아이들의 호기심을 불러일으켰다.

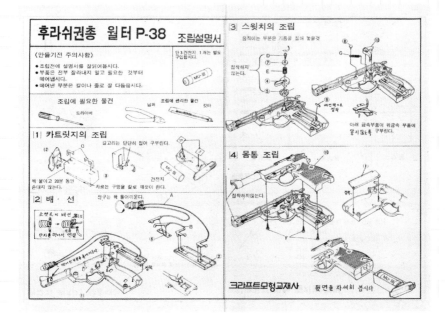

〈레밍톤 데린져〉,강남모형,1/1,1980년대,1000원

짧은 총신으로 총구가 2개인 더블베렐권총으로 손바닥에 숨길 수 있는 은닉용으로 유명했다.
70년대 삼일과학에서 초판 발매. 실총과 동일한 격발구조로 원판은 'LS' 제품.

〈베레타 권총만들기〉,제일과학,3/5,1979년,300원

슬라이드 스트라이커방식으로 탄알을 총구에 넣어 장전했다. 아카데미과학의 '3/5 시리즈'와 동일 제품.

〈루가-P08〉,아카데미과학,1/1,1980년,1500원
제2차 세계대전 당시 특이한 생김새로 연합군의 전리품 1순위였던 독일군의 권총으로 장교급에게 지급되었다. 잦
은 고장과 오발사고로 후에 발터 P-38이 개발되기도 했다. 원판은 `LS'의 제품으로 실총과 동일한 구조로 작동,
격발 후에 토글을 잡아당기면 탄피가 배출되면서 재장전이 되었던 모형권총의 명품이었다.

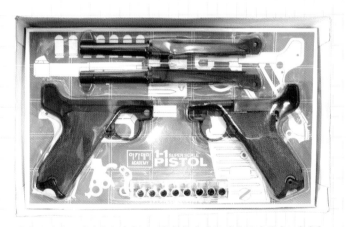

상자를 열면 금색맥기의 탄피를 포함한 총신 및 몸체가 투명 블라스터팩에
들어 있고, 그 아래 조립설명서와 나머지 부품이 놓여 있었다.

실총과 동일하게 토글을 잡아당겨서 장전한다.

〈롱루가-8인치포병권총〉,아카데미과학,1/1,1980년,1500원

8인치 바렐(총열)을 장착한 포병용으로 '루가 시리즈'의 다양한 변형 제품 중 하나. 원판은 'LS'의 제품.

〈연발식 롱루가 권총〉,뽀빠이과학,2/3,1980년대,500원
탄알 16발이 들어가는 탄창 삽입 슬라이드식 제품.
볼트로 조립했다.

조립하는 순서

실총의 매뉴얼과 흡사한 조립설명서

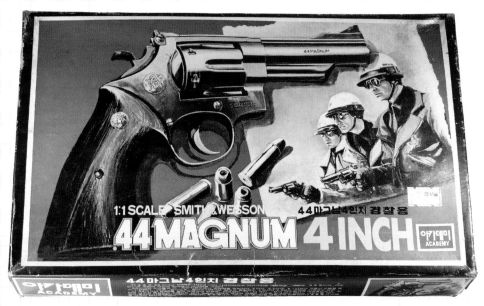

〈44마그넘 4인치 경찰용〉, 아카데미과학, 1:1, 1981년, 2000원

방아쇠를 연속으로 잡아당기면 연발 사격이 가능했다. 탄알은 발사되지 않으나 실총처럼 분해 조립을 할 수 있다. 받침대 포함. 실총의 정식명칭은 'M29'로 '44매그넘'은 탄알의 명칭이다. 원판은 'LS'의 제품.

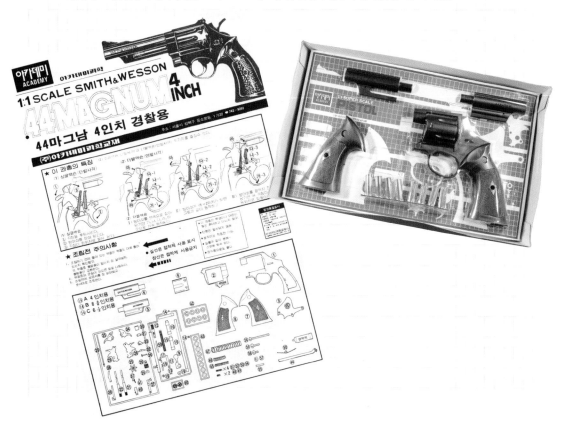

〈44마그남 8과 3/8인치 민간용〉,아카데미과학,1:1,1981년,2000원
1970년대 개봉한 〈더티 해리〉의 슈퍼 경찰 해리 컬러헌(클린트
이스트우드)이 사용한 6인치 권총인줄 알고 구매했다가 총신이
길어 의아했던 아이들도 있었다. 원판은 'LS'의 제품.

〈보디가드-74〉,동산과학,1/1,1980년대,3000원
주요 격침부에 금속부품을 사용. 연발 사격으로 탄알 발사.

〈월터P.38〉

아카데미과학, 1/1, 1984년, 3500원

'사격거리 7m, 스포츠타켓 권총 시리즈'로 발매, 8발 장전용 탄창과 버섯탄 사용, 슬라이드식 장전과 스트라이커방식의 발사 제품으로 BB탄이 등장하기 전까지 빠른 탄속으로 발사되는 1/1 권총으로 호평을 받았다. 원판은 '마루이' 제품.

제품에 함께 들어 있는 표적판과 표적지.

〈콜트4 콤멘더〉, 아카데미과학, 1/1, 1986년, 4000원

국산 모형총의 혁명적인 제품. 스프링작동의 스트라이커방식이 아닌 공기압축식으로 에어소프트건으로 불린다. 스프링의 힘과 피스톤의 압력으로 세기가 결정되어 스프링을 늘리거나 피스톤에 휴지를 채워 탄속을 조정하기도 했다. 발매 후 30만 개 이상 판매되어 중·고생들이 가방에 넣고 다니면서 교내 서바이벌게임(?)의 유행을 몰고 왔다. 일본 'LS'의 푸쉬코킹방식 제품을 복제, 슬라이드를 앞으로 밀면서 장전하면 발사 후 슬라이드가 뒤로 후퇴하면서 멈추었다. 강력 ABS수지를 사용했으나 내구도가 약해 방아쇠와 피스톤이 깨지는 고장이 잦았다. 피스톤 부품과 견착식(1987년, 4500원)도 따로 발매. 실총은 총기설계의 천재인 존 브라우닝이 설계하여 1911년 미국 '콜트'가 제작했다. 미군의 제식권총으로 채택되어 6·25전쟁과 여러 전쟁에서 사용되었다. 강한 내구성과 높은 명중률을 자랑하는 명기이다.

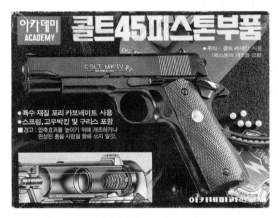

〈콜트45피스톤부품〉, 아카데미과학, 1987년, 1500원

피스톤의 잦은 파손으로 부품을 따로 팔기도 했다.

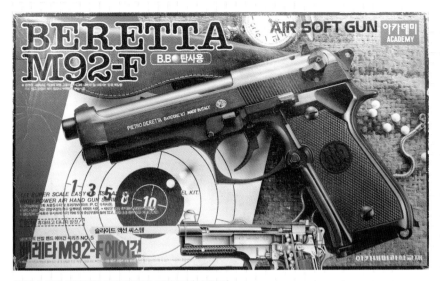

〈베레타 M92-F 에어건〉,아카데미과학,1/1,1989년,5000원

〈콜트4 콤멘더〉와 달리 슬라이드를 당기면서 장전. 1989년의 신제품으로 발매했다.

아카데미과학의 권총시리즈 광고,1988년

〈콜트4 콤멘더〉 에어건의 성공적 발매 이후, 다양한 후속 제품들이 공기압축식, 타켓트(스트라이커방식), 모형용으로 나누어 발매되었다.

〈월터P.38〉,아카데미과학,1/1,1988년,3500원

공기압축식이 아닌 스트라이커방식으로 6mm BB탄을 사용한 시리즈 제품.

아카데미의 '에어건 씨리즈' 광고, 1989년

아카데미과학은 1986년 〈콜트4 콤멘더〉에 이어 1989년 'LS'사의 복제품인 한국군 주력소총
〈M16A1〉을 발매, 다시금 폭발적인 인기와 판매고를 올렸다. 이후 본격적인 에어건의 유행이 확
산되면서 사회적으로 안전문제°가 거론되기 시작한 것도 이즈음이다.

● **안전문제** 1989년 12월 14일에는 '장난감총 상해위험 높다'란 기사가 동아일보에 크게 실렸다. '한국소비자보호원이 시중에 판매되는 장난
감 모의총기 36종을 수거해 시험한 결과, UZI,스콜피오,콜트,M16A1 등 16종이 2-3M거리의 우유팩 1면을 관통하는 위력을 가진 것으로 나
타났다…(중략)…이번 시험과 함께 보호원에는 총 89건의 피해사례가 접수되었고 이 중 절반가량이 눈 주위에 모의총탄을 맞아 발생한 것
으로 나타났다. 피해자는 85% 정도가 국민학교 4학년에서 중학교 2학년 사이의 어린이들이었다'.

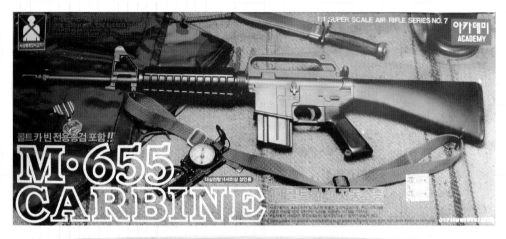

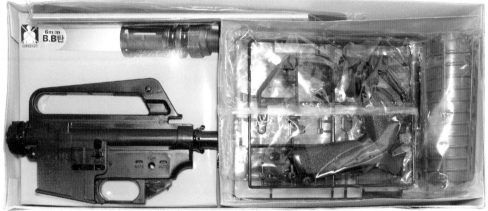

〈M655콜트카빈자동소총〉,아카데미과학,1/1,1990년대,18000원

'M16 시리즈'의 마지막 제품. M-7대검이 포함되었다. '사정거리 5m 내에서 지름 3cm 원내에 명중!'으로 제품을 홍보
하고 있다. 원판은 'LS'의 제품.

〈S.M.G우지기관단총〉,아카데미과학,1/1,1990년,12000원

내구도를 높인 ABS수지 및 포리카네보이트 수지 사용. 중량감을 높이기 위해 중량부품과 홀딩스토크가 포함되었다.
원판은 'LS'의 제품.

〈44오토마그남〉,
아카데미과학,1/1,1989년,4500원
실총의 명칭은 '오토맥'. 내구성 강화를
위해 ABS수지 및 포리카보네이트 수지로
제작했다. 원판은 '마루이'의 제품.

〈44마그남 8.3/8인치 민간용 권총〉,
아카데미과학,1/1,1993년,6500원
정식 명칭은 'M29'로, BB탄이 격발되는
일본 '크라운'의 제품을 복제.

1990년대 초 제품 안에 들어 있는 자매품 광고 전단지.
1993년 이후부터 조립식이 아닌 완성품도 발매되었다.
'마루이'의 〈FA-MAS〉 소총의 기어박스를 복제하고 'LS'
의 에어코킹총을 참조한 아카데미과학 최초의 전동건
〈L85-A1〉도 발매되었다.

〈월터P.38〉,
우석과학,1/1,1980년대,3500원
6mm BB탄 100발 포함, 금속제 추부품이
들어 있어 중량감을 높였다. 15세 이하
휴대 및 사용 금지 제품.

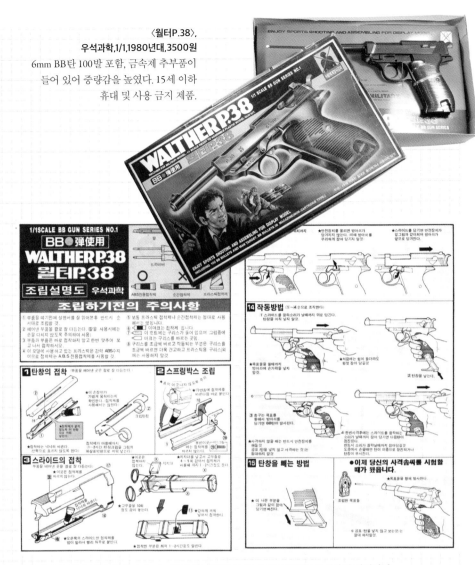

접착 강화를 위해 탄창과 슬라이드는 접착 후 고무줄로 묶어 건조하라고 상세하게 설명한다.

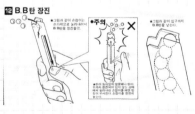

〈브로닝 하이파워〉,
삼성교재,1980년대,3000원
'브로닝'은 일본식 발음으로 정식 명칭은
'브라우닝'.

〈44매그넘〉, 중앙과학, 1989년, 500원
몸체 뚜껑에 탄알을 넣어 발사하는 완구형 제품.

〈44매그넘〉, 중앙과학, 1982년, 1000원

〈P-38월터〉, 중앙과학, 1982년, 1000원

〈P-38월터〉, 중앙과학, 1989년, 500원

〈브로닝 22오토맥〉, 중앙과학, 1980년대, 1000원

〈인그람M10〉, 중앙과학, 1980년대, 3500원

실총은 작은 크기와 저렴한 가격, 고장이 없는 단순한 디자인으로 호평을 받았다. 미국에서 개발, 자동사격시 분당 1100발이 발사되어 분무기라는 별명을 얻기도 했다. 치고 빠지는 특수부대원이나 갱들이 주로 사용했다.

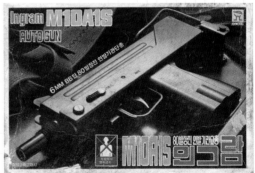

〈M10A1S인그람〉, 중앙과학, 1980년대 후반, 1500원

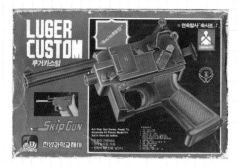

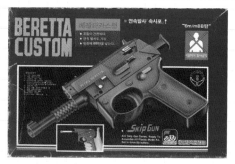

〈루거카스텀〉,진양과학,1988년,1000원 〈베레타카스텀〉,진양과학,1988년,1000원

〈월터건라이트〉,진양과학,1987년,1000원 〈COLT GOVERNMENT MK4〉,자생과학,1989년,1200원

〈돌격속사총 코브라〉,우석과학,1980년대,1000원

〈M76기관단총〉,강남모형,1989년,1000원 〈44MP 더블보디〉,신성과학,1/1,1980년대,1000원

〈M16 드럼식공기압축 연발총〉,
영진과학,1980년대,1500원

〈머나먼정글 COMBAT SETS〉,
삼성교재,1/1,초판 1988년,1000원
MBC에서 1990년 방영, 높은 시청률을 기록한 전쟁
드라마 〈머나먼 정글〉의 인기로 기존 제품에 '머나먼
정글' 타이틀을 넣어 재발매했다. 원판은 'LS' 제품.

〈머나먼 정글 MK-2,MK-67수류탄〉,
진양과학,1/2,1989년,1000원
수류탄 외에 1/25 보병 4명이 포함되었다. 'LS'의
1/1 제품을 국내 실정에 맞게 1/2로 축소 발매.

〈머나먼정글 미육군M18연막탄〉,
제일과학,1/2,1990년대,1000원
원판은 'LS'의 1/1 제품으로 1/2로 축소 발매.

국내최초의 모형동호회, 걸리버모형회

1984년 첫 모임을 시작으로, 서울을 중심으로 활동한 최초의 플라스틱모형 동호회. 서울명동성당의 조그만 사무실을 빌려서 모임을 가졌다. 인터넷이 발달하기 전, 우편으로 연락처를 주고받으며 전시회나 모임을 가졌으며 회지를 발간하여 모형에 관한 정보를 공유했다. 친목을 도모하고 전문적인 모형의 연구와 기법 등을 토론했으며 1988년에는 명동 제일백화점에서 모형전시회를 열면서 지속적인 회원전시회를 이어갔다. 모형제작이 취미인 고교졸업 이상의 대학생, 일반인 남녀를 화원으로 모집했다. 1990년대 들어서 부산, 대구, 광주 등 대도시에 모형동호회가 생기면서 플라스틱모형 애호가들이 확산되었고, PC통신 발달로 동호인의 수가 급격히 늘어났다. 초창기 걸리버모형의 회원들 중 상당수는 전문모형지인 〈취미가〉의 창간에 큰 기여를 하기도 했다.

걸리버모형 모임,1991년

걸리버모형회의 봉투
이메일이나 휴대전화가 없던 시절,
회원들에게 우편으로 연락했다.

익살스러운 그림으로 기법을 소개하는
코너가 실리기도 했다.

〈걸리버 뉴스〉 회지(1988년 제3호)
1985년 제1호를 시작으로 부정기적으로 발간했다. 주된 내용은 '모형개조강좌', '모형제작의 기법', '재료연구'와'회원동정'으로 구성했다.

3장

캐릭터모형

슈퍼스타 9 호

발모

속개 정

자유원구서제품안내

〈인기로보트씨리즈〉

타잔 3 호 씨리즈 4 호

화성인 7 호 씨리즈 3 호

값 50 원

■ 각종학습교재및 프라모델 총판매

제조원 자유교재사 94–95
총 판 자유원구사 26–60

우편번호 100

서울특별시 중구 방산동 4 – 35

※전국 유명 완구점 및 문방구 점에서 판매중

찬란했던 초기 캐릭터모형의 세계

국산 플라스틱모형의 초창기인 1970년대 초반은 밀리터리모형의 주무대였다. 그럼에도 탱크와 전투기의 틈새에서 간간이 발매되는 캐릭터모형은 호기심 많은 어린아이들의 시선을 잡아 끌었다. 형과 삼촌이 만드는 모형을 곁눈질하며 나도 만들어보리라 다짐하다가, 용돈이 생기면 엄마 몰래 문방구로 뛰어가 덥석 집어 왔던 신기한 물건이었다.

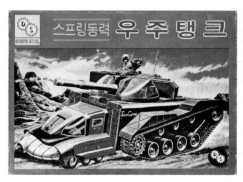 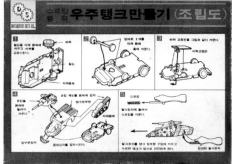

〈우주탱크만들기〉, 동서과학, 1973년, 100원
SF와 탱크가 조합이 낯설지만, 멋진 상자그림에 반해 구입했던 제품. 스프링 발사장치에 탱크를 끼우고 누르면 탱크가 힘차게 튕겨 나갔다. 동서과학 최초의 SF캐릭터모형. 원판은 '아오시마'의 〈타이거캡틴〉이다.

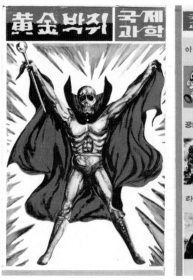 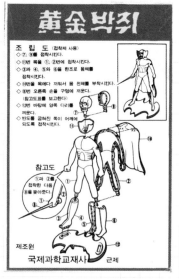

〈황금박쥐〉,
국제과학, 1974년, 60원
1967년 TBC에서 국내 최초로 방영했던 한일 합작 TV만화영화. 50, 60년대 출생한 아이들에겐 TV에서 만난 생애 최초의 캐릭터였다. 1967년 발매한 '이마이'의 '마스코트 시리즈' 중 〈황금배트〉의 모형을 그대로 복제했다. 제조는 국제과학에서, 판매는 아이디어회관에서 맡았다.

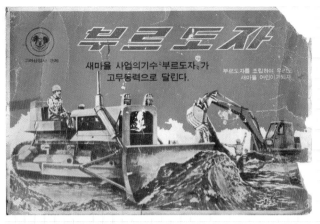

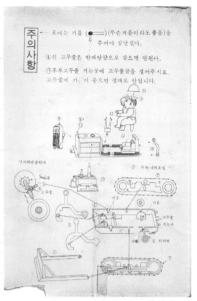

〈부르도자〉, 고려산업사, 1974년, 150원

고무동력으로 뒤로 당겼다 놓으면 '끼륵끼륵' 덜덜거리며 굴러갔다.
원활한 작동을 위해 가동부에는 기름칠을 권유했다. 이때, 고무줄에
기름이 묻으면 안 되었다. 당시 제조와 판매의 역할이 분리되기도 했
는데, 이 제품의 제조는 고려산업사, 판매는 협동완구사에서 맡았다.

〈수상비행기〉, 합동과학, 1974년, 100원

고무동력 프로펠러의 힘으로 물 위에서 달렸다. 국내유일의 고무
동력 비행기모형.

〈수상정찰기〉
〈수상비행기〉의 재판이다.

자유완구의 광고, 1975년

1975년, 〈소년중앙〉의 별책부록 '슈우퍼소년 타이탄(1974년)'으로 친숙한 샛별1호(원명: 게타3호)와 샛별2호(원명: 게타2호)가 문방구에 등장했다. 정작 주인공 격인 게타1호는 발매되지 않았지만, 멋진 로봇의 형태는 수많은 아이들의 눈길을 끌었다. 특히 저렴한 가격과 간단한 조립으로 유년기의 아이들이 많이 구입했다. 후에 성인이 된 이들은 생애 최초의 모형으로 이 시리즈를 기억한다.

**〈계란비행기〉,
아동과학, 1976년, 300원**

전투기를 코믹하게 재현한 시리즈물로 1호부터 5호까지 있다. 장식용스탠드 포함. 1~4호를 모두 구입하면 5호를 공짜로 주었다. 원판은 '하세가와'의 '다마고(달걀) 월드 시리즈'.

〈잠수함 스타-라이트〉,중앙과학,1975년,150원

잠수 및 부상이 자유로운 프로펠러 고무동력 제품이다. 사출은 두 가지 색으로 성형, 설명서와 고무줄, 접착제가 포함되었다.

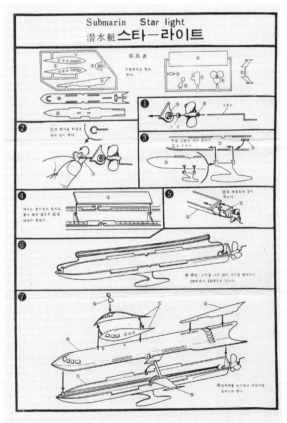

〈비행접시〉,자연과학,1976년,1800원

장식용스탠드 2종이 포함되었고 조종실을 밝히
는 조명장치와 은색맥기부품 등으로 과학모형의
분위기를 물씬 풍겼던 제품이다. 원판은 '마루이'
의 〈아담스키형 미확인 비행물체〉.

9 완성된 비행접시를 아래 그림과같이 검
정 나일론 실 등으로 상·하 날으는 것
같이 하여 신비한 미지의 물체 모양을
감상하여 봅시다.

※ 세가지 방법중 어느것이던 취미대로 한다.

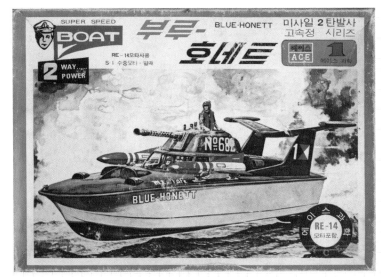

〈부루-호네트〉,
에이스과학,1977년,750원
에이스과학의 '고속정 시리
즈' 1호로 RE-14모터를 사용
한다. 미사일 2탄 발사, 수중
모터 사용이 가능한 1977년
여름 신제품.

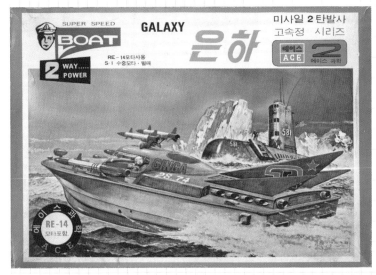

〈GALAXY 은하〉,
에이스과학,1977년,750원
'고속정 시리즈' 2호 제품.

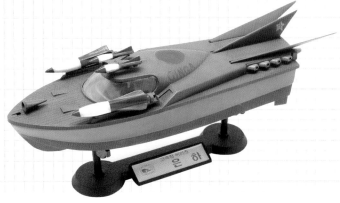

〈타잔〉,
중앙과학,1976년,400원
8쪽으로 구성된 설명서에는 만화가 포함되어 읽는 재미까지
쏠쏠했던 제품이다. 타잔과 사자, 원숭이가 들어 있다.

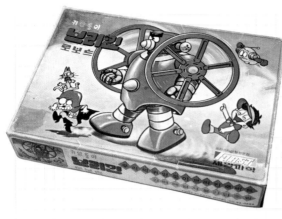

**〈귀염둥이 브리킨 로보트〉,
제일과학,1977년,500원**

태엽동력으로 머리를 흔들며 바퀴로 굴러간다. 일본 만화영화 〈로봇코 비튼〉에 등장하는 로봇이다. 원판은 일본 '불마크'의 제품.

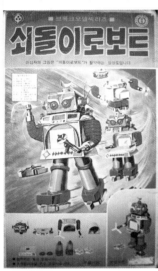

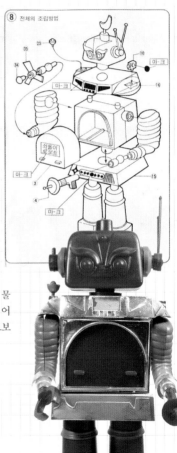

〈쇠돌이 로보트〉,삼성기업,1977년,1000원

'만들고 분해하고 또 다시 만들수 있는 브록크모델시리즈'. 로봇의 가슴 안에 물건을 보관할 수 있다. 〈로봇코 비튼〉에 나오는 커리큐러머신으로 1977년 TBC 어린이프로그램 〈호돌이와 토순이〉에서 이 로봇을 표절한 캐릭터가 '쇠돌이 로보트'라는 이름으로 등장하자, 때맞춰 복제품이 출시되었다.

**〈로보트 쇠돌이(재판)〉,
아카데미과학,100원**

〈쇠돌이 로보트〉와 비슷한 시기에 발매한 스프링동력 〈로보트 쇠돌이〉. 로봇의 가슴을 열면 스프링의 힘으로 개구리가 튀어나온다. 원판은 '이마이'의 〈커리큐라머신〉.

〈청개구리〉,세성과학,1978년,500원
실에 연결된 먹이와 함께 태엽을 감으면 두 다리를 흔
들며 먹이를 잡아먹는다. 태엽작동으로 먹이가 입으
로 들어오는 재미있는 제품.

〈메카보그 2호〉,아이디어회관,1979년,1000원
투명한 몸체에 기계장치가 보이는 제품으로 태엽동력으로 걸어가고, 주먹 미사일을 발
사한다. 원판은 '마루이'의 〈메카보그 2호(1974)〉다.

〈메카보그 2호〉의 설명서와 표적로보트
두꺼운 하드보드 재질로 원판을 매우 충실하게 복제했다.

엄마 100원만, 문방구의 단골손님

1979~1985년까지는 100원짜리 소형모형들이 물밀 듯 쏟아져나왔다. 아이들 키에 맞춘 문방구의 낮은 선반에는 작은 모형상자들이 빼곡하게 들어차, 구경하고 고르는 재미가 남달랐다. 국내 경제규모가 팽창됨에 따라 1970년 11월, 100원짜리 동전 150만 개가 시중에 풀리면서, 100원짜리 지폐를 밀어내기 시작했다. 70년대 중반 이후 동전의 유통량이 늘어나면서 100원짜리 동전은 아이들 용돈의 기준이 되었다. "엄마 100원만"으로 손에 쥔 동전의 대부분은 문방구에서 소비되었고, 100원짜리 모형 또한 아이들을 대상으로 대량생산되었다.

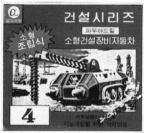

건설시리즈 1호 〈포크레인〉, 2호 〈크레인〉, 3호 〈암-액숀〉, 4호 〈파우아드릴〉, 알파과학, 1979년, 100원
접착제가 필요 없는 소형제품은 모형을 처음 접하는 저연령 아이들이 주로 구입했다. 완성품끼리 연결이 가능해서 세트를 모으기도 했다. 낱개포장된 제품과 비닐포장된 4종 세트를 함께 팔았다.

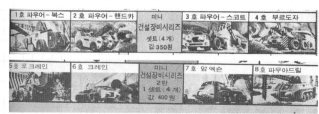

아카테미과학의 '건설 시리즈' 광고, 1978년/1979년
'건설 시리즈'의 원조는 아카데미과학이었다. 1978년 1차 4종 세트가, 1979년 2차 4종 세트가 발매되었다. 원판은 '아오시마'의 '미니합체 건설머신 시리즈(1977년)'.

우주사이보그 001

일명 독수리탱크

사이보그괴수작전

격돌! 변신비밀 병기

아니메란도

우주사이보그 002

일명 황소탱크

사이보그괴수작전

격돌! 변신비밀 병기

아니메란도

우주사이보그 003

일명 호랑이탱크

사이보그괴수작전

격돌! 변신비밀 병기

아니메란도

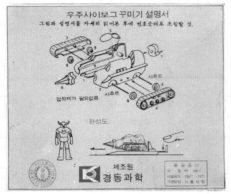

우주사이보그 꾸미기 설명서

그림과 설명서를 자세히 읽어본 후에 번호순대로 조립할 것.

제조원
경동과학

사이보그괴수작전 1호 〈독수리탱크〉, 2호 〈황소탱크〉, 3호 〈호랑이탱크〉, 경동과학, 1980년, 각100원

원판인 '아리'의 1979년 제품명은 '격돌! 우주지하비밀 SECRET SPACE-아니매란도'였다. 일본에서도 엉뚱한 제목으로 눈길을 끌었다. 국산복제판 또한 '격돌! 사이보그괴수작전 변신비밀병기-아니매란도'로 의미를 알 수 없는 이름이 붙었다.

〈날으는 특공대〉, 1980년, 100원

〈화성삼총사와 루봐이킹호 전차〉, 동양과학, 1979년, 100원

〈혹성메카니 화성로보트〉,
4종 세트, 아이디어회관, 1982년, 800원

'우주스포츠를 열게 될 혹성로보트'로 소개한 '메카니로보트 시리즈'. 접착제가 필요 없는 초급용으로 원판
이 나온 일본에서 '로보닷치 시리즈'의 영향을 받아 발매된 제품. 〈스타워즈〉의 R2D2를 모티브로 하여 개발
했다. 원판은 '아오시마'의 '로보트메카니 시리즈(1978년)'.

2호 〈화성 검도로보트〉, 아이디어회관, 1981년, 200원

3호 〈화성 하키로보트〉, 아이디어회관, 1981년, 200원

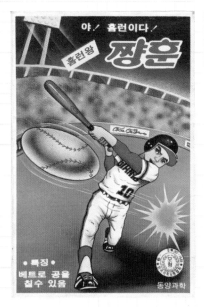

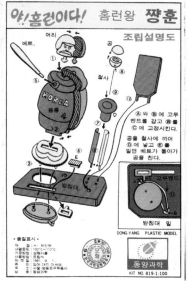

〈홈런왕 쨩훈〉,
동양과학,1981년,100원
고무줄과 철사의 탄성
으로 배트를 움직여 공
을 칠 수 있다.

〈콜럼비아 2호〉,제일과학,1980년대,100원

〈사막의 왕자 론스탱크〉,동양과학,1981년,100원
스프링으로 미사일이 발사되고 고무줄 발사장치로 탱크가 굴러간다.

〈모그라스잠수함(재판)〉, 아카데미과학, 1980년, 100원
고무동력의 프로펠러 잠수함.

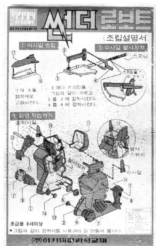

〈썬더로보트(재판)〉, 아카데미과학, 1980년, 100원
머리 부분이 열리고 미사일이 발사된다.

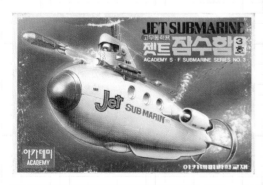

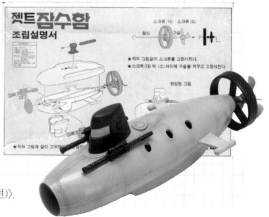

〈젯트잠수함(재판)〉, 아카데미과학, 1980년, 100원
고무동력 스크루 잠수함. 원판은 '이마이'의 〈쥬니어707(1965년)〉.

〈아스트로X변신로보트 세트〉,
아카데미과학,1981년,각100원
상자크기가 가로 6cm, 세로 8.5cm의 초소형제품. 머리와 팔다리가 분리되어 바꿔 낄 수 있다. 런너는 원색의 4도 성형으로 발색이 뛰어난 고품질의 원료를 사용했다.

미니로보트 1호 〈스타워즈〉,2호 〈스타에이스〉,3호 〈스타후리〉,4호 〈스타컴퓨터〉,뽀빠이과학,1985년,각200원

〈카셋트무기〉,대흥과학,1980년,100원
미사일이 발사되는 녹음기와 계산기 2종 세트.

〈최신비밀무기 메달총〉,크라프트모형,1980년,100원
미사일 2발이 발사되는 스파이용 메달총.

〈총 상어 칼〉,우주과학교재,1981년,100원
상어의 머리 부분이 발사되고 수중발사가 가능한 제품.

〈007수사관안경〉, 뽀빠이과학, 1981년, 200원
한쪽 안경테에서는 탄알이 발사되고 다른 쪽에서는 칼이 튀어나온다.

〈다이아포커스〉, 에디슨과학, 1987년, 200원
BB탄이 발사되는 비밀카메라.

〈썬더볼트〉, 유니온과학, 1980년대, 200원
'코믹 시리즈' 3호, '계란비행기 시리즈'의 축소판

〈무적의 우주전함 화성호〉, 협신, 1980년, 100원

〈육해공 초미니모형〉,아카데미과학,1980년,1000원
미니모형 16종이 들어 있는 세트이다. 작은 크기임에도 정교한 사출로 뛰어난 품질을 자랑했다.

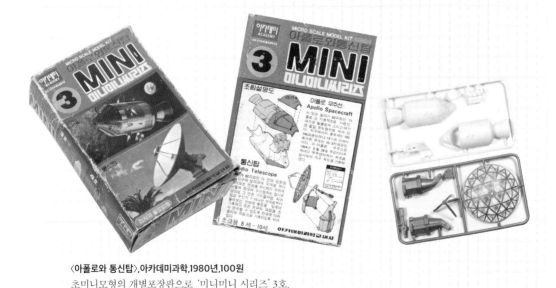

〈아폴로와 통신탑〉,아카데미과학,1980년,100원
초미니모형의 개별포장판으로 '미니미니 시리즈' 3호.

아카데미의 베스트셀러, 태엽자동차

1970년대 후반부터 공상과학 TV 방영물이 인기를 끌면서 국내 모형시장의 주도권은 밀리터리모형에서 SF캐릭터로 옮겨갔다. 1970년대 초반, 뛰어난 품질로 인정받은 아카데미과학은 1977년 태엽동력 자동차 〈마하1호 레이스카〉를 시작으로 〈달려라 번개호〉 등 'SF태엽자동차 시리즈'를 발매해 선풍적인 반향을 일으켰다. 종류별로 다양한 작동장치와 건전지가 필요 없는 태엽동력, 적당한 가격이 인기 비결이었다.

거듭되는 성공으로 아카데미과학은 업계의 선두로 자리매김했고, 태엽자동차는 플라스틱모형의 베스트셀러가 되어 70년대 모형시장을 더욱 풍요롭게 해주었다.

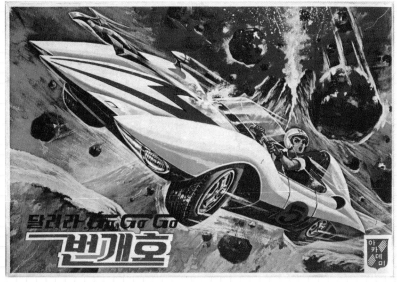

〈달려라 번개호〉,1977년,500원
두 번째로 나온 '태엽자동차 시리즈'. 태엽동력, 제비호의 발사, 톱니바퀴 돌출 등 다양한 작동장치가 있었다. 1976년 TBC에서 방영한 만화영화 〈달려라 번개호〉의 인기도 판매에 큰 영향을 주었다. 1967년 일본 방영 당시 제목은 〈마하 GOGOGO〉, 모형의 원판은 '이마이'의 제품이다.

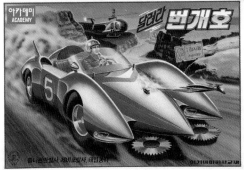

〈달려라 번개호(재판)〉
베스트셀러답게 1990년대 초반까지 오랜 기간
판매되었다.

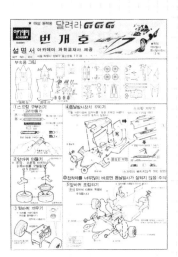

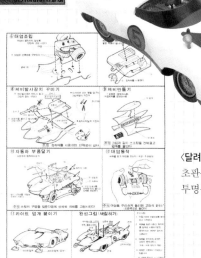

〈달려라 번개호〉 도색완성품
초판은 운전석의 창이
투명부품으로 구성되었다.

설명서는 다소 복잡했지만, 초등학생 고학년 정도의 실력이면 무난히 조립할 수 있었다.
가장 중요한 작동장치인 톱니바퀴는 실제 금속으로 되어 있어 사실감이 뛰어났다.

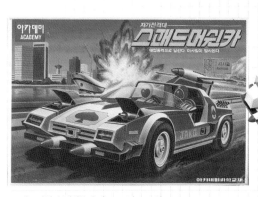

〈스패드머쉰카(재판)〉,초판 1978년,600원
〈쟈카전격대〉의 스페이드가 몰던 자동차. 태엽동력과 미사일 발
사기능이 있다. 원판은 '반다이'의 〈스패드머쉰(1977년)〉.

조립 후, 스티커를 붙이면 근사한 자동차
가 완성되었다. 사진은 미사일 부분이 유
실된 조립완성품.

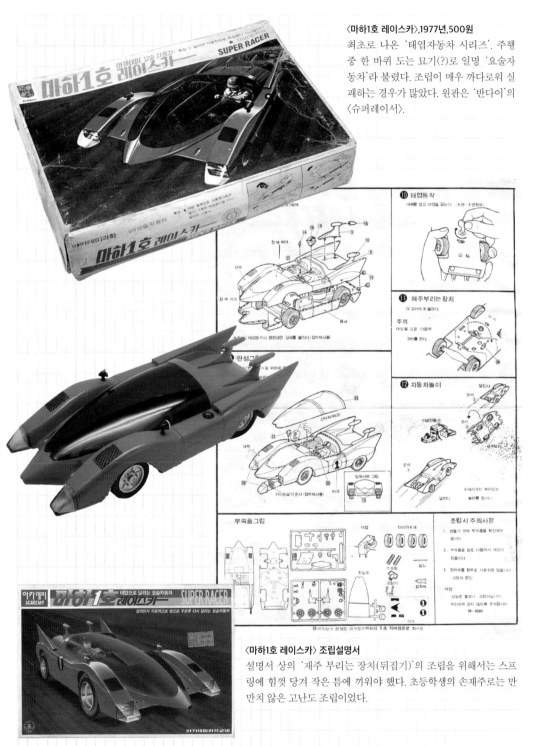

〈마하1호 레이스카〉,1977년,500원
최초로 나온 '태엽자동차 시리즈'. 주행
중 한 바퀴 도는 묘기(?)로 일명 '요술자
동차'라 불렸다. 조립이 매우 까다로워 실
패하는 경우가 많았다. 원판은 '반다이'의
〈슈퍼레이서〉.

⑩ 태엽동작
마워를 잡고 태엽을 감는다. (4번 ~ 5번정도)

⑪ 재주부리는 장치

주의
태엽을 공운 다음에
고리를 건다

⑫ 자동차놀이

완성그림

부속품그림

조립시 주의사항

〈마하1호 레이스카〉 조립설명서
설명서 상의 '재주 부리는 장치(뒤집기)'의 조립을 위해서는 스프
링에 힘껏 당겨 작은 틈에 끼워야 했다. 초등학생의 손재주로는 만
만치 않은 고난도 조립이었다.

〈마하1호 레이스카(재판)〉,1980년대,1200원

〈마하2호 다이야 쟈가전격대〉, 1978년, 600원

'태엽자동차 시리즈'로 발매되었으나 전작에 비해 큰
인기를 끌지 못했다. 미사일 발사장치가 있고 〈달려
라 번개호〉처럼 톱니바퀴가 튀어나왔다. 원판은 '반
다이'의 제품.

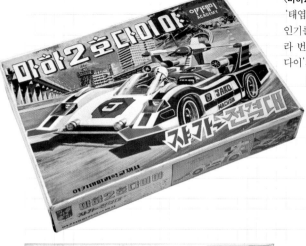

〈쟈카전격대〉

1977년 일본에서 방영한 두 번째 전대물이다. '쟈카'라는 발
음은 J, A, K, Q에서 가져온 것으로 트럼프의 잭, 에이스, 킹,
퀸을 뜻한다. 하트, 다이아몬드, 스페이드, 클로버 4명의 전사
가 지구를 지킨다는 내용으로, 국내에는 모형으로만 소개된
제품이었다.

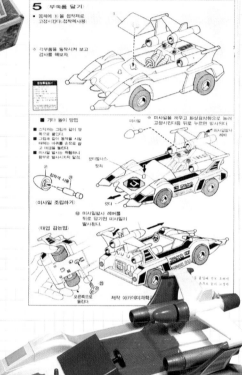

〈마하2호(재판)〉, 1200원

태엽, 고무바퀴, 스티커, 본드 등이 포함.

〈카-드머쉰카〉,1978년,600원
SF태엽자동차의 인기가 식어갈 무렵
출시된 마지막 시리즈 제품. 원판은
'반다이'의 〈당가드A 카드머쉰〉. 상자
그림은 박스아트의 대가 코마쓰자키
시게루의 작품이다.

〈카-드머쉰카(재판)〉, 1980년대

〈유성젯트호〉,1977년,550원
태엽동력, 미사일 2발 발사장치로 SF적인 요소가 강했다. 상자 우측상단의 캐릭터는 레인보우전대 로빈의 얼굴로 1966년
에 '이마이'가 발매한 '이마이'의 〈유성호〉의 상자그림을 가져온 것이다. 제품의 원판은 '미도리'의 〈DUSH1〉.

힘차게 움직인다, 모터동력의 힘

1977년은 국산 플라스틱모형이 활짝 꽃피운 해였다. 국산모형의 전성시대를 맞이하여 수많은 업체에서 새로운 제품을 발매했고, 금형기술의 발전으로 1970년대 초반에는 볼 수 없었던 각종 기믹*을 가진 모형들이 속속 개발되었다. 아카데미과학에서는 1년 동안 제작에 공들인 특급제품 〈킹모그라스〉를 자신 있게 선보였다. 결과는 대성공으로 이어져 'SF태엽자동차 시리즈'와 함께 아카데미과학은 자타가 공인하는 국내최고의 업체가 되었다.

1977년 7월 판매 개시, 〈킹모그라스〉의 광고
박진감 넘치는 그림과 제품의 여러 특징은 보는 이들로 하여금 감탄을 자아냈다. 초판은 광고와 동일한 그림으로 발매되었다. 원판은 일본 최초의 SF모형회사인 '미도리'에서 1966년 발매한 〈킹모그라스〉.

●**기믹(Gimmick)** 플라스틱모형에서 본체의 기본 동작 외에 탑재된 변형이나 특수 장치, 기능 등을 말한다.

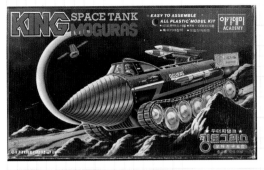

〈두더지탱크 킹모그라스(재판)〉,1987년,2500원

특수기어장치로 주행시 드릴이 회전하면서 꼬마전구에 불이
들어왔다. 그러나 리모컨을 이용한 FA-13소형모터의 사용은
힘이 부치는 아쉬움이 있었다. 재판 때부터 상자그림이 일본
'유니온' 제품의 그림으로 바뀌었다.

각종 기믹이 도해식으로 설명된 상자옆면

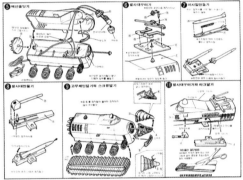

〈두더지탱크 킹모그라스〉 조립설명서

조립에 새롭게 등장한 꼬마전구는 문방구에서 구입하여 갈아 끼울 수 있다.

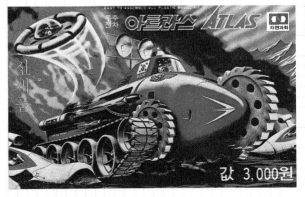

아카데미과학의 〈킹모그라스〉에 대항하여 자연과학에서 발매한 〈우주전차 아트라스〉,1978년

자동회전하는 강력 커터, 비행접시와 미사일 발사장치가 장착되어 있다. 원판은 '미도리'의 〈우주전차 아트라스(1967년)〉.

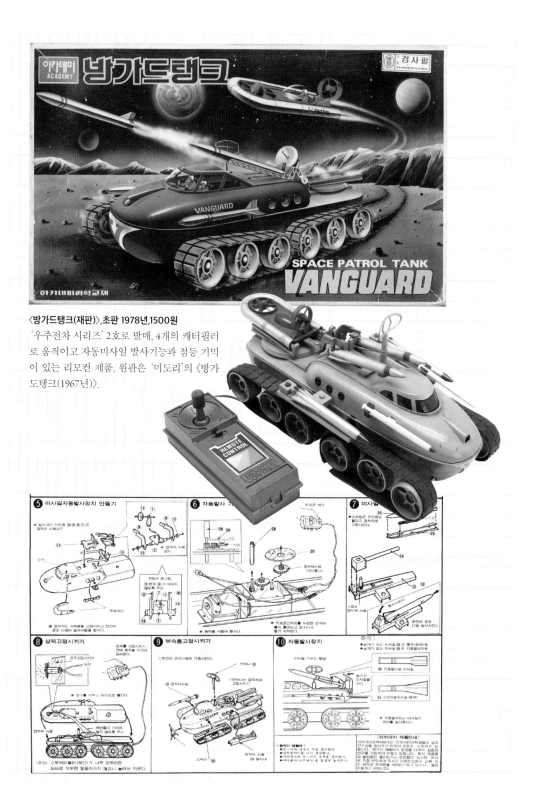

〈방가드탱크(재판)〉, 초판 1978년, 1500원

'우주전차 시리즈' 2호로 발매, 4개의 캐터필러로 움직이고 자동미사일 발사기능과 점등 기믹이 있는 리모컨 제품. 원판은 '미도리'의 〈방가드탱크(1967년)〉.

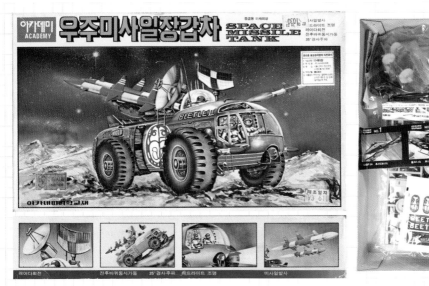

〈우주미사일 장갑차〉, 초판 1975년, 950원

'SF모터동력 시리즈' 최초의 제품. 3V모터 기아박스 사용, 레이더 자동회전, 헤드라이트 조명, 미사일 발사, 전후바퀴 동시가동 등의 다양한 특징을 가졌으며 스위치로 작동되었다. 앞바퀴의 축이 휘어져 주행 시 뒤뚱거리며 움직이는 점도 재미난 특징이었다. 원판은 '미도리' 최초의 SF시리즈 〈비틀2세(1966년)〉로 국내에선 90년대까지 재판이 되었지만 일본에서 '미도리'제품은 매우 귀해, 국내 복제판을 구하러 온 일본인도 있었다.

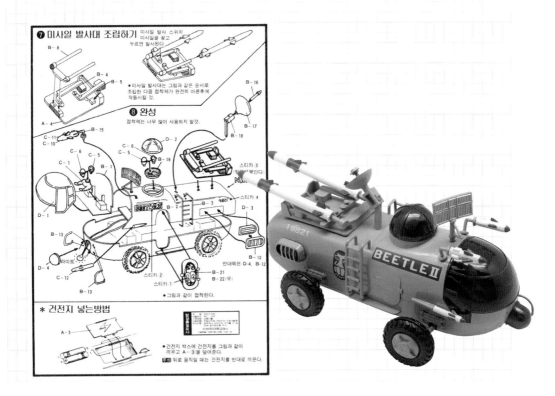

수수께끼의 가면라이더

일본의 이시노모리 쇼타로 원작의 특수촬영 TV시리즈로 국내에는 소개되지 않았다. 1977년 합동과학에서 〈가면라이더 S〉를 첫 발매 후, 인기를 끌자 1978년 태엽동력 가면라이더 오토바이를 발매하며 국내에 모형으로 처음 알려지기 시작했다. 인형만 나온 〈가면라이더 S〉는 가면을 탈착할 수 있어 놀이에 큰 즐거움을 주었다.

합동과학의 〈가면라이더-오-토바이〉 광고, 1978년
서 있는 형태의 인형과 오토바이로 발매.
서 있는 인형은 〈가면라이더 S〉로 따로 발매했다.

〈가면라이더 슈퍼1(초판)〉,
아카데미과학, 1980년대, 400원
가면의 탈착이 불가능한 제품이었지만 높은 완성도가 돋보였다. 원판은 '반다이' 제품.

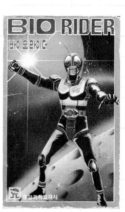

〈슈퍼가면라이더(재판)〉, 아카데미과학, 1980년대, 500원

〈바이오라이더〉, 중앙과학, 1989년, 200원

선진국의 울트라맨

거대 변신 히어로 '울트라맨 시리즈'는 1966년부터 방영을 시작한 일본의 특수촬영 TV프로그램으로 국내에는 소개되지 않았다. 그러나 1970년대부터 해적판만화와 그림책이 나오고, 종이딱지나 문구류 등에 울트라맨 이미지가 사용되면서 아이들에게는 흥미로운 캐릭터로 알려졌다. 한참 후인 1990년대에 이르러서야 '초인 제트맨(원제: 울트라맨 타로)'이란 엉뚱한 제목의 비디오로 첫선을 보였다. 비드콤에서 발매한 '초인 제트맨 시리즈'는 총 12편이 출시되었고 비디오가게의 인기 대여물이었다. 1992년에는 MBC에서 〈울트라맨〉 만화영화를 방영하기도 했다.

자연과학의 '울트라맨 시리즈' 광고, 1974년
국산 플라스틱모형의 초창기의 광고로 '선진국의 어린이들에게 대인기리 판매 중인 새롭고 신기한 제품'이란 문구를 강조했다. 여기서 '선진국'은 일본을 말하는 듯하다. 광고에 나온 제품의 원판은 1971년 발매한 '불마크'의 '울트라맨 세븐 시리즈'.

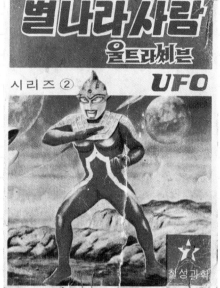
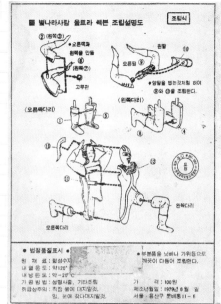

〈별나라사람 울트라쎄븐〉, 칠성과학, 1979년, 100원
울트라맨 두 번째 시리즈(1967년)에 나오는 울트라세븐의 소형제품. 상자그림은 '반다이'의 〈발탄성인과 울트라세븐 2종 세트〉으로 국내에서는 그림을 반으로 나누어 발매했다. 내용물은 '반다이'의 〈울트라세븐 과 고대괴수 고모라〉에서 가져왔다.

'신장 40메타, 체중 3만 5천 톤, 무기는 아이스락가, 에메륨 광선, 와이드쇼트 숏' 등으로 울트라세븐에 대하여 설명.

자연과학의 〈날으는 우주인〉 광고, 1973년

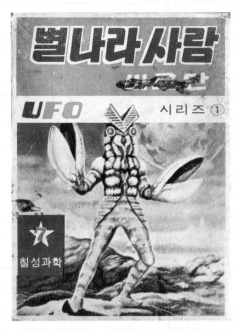

〈별나라사람 바르단〉, 칠성과학, 1979년, 100원
울트라맨의 숙적으로 등장하여 무기로는 분신술을 쓴다. 원판은 '반다이'의 〈발탄성인과 울트라세븐〉.

삼일과학 광고, 1961년
〈제트 권총〉의 원판은 '마루산'의 〈울트라맨 타로시리즈 ZAT건(1973년)〉.

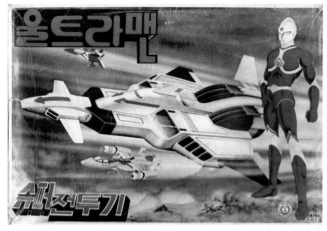

〈울트라맨 슈퍼전투기〉,
빅토리,1980년대 초반,800원

특촬물이 아닌 만화영화 시리즈로 나왔던
〈더 울트라맨(1979년)〉의 모형. 더 울트라
맨 인형과 슈퍼전투기(원명: 슈퍼머독)이
들어 있다. 태엽동력. 과학경비대의 미니
기체 3대도 포함. 원판은 일본 '반다이'의
〈더 울트라맨 슈퍼머독(1979년)〉.

〈페-탐〉,칠성과학,1979년,100원

원명은 만화영화 〈더 울트라맨〉에 등장하는
베타미. 원판은 '반다이'의 〈베타미〉, 〈바디〉,
〈슈퍼머독〉, 〈더울트라맨〉 4종이 미니시리즈
로 나왔다.

자연과학의 '우주정복기지 시리즈' 광고,
1975년, 각150원

15개를 모아 연결하면 원형기지를 만들
수 있다. 마하1호부터 3호까지 3종류가
나왔고 4호부터 6호까지는 광고로만 소
개되었다. 원판은 '마루산'의 〈울트라맨
레오 맥로디 기지(1974년)〉.

〈우주정복기지 마하-1호기지〉,
자연과학, 1975년, 150원

'연발 부록(블럭)미사일총 경품 포
함', '사은추첨권 포함', '모으자 꾸
미자' 등의 문구로 구매를 유도했다.

조립설명서

고무줄장치로 스위치를 누르면 앞으
로 발사된다. 기지와 마찬가지로 '부
록미사일'도 연결이 가능하다. '란나
도 부록미사일의 포탄이 된다' 하여
남은 런너도 잘라서 쓸 수 있어 버릴
것이 없는 알뜰한 제품이다. 경품추
첨에 대한 자세한 설명까지 나와 있
어 아이들을 설레게 했다.

〈스타징가 손오공〉, 대흥과학, 1980년, 750원
원명은 '돌아온 울트라맨 시리즈'에 등장하는 매트아로 1호기와 매트아로 2호기였으나 국내
방영 중인 〈별나라 손오공〉의 인기로 인해 '스타징가 손오공'으로 발매했다. 태엽 2개와 고무
바퀴 4개가 포함되어 있다. 원판은 '반다이' 제품.

〈울트라맨 죠휘〉, 신성과학, 1980년대, 300원
울트라맨 형제들의 만형인 죠휘(원명: 조피) 제품.
울트라맨을 축소한 '난장이 인형'도 부록으로 포함.

〈울트라맨〉,
샛별과학, 1990년대 초반, 500원

〈쥬라기공룡〉,진양과학,1990년대,1000원
초대 울트라맨 시리즈에 등장했던 괴
수 고모라의 국내 복제판. 원판은 '반
다이'의 〈고대괴수 고모라(1983년)〉.

〈대공마신 콤보트〉,
도림과학,1980년대 후반,100원
울트라세븐의 적수로 원명은 '우주로
봇 킹죠' 신장은 55m, 체중은 8만 4천
톤. 상자에는 원작과 관계없는 손오
공과 저팔계가 그려져 있다. 아이들의
주목을 끌려는 제작사의 의도가 보인
다. 원판은 '니토'의 1983년 제품.

〈울트라구락부〉,현대과학,1993년,1000원
'울트라 형제와 괴수군단 총집결!! 전제품 특수 청동 도금! TV 비디오 상영중!' 요란한 만큼 풍성한 제품.

우주탐험 선더버드

1965년 영국에서 제작한 완성도가 뛰어난 특수촬영 영화 〈국제특수구조대-선더버드〉. 1960년대 일본에서 플라스틱모형으로 제작되어 캐릭터모형의 시대를 열었던 만큼 세계 모형사에서 차지하는 자리가 매우 크다. 국내에서는 1968년 스카라극장에서 '우주탐험 선더버드'란 제목으로 방학특집으로 개봉했다. 그 후 1978년 MBC에서 성탄특집 〈선더버드 작전〉을 방영하기도 했으나 모형업체들의 주목을 받지 못하고 소수의 제품만 발매되었다

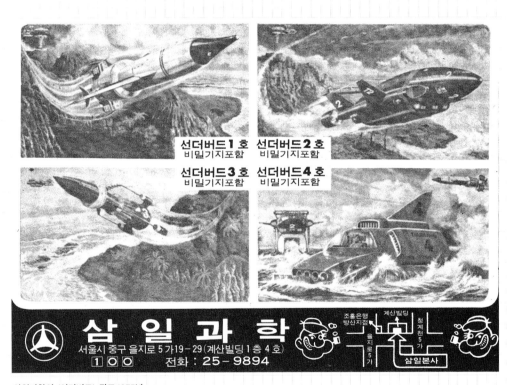

삼일과학의 〈선더버드〉 광고, 1975년
박진감 넘치는 그림이 보는 이들로 하여금 호기심을 불러일으켰다. 원판은 '반다이'에서 1972년 발매한 〈미니선더버드 비밀기지 4종 세트〉. 그림은 일본 박스아트의 거장 코마쓰자키 시게루가 그린 것이다.

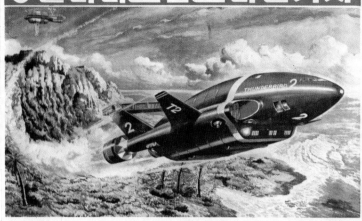

〈선더버드 2호 비밀기지〉, 삼일과학, 1975년, 400원

원작에서는 초대형수송기, 마하9의 속도, 독특한 형태로 '선더버드 시리즈' 중 가장 인기를 끌었다. 태엽동력 선더버드 2호와 비밀기지, 그리고 비밀기지 위에 떠 있는 선더버드 5호가 같이 들어 있다.

〈썬더-버드 헬리콥터〉, 아카데미과학, 1970년대 후반, 100원

1967년 '선더버드 시리즈'의 후속작인 〈캡틴 스칼렛〉에 스펙트럼 헬리콥터로 나왔던 제품.

내 맘대로 인디언 시리즈

서부영화가 한창 유행하던 1978년, 아카데미과학에서는 인디언을 시작으로 추장, 아팟치, 카우보이 4종과 1979년 여름엔 무법자, 보안관, 기병대, 기마병 4종을 각 250원에 발매했다. 조립이 어려운 불량제품이 많았던 이 시기, 아카데미과학의 제품은 아이들 사이에서 신뢰받고 있었다. 기대와 걸맞게 '인디안 시리즈'는 고급품질 플라스틱과 선명한 사출색으로 감탄을 자아냈다. 팔, 다리, 몸통 등을 서로 바꿔 낄 수 있는 호환성과 다양한 무기가 큰 장점이었다. 1980년대 후반까지 꾸준히 발매, 재판 가격은 400원에서 500원 사이로 책정되었다. 원판은 '이마이'의 '전개모델 브이콘 시리즈'.

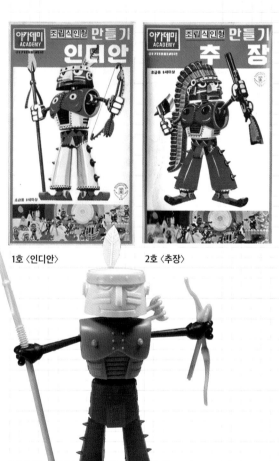

1호 〈인디안〉 2호 〈추장〉

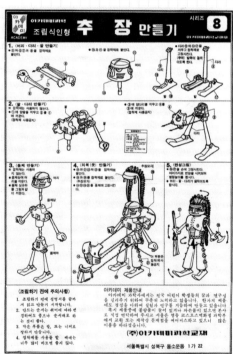

불량제품일 경우 본사로 연락하거나 명동 코스모스백화점 과학부를 찾아오면 교환을 해준다는 안내가 포함된 설명서.

3호 〈아팟치〉

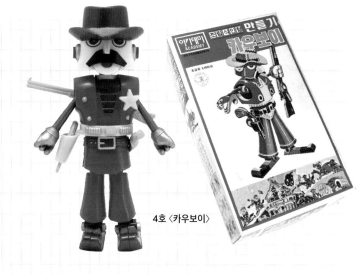

4호 〈카우보이〉

5호 〈무법자〉
원판제목은 '마카로니'

6호 〈보안관〉

7호 〈기병대〉

8호 〈기마병〉

〈똘똘이 암행어사〉, 1984년, 100원
기존의 '인디언 시리즈'를 1/3으로 축소
하여 갓과 지팡이, 곰방대를 추가하여 국
산화한 특이한 제품.

정의의 로봇, 지구를 지켜라

1970년대의 소년들에게 로봇은 일상이었다. 흔히 사용하는 책받침이나 공책, 필통 등에는 로봇그림이 인쇄되어 언제나 함께 있었다. 지루한 수업시간이면 연습장에 나만의 로봇을 그리기도 했다. 간혹 등장하는 만화의 로봇은 악당을 물리치는 정의로운 주인공이었다. 그리고 탱크 수십 대를 낙엽처럼 부숴버리는 세상에서 가장 강한 존재였다. 그 존재를 내 손에 쥐고 마음대로 조종할 수 있었던 로봇모형은 소년들에게 큰 즐거움을 주었다. 어른들에게 꾸지람을 들었을 때, 친구와 다투었을 때, 소년들은 로봇모형과 함께 일상의 악당들을 신나게 때려주었다.

〈우주전쟁 짱가 로버트〉,경남과학,1978년,200원

〈우주전쟁 짱가〉,삼화교재,1978년,400원
'어디선가 누군가에 무슨 일이 생기면, 짜짜짜짱가~'로 수많은 아이들이 주제가를 따라불렀던 인기 로봇만화영화. 주먹과 비행접시 발사기능이 있는 제품. TBC에서 1978년 〈짱가의 우주전쟁〉으로 방영했다.

70년대 발매한 짱가모형의 런너
머리와 몸통 일체형으로 짱가목걸이가 포함되었다.

<주먹로보트 마하바론>,크라프트모형,1970년대 후반,1000원
1975년 일본에서 제작된 특수촬영 TV시리즈에 등장하는
로봇으로 국내에는 모형으로만 소개되었다. 가슴이 열리며,
주먹이 발사되고 발의 덮개를 열면 미니자동차와 마하버드
비행기를 넣을 수 있다. 원판은 '이마이' 제품.

<마하바론 로보트>의 런너,아카데미과학,1977년,100원
국내최초로 소개된 마하바론의 모형. 스프링장치로 머리가 발사되었다. 원판은 '이마이' 제품.

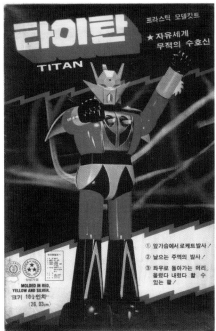

〈타이탄(초판)〉, 삼성기업, 1979년, 1000원

원제는 나가이 고 원작의 '게타로보G'. 마징가Z와 함께 슈퍼로봇의 원조로 불린다. 1970년대 〈소년중앙〉의 별책만화 '슈우퍼 소년 타이탄(원작:게타로보)'으로 처음 소개되었고 이 제목에서 '타이탄'이라는 이름을 따왔다. 앞가슴에서 로켓과 주먹이 발사된다. 원판은 미국 '모노그램' 제품으로 일본 '반다이' 태엽동력 〈겟타드래곤〉의 수출판.

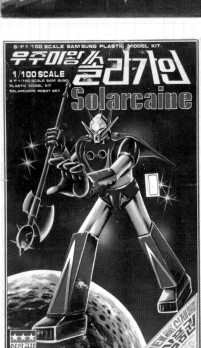

〈우주마왕 쏠라카인(재판)〉, 삼성교재, 1982년, 1500원

원작에서는 3대의 머신이 합체하는 순서에 따라 다른 기능을 가진 3가지 로봇으로 변신한다. 이후 제작된 변신합체 로봇물에 큰 영향을 끼쳤다. 국내에는 80년대 초반 삼화비디오에서 〈게타로봇G〉로 출시했고 해적판비디오인 〈Q로봇트전쟁〉으로도 나왔다.

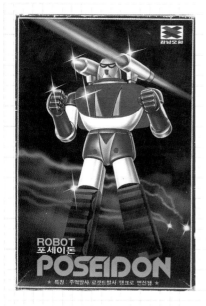

〈포세이돈〉,강남모형,1980년대 초반,800원

1970년대 초합금완구로 유명한 일본 '포피'의 〈게타포세이돈〉 완구를
모형으로 복제하여 발매했다. 주먹과 어깨미사일 발사, 다리의 캐터필러
동작이 가능한 제품.

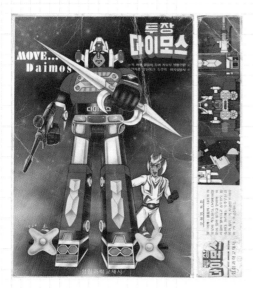

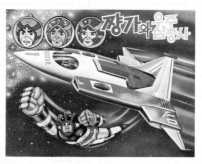

〈투장 다이모스〉,성림과학,1980년대 초반,600원

어깨와 팔 자유롭게 작동하고 미사일을 발사하며 다리의
비밀문이 열린다. 원작은 1978년에 나온 〈투장다이모스〉.
단순한 로봇물이 아닌 드라마틱한 설정이었다. 초전자 콤
바트라V', '초전자 머신로보 볼테스V'에 이어 '낭만로봇'
으로도 불렸다.

〈짱가와 우주삼총사〉,동양과학,1978년,100원

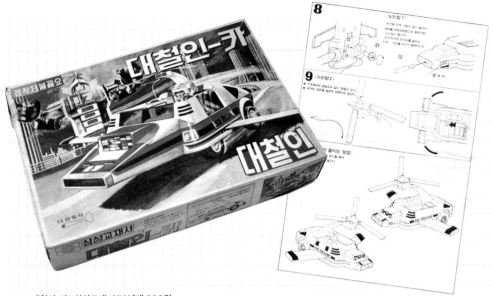

〈대철인-카〉,삼성교재,1970년대,800원

프로펠러 회전, 미사일 발사, 태엽동력 제품. 원작은 1977년 일본에서 제작한 특수촬영영화 〈대철인17〉으로 거대로봇이 등장한다. 국내에는 모형과 문구류의 그림으로만 소개되었다. 로봇명칭의 '17'은 원작자 이시노모리 쇼타로(대표작:사이보그 009)가 존경의 뜻에서 요코야마 미쓰테루의 〈철인28〉의 '28'에서 숫자 1씩을 뺀 '17'로 정했다고 한다.

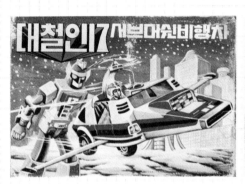

〈대철인17 서브머쉰비행차〉,에이스과학,1980년,100원

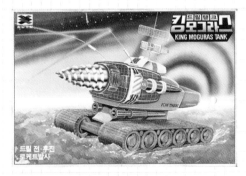

〈드릴탱크 킹모그라스〉,
강남모형,1980년대,800원
〈대철인17〉에 등장하는 지그콘탱크로 원작과는 관계 없는 명칭으로 발매. 드릴이 회전하고 로켓이 발사된다.

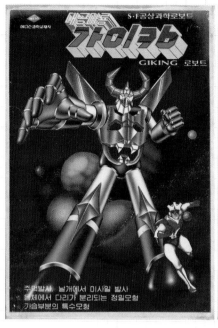

〈대공마룡 가이킹〉,에디슨과학,1980년대 초반,500원

주먹과 미사일이 발사되고 다리가 분리된다. 원작은 일본 만화영화 〈대공마룡 가이킹(1976년)〉. 70년대 국산완구로 발매되어 아이들의 큰 인기를 끌었다. 해골모양의 가슴은 당시 완구를 가지고 놀던 아이들에겐 가장 인상적인 부분이었다. 1976년 개봉한 국산 만화영화 〈철인007〉에서 대공마룡 가이킹의 얼굴과 그랜다이저의 몸체를 표절하기도 했다.

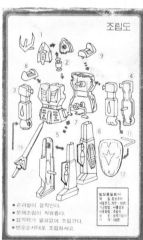

〈바루데이오스〉,
삼우기업사,1980년대,100원

원작은 일본 만화영화 〈우주전사 발디오스(1980년)〉. 제품은 일본어 발음 그대로를 따와 '바루데이오스'로 표기했다. 70년대의 단일몸통에서 팔, 다리, 머리가 회전하는 방식으로 발전했다. '손과 발이 움직이는 로보트'는 내세우고 싶은 제품의 특징이었다.

SF밀리터리 캐릭터의 탄생, 스타코맨드

〈스타워즈〉 캐릭터와 밀리터리의 결합이라는 재미있는 설정으로 발매했다. 원작 만화영화가 없는 오리지널모형이었다. 원판은 일본 '아오시마'의 '우주은하대 스타코맨드 시리즈'. 국내에는 에이스과학, 중앙과학, 아카데미과학 등에서 복제 발매했다. 특히 에이스과학에서 발매된 3등신의 병정로봇은 아이들의 사랑을 독차지했다.

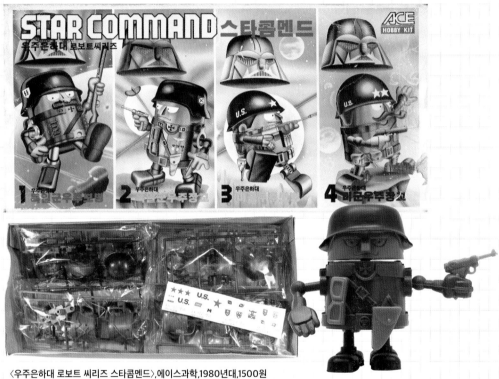

〈우주은하대 로보트 씨리즈 스타콤멘드〉,에이스과학,1980년대,1500원
에이스과학의 '병정 시리즈' 재판으로 4종 합본으로 발매했다. 내용물은 초판과 동일. 명랑만화풍의 SD형태 로봇과 각종 무기를 바꿔가면서 놀이를 즐겼다.

"아득히 먼 수만 광년 저편의 '은하공화국'은 지구 전인류의 가장 우호적인 국가이다. 어느날, 우주 은하계 발신의 SOS전파를 지구방위군의 레이더가 캐취, 위기가 닥쳐온 은하공화국에 구원을 위해 스타콤멘드의 특수기동 로버트 부대를 급파, 그리하여 이제부터 대우주에 커다란 모험이 펼쳐진다."
- 제품설명 중에서

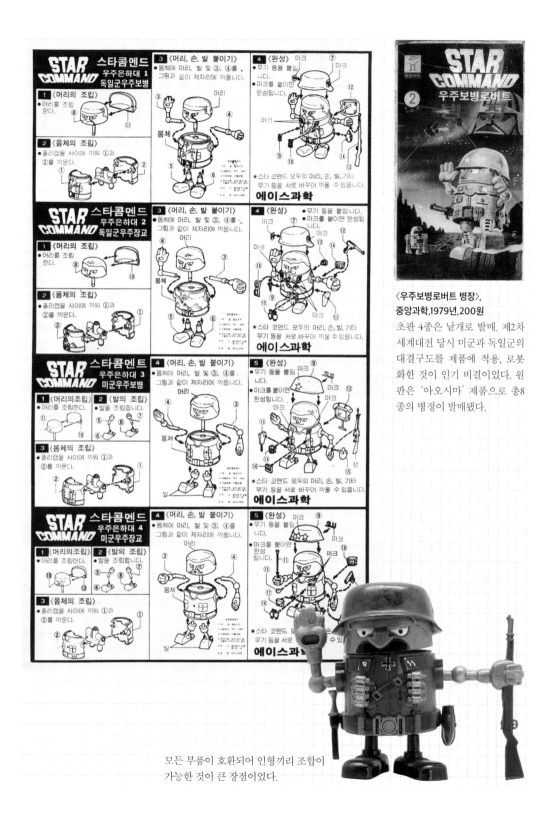

〈우주보병로버트 병장〉,
중앙과학,1979년,200원
초판 4종은 낱개로 발매. 제2차
세계대전 당시 미군과 독일군의
대결구도를 제품에 적용, 로봇
화한 것이 인기 비결이었다. 원
판은 '아오시마' 제품으로 총8
종의 병정이 발매됐다.

모든 부품이 호환되어 인형끼리 조합이
가능한 것이 큰 장점이었다.

〈스타워즈로보트 VR-1〉,아카데미과학,1979년,1500원
FA-13모터와 소형건전지 2개 사용, 양팔을 움직여 바
퀴로 전진, 머리좌우회전. 꼬마전구 연결 등이 가능했
다. 조립의 난이도가 높아 작동에 실패하는 경우가 많
았다.

〈스타코멘더로버트 PO-6〉,아카데미과학,1979년,1500원
영화〈스타워즈〉의 인기 캐릭터인 다스베이더와 R2D2
를 모방하여 만든 듯한 B급풍의 캐릭터는 원판 제작사
인 일본 '아오시마'의 독특한 제품기획으로 탄생했다.

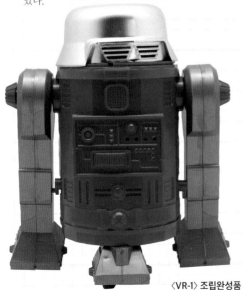

"앞머리에 전구를 설치하면 더욱 좋은 로보-트가 된다."

〈VR-1〉조립완성품

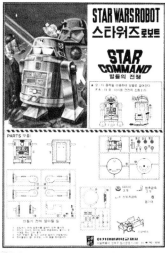

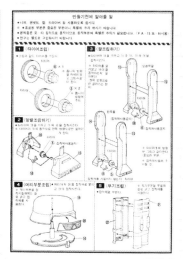

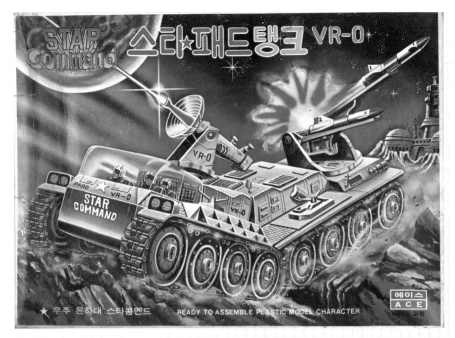

★ 높이 8cm 장애물 돌파.
★ 전진, 후진 2단 스윗치 사용
★ 미사일 2단발사 발사대 상하좌우
★ 특수 2단 동력기어박스
★ 'RE·260 모타사용 건전지 별매

〈스타패드탱크 VR-0〉,에이스과학,1977년,2000원

아카데미과학의 〈킹모그라스〉에 못지않은 인기를 누렸던 에이스과학의 명작. 4개의 캐터필러로 거침없는
주행성능을 자랑했다. 특수2단 기어박스와 RE-250모터, 전·후진 2단 스위치, 미사일 2단발사 기능과 함께
높이 8cm의 장애물 돌파는 가장 돋보이는 특징이었다.

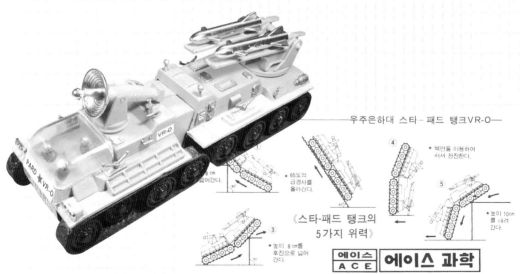

우주은하대 스타-패드 탱크VR-0—

《스타-패드 탱크의
5가지 위력》

우주소년 아톰의 노래

1970년 TBC에서 흑백만화영화로 첫선을 보인 〈우주소년 아톰〉은 1974년까지 방영되었으며 우리나라에 최초로 소개된 TV로봇만화영화였다. 그 후 1984년 KBS1에서 〈돌아온 아톰〉으로 방영되었고, 1992년 SBS에서 〈우주소년 아톰〉으로 다시 방영되었다.

일본최초의 로봇만화이자 일본의 국민로봇이었던 데즈카 오사무 원작 〈철완 아톰〉은 '푸른 하늘 저멀리~날아라 힘차게 날으는~우주소년 아톰~'으로 시작되는 주제가와 함께, 국내에서도 세대를 거쳐 수많은 아이들에게 친숙한 로봇으로 자리를 잡았다.

70년대 초반에 방영을 시작했으나 당시 TV의 보급률은 6.4%에 불과했다. 아이들에게 미지의 존재였던 우주소년 아톰은 점차 늘어나는 TV와 함께, 다른 한편 1971년 월간지 〈소년중앙〉에 인기리에 연재되면서 그 존재가 널리 알려졌다.

70년대 초반은 국산모형의 군소업체들이 갓 생겨나는 시기였고, 부족한 금형기술로 아톰 관련 모형은 조악한 100원짜리 소형제품 중심으로 발매되었다. 그럼에도 '내 손의 아톰'을 목마르게 기다리던 아이들에게는 빛나는 보물이었다.

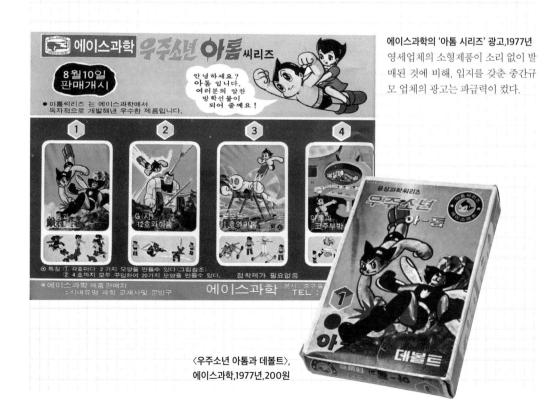

에이스과학의 '아톰 시리즈' 광고,1977년
영세업체의 소형제품이 소리 없이 발매된 것에 비해, 입지를 갖춘 중간규모 업체의 광고는 파급력이 컸다.

〈우주소년 아톰과 데볼트〉,
에이스과학,1977년,200원

〈우주소년아톰과 G12호〉, 에이스과학, 1977년, 200원

에이스과학의 '아톰 시리즈'는 스냅키트형식으로 시리즈의 다른 제품과 부품을 바꿀 수 있었다. 4호까지 모두 구입하면 20가지 이상의 모양을 만들 수 있었고, 이 점은 아이들의 구매에 큰 매력이자 장점이었다. 원판은 '아오시마'의 '합체미니부록 철완 아톰 시리즈'.

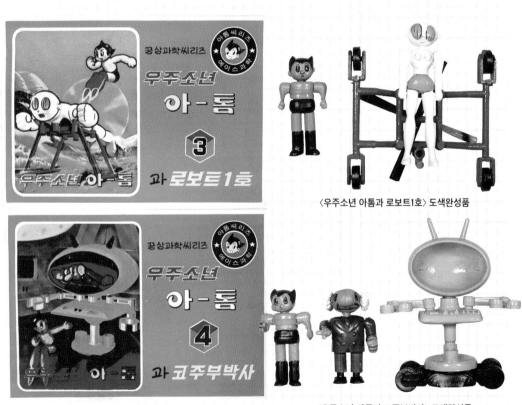

〈우주소년 아톰과 로보트1호〉 도색완성품

〈우주소년 아톰과 로보트1호〉, 〈우주소년 아톰과 코주부박사(재판)〉, 각400원

〈우주소년 아톰과 코주부박사〉 도색완성품

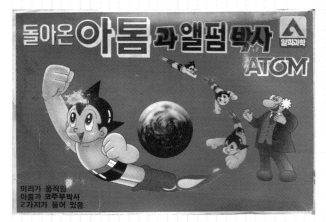

〈돌아온 아톰과 앨펌박사〉,
알파과학,1980년대,300원

아톰과 코주부박사 2가지가 들어 있다.
머리가 젖혀지는 아톰이 특징적이다.
이 제품은 80년대 문방구에서 인기리에
팔렸던 풀백태엽 아톰완구와 동일하다.

〈우주소년 아톰〉,
아이템상사,1990년대 후반,1000원

SBS 방영 후에 발매되었고 스탠드가 포함되
었다.

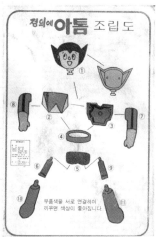

〈정의에 아톰〉,엠파이어,1984년,100원
내용물은 아톰이 아닌 마르스. 순수 국산금형으로 발매되었다.

아톰의 친구 제트소년 마르스

원명은 '제타마르스', '아톰 시리즈'의 속편 격으로 데즈카 오사무가 기획을 맡아, 1977년에 만화영화로 제작되었다. 국내에서는 1987년으로 KBS2에서 〈제트소년 마르스〉로 방영했다. 형태가 비슷했기에 마르스 모형을 아톰 이름으로 바꾸어 발매하는 경우가 종종 있었다.

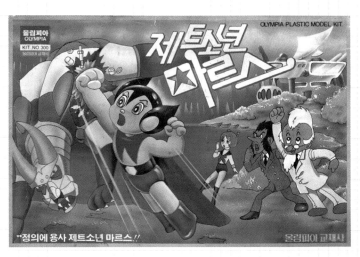

〈제트소년 마르스〉, 올림피아, 1980년대 후반, 300원

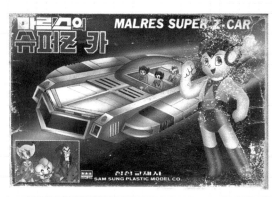

〈마르스의 슈퍼Z-카〉, 삼성교재, 1988년, 400원
마르스의 누나 미리가 함께 탑승한 자동차모형.
완구로도 출시되었다.

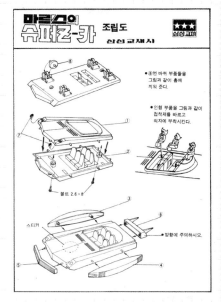

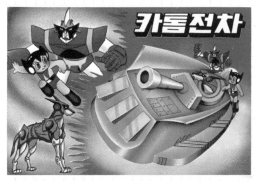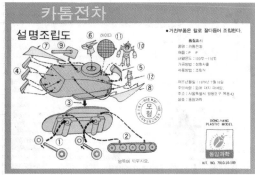

〈카툼전차〉,동양과학,1979년,100원
인조인간 캐산의 로봇견인 카툼의 이름을 딴 전차. 카툼의 머리와, 마르스, 정체불명의 로봇까지 포함된 순수 국산금형
제품이다.

〈젯트소년 마르스와 정박사〉,에이스과학,1980년대 후반
70년대 나온 아톰의 금형을 살짝 개조하여 만든 제품. TV 방영의 영향으로 재발매된 것으로 보인다.

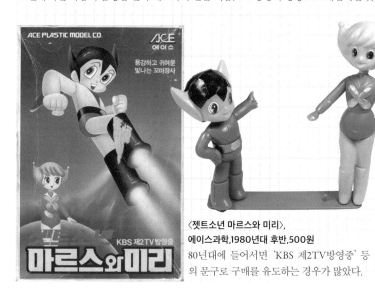

〈젯트소년 마르스와 미리〉,
에이스과학,1980년대 후반,500원
80년대에 들어서면 'KBS 제2TV방영중' 등
의 문구로 구매를 유도하는 경우가 많았다.

하늘의 왕자 철인28호

〈바벨 2세〉의 작가 요코야마 미쓰테루의 원작인 〈철인28호〉는 1971년부터 1972년까지 KBS에서 〈하늘의 왕자 철인28호〉로 방영되면서 알려지기 시작했다. 리모컨으로 철인28호를 조종하는 똘똘이가 범죄조직과 싸우는 내용으로 일본에서는 거대로봇물의 시초라고 불렸다. 뚱뚱이 철인이라 불리는 1기 격인 〈철인28호〉 이후, 1980년에 2기 〈태양의 사자 철인28호〉가 제작되었고 1992년 3기 〈초전동로보 철인28호FX〉가 나왔다. 국내에서는 1996년 MBC에서 3기 격인 〈철인28호FX〉를 방영했다.

밀리터리모형 중심으로 전개되던 국산모형의 초창기인 1970년대는 로봇모형의 발매가 매우 드물었다. 미군부대의 하비샵에서 나오는 원판모형의 대부분이 밀리터리모형이었기 때문이다. 1970년대 초반 일본으로 건너가 복제할 원판모형을 가지고 오는 것은 이제 막 걸음마를 시작한 국내 모형업체로서는 큰 부담이었다. 그리하여 대부분 인쇄물에 실린 원작그림에 의존하며 금형을 제작할 수밖에 없었고 원작과는 엉뚱하게 왜곡된 형태로 발매되는 결과를 낳기도 했다.

협동완구사의 초창기 로봇모형 광고,1974년

흑백 만화영화를 보던 아이들에게 화려한 색깔의 로봇모형 상자는 시각적으로 큰 충격이었다. 게다가 어느 만화에서도 보지 못한 세련된 화풍과 색감, 로봇의 형태는 환호성을 자아냈다. 요코야마 미쓰테루의 〈철인28호〉와 〈자이안트로보트〉, 데즈카 오사무의 〈타잔7호(원제: 마그마대사)〉의 모형은 그렇게 국내에 시판되었다. 당시 제품명은 '우주인 삼총사 시리즈'로 70년대 문방구에 들락거리던 세대가 최초로 만든 로봇모형으로 기억한다. 당시 소형모형 대부분이 상자그림에 미치지 못하는 제품이었던 것과 달리, 상자그림의 로봇을 충실하게 구현한 '우주인 시리즈'는 어린이들의 어설픈 눈썰미에 큰 만족을 주었다. 원판은 일본 '이마이'의 것으로 현재까지 알려진 바로는 국내최초의 로봇물 복제품이다.

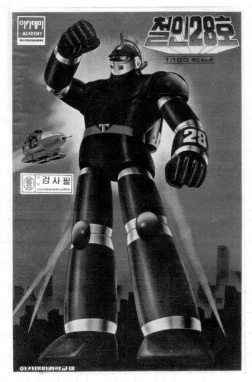

〈철인28호(대형,초판)〉,아카데미과학,1981년,1000원

1971년 국내방영 후, 1980년 일본에서 2기 〈태양의 사자 철
인28호〉 방영 후 국내에서 발매되었다. 아카데미에서 1980
년 발매한 〈기동전사 칸담〉이 초유의 판매고를 올리자 그 후
속작으로 제작했다. 원판은 '반다이' 제품.

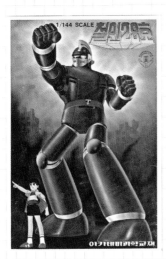

〈철인28호(소형,초판)〉,아카데미과학,1981년,300원

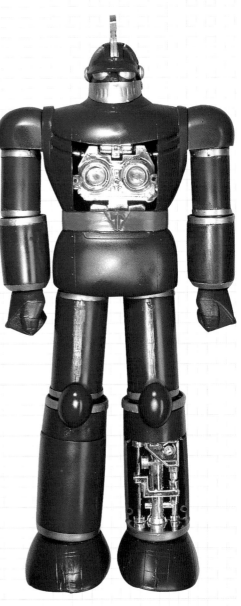

아카데미 철인28호(대형)의 조립완성품

가슴과 다리부분을 열면, 내부에 기계장치가 보였다. 내부
부품은 은색맥기부품으로 제작. 원판인 '반다이' 제품이 내
부부품을 회색으로 사출한 것에 비해 기계장치가 훨씬 돋
보였다. 이를 계기로 타업체에서도 철인28의 내부부품을
은색맥기처리하여 발매했다.

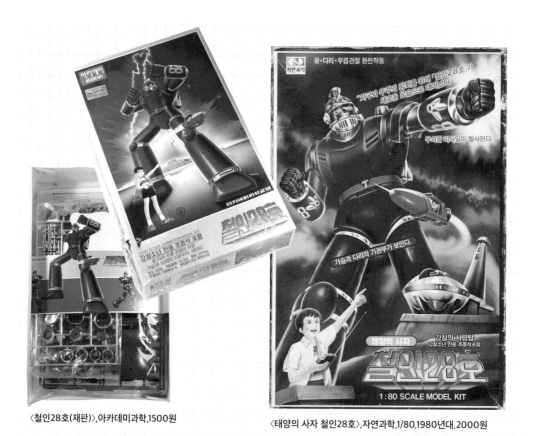

〈철인28호(재판)〉,아카데미과학,1500원

〈태양의 사자 철인28호〉,자연과학,1/80,1980년대,2000원

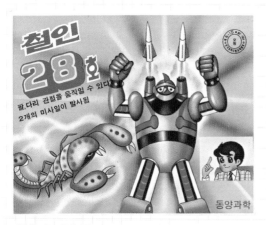

〈철인28호〉,동양과학,1980년,100원

팔만 움직였던 기존제품과 달리 팔다리가 움직이고 미사일
이 발사되는 소형제품.

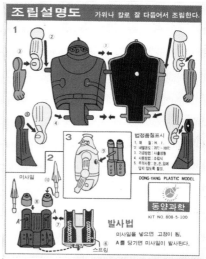

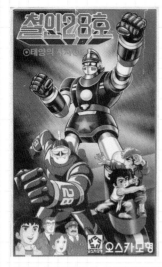

〈태양의 사자 철인28호〉,오스카모형,200원

〈무적의28호 철인캅〉,유니온과학,100원
'철인28호와 로보캅의 장점을 살린
무적의 로보트'로 제품 소개.

〈철인28호〉,소년과학완구,1990년대,1000원
상자그림은 귀여운 SD풍이지만 내용물은
1세대 원조 철인28호가 들어 있다.

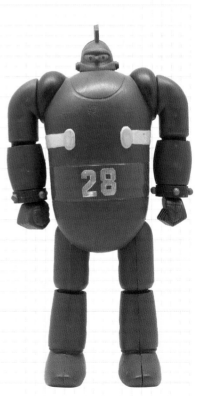

아세아과학의 〈철인28호〉 도색완성품

소년과학완구의 〈철인28호〉 도색완성품

무적의 마징가Z

전설적인 로봇만화의 대가, 나가이 고 원작의 〈마징가Z〉는 1972년 TV장편만화영화로 세상에 선을 보였다. 장장 92화로 끝맺은 〈마징가Z〉는 당시에 볼 수 없었던 화려하고 강렬한 무기와 매회 새로운 악당 기계수의 등장으로 아이들의 시선을 사로잡았다. 국내에서는 〈우주의 왕자 빠삐〉 후속으로 1975년 8월부터 1976년 2월까지 MBC에서 방영했으며 1978년 10월부터 1980년 7월까지 재방영했다. 방영 전 해적판만화책이 나올 정도로 〈마징가Z〉의 인기는 폭발적이었고 국산 만화영화 〈로보트태권V〉의 제작에 큰 영향을 주기도 했다.

〈마징가Z〉의 후속작이었던 〈그레이트마징가〉 또한 1978년 10월부터 1979년 11월까지 TBC에서 방영되면서 '마징가 시리즈'의 인기는 치솟았다. 이를 감지한 국내 모형업체에서도 수많은 제품을 발매, 캐릭터모형의 시대를 여는 촉진제가 되었다.

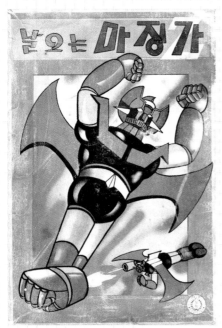

〈날으는 마징가〉,삼화,1980년,200원
스프링장치로 주먹 발사, 스티커 포함. 통으로 된 몸체에 팔만 움직일 수 있었던 초창기 로봇모형이다.

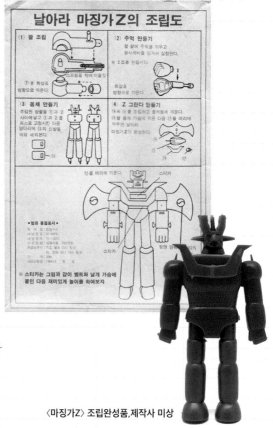

〈마징가Z〉 조립완성품,제작사 미상

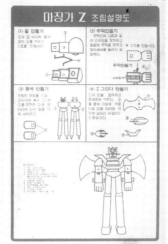

〈마징가Z〉,진양과학,1980년대 중반,300원
〈날으는 마징가〉의 재판. '제트 스크랜더'를 'Z그란다'로 잘못 표기한 부분까지 두 제품의 조립설명서가 동일하다.

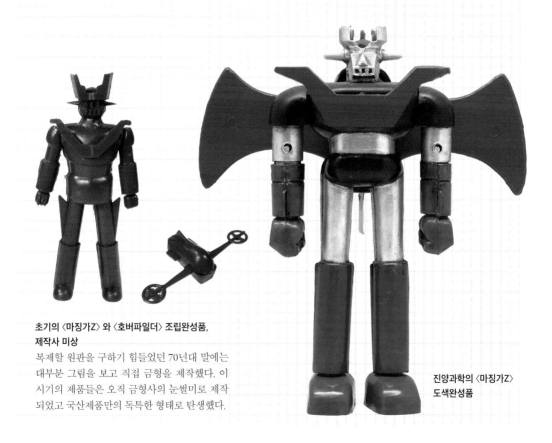

초기의 〈마징가Z〉와 〈호버파일더〉 조립완성품,
제작사 미상
복제할 원판을 구하기 힘들었던 70년대 말에는
대부분 그림을 보고 직접 금형을 제작했다. 이
시기의 제품들은 오직 금형사의 눈썰미로 제작
되었고 국산제품만의 독특한 형태로 탄생했다.

진양과학의 〈마징가Z〉
도색완성품

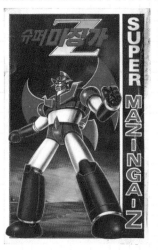

〈마징가 Z에 관하여〉
마징가는는 현대 과학이 만들어낸 최강의 로보트이다. 지진산중에 있는 광자력 과학연구소의 공학사 팀에 의해서 개발되었다. 세계 정복을 꿈꾸는 악의 화신인 헬박사의 기계 미완들과 맞서서 격렬한 전투를 한다. 마징가Z를 조종하는 공박사의 손자 "철이"는 마징가Z에 리쿠분에서 "보버헤이!루다"를 타고 활약한다. Z스쿠랜더로 하늘을 날면서 각종 신병기동으로 적을 격파한다.
(중급용 11세이상)

〈마징가Z〉,아카데미과학,1983년,초판 400원,재판 500원

1983년 초판의 상자그림에는 기동전사 건담의 아무로 레이가 등장했는데 재판에서 사라졌다. 원판은 '반다이'의 것으로 70년대 마징가모형이 완구적인 요소가 강했던 데 반해, 새롭게 등장한 80년대 마징가모형은 관절부의 움직임과 형태의 정확성이 뛰어났다.

아카데미과학의 〈마징가Z〉 도색완성품

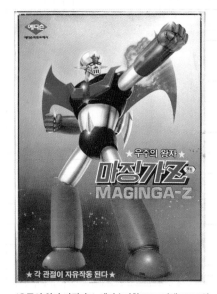

〈우주의 왕자 마징가Z〉,에디슨과학,1980년대,1000원

〈슈퍼마징가Z〉,
노벨모형,1980년대,400원

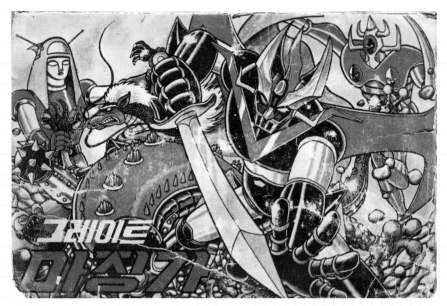

〈그레이트마징가〉,삼성기업,1978년,150원
상자의 박력 넘치는 그림으로 최고의 인기를 구가했던 제품. 순수 국산금형으로 제작되었다.

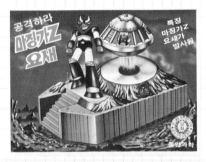

런너의 그레이트마징가
얼굴. 원작과는 차이가
있지만 윤곽이 매우 뚜
렷하다.

〈공격하라 마징가Z 요새〉,동양과학,1980년,100원
상자그림에 나온 것은 그레이트마징가이지만, '마징
가Z'라고 표기되어 있다. 제작사의 의도였는지는 알
수 없다. 원작에도 없는 마징가Z 요새가 스프링장치
로 발사된다.

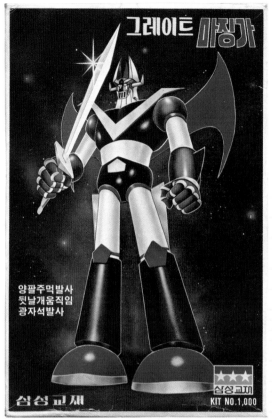

삼성교재의 〈그레이트마징가〉 설명서
주먹과 가슴미사일이 발사된다.

〈그레이트마징가〉,삼성교재,1980년,1000원
초판은 1979년 발매, 미사일 발사장치와 주먹 등 일부
부품은 '반다이'의 〈겟타드라곤〉과 동일하지만 나머지
는 순수 국산금형으로 제작했다.

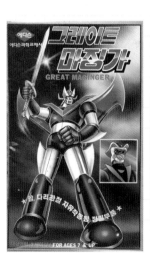

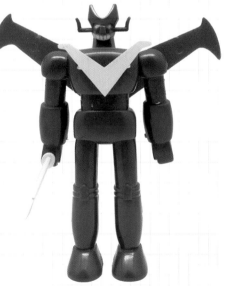

〈그레이트마징가〉,에디슨과학,1980년대,500원

〈그레이트마징가〉 조립완성품

사라진 그랜다이저

'그랜다이저 시리즈'는 나가이 고의 작품으로 일본에서 1975년 첫선을 보였지만 '마징가 시리즈'의 인기에
는 못 미쳤다. 그러나 중동과 유럽에서는 〈마징가Z〉를 능가하는 큰 인기를 끌기도 했다. 원제는 'UFO로보
그랜다이저'로 국내에서는 1979년 10월을 시작으로 TBC에서 매주 일요일 오후 5시에 방영되었다. 1980
년 7월, 인기리에 방영 중 갑작스레 중단되어 TV 앞에 모인 아이들을 어리둥절하게 만들기도 했다. 이것은
1980년 전두환 정권의 언론사통폐합 조치의 결과였다. 이후 TBC은 KBS2로 바뀌었고 폭력적인 SF만화는
어린이 정서에 좋지 않다는 정부의 규제 때문에 안방극장에서 로봇만화가 대거 사라졌다. 국내 모형업체는
TV방영 인기로봇만화영화의 제품화가 어려워졌지만, 80년대 로봇물의 유행에 큰 영향을 주었던 미니백
과 시리즈와 해적판만화, 그리고 비디오물을 통해 인기로봇의 제품화를 모색했다. 언론사통폐합 조치와 정
부의 규제는 아이들의 모형문화에까지 영향을 끼쳤고, 80년대는 로봇물을 갈구하는 분위기가 더욱 고조
되었다.

〈로버트태권V 수중특공대〉, 아이디어회관, 1977년, 100원
1977년 〈로보트태권V 수중특공대〉 개봉 후 그 인기
에 편승한 제품명으로 출시된 그랜다이저와 스페이저
(합체 비행기) 세트. TV방영 전, 국내에 소개된 최초
의 그랜다이저 제품이다.

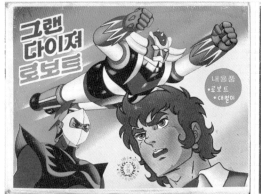

〈그랜다이져 로보트〉,동양과학,1979년,100원
TV방영 후 빠르게 출시된 제품으로 주인공 대철(원작명: 듀크프리드)이 들어 있다.

그랜다이져 얼굴
당시 100원 소형제품에서 볼 수 있던 국산금형 제품이다.
원작과는 매우 다른 모습.

〈그랜다이져 비행기〉,동양과학,1979년,100원
스페이저와 대철이가 포함되어 있다.

〈그랜다이져 비행기〉 조립완성품
상자그림과 매우 다른 형태여서
구입한 아이들이 크게 실망 하기
도 했다.

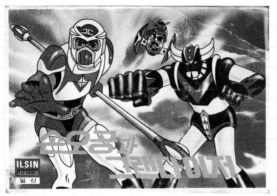

〈손오공과 그랜다이저〉, 일신과학, 1980년, 100원
1980년 MBC에서 〈오로라공주와 손오공〉을 방영
하면서 출시되었던 만화영화 주인공 2종 세트. 거
리낌 없이 무단복제가 이루어졌던 국산모형의 시
대상을 보여준다.

〈손오공과 그랜다이저〉 런너

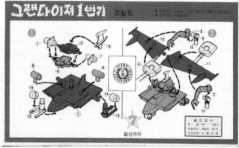

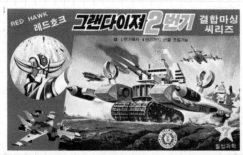

〈그랜다이저 1번기〉와 〈그랜다이저 2번기〉, 칠성과학, 100원
원작과는 아무 연관도 없는 제품에 그랜다이저의 유명세
를 끼워 팔았다. 100원 제품은 주로 미취학아동이나 저학
년이 구매했으므로 제품명과 내용물의 차이는 큰 문제가
되지 않았다. 원판은 일본 '아오시마'에서 1977년 발매한
'미니합체머신 레드코즈믹 시리즈'.

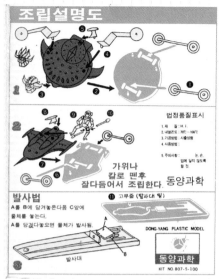

〈UFO 그랜다이져비행기와 손오공 근두운호〉,동양과학,1980년,100원
'2가지가 고무동력으로 발사됨!'이라는 문구뿐만 아니라 세트상품
은 2개를 가지고 놀 수 있다는 점에서 만족도가 높았다. 게다가 발사
장치까지 있으니 금상첨화였다.

손오공과 그랜다이져
그레이트마징가의 얼굴이
들어 있다.

〈날아라! 바이킹&그렌다이져〉,
금성,1980년대 후반,200원
앞서 동양과학에서 출시된
〈UFO 그랜다이져와 손오공이
근두운호〉의 재판. '게임하는
로보트 비행선'이라는 문구가
추가되었고 손오공이
바이킹으로 바뀌었다.

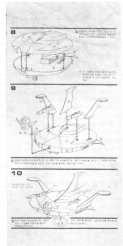

〈UFO 그랜다이저〉,중앙과학,1980년,800원

태엽동력으로 굴러가는 중형제품으로 스페이저에 장착된 스프링장치로 미사일이 발사
된다. 순수 국산금형으로 추정.

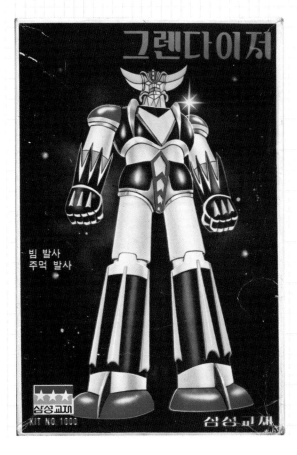

〈그렌다이저〉,삼성교재,1980년,1000원

국내 출시된 그랜다이저 모형의 결정판으로 높이
20cm이다. 주먹과 가슴의 V가 스프링장치로 발사
된다. 원작은 일본 '포피'의 투박한 플라스틱완구를
모델로 삼았으나 삼성교재의 정밀한 금형설계로 재
탄생했다. 오리지널 요소가 강한 것으로 보여진다.

정의의 캐산

1978년 12월 TBC에서 방영, 주인공 캐산이 스스로 사이보그가 되어 안드로 로봇군단과 대결하는
이야기로 원제는 '신조인간 캐산'으로 〈독수리 오형제〉를 제작한 '타츠노코 프로덕션'의 1973년 TV
만화영화다. 홀로 싸우는 고독한 주인공을 보면서 캐산의 감정에 동화된 어린 시청자들도 많았다.
국산모형은 100원짜리 저가제품을 중심으로 발매. 원판복제가 아닌 순수 국산금형이 대다수를 차
지했다.

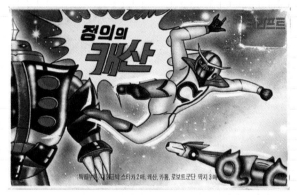

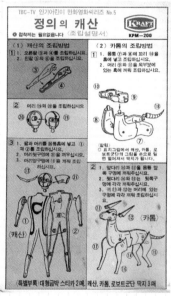

〈정의의 캐산〉, 크라프트모형, 1979년, 200원
캐산과 함께 다니는 로봇견 카톰 2종이 들어 있다.

〈캐산과 카톰〉,
알파과학, 1979년, 100원
카톰은 국내에서 '짝꿍', '작쿰' 등으로
도 불렸다. 원명은 '후렌다'.

요절복통, 이겨라 승리호의 시간

원제는 〈타임보칸 얏타맨〉. 1978년 TBC에서 〈이겨라 승리호〉로 방영했다. 승리호의 입에서 나오는 동물 형태의 새끼로봇들과 악당이 폭파될 때의 해골구름, 삼인용 자전거를 타고 도망가는 마녀일당 등, 장면 내내 웃음 짓게 만드는 요소들이 많았다. 만화영화의 폭발적인 인기로 국내 모형업계에는 서둘러 제품을 발매했다. 시장을 선점하기 위해 동일한 원판을 복제하는 중복생산이 이루어지면서 치열한 경쟁을 불러왔다.

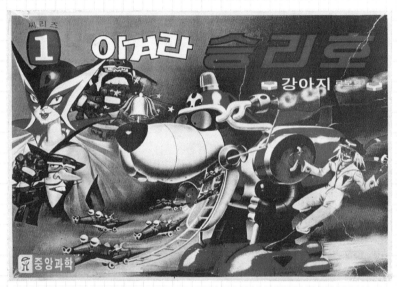

〈이겨라 승리호(강아지로보트)〉, 중앙과학, 1978년, 500원
태엽동력. 고무줄을 이용하여 머리와 몸체를 앞으로 움직일 수 있다.

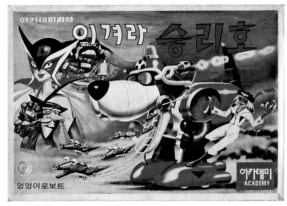

멍멍이로보트

〈이겨라 승리호〉, 아카데미과학, 1978년, 500원
태엽동력. 중앙과학 제품과 동일한 중복생산 제품.

〈날아라태극호 찝게벌레(재판)〉,
중앙과학, 1980년대, 500원
초판에서 태엽을 제외한 후 재발매. 1977년 TBC에
서 〈날아라 태극호〉로 방영한 '타임보칸 시리즈'의
첫 번째 만화영화.

〈이겨라 베리칸호〉, 아카데미과학, 1970년대 후반, 100원
〈이겨라 승리호〉에 등장했던 주인공 로봇 중 하나.

〈이겨라 승리호 메기보트〉, 에디슨과학, 1980년대, 100원
TV만화영화에 잠깐 출연하여 잘 알려지지 않았으나
모형으로 발매되었다.

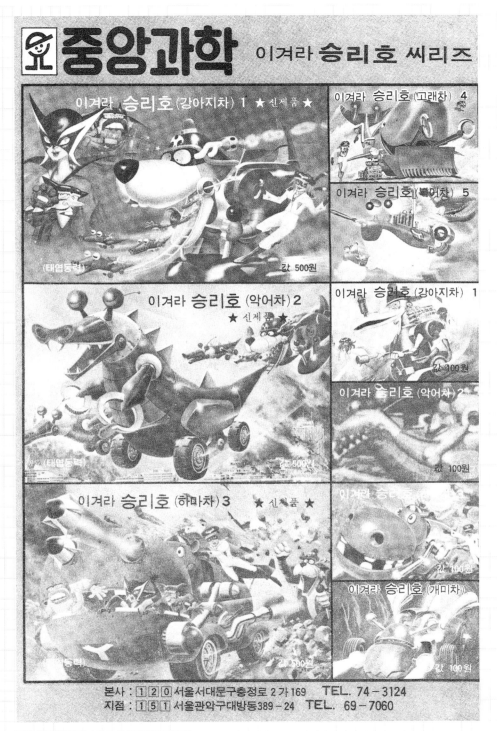

중앙과학의 '이겨라 승리호 씨리즈' 광고,1978년

〈5단변신합체 대거신로보트 센타로스〉,원일모형
대천마와 대거신의 합본 제품. 대거신의 비행형태인 1호 제우스
와 대천마의 전차형태인 2호 페가서스로 변신. 1호와 2호가 합체
하면 센타로스가 된다.

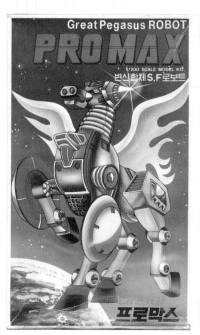

〈대천마 프로막스〉,제일과학
'타임보칸 시리즈' 중 하나인 〈얏토데타맨〉에 등장하는 대천마
로 국내에서는 방영되지 않았다. 대거신과 합체하여 대마신으
로 변신한다. 원판은 일본 '마크' 의 제품.

슈파 슈파 슈파! 독수리 오형제

〈우주소년 아톰〉과 마찬가지로 〈독수리 오형제〉 역시 세대를 관통했던 만화영화다. 1979년 TBC에서 첫 전파를 타면서 큰 인기를 끌기 시작했고 KBS에서 1990년 1기 〈독수리 오형제〉, 1996년엔 2기 〈독수리 오형제〉를, EBS에서 2004년, 2009년에도 방영하면서 약 30년간 20대에서 40대까지 추억의 만화영화로 자리 잡았다.

독수리 건, 콘돌 혁, 백조 수나, 제비 뼹, 부엉이 용, 개성 넘치는 오형제는 각자의 기체를 타고 불사조승리호에 탑승하여 악의 무리를 쳐부수며 화려한 액션을 선보였다. 만화영화의 폭발적인 인기로 일본에서는 3기까지 시리즈가 제작되었다. 기수별로 나오는 기체가 달랐고 국내에서는 TV에서 방영했던 1기와 2기의 기체들이 다양한 모형으로 발매되었다. 원제는 '과학닌자대 갓차맨'.

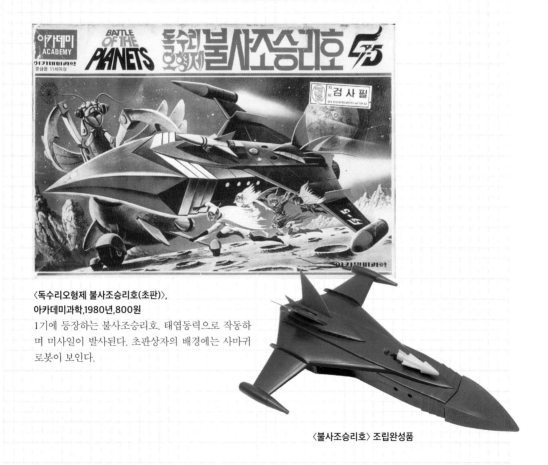

〈독수리오형제 불사조승리호(초판)〉,
아카데미과학,1980년,800원
1기에 등장하는 불사조승리호. 태엽동력으로 작동하며 미사일이 발사된다. 초판상자의 배경에는 사마귀로봇이 보인다.

〈불사조승리호〉 조립완성품

〈독수리불사조〉,우석과학,1990년대,500원

〈독수리오형제 불사조승리호(재판)〉,아카데미과학,1980년대 후반,1200원

〈독수리5형제 G-1호(초판)〉,
삼성교재,1980년대 후반,1000원
독수리 건이 탑승했던 G-1호. 마하4의
제트기로 설정되었다. 배경에 불사조승
리호(원명: 갓피닉스)가 보인다.

〈독수리5형제 G-1(재판)〉,
삼성교재,1989년,1000원

〈독수리5형제 전투모선〉,
삼성교재,1980년대,1500원
2기에 등장하는 사령선.

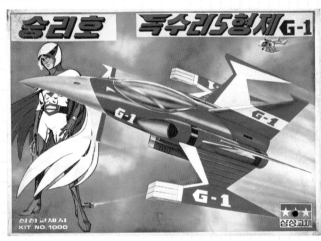

〈독수리5형제 G-1 승리호〉,
삼성교재,1980년대,1000원
2기에 등장하는 G-1호.

〈독수리5형제 X1〉,중앙과학,1980년대,100원

〈우주전쟁-V〉 도색완성품

〈우주전쟁-V〉, 삼성교재, 1980년대 중반, 1000원
1985년 KBS에서 인기리에 방영한 해외드라마 〈브이〉의 우주비행선이 그려져
있다. 그러나 내용물은 2기 〈독수리 오형제〉의 콘돌G-2호이다.

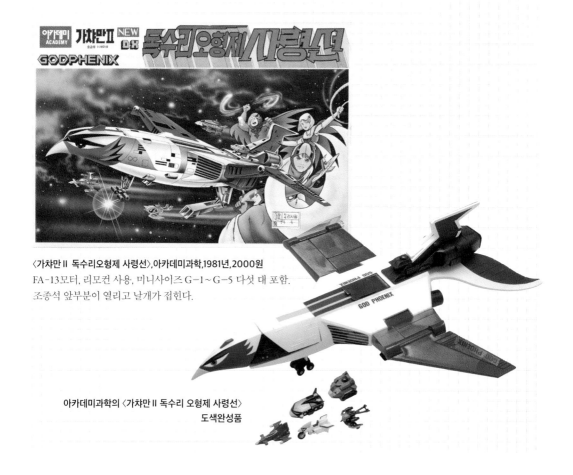

〈가챠만 II 독수리오형제 사령선〉, 아카데미과학, 1981년, 2000원
FA-13모터, 리모컨 사용, 미니사이즈 G-1~G-5 다섯 대 포함.
조종석 앞부분이 열리고 날개가 접힌다.

아카데미과학의 〈가챠만 II 독수리 오형제 사령선〉
도색완성품

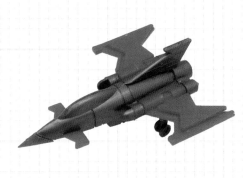

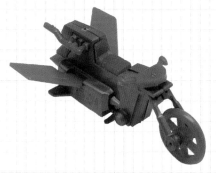

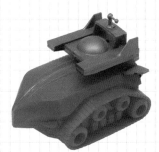

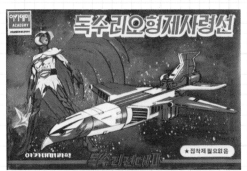

〈독수리오형제 4종 세트〉, 아카데미과학, 1980년, 1세트 350원
낱개로 팔지 않고 4종을 같이 비닐포장하여 판매했다.

어린이특공대 아이젠보그

1978년 일본에서 방영한 〈공룡대전쟁 아이젠보그〉. 1979년 KBS에서 〈어린이특공대 아이젠보그〉로
방영을 시작했다. 아이젠보그호 출동! 영희 철이 크로스! 아이젠보그맨으로 변신, 공룡을 무찌르는 플
롯으로 국내에서 큰 인기를 끌었다. 그후 1990년 대영팬더에서 〈지구수호대 아이젠보그〉로 비디오
가 발매되기도 했다. 대표적인 모형은 대흥과학에서 나온 대형제품 〈아이젠보그호〉였다. 비싼 가격
때문에 아이들의 애를 태웠다.

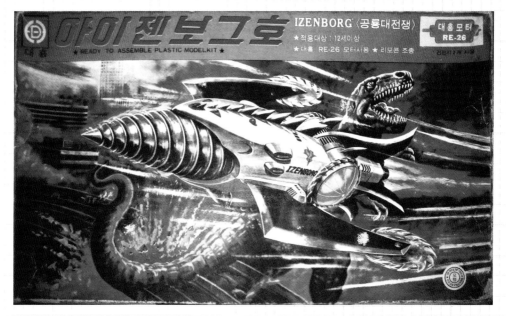

〈아이젠보그호(초판)〉,대흥과학,1979년,3000원
한번 보면 잊지 못할 만큼 강인한 인상을 남겼던 빨강색과 녹색 보색대비의 상자그림은 당시 발매된 모든 모형을 압
도할 만큼 강렬했다. 대흥과학이 자체생산한 RE-26대흥모터가 들어 있고 70년대에 보기 드문 리모컨조종 대형제품
이었다. 캐터필러로 주행하고 드릴회전, 양날개가 접히는 기능이 있다. 원판은 일본 '토미'의 제품.

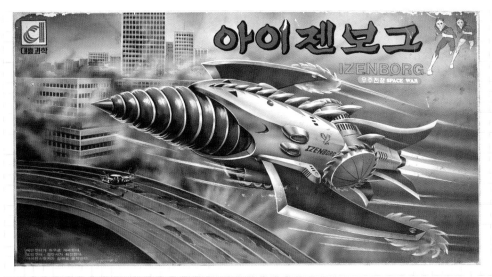

〈아이젠보그(재판)〉,대흥과학,1980년대,4500원

초판과 동일한 제품이나 리모컨의 형태가 바뀌었다. 적색, 청색, 회색 그리고 드릴 부분의 은색맥기부품 또한
동일하나 재판은 재생플라스틱을 사용하여 색감이 탁하다.

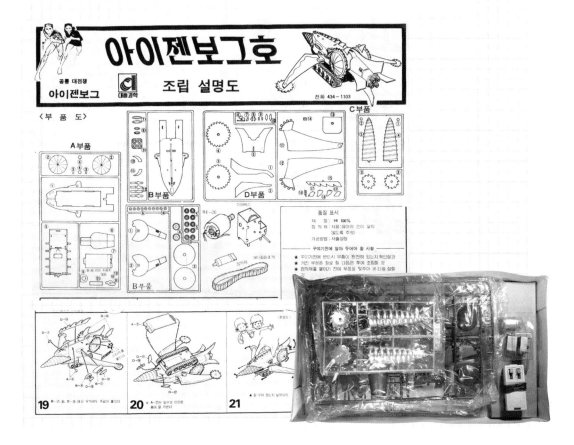

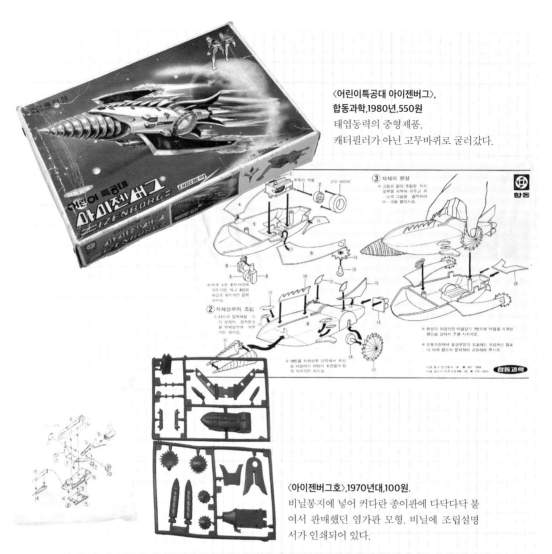

〈어린이특공대 아이젠버그〉,
합동과학,1980년,550원
태엽동력의 중형제품,
캐터필러가 아닌 고무바퀴로 굴러갔다.

〈아이젠버그호〉,1970년대,100원.
비닐봉지에 넣어 커다란 종이판에 다닥다닥 붙
여서 판매했던 염가판 모형. 비닐에 조립설명
서가 인쇄되어 있다.

〈아이젠보그맨과 공룡군단의 대결〉,경동과학,1980년대 초반,150원
철이와 영희가 합체하여 변신했던 아이젠보그맨과 함께 작은 공룡 1개가 서비스로 들어 있다. 원작에서는 아이젠보그호
의 인기가 식으면서 아이젠보그맨이 등장했다.

오로라공주와 손오공

1979년 MBC에서 방영한 〈오로라공주와 손오공(원제: SF서유기 스타징가)〉는 폭발적인 시청률을 올렸다. 그러나 정부의 SF폭력(?)만화영화 규제로 1980년 8월 갑작스럽게 방영 중단, 수많은 시청자를 아쉽게 했던 만화영화였다. 그 후 1988년 KBS2에서 〈별나라 손오공〉으로 재방영을 시작, 아이들은 다시금 안방극장으로 몰려들었다. 당시 시청률은 21%로 완구나 모형뿐 아니라 소시지까지 나올 정도로 별나라 손오공은 80년대의 간판스타였다.

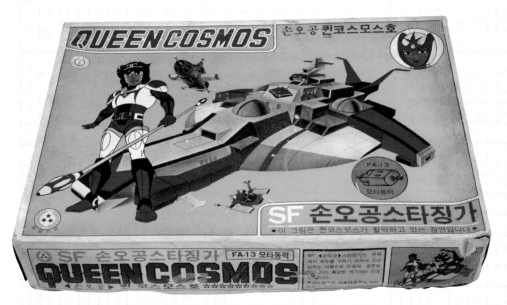

〈손오공 퀸코스모스호〉, 삼성기업, 1979년, 1200원
삼성교재의 전신인 삼성기업에서 발매한 FA-13모터동력 제품.

〈스타징가 소세지〉, 진주, 1981년

1990년대 세창토이에서 발매한 〈무적의 용사 별나라 손오공〉에 들어 있는 손오공과 저팔계, 근두운호의 조립완성품.

■ 퀸코스모스호에 '근돈호' '잠수함호' '스타부드호'가 탑재되어 있으며 '손오공' '사오정' '저팔계 3기사가 오로라 공주를 보호하면서 대왕성까지 멀고 먼 여행을 하면서 일어나는 여러가지 고난과 위험을 이겨내는 S.F이야기입니다.

〈별나라손오공 퀸코스모스〉,에이스과학,1980년대 후반,1000원
삼성교재〈퀸코스모스〉와 동일한 내용물의 제품.

S. F 서유기 : 우주침략자들로 부터 은하계 주의 수많은 위험스러운 고난을 당하면서 여행을 떠나는 오로라 공주와 공주를 보호하며 동행하는 인조인간 손오공, 저팔계, 사오정등 3기사의 모험을 다룬 신나고 스릴있고, 어린이들에게 꿈과 용기를 불어 넣어주는 공상과학 이야기입니다. 퀸코스모스호는 오로라 공주가 타는, 초광속 우주선입니다.

〈별나라손오공 퀸코스모스호〉,중앙과학,1988년,1000원

〈손오공 근두운호와 퀸-코스모스〉,동양과학,1980년,100원

〈별나라 손오공〉,진양과학,1988년,1000원
손오공과 전용비행기 근두운호가 함께 포함된 제품.

〈별나라 손오공〉 도색완성품
아세아과학,1990년대,100원

〈별나라 손오공 사오정〉,1988년,500원
내용물은 일본 '포피'의 초합금 완구를
복제하여 모형화했다.

〈별나라 손오공 스타크로〉,중앙과학,1988년,1000원
손오공이 탑승하는 스타크로와 저팔계의 스타부두의 합본 제품. 인형
은 미포함. '포피'의 완구 초합금 시리즈를 복제. 완구와 마찬가지로
미사일 발사기능이 있다. '스타크로'는 근두운호의 원작명이다.

날아라 우주전함V호

1974년 일본에서 방영될 당시 제목은 〈우주전함 야마토〉. 1980년 말 신군부의 언론사통폐합이 있기 전, 1월에서 8월까지 MBC에서 〈날아라 우주전함V호〉로 방영했다. 단기방영이었으나 우주를 누비는 전함의 설정과 흥미진진한 이야기 구성, 원작자 마쓰모토 레이지의 매혹적인 그림체는 시청자들에게 강한 인상을 남겼다. 그러나 일본 군국주의를 미화한 작품이라는 비판을 받기도 했다.

〈은하함대 지구호〉,
이십세기과학,1980년대 초반,800원
1979년 국산 만화영화 〈은하함대 지구호〉 개봉의 영향으로 제목을 바꾸어 발매했다. 내용물은 〈우주전함V호〉와 동일했다. 코스모스52형, 탐색정, 조종사로봇(아나라이저)이 들어 있다.

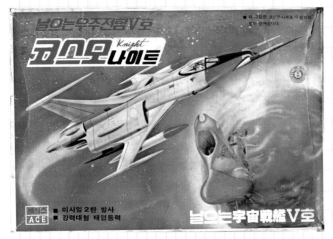

〈코스모나이트〉,
에이스과학,1980년,500원
원명은 '코스모제로'.
미사일 발사장치, 태엽동력
제품.

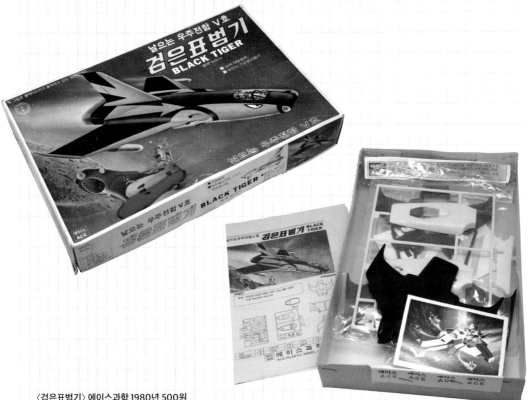

〈검은표범기〉,에이스과학,1980년,500원
원명은 '블랙타이거'. 버튼을 누르면 기수가 발사된다. 태엽동력 제품.

안드로메다를 향하여, 은하철도 999

영원한 생명을 주는 '기계몸'을 얻기 위하여 안드로메다로 향하는 철이와 메텔의 이야기. 마쓰모토 레이지의 만화가 만화영화화되었다. 국내에서는 1981년 일요일 오전 8시에 MBC에서 특선만화영화로 방영했고 뜨거운 반응을 얻어 113화 전편을 수입하여 1983년 1월부터 정규편성되었다. 플라스틱 모형 역시 방송의 인기에 맞추어 빠르게 발매되어 아이들의 갈증을 풀어주었다.

〈은하열차999〉, 진양과학, 1981년, 500원
상자 옆의 'MBC-TV방영중'에서 알 수 있듯이 제품의 홍보와 판매에는 방송의 역할이 매우 중요했다.

〈은하철도999〉,
아카데미과학,1980년대,1000원
뒤로 갈수록 열차가 작아지는
원근감을 표현한 제품으로 안
드로메다 우주정거장과 두꺼운
재질의 컬러종이판이 포함되었
다. 검정, 흰색, 자주색과 은색
맥기 등 4도로 분할 사출. '반다
이'에서 1981년에 발매한 〈안녕
은하철도999〉의 복제판.

〈은하철도999〉의 도색완성품
안드로메다 우주정거장은 은색맥기부품으로
발매했다. 놀이보다는 장식모형의 성격이 강
해 구매를 망설이는 아이들이 많았다.

〈은하철도999〉,
제일과학,1981년,100원

로보트태권V의 탄생

1975년에 국내방영된 〈마징가Z〉가 폭발적인 인기를 끌자, 이듬해 7월 김청기 감독의 극장용 장편만화영화 〈로보트태권V〉가 탄생했다. 서울에서만 20만 관객을 동원하며 흥행에 성공하면서, 그해 12월에 2탄 〈우주작전〉을, 1977년에는 3탄 〈수중특공대〉를 연이어 개봉했다. 로봇에 목마른 아이들의 갈증을 시원하게 풀어주면서 '로보트태권V'는 70년대 말 명실상부한 인기로봇의 자리에 우뚝섰다. 그후 1982년 〈슈퍼태권 V〉를, 1984년에는 〈84태권V〉를 개봉하면서 80년대까지 태권V의 인기는 식을 줄 몰랐다.

국내 모형업체 또한 태권V의 인기를 무시할 수 없었다. 그러나 손쉽게 외국모형을 복제하여 발매해왔던 국산 모형업체의 기술력과 자금력으로는 오리지널 제품의 개발이 쉽지 않았다. 그런 이유로 70년대의 태권V모형은 비교적 제작이 손쉬웠던 소형제품 위주로 발매되었다. 1980년대에는 보다 적극적인 방식으로 참여, 직접 만화영화의 제작 지원을 함으로써 캐릭터 제품의 제작과 판매를 독점하는 업체가 등장했다. 그러나 이 과정에서 후원업체의 주문으로 제작이 쉬운 캐릭터를 만화영화에 끼워 맞추는 사례가 생겼다. 제작이 쉬운 캐릭터란 다름 아닌 원판이 있는 제품이었다. 일부부품만을 자체제작하고, 모형의 틀은 그대로 복제, 생산하는 것이었다. 〈슈퍼태권V〉와 〈84태권V〉는 이러한 과정에서 탄생했고 국산 만화영화의 대표적인 표절 캐릭터가 되었다. 악순환은 계속 이어져 국산 만화영화는 표절의 굴레에서 벗어나지 못한 채 80년대를 마감하게 된다.

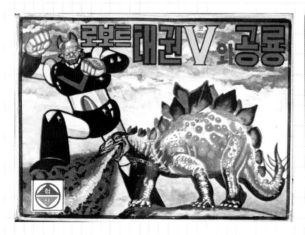

〈로보트태권V와 공룡〉, 협신, 1970년대, 100원
태권V의 순수 국산금형 초창기 제품으로 출처를 알 수 없는 공룡이 함께 들어 있다. 같은 상자그림에 짱가가 들어 있는 경우도 있었다. 런너에는 목걸이로 쓸 수 있는 '태극기 펜던트'가 있다.

〈짱가와 찡가〉, 금성, 1980년대, 200원

순수 국산금형의 태권V와 그레이트마징가가 들어 있는 제품.

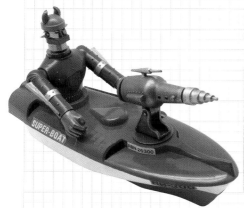
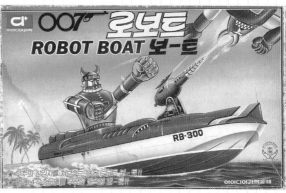

〈007로보트 보-트〉, 아이디어과학, 1500원

기존의 원판에 태권V 머리와 주먹만을 따로 제작하여 발매한 제품. 수중모터 포함. 원판은 '아오시마'의 〈로보로보트 3호 아이언로보〉.

〈깡통로보트(재판)〉, 아이디어과학, 초판 1977년, 100원

당시 아이디어과학에 근무했던 관계자에 따르면 여자아이들의 소꿉장난감에 들어 있는 주전자를 기본으로 하여 금형제작을 했다고 한다. 태권V 못지않은 인기로 수만 개의 판매고를 올렸던 제품.

〈슈퍼태권V〉,뽀빠이과학,1982년,800원

만화영화가 인기를 끌면 제품을 발매했던 소극적인 방식에서 벗어
나 직접 영화제작에 참여하여 제품개발을 했던 완구 스폰서 시스템
으로 나온 최초의 제품. 부족한 금형설계기술을 보완하고 제작비를
절감하기 위해 일본에서 가져온 완구를 분해하여 이를 토대로 금형
을 제작했는데 그 첫번째 원판이 〈전투메카 자붕글〉이었다.
머리를 태권V로, 가슴 부분을 V자로 수정하고 원판의 분리합체 기
능을 제거하여 플라스틱모형으로 제작했다. 〈슈퍼태권V〉 모형은
800원과 1500원짜리 2종이 나왔고 3000원짜리 완성품도 발매되었
다. 만화영화 〈슈퍼태권V〉의 인기로 높은 판매고를 올렸으며, 후에
국내 모형업체가 만화영화 제작에 대거 참여하는 기폭제가 되었다.

〈88태권로보트〉,알파과학,1980년대,5000원

〈슈퍼태권V〉의 원형인 〈전투메카 자붕글〉도 '88태
권로보트'라는 엉뚱한 이름으로 비슷한 시기에 발매
되었다. 〈슈퍼태권V〉에서 생략된 3단분리합체가 가
능했으며 원판을 충실히 복제했다.

〈우주형사 그랜드뻐스〉,신성과학,1980년대,800원

일본의 '메탈형사 시리즈'인 〈우주형사 샤리반〉에 등장하는 전함
그랜드버스로, 가슴에 태권V 그림을 넣었다. 제품에는 태권V 얼굴
스티커가 들어 있다.

〈84태권V〉, 뽀빠이과학, 1984년, 1500원

'태권V 시리즈'의 마지막 셀 만화영화로 제작진의 기술력이 집결되어 완성도가 뛰어났다. 협찬사인 뽀빠이과학에서는 '다이아클론 시리즈'의 〈3단분리합체 다이아버틀스〉 본체에 태권V 머리를 끼워넣는 식으로 제품을 기획했고 영화에도 영향을 끼쳐 〈84태권V〉 또한 3단변신로봇이 되었다. 원판인 〈다이아버틀스〉의 팔이 너무 긴 나머지, 제품화된 〈84태권V〉의 팔 길이가 영화와 달라 실망하는 아이들이 많았다. 〈슈퍼태권V〉와 마찬가지로 모형은 800원, 1500원 2종으로 완성품은 3000원이다.

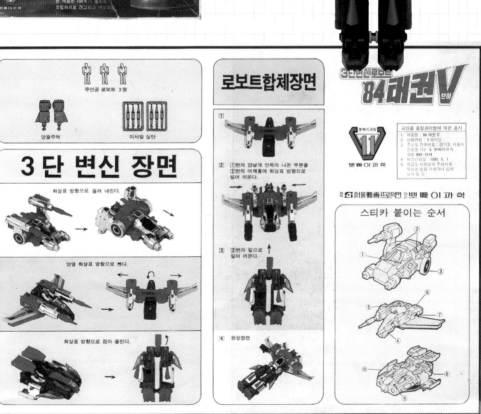

〈로보트태권V〉,서울동화과학,1980년대,500원

'태권V 시리즈'에 등장하지 않은 서울동화과학만의 태권V 제품. 그러나 머리를 제외한 몸통은 일본 '마크'의 〈은하선풍 브라이거〉의 복제판이다.

〈에이스태권V〉,자생과학,1980년대,300원

〈에이스태권V 2호〉,자생과학,1990년대,200원

1호부터 3호까지 별매품도 발매되었다.

〈3단합체 슈퍼-태권A〉,타미나,1980년대,100원

〈84태권V〉의 2호기 제품.

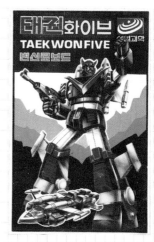

〈로보트태권V90〉 광고, 1990년
1976년 개봉한 〈태권V〉의 실사합성영화. 흥행에는 실패했다.

〈태권화이브〉, 샛별과학, 1990년대, 200원
〈84태권V〉의 소형제품.

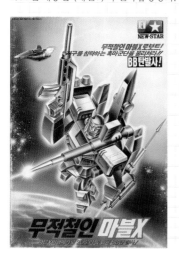

〈무적철인 마블X〉, 뉴스타, 1990년대, 3000원
'태권V 시리즈'의 마지막 모형으로 실사합
성영화인 〈로보트태권V90〉의 서울동화과
학 동일금형판. 깡통로봇이 들어 있다.

소년007 은하특공대

만화가 김삼의 원작만화를 1980년 극장용 만화영화로 제작. 알에서 태어난 찬드라와 함께 칼스 총통에
대항하는 소년007의 이야기로 화면구성, 음악, 스토리 등이 빼어나 국산 만화영화의 수작으로 꼽힌다.
인기에 힘입어 다음 해 〈소년007 지하제국〉도 개봉했다. 강남모형과 뽀빠이과학에서 모형을 발매했다.
오리지널금형으로 제작된 순수 국산모형이었다.

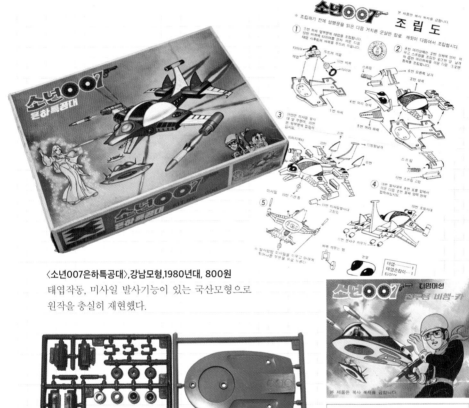

〈소년007은하특공대〉, 강남모형, 1980년대, 800원
태엽작동, 미사일 발사기능이 있는 국산모형으로
원작을 충실히 재현했다.

〈소년007 타임머쉰 전투용 비행-카〉, 뽀빠이과학, 1980년대, 100원
소년007이 탑승하고 미사일이 발사된다.

고유성의 로보트킹

만화가 고유성의 1977년 원작을 만화영화로 제작했다. 주인공 유탄이 로보트킹을 조종하여 지구 정복을 노리는 악당들을 쳐부순다는 내용으로 원작에 크게 못 미친다는 평가를 받았다. 로보트킹의 형태가 요코야마 미쓰테루의 〈자이언트로보〉에 나오는 GR2와 흡사하여 표절 논란에 휘말리기도 했다.

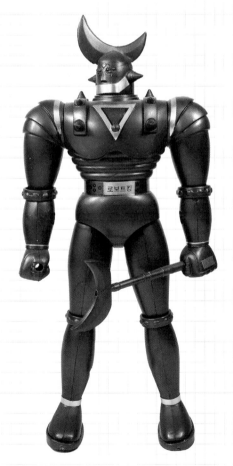

〈로보트킹〉, 오스카모형, 1980년대, 200원
당시 관행을 미루어볼 때, 원작자인 고유성 작가에게 저작권료가 지급되었는지는 불분명하다.

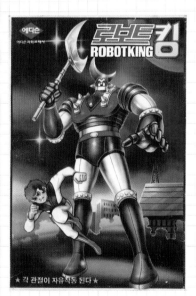

〈로보트킹〉, 에디슨과학, 1980년대, 500원
런너는 청색으로 사출, 금장스티커 포함.

불사조로보트 피닉스킹

1980년 만화영화로 제작되었다. 한얼과 샛별이 화성에서 주운 피닉스 열쇠로 지구에 숨겨진 피닉스 킹을 타고 악의 무리를 쳐부순다는 내용으로 〈피닉스 킹〉은 '트랜스포머 시리즈'의 원조인 '타카라'의 〈인페르노 로봇〉을 표절했다.

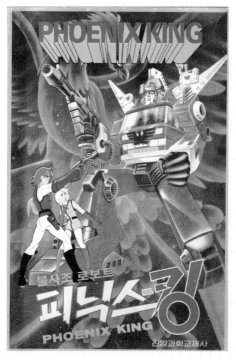

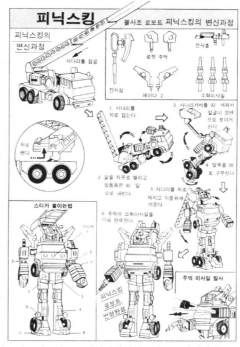

〈불사조 로보트 피닉스-킹〉, 진양과학, 1984년, 2000원
원판 그대로 수정 없이 복제한 것으로 몸통 가운데의 오토봇마크만 불사조마크로 바꾸었다.

부품명칭	규격	그림	수량
볼 트	소		5
볼 트	대		9
와샤볼트	소		4
와샤볼트	대		2
사 우 드	소		3
사 우 드	대		2
와 사 핀			6
고무바퀴			6
스 프 링			2
접 착 제			1

조립설명서와 부품구성

80년대 제품들의 특징 중 하나는 완구와 모형을 동시에 발매하여 판매를 극대화하는 것이었다. 이는 조립이 어려운 저연령층 소비자까지 겨냥한 것으로 국산 만화영화를 협찬했던 업체에서 두드러졌다. 그러다 보니 본드 접착 대신 볼트로 조이는 모형제품들이 속속 등장하기도 했다.

혹성로보트 썬더A

〈기동전사 건담〉의 영향을 받아 1981년 제작된 만화영화이다. 지구정복을 노리는 우주악당 카론에 맞서 싸우는 썬더A의 활약을 담았다. 등장하는 썬더A는 건담 컬러로 대표되는 하양, 빨강, 파랑을 채택한 점, 총과 방패를 사용하는 점, 팔다리 디자인 등이 퍼스트건담RX-78과 유사했다. 악당로봇은 〈마경전설 아크로번치〉의 디라노스를 변형했고 등장인물의 복장을 일본 만화영화에서 따오는 등, 1980년대 국산 만화영화의 표절이 본격화되는 신호탄이 되었다.

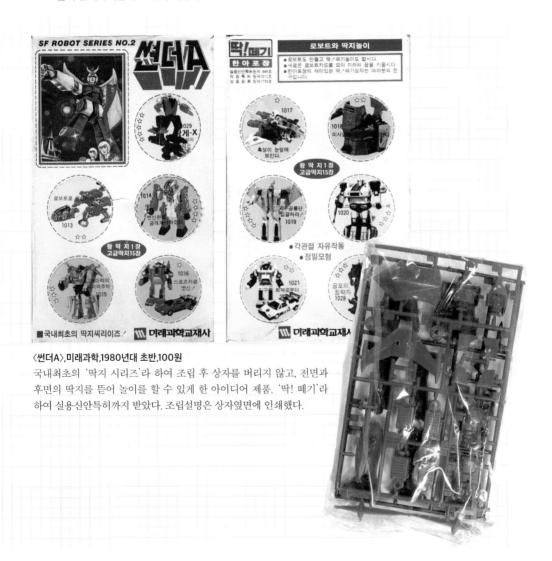

〈썬더A〉, 미래과학, 1980년대 초반, 100원
국내최초의 '딱지 시리즈'라 하여 조립 후 상자를 버리지 않고, 전면과 후면의 딱지를 뜯어 놀이를 할 수 있게 한 아이디어 제품. '딱! 떼기'라 하여 실용신안특허까지 받았다. 조립설명은 상자옆면에 인쇄했다.

반공방첩 슈퍼타이탄15

반공이 강조되던 1982년에 제작, 상영한 반공만화영화였다. 우주에서 민박사의 슈퍼타이탄7이 붉은 별군단과 싸우다 도움을 청하자, 민박사의 아들과 고모가 은하철도777을 타고 구출하러 간다는 내용이다. 삼성교재가 협찬했고 〈슈퍼타이탄7〉은 일본의 〈대전대 고글파이브〉의 〈고글로봇〉을 그대로 표절했다. 그 외에도 주역으로 나오는 슈퍼타이탄15는 〈기갑함대 다이라가15〉를 표절했고, 〈은하철도999〉, 〈기동전사 건담〉, 〈ET〉, 〈우주전함 야마토〉 등에서 가져온 캐릭터로 도배 되다시피 했다. 가장 표절이 심한 국산 만화영화라는 오명을 얻었다.

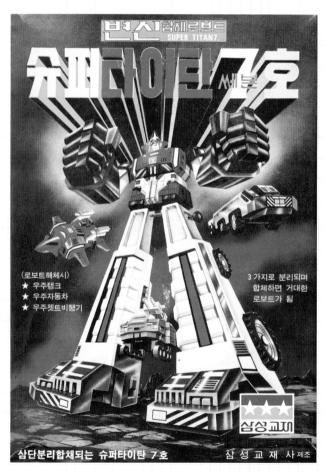

〈슈퍼타이탄7호(초판)〉,
삼성교재, 1983년, 2000원
영화에서는 조연급으로 잠깐 등장, 제품 판매를 위한 출연으로 보인다. 원판은 모형이 아닌 완구 〈고글로봇〉.

〈파이브맨〉, 뉴스타과학, 1994년, 3000원

원작인 〈대전대 고글파이브〉에 나오는 파이브맨으로 제일과학의 후신 뉴스타과학에서 발매했다. 상자그림에 5명의 '고글파이브'가 등장한다. 1990년대에 대영팬더에서 수입하여 〈지구특공대 가글파이브〉로 비디오를 출시했다.

〈슈퍼타이탄7호(재판)〉, 삼성교재, 1987년, 2000원

변신제트기, 변신우주자동차, 변신우주탱크로 3단분리합체.

〈변신로보트 기갑함대 슈퍼타이탄7〉, 태양과학, 1980년대, 200원

〈기갑함대 다이라가15〉에서 따온 듯한 부제를 붙였다.

낯익은 철인삼총사

1983년 제작된 만화영화. 지구를 침략한 오리온혹성부대를 쳐부수는 철인삼총사의 이야기로, 〈철인
삼총사 1호〉는 일본 만화영화 〈전자전대 덴지맨(1980년)〉의 댄지로보의 몸통과 건담 머리를 유사하
게 표절, 협찬사인 삼성교재에서 완구와 모형을 동시발매했다. 〈철인삼총사 2호〉는 〈초시공요새 마
크로스(1982년)〉의 발키리를 표절.

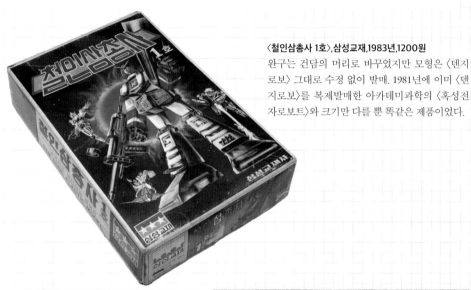

〈**철인삼총사 1호**〉, 삼성교재, 1983년, 1200원
완구는 건담의 머리로 바꾸었지만 모형은 〈덴지
로보〉 그대로 수정 없이 발매. 1981년에 이미 〈덴
지로보〉를 복제발매한 아카데미과학의 〈혹성전
자로보트〉와 크기만 다를 뿐 똑같은 제품이었다.

SAM SOUNG PLASTIC MODEL 삼성푸라스틱모델

〈**우주변신탱크 철인삼총사**〉, 삼성교재, 1983년, 1200원
국산 만화영화 〈철인삼총사〉의 상영으로 발매한 우주변신탱
크, 탱크바퀴가 개폐, 전자미사일 발사, 스위치를 누르면 로봇
이 발사된다. 소형 다이덴진로봇 포함. 원판은 '반다이'의 〈덴
지타이거〉.

1980년대 한국 마징가의 시대

마징가Z는 1970년대 어린이 시각문화에 큰 영향을 주었던 독보적인 만화영화이자 로봇캐릭터였다. 1980년대에 건담을 시작으로 철인28호, 메칸더V 등 다양한 로봇이 소개되면서, 국내업체에서는 마징가Z의 유명세를 이용하여 영화명과 제품명에 '마징가'를 남발했다.

국산 만화영화 〈슈퍼마징가3(1982년)〉, 〈슈퍼특급마징가7(1983년)〉, 그리고 〈슈퍼베타맨 마징가V(1990년)〉에 이르기까지 마징가는 언제나 아이들 주위를 맴돌았다. 이 유사 마징가 만화영화들의 후원은 진양과학이 맡아 마징가Z와 흡사한 머리 형태를 가진 일련의 제품들을 지속적으로 발매했다.

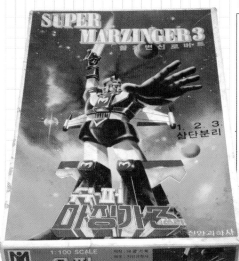

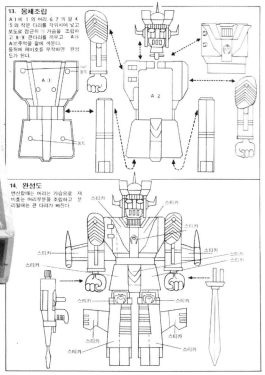

〈슈퍼마징가3(초판)〉, 진양과학, 1982년, 1500원
3단분리합체가 되었지만, 날개부스터, 장화, 몸통이 매우 단순하게 분리되는 억지스러운 변신이었다. 국내금형으로 개발되었지만 머리 부분은 마징가Z의 모방이었다. 상자에는 대광기획 제작, 진양과학사 제조로 표시.

〈마징가3 2호〉,진양과학,1980년대,100원
〈슈퍼마징가3〉의 2호 별매품.

〈슈퍼특급마징가7〉,진양과학,1983년,2000원
1983년 개봉한 만화영화. 오리온성의 왕자와 공주
가 슈퍼특급을 타고 지구로 탈출하여 지구의 마징가
7과 함께 악당과 싸우는 이야기. 용자 라이딘이 악
역으로 나오기도 했다. 머리를 뺀 부분의 몸체는〈이
겨라 승리호〉와〈날아라 태극호〉로 친숙한 일본 '타
츠노코 프로덕션'의 '타임보칸 시리즈'〈역전 잇파츠
맨〉에 나오는 역전왕로봇을 복제했다.

〈슈퍼베타맨 마징가V〉,진양과학,1990년,2000원
〈스타짱가〉의 속편으로 나온 실사합성특촬영화. 마징
가V는 머리 부분을 빼면 역전왕로봇의 복제로〈마징
가7〉의 색상만 바꼈다.

〈마징가X〉,진양과학,1987년,1000원
'마징가X(엑스)의 특급변신비밀, 불의를 보
면 참을 수 없어 팔과 다리가 위아래로 제쳐
지면서 또 다른 마징가X가 탄생한다.'
거창한 설명으로 소개한 진양과학의 '마징가
시리즈' 후기판으로 몸체는〈초력로보 가랏
트〉의 점프 가랏트를 복제했다.

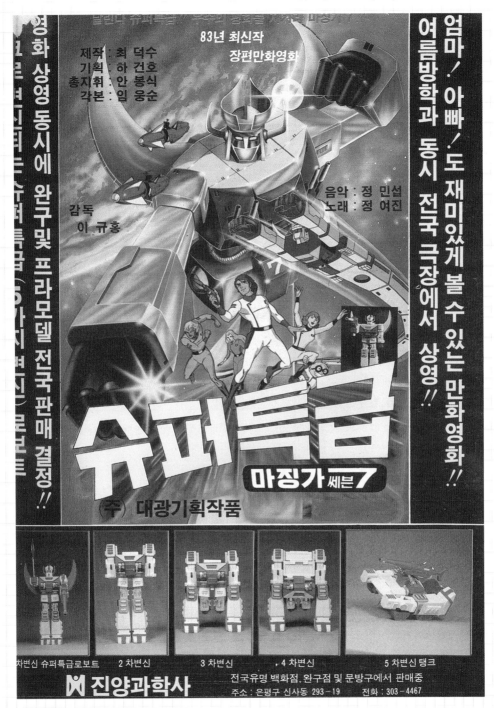

영화 상영 동시에 완구및 프라모델 전국 판매 결정!!

1 르라모델은 슈퍼특급(5가지 변신) 로보트

엄마! 아빠! 도 재미있게 볼 수 있는 만화영화!!

여름방학과 동시 전국 극장에서 상영!!

83년 최신작
장편만화영화

제작 : 최 덕수
기획 : 하 건호
총지휘 : 안 봉식
각본 : 임 웅순

음악 : 정 민섭
노래 : 정 여진

감독
이 규홍

슈퍼특급
마징가 쎄븐7

㈜ 대광기획작품

| 차변신 슈퍼특급로보트 | 2 차변신 | 3 차변신 | . 4 차변신 | 5 차변신 탱크 |

🅜 진양과학사

전국유명 백화점, 완구점 및 문방구에서 판매중
주소 : 은평구 신사동 293-19 전화 : 303-4467

진양과학사의 〈슈퍼특급마징가7〉 광고,1983년
영화개봉과 동시에 제품이 발매됐다.

초합금로보트 쏠라 원투쓰리

은하계의 악당 마스터수령을 피해 지구로 파견된 에스퍼가 자란 후, 우주의 평화를 위해 '쏠라1, 2, 3'
와 함께 악의 무리를 쳐부수는 내용으로 〈로보트태권V〉를 만든 김청기 감독의 1983년 히트작. 뽀빠
이과학의 협찬으로 쏠라1호, 2호, 3호와 쏠라쉽이 완구와 모형으로 발매되었다. 쏠라1호와 2호는 일
본 만화영화 〈육신합체 갓마즈〉에 나오는 라와 타이탄을, 쏠라3호는 로봇핫짱을 표절했으며 쏠라쉽
은 〈태양전대 썬발칸〉의 재규어발칸을 그대로 표절하여 제작하고 상품화했다.

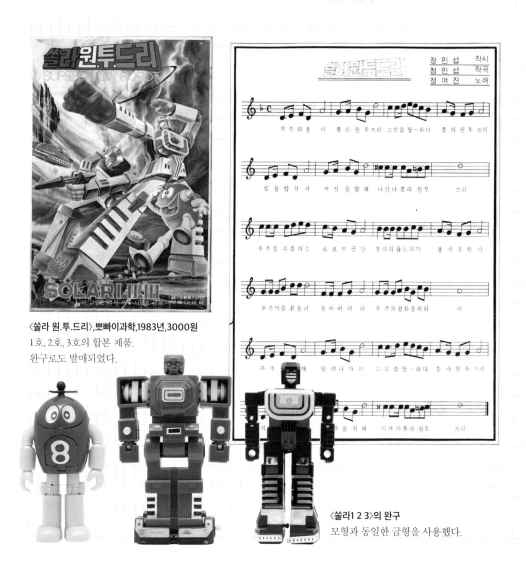

〈쏠라 원.투.드리〉, 뽀빠이과학, 1983년, 3000원
1호., 2호., 3호의 합본 제품.
완구로도 발매되었다.

〈쏠라1 2 3〉의 완구
모형과 동일한 금형을 사용했다.

〈쏠라 드리〉,뽀빠이과학,1983년,1200원
원판은 일본 '포피'의 초합금 〈로봇핫짱〉으로 원판과 동일하게 입이
벌어지고, 가슴 개폐, 다리주행모드로 변형이 가능하다.

〈쏠라쉽 사령선〉,
뽀빠이과학,1982년,3000원
완구와 모형을 동시발매. 제품
상자의 '복사, 복제를 금함'이라
는 문구가 무색할 정도로 '포피'
에서 나온 〈ST재규어발칸〉을 그
대로 복제했다. 입이 열리면 활
주로가 펼쳐진다.

〈쏠라-원〉,
뽀빠이과학,1983년,1200원
낱개로 발매한 〈쏠라-원〉.〈쏠라-투〉도 낱개로 발
매되었다. 〈육신합체 갓마즈〉의 왼쪽다리를 담당
한 라의 몸통과 오른쪽다리를 담당한 신의 다리를
복제하고 머리 부분만 새로 제작했다.

로보트왕 썬샤크

1985년 개봉한 실사합성 만화영화로, 무장공비(혹부리수령의 특수8군단)의 출현으로 위기에 빠진 어린이들을 착한 외계인 헬리콥터 썬샤크가 구해주면서 이야기가 전개된다. 썬샤크, 캐논로보트와 함께 혹부리수령과 나쁜 외계인 스펙터 일당을 쳐부순다는 내용의 반공만화영화.

썬샤크는 일본 만화영화 〈특장기병 돌박〉에 등장하는 오베론 가제트, 캐논로보트는 '타카라'의 '마이크로맨 시리즈' 중 〈카메라로봇(디셉티콘 리플렉터)〉을 복제하여 완구와 모형을 동시에 발매했다.

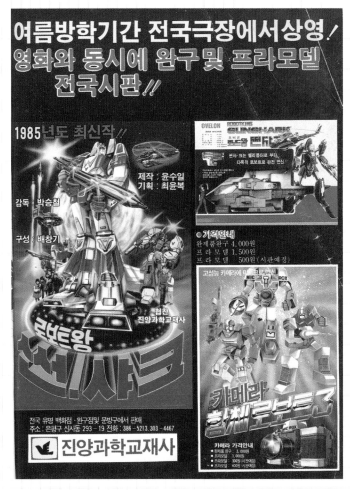

진양과학의 광고,1985년

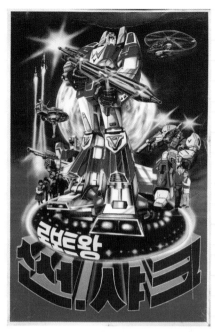

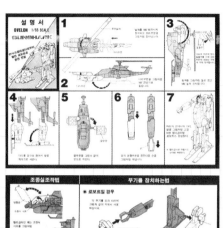

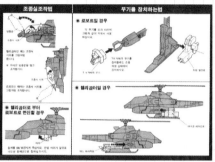

〈로보트왕 썬샤크〉,진양과학,1985년,1500원.
썬샤크를 중심으로 양옆에 캐논로보트가 있다.
멀리 영국의 특촬영화 〈선더버드〉의 기지도 보
인다.

'타카라'의 완구 〈오베론 가제트〉의 설명서를 그대
로 가져왔다. 미처 수정하지 못한 'OVELON' 표기
가 남아 있다.

〈철인007〉,진양과학,1985년,1500원
캐논로보트 제품. 마이크로 셔터, 마이크로 화인다, 마이크로 와인다, 3대의 로봇이 카메라로 합체. 원판은 일본 '타카라'의
'마이크로맨 시리즈'.

외계에서 온 우뢰매 시리즈

정체불명의 공격을 받고 가족을 잃은 심박사의 아들 형래는 외계인 씨엔의 도움으로 초능력을 가진 에스퍼맨으로 각성한다. 씨엔의 딸 데일리와 함께 악의 무리와 싸우는 내용으로 총 9탄까지 제작되었다. 1986년, 국산 만화영화의 열기가 서서히 식어갈 무렵, 인기절정의 개그맨 심형래 주연의 '우뢰매 시리즈'는 아이들의 호응으로 대성공, 속편 제작은 물론 국내최초 만화영화 전문잡지 〈월간 우뢰매〉의 창간으로도 이어졌다.

실사합성만화영화라는 독특한 형식을 채택한 '우뢰매 시리즈'가 주목을 끌면서, 수많은 실사합성만화영화가 난립했다. 아쉽게도 완구협찬사의 영향으로 주역 우뢰매로봇은 표절로 탄생했고 이후 다른 영화에도 표절이 이어져 한국 만화영화사에 짙은 먹구름을 드리우게 되었다.

〈외계에서 온 우뢰매〉, 뽀빠이과학, 1986년, 1500원
우뢰매로봇은 일본의 TV만화영화 〈닌자전사 토비카게〉에 나오는 봉뢰웅을 표절한 것으로 완구와 모형 모두 발매했다.

〈외계에서 온 우뢰매2〉,
뽀빠이과학, 1986년, 1500원
1탄의 성공으로 속성제작된 2탄. 대부분이 실사로 만들어져 우뢰매로봇의 비중이 매우 적었다.

아폴로상사에서 나온 〈슈퍼K 불사조(봉뢰웅)〉조립완성품

〈외계에서 온 우뢰매 전격3작전 1호〉,뽀빠이과학,1987년,1000원

에너지가 떨어진 우뢰매 로봇을 대신하여 1호 장갑차, 2호 경주용
자동차, 3호 헬리콥터가 등장한다. 1호부터 3호까지 모형과 완구를
동시 발매. '전격3작전' 표기는 당시 인기외화 〈전격Z작전〉의 이미
지를 차용해 눈길을 끌고자 하는 의도로 보인다.

설명서 후면에는 영화의 장면들이 나와 있다.

〈외계에서 온 우뢰매 전격3작전 2호〉,뽀빠이과학,1987년,1000원

〈전격3작전 2호〉 조립완성품
기관총과 프로펠러 모드로 선택조립이 가능.

〈우뢰매4탄 썬더브이 출동〉,뽀빠이과학,1988년,1500원

썬더V의 설계도를 빼앗으려는 우주악당과 싸우는 에스퍼맨과
데일리의 활약을 그렸다. 등장하는 썬더V는 다음 해 MBC에서
방영한 〈무적의 실버호크〉의 악역 몬스터를 표절한 것으로 뽀빠
이과학에서는 머리 부분을 바꾸어 발매했다. 그리고 〈실버호크〉
방영 당시에는 〈실버호크 몬스터〉로 다시 발매했다.

〈우뢰매4탄 에스퍼건〉,서울동화과학,1988년,4000원

80년대 중반부터 등장한 BB탄 전용의 공기압축식 총으로 1 : 1
에스퍼건 제품. 우뢰매4탄 〈썬더V작전〉에서 처음 등장했다. 원
판은 레이저장난감총 〈스펙트라워즈〉.

〈우뢰매 에스퍼건〉,서울동화과학,1988년,1000원

에스퍼건의 소형제품.

만화영화 광고,1988년

방학이면 여러 극장에서 만화영화를 개봉했다. 특히
어린이회관의 무지개극장은 국산 만화영화
전문상영관이었다.

〈뉴머신 우뢰매〉, 서울동화과학, 1988년, 2000원

기존 협찬사였던 뽀빠이과학이 손을 떼면서 제작 또한 서울동화과학으로 바뀌었다. 우뢰매가 파괴되면서 새롭게 뉴머신 우뢰매가 등장한다. 기존 우뢰매와 다른 디자인을 채택하여 표절의 굴레에서 벗어난 듯했지만 '다이아클론 시리즈'의 〈빅파워드〉의 몸체를 모방하여 표절로부터 자유롭긴 힘들었다.

〈제3세대 우뢰매6〉, 서울동화과학, 1989년, 2000원

주인공 심형래가 하차하면서 한정호가 에스퍼맨으로 등장하며 변화를 꾀했으나 인기가 시들어 극장용으로는 마지막 영화가 되었다. 주역 우뢰매는 시리즈 중 유일한 오리지널 디자인이었으나 악역인 공룡로봇들이 모두 '토미'의 완구 〈조이드〉를 표절했다.

서울동화과학의 광고, 1989년

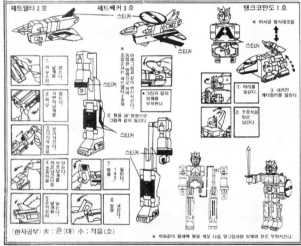

〈외계 우뢰용〉,삼성교재,1987년,1000원

우뢰매의 인기에 다음 해 극장용 실사합성만화영화로 개봉한 〈외계 우뢰용〉. 심형래와 맞먹는 인기 개그맨 김형곤이 주연을 맡았으나 흥행에는 실패했다. 우뢰용 역시 〈초신성 후레쉬맨〉의 로봇에서 머리와 가슴 부분을 수정하여 표절했고 협찬사인 삼성교재에서 제작하고 발매했다.

〈우주에서 내려온 천둥매〉,우주산업사,1986년,2000원

〈외계에서 온 공작매〉,
아이템상사,1980년대,500원
일본 만화영화인 〈닌자전사 토비카게〉의 봉뢰용을 복제한 제품.

은하에서 온 별똥동자

드라마 〈한지붕 세가족〉에 출연해 스타가 된 아역배우 이건주가 주인공 별똥동자로 출연, 악의 무리와 맞서 싸우는 실사합성만화영화. 1987년에 처음 개봉되고 총 3편이 제작되었다. 1년 먼저 개봉한 '우뢰매 시리즈'와 함께 인기를 끌었다. 영화에 등장한 슈퍼비룡은 진양과학의 협찬으로 완구와 모형을 동시에 발매했다. 슈퍼비룡의 원판은 〈닌자전사 토비카게〉에 나오는 해왕룡이다.

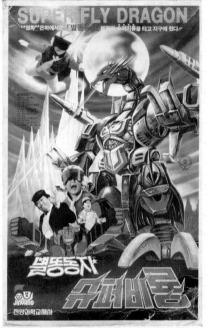

〈별똥동자 슈퍼비룡〉,진양과학,1986년,2500원
'우뢰매 시리즈'와 '별똥동자 시리즈'는 모두 〈닌자전사 토비카게〉의 캐릭터를 표절했다. 우뢰매는 머리를 제외한 봉뢰응을 별똥동자는 수정 없이 해왕룡을 가져다 썼다. 1997년 〈닌자전사 토비카게〉는 MBC에서 〈슈퍼K〉로 정식으로 방영되었다. 해왕룡 완구와 모형이 국내업체 올림퍼스를 통해 정식발매되었다.

올림퍼스의 〈슈퍼K 해왕룡〉

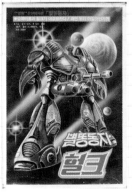

〈별똥동자 헐크〉,
진양과학,1987년,500원
슈퍼비룡과 대결하는 악역 헐크. 일본 만화영화 〈마경전설 아크로번치〉에 나오는 악역 안드로템스의 모형을 복제했다.

번개인간 스파크맨

1988년 개봉한 심형래 주연의 특수촬영영화. 지구에 떨어진 운석의 에너지가 주인공 형기의 몸속에 흡수되어 스파크맨으로 변신한다. 우주정복을 꾀하는 남작일당을 물리치는 내용의 탄탄한 스토리가 주목받았다. 스파크맨 촬영으로 '우뢰매 시리즈'에 출연했던 심형래가 서울동화에서 경쟁사인 대원동화로 옮겨갔고, 이 일이 '우뢰매 시리즈' 인기하락의 원인이 되기도 했다. 주인공인 스파크맨은 일본의 특수촬영영화 〈우주형사 스필반〉을 연상시키는 복장으로 표절 의혹을 받았다.

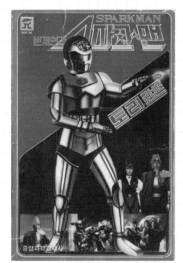

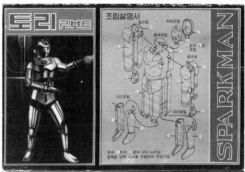

〈번개인간 스파크맨 토리로보트〉,중앙과학,1988년,300원
토리로보트는 쌍둥이별 오로라공주의 부하. 상자에는 오로라공주와 시종관딘칸의 그림이 있다.

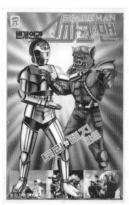

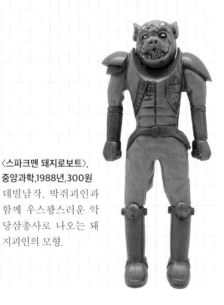

〈스파크맨 돼지로보트〉,
중앙과학,1988년,300원
데빌남작, 박쥐괴인과 함께 우스꽝스러운 악당삼총사로 나오는 돼지괴인의 모형.

〈스파크맨 토리와 돼지로보트〉,중앙과학,1988년,500원
토리로보트와 돼지괴인의 합본 세트.

변화의 시대, 건담의 등장

1980년대로 들어서면서 우리는 사회문화적으로 급격한 변화의 시기를 맞이했다. 10·26사건으로 등장한 신 군부세력 전두환이 대통령에 당선되면서 제5공화국이 탄생했다. 신정부는 통금해제, 교복자율화 등의 유화 정책을 펴면서 프로축구, 프로야구, 프로씨름 등 스포츠를 활성화하는 한편 컬러TV방송을 시작했다. 정부에 대한 국민의 불만을 '3S 정책'으로 해소하기 위한 것이었다. 이 시기 컬러TV와 VTR 보급이 확대되면서 포르 노테이프가 대중적으로 퍼져나갔고 성인용 해적판만화와 잡지 등도 유통되기 시작했다.

아이들의 시각문화에도 변화가 생겼다. 문방구에 해적판만화와 미니대백과 시리즈가 등장해 다양한 장르 와 해외 만화영화 정보를 접할 수 있게 되었다. 그동안 시각문화의 경로가 TV와 어린이잡지뿐이었다면, 80 년대에는 보다 다양한 경로로 많은 정보를 얻을 수 있었다. 급변하는 시기에 국내 모형업체도 예외는 아니 었다. 화려한 시각문화를 접한 아이들의 욕구를 충족시켜야 했다.

한편 이 시기 일본에서는 기존 로봇물의 경계를 뛰어넘은 '건담 시리즈'가 돌풍을 일으켰다. 80년대 들어 일본에서 모형 및 완구회사로 입지를 굳히고 있던 '반다이'는 완성도가 높은 '베스트 메카 콜렉션(1980년)' 을 발매했다. 1970년대에 우수한 품질로 기반을 쌓은 아카데미과학은 '반다이'의 시리즈 〈No1.다이덴진(혹 성전자)〉, 〈No 2.우주대제 갓시그마(우주천왕)〉와 〈No4.기동전사 건담〉을 수개월 차이로 복제, 발매하는 저력을 보여주었다. 어린이잡지에는 '다양한 무기와 팔다리 관절의 작동'이란 신개념 타이틀로 광고를 게재 했다. 유래를 알 수 없는 미지의 로봇이었지만, 기존의 로봇과는 다른, 멋진 형태와 뛰어난 완성도로 아이들 사이에서 소문이 나면서 날개 돋친 듯 팔려나갔다. 다른 업체에서도 서둘러 발매를 시작했고 건담만을 집중 적으로 소개한 미니대백과가 인기에 불을 지폈다. 근 10여 년간 '건담 시리즈'는 1980년대를 관통하는 문방 구의 효자상품이었다. 게다가 1987년 수입자유화 이후 국내에 '반다이'의 '건프라'가 정식수입되어 안착하 는 초석이 되었다.

〈기동전사 칸담로보트〉, 아카데미과학, 1/144, 1980년 10월, 300원
아카데미과학에서 최초로 나온 건담으로, 원명은 'RX78-2건담'이 다. 흰색 한 가지로 사출되었으나, 소형임에도 관절의 움직임과 금형 의 정교함으로 경이로웠던 제품. 전자총, 전자칼, 방패, 로켓포 등 각 종 무기가 포함되어 아이들을 흥분시켰다. 원판은 '반다이'의 〈베스 트 메카 콜렉션 No.4〉

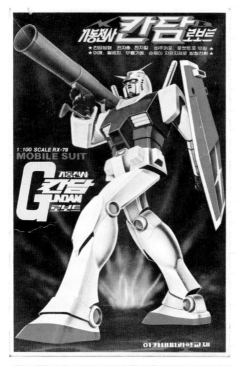

〈기동전사 칸담로보트〉 조립설명서
몸통과 다리 사이에 원작처럼 코아파이터가
들어갔지만, 매우 헐렁하여 합체 후 가지고 놀
기에는 쉽지 않았다. 그래서 아예 접착하는 경
우도 많았다.

〈기동전사 칸담로보트〉,
아카데미과학,1/100,1980년 12월,1000원
아카데미과학에서 두 번째 나온 건담으로, 원명은
'RX78-2건담'이다. 런너는 빨강, 파랑, 흰색의 3색 사
출로 완성 후 과거의 단색 런너에 비해 훨씬 다양한 색
감을 보여주었다. 형태의 완성도가 뛰어나 80년대 로
봇모형의 새로운 개막을 알리는 신호탄이 되었다. 판
매 또한 사상최고를 경신했다. 이를 계기로 국산 모형
시장은 건담을 주목했고 수많은 군소업체에서 다양한
제품들이 발매되었다.

〈기동전사 칸담로보트〉 도색완성품
형태의 정확성이 매우 뛰어났다.

〈기동전사Z칸담2〉,아카데미과학,1986년,1/100,2000원

〈기동전사 건담〉의 후속편 〈기동전사 Z건담(1985년)〉에 등장한 건담 마크2로 '제타건담'이라고도 부른다. 제품에는 1/48 축소비율의 까미유 비단 인형이 포함되었다. 관절 부분에 연질폴리캡을 사용해 관절이 보다 부드럽게 움직였다. 특히 손가락까지 움직여서 아이들의 탄성을 자아냈다. 내구성도 뛰어나 가지고 놀기에도 튼튼한 형태를 유지하여 오랜 기간 사랑을 받았다.

〈칸담 II 로보트〉,
아카데미과학,1/144,1980년대 후반,500원
조립 후 크기는 1/220로 축소비율 표기가 잘못되었다.

〈백인대장〉, 아카데미과학, 1/100, 1980년대 후반, 2500원
원명은 '백식'. 설명서에 '백기의 모빌슈트를 지휘하
는 한발 앞선 모빌슈트라는 뜻으로 설계자인 나카노
개발주임의 뜻에 따라 붙여진 것이다'라고 밝혔다.
국내에는 1/100. 1/144. 1/220 축소비율로 3종 발매
되었다. 엷은 황색과 진한 청색 2도 사출. 원작은 〈기
동전사 Z건담〉.

〈백식〉,
아카데미과학, 1/144, 2000원
〈백인대장〉과 동일한 금형이다.

〈백인대장〉, 아카데미과학, 1/144, 1987년, 1000원

百式 〈MSN-00100〉

■ 백인대장 형식번호 MSN-00100
MSN-00100. 흔히 백인대장이라 불린다.
은 에우고에서 개발된 고속전투용 모빌슈트
로서 오제로 된 티크디아스 이후에 있어서
격투전투용 모빌슈트의 후려임에 참찰기능
을 맞춘 RX-178건담Mk.Ⅱ의 설계 콘셉트를
반영시킨 기체인 것이다. 기체의 특징으로
서는 가부의 독립식 이층 프로파아머를 갖
추고 티크디아스로나 한단계 높은 고속추
바인디를 실어한다. 기본정비. 이외에는 'Z
계획' 등의 메커·빔 한차의 프로로 타입을
사용하는 것이 가능하다. 기체정설은 간다
리움 감마를 사용하여 잔색의 프리스틱 칼
리코팅이 되어 있다. 더우기 백인대장이라

는 이름은 글자그대로 백기의 로보트를 지
휘하는 한발 앞선 무적의 로보트라는 이미
지를 살려 설계자의 뜻에 따라 붙여진 것이
다.

■ 성능 및 재원
◆파워제네레이터 · 출력1.8500kw ●이동용로
켓트 추진로 18,600kg × 4 ●제어용 바니어 : 12
기 ●가반디(대지로) · ●센서 · 목표인식 11,200m
장갑재질 : 간다리움·감마합금 ●무장 ·빔라
이플 ·출력 2.8Mw., 빔사벨 · 출력 0.4Mw.> 2,
60mm발칸 > 2, 메가바즈카 란자

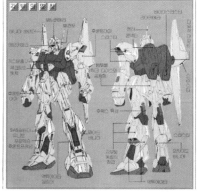

〈더블Z칸담〉,아카데미과학,1/144,1987년,1000원

〈더블Z칸담〉,아카데미과학,1/100,1987년,3000원
원작은 〈기동전사 ZZ건담(1986년)〉이다. '더블제타건담'으로도 불린다.
3단분리합체 제품으로 조립의 난이도가 매우 높았다.

〈제트건담Ⅱ〉,세미나과학,1/100,3000원
아카데미과학의 〈기동전사Z칸담2〉과 동일한 금형이다.

〈기동전사Z칸담〉,1989년,100원

〈우주검객 샤이안〉, 아카데미과학, 1/144, 1988년, 1000원
〈기동전사 ZZ건담〉에 등장. 파란색은 가즈 알, 빨
간색은 가즈 엘이다. 큐베레이를 보호하는 전용기
체로 상자그림에는 2종이 있지만 안에는 가즈 엘
만 들어 있다.

〈칸담NT-1로보트〉, 아카데미과학, 1/144, 1990년, 2500원
〈기동전사 건담0080−포켓 속의 전쟁〉에 나오는 건담
NT-1 알렉스건담.

〈더블Z데저트쟈크〉, 아카데미과학, 1/144, 1989년, 1500원
'자쿠 데저트 타입'으로 〈기동전사 ZZ건담〉에 등장.

〈뉴-칸담〉, 아카데미과학, 1/144, 1988년, 1500원
〈기동전사 건담-역습의 샤아〉에 등장.

〈아이쟈크 로보트〉,
아카데미과학, 1/144, 1988년, 1500원
〈기동전사 ZZ건담〉에 등장.
적군을 찾기 위해 개발된
초계임무용 기체 아이잭.

〈재그드 도가〉,
아카데미과학, 1/144, 1988년, 1500원
〈기동전사 건담-역습의 샤아〉에 등장.
원명은 '아크트 도가'로 네오지온의 뉴
타입전용기.

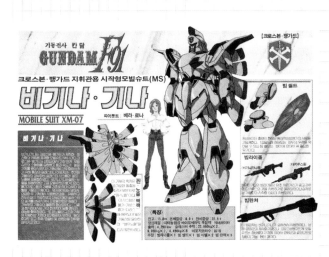

설명서에는 머리의 문양이 원작의 설정대로 크로스본 뱅가드로 되어 있다.

〈비기나 기나〉,
아카데미과학, 1/100, 1990년대, 4000원
〈기동전사 F91〉에 등장하여 건담F91에 투항
한다. 상자그림 중 머리 부분에 원작의 문양
대신 태극문양을 삽입하여 원작을 알 수 없
는 아이들이 국산로봇으로 착각하기도 했다.

〈캠퍼로보트〉, 아카데미과학, 1/144, 1990년, 3000원
〈기동전사 건담0080−포켓 속의 전쟁〉에 지온군으로
등장. 다양한 무기를 휴대할 수 있는 강습형 기체.

〈빅토리 건담〉, 아카데미과학, 1994년, 4000원
〈기동전사 V건담〉에 등장.

〈V2 버스터 건담〉, 아카데미과학, 1994년, 4000원
〈기동전사 V건담〉에 등장. 순간이동이 가능하고 '빛의 날개'라는 최강의 필살기를 장착한 최강의 모빌슈트. V2건담과 V2
버스터 건담, 둘 중 하나로 선택조립이 가능한 제품. 아카데미과학 최후의 '건담 시리즈'로 원판과 거의 대등할 정도의 고
품질이었다.

아카데미 과학의 〈기동전사 건담〉 인물 시리즈

1981년 '반다이'의 '건담캐릭터 콜렉션'의 복제품으로 총 10종이었으나 국내에서는 4종만 발매되었다. 각100원.

〈아므로 레이〉
건담의 전설적인 파일럿.지
온군의 정예를 쓰러뜨린 중
심인물.

〈마틸다 아잔〉
우주전함 화이트 베이스의
보급부대 지휘관.

〈샤 아즈나블〉
아므로 레이의 운명적인 라
이벌. 지온군으로 항상 붉은
색의 기체를 조종한다.

〈브라이트 노아〉
화이트 베이스의 함장 대리를
맡으면서 역량을 키운 인물.

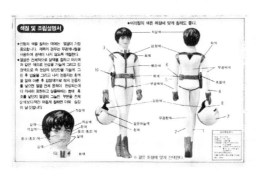

〈아므로 레이〉 도색설명서

〈마틸다 아잔〉 조립완성품

아카데미과학 건담 시리즈 발매목록 (1993년 기준)

제품명	제품번호,	가격	제품명	제품번호,	가격
기동전사 칸담(대)	SA017	2500원	사자비(소)	SA137	800원
기동전사 칸담(소)	SA020	800원	(뉴)칸담 핀판넬	SA141	3000원
모빌 칸담 로보트	SA087	800원	백인대장(소)	SA149	800원
무장형 ZZ 칸담	SA092	4000원	EX슈퍼칸담	SA156	4000원
아이쟈크	SA113	2500원	슈퍼칸담	SA157	3000원
더블 Z칸담(소)	SA114	2000원	제타플러스	SA158	3000원
더블 Z칸담(대)	SA115	4000원	칸담NT-1	SA167	2500원
더블 Z 쟈크3	SA116	2500원	캠퍼	SA169	2500원
더블 Z 우주검격 사이안	SA121	2000원	백인대장(대)	SA170	4000원
(뉴)칸담 리가즈이	SA128	2500원	비기나기나	SA174	3000원
(뉴)칸담	SA129	2500원	변신DX칸담	SA177	4000원
데저트 쟈크	SA131	2500원	기동전사-90-P칸담	SA178	4000원
재그드 도가	SA133	3000원	BBF-90칸담	SA179	1000원
(뉴)칸담 사쟈비	SA134	3500원			

다양하게 발매된 국내판 건담 시리즈

아카데미과학이 출시한 〈칸담〉의 대성공으로 군소업체에서도 '건담 시리즈'를 주목하기 시작했다. 소형제품을 중심으로 다양하게 발매되었으나 품질은 아카데미과학이 절대적으로 우위였다. 에이스과학, 제일과학, 알파과학 등에서는 아카데미과학에서 발매하지 않던 지구연방의 적국 지온왕국의 로봇들을 발매하여 품질을 인정받으며 틈새시장을 뚫기도 했다.

〈기동전사 건담〉 시리즈 (1979~1980년)

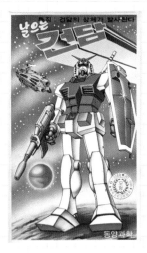

〈날으는 건담〉,
동양과학,1980년,100원

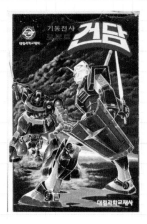

〈기동전사 로보트건담〉,
대림과학,1980년대,100원

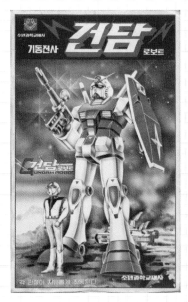

상자를 열면 '어린
이들의 다정한 벗'
이란 문구가 아이
들을 맞이한다.

〈기동전사 건담로보트〉, 소년과학, 1980년대, 200원

〈그레이트건담〉, 노벨과학, 1980년대, 1000원

노벨과학의 〈그레이트건담〉 조립완성품
3도색상의 사출이었지만 탁한 성형색으로 아카
데미과학 제품에 비하여 품질이 떨어졌다.

〈기동전사 칸담탱크〉,
알파과학, 1/100, 1980년대, 800원

원판이 존재하지 않는 독특한
제품. 순수 국산금형으로 제작
되었다. 특이하게도 건담과 혹
성전자(다이덴진)로봇의 머리
가 들어 있어 서로 바꿔 낄 수
있었다. 칸담탱크가 혹성전자
탱크가 되기도 했다. 스프링장
치로 어깨에서 미사일, 바퀴에
서 로켓이 발사된다.

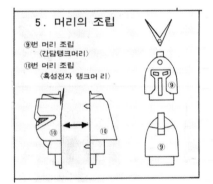

〈기동전사 칸담탱크〉머리 조립도

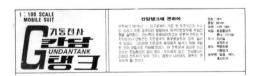

'칸담탱크에 관하여'

내용 중 '연방군은 지온공국의 짜꾸로보트에 점차 밀리
게 되었다.' 번역과정에서 일본어 발음을 그대로 표기하
기도 했다.

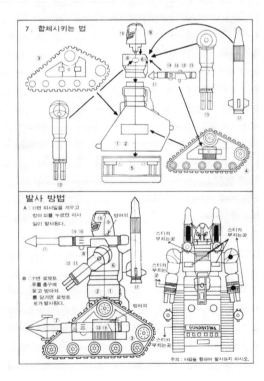

〈칸담 디오라마 쎗-트〉,
삼성교재,1/200,1980년대,1000원
건담과 샤아전용 릭돔의 전투장
면을 재현한 제품으로, 건담 외
에 여러 기체가 들어 있어 놀이
에 유용했다. 국내에서는 총 4
종이 발매되었다. 원판은 '반다
이'의 〈1/250 건담정경모형시리
즈〉.

저가의 모형
이었지만 스
티커가 포함
되어 조립
후 완구처럼
장식이 가능
했다.

〈구후로보트〉,대흥과학,1980년대,1400원
격투전용 모빌슈트로 '히트로드'란 내장형 전
자채찍으로 적을 기절시키기도 했다. 원제는
'MS-07B구프'. 원판은 '반다이'의 〈베스트 메
카 콜렉션 No.9 개량강화신형 구프〉이다.

자매품으로 〈지구연방군 우주공모(원제: 화이트 베이스)〉
등이 나와 있다.

〈기동전사 칸담〉,삼성교재,1980년대,200원
같은 회사의 〈칸담 디오라마 세트〉에 들어 있던 기체들을 개별로 나
누어 발매한 제품.

〈더그람〉,삼성교재,1/200,1980년대,200원
초소형 자쿠가 덤으로 들어 있다.

삼성교재에서 나온 〈바라티온〉의 재판이다.

〈우주전사 바라티온〉,삼성교재,1988년,200원

〈고우프(초판)〉, 신성과학, 1980년대, 500원
원명 '구프B형'으로 재판부터는 〈기동전사
쟈크3〉로 이름을 바꾸어 발매하여 신제품
처럼 보이게 했다

〈지온군 모빌-슈트 쟈크〉,
1/144, 진양과학, 1980년대, 500원
모빌슈트 중에서 가장 많이 생산된 기체로 '쟈
쿠'의 대명사로 불린다. 상자의 설명 중 '모벌'
은 '모빌'의 표기상 실수로 보인다. 원판은 '반
다이' 〈베스트 메카 콜렉션 No.11 양산형 쟈
쿠〉.

도해식으로 구성한 조립설명서

상자옆면 1/100 자매품 소개

왼쪽부터 간담, 샤작(샤아전용 자쿠), 겔구구, 샤겔구구(샤아전용 겔구
그), 돔, 게후(구프), 샤즈곡그(샤아전용 즈곡크).

〈기동전사 브이〉,진양과학,1/100,1980년대,1500원

원명은 'YMS-15 걍'. 격투형으로 개발된 모빌
슈트. 〈기동전사 건담〉에 등장했다. '걍'이라는
모호한 이름 때문에 아이들에게 어필할 수 있
는 'V브이'로 개명하여 발매한 듯하다.

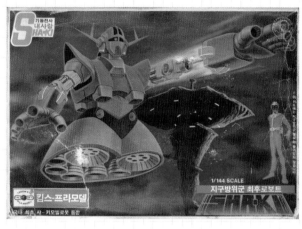

〈기동전사 내사랑 SHA-KI〉,킴스프라모델,1990년,1500원

지온군이 80%만 완성 후 전투에 투입하여 독특한 형태가 되었다. 원명
은 'MSN-02 지온그'. 국내에서는 의미를 알 수 없는 〈내사랑 샤키〉로
발매되었다. '건담 시리즈'의 대표적인 알파벳 'G'가 'S'로 바뀐 것도
눈에 띈다. 1987년 세계저작권협회 가입 후, 일본제품 무단복제에 제동
이 걸리면서 분쟁을 피하려는 의도로 보인다.

MSV(Mobil Suit Variation) 시리즈

MSV는 만화영화화되지 않은 소설이나 만화 등에 등장한 다양한 모빌슈트의 외전 격의 이야기를 말한다.

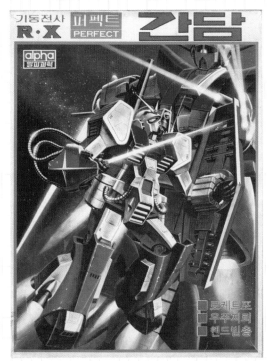

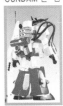

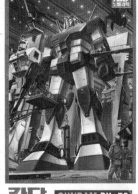

〈기동전사 퍼펙트 간담〉,알파과학,1983년,1000원

MSV에 등장했던 퍼스트건담의 강화형. 원판은 '반다이'의 〈퍼펙트 건담〉.

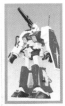

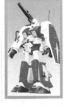

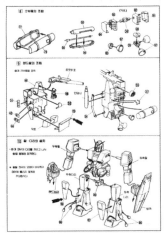

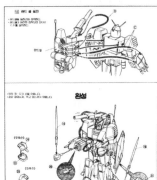

〈칸담〉,노벨과학,300원

상자그림으로는 RX-78-1 프로토 타입 건담으로 보인다.

〈MS-06R-2 ZAKU II〉,에이스과학,1985년,1000원
MSV에 등장한 조니 라이덴의 전용기. 자쿠의 결정판
으로도 불린다. 기관총과 바주카포가 포함된 제품.

〈죠니라이덴 쟈크 II〉,
에디슨과학,1980년대 중반,500원

〈죠니라이덴 쟈크 II (재판)〉,
에디슨과학,1980년대 후반,500원

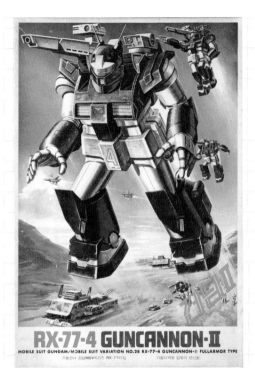

〈GUNCANNON II〉,제일과학,1980년대,1000원
'건담 시리즈' 만화영화에 나오지 않은 MSV 기체로 건
캐논을 기본으로 빔캐논과 조준시스템을 갖추었다. 〈건
캐논II〉로 국내 발매.

〈S-GUNDAM〉,노벨과학,1000원

〈건담 II GUNCANNON II (재판)〉
제일과학의 유명한 '보물섬 시
리즈' 〈Z로보트기지〉의 상자를
접어서 재활용.

〈기동전사 Z건담〉, 〈ZZ건담〉 시리즈(1985~1987년)

〈간담MK-Ⅱ〉,
노벨과학, 1980년대, 500원

〈기동전사 Z간담3〉,
알파과학, 1986년, 500원
원명은 'MSZ-006 Z건담'

〈간담Ⅱ〉,
강남모형, 1991년, 1000원
건담MK-Ⅱ로 〈기동전사
Z건담〉에 등장.

〈건담마크2〉,
대림과학, 1990년대, 1000원

〈젯트 칸담〉,
소년과학, 1990년대, 1000원

〈세이버 건담 Ⅰ, Ⅱ〉, 타미나, 1990년대, 1000원
미니Z건담이 포함되어 있다.

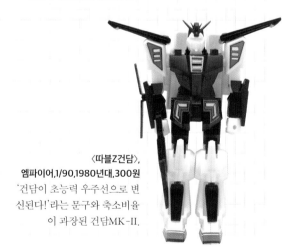

〈따블Z건담〉,
엠파이어, 1/90, 1980년대, 300원
'건담이 초능력 우주선으로 변
신된다!'라는 문구와 축소비율
이 과장된 건담MK-Ⅱ.

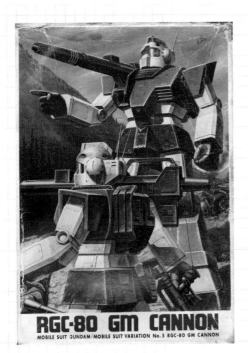

〈기동전사 Z간담백인대장〉,
알파과학,1980년대,100원
크와트로(샤아)가 조종한다.

〈GM CANNON〉,에이스과학,1985년,500원
짐 캐논으로 〈기동전사Z건담〉에 등장한 조연급 양산
형 기체. 제품에는 다양한 모양의 손이 포함. 조립설명
서에 '손목은 취미대로 달아주십시오'라고 적혀 있다.

〈기동전사 Z간담메터즈〉,알파과학,1980년대,100원
주력기체를 도와주는 훌륭한 조역으로 등장했다.

〈기동전사 Z건담 3종 세트〉,아시아과학,100원
건담MK-II와 가르발디 베타, 하이잭이 들어 있는 합본 세트.
1/250 축소비율로 완구에 가까운 제품.

〈릭 디아스〉,1985년,400원
양산 모빌슈트의 최고걸작. 〈기동전
사 Z건담〉에 등장.

〈기동전사 건담0080-포켓 속의 전쟁〉 시리즈(1989년)

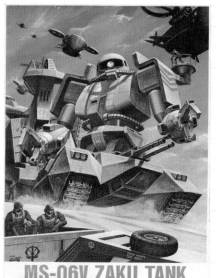

〈ALEX GORDAM 0080〉,
1980년대 후반,합동과학,3000원

뉴타입 전용. 원명은 'RX-78NT-1 알렉스' 내
수 및 대만수출판으로 제작되었다. 제품명
GORDAM의 표기가 의도였는지 단순한 착오였
는지는 알 수 없다.

〈ZAKU-TANK〉,에이스과학,1985년,1000원

〈기동전사 건담 제08 MS소대〉와 MSV에 등장한 기체
로 재활용부품을 가지고 만든 특수형. 원판은 '반다이'
제품.

〈PROTOTYPE DOM〉,에이스과학,1985년,1000원

〈기동전사 건담〉과 〈기동전사 건담 제08 MS소대〉에 등장한 MS-09 돔의 프로토타입을 제품화했다.
틈새를 노린 에이스과학의 특별한 제품 시리즈였다.

〈검투사 자이안트〉,노벨과학,1/145,1980년대 후반,1000원
원명은 '가즈 알'과 '가즈 엘'. 상자그림과 달리 1종만 들어 있다.

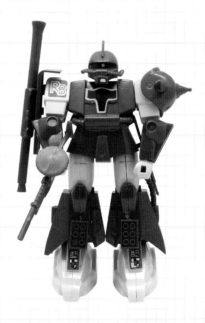

〈더블Z 쟈크Ⅲ〉,
에디슨과학,1990년대,1000원
〈기동전사 ZZ건담〉에 등장.
원명은 'AMX-011자쿠3'.
최신기술로 무장한 명기로
불린다.

〈쟉크Ⅲ로보트〉,
뉴스타,1990년,1000원

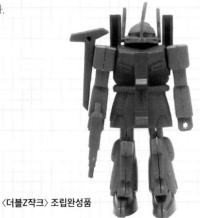

〈더블Z쟉크〉 조립완성품

〈더블Z쟉크Ⅲ〉,
1980년대 후반,100원

〈더블Z쟉크Ⅲ〉,
우석과학,1990년대,200원

변신 흑성전자로보트

일본에서 1980년 방영된 만화영화 〈전자전대 덴지맨가〉에 나오는 다이덴진로봇. 비행기에서 로봇으로 변신한다. '슈퍼전대 시리즈*' 중 최초의 변형로봇으로 알려졌다. 다이덴진의 몸체는 1983년 국산 만화영화 〈철인삼총사〉의 '철인1호'로 등장하기도 했다.

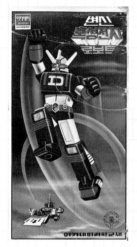

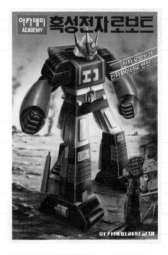

〈변신 흑성전자로보트〉,아카데미과학,1981년,200원
초소형제품임에도 비행기로 변신이 가능했다.

〈흑성전자로보트(재판)〉,아카데미과학, 1981년,400원
비행기로 변신. 원판은 '반다이'의 〈베스트 메카 콜렉션 No.1 다이덴진〉).

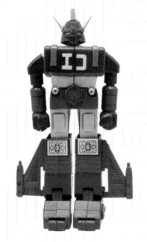

흑성전자로보트에서 전자화이터로의 변신과정

● **슈퍼전대 시리즈** 일본 '도에이'에서 제작한 특촬 TV드라마. 여기서 전대는 다수가 팀을 이루어 악의 무리를 처부수는 장르를 말한다.

전설거신 이데온

원작은 〈기동전사 건담〉의 감독 토미노 요시유키의 TV만화영화로 1980년 일본에서 방영되었다. 먼 미래 인류가 거대로봇 이데온을 발견한 후 벌어지는 이야기. 전인류가 파멸하는 결말은 당시로서는 매우 충격적 이었다. 그러나 이런 내용을 몰랐던 국내 소비자들은 불쑥 등장한 이국적인 로봇모형의 출현이 반가울 따름 이었다.

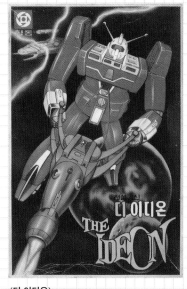

〈디 이데온〉,
합동과학,1980년대 중반,500원
초강력무기 이데온건을 들고 있는 모습. 그러나 이데온건은 제품에 포 함되지 않았다.

〈전설의 전사 아이디온〉,
이십세기과학,1/810,1980년대 중반,500원
제품명 '아이디온'은 원판상자의 영문표기 'IDEON' 을 '아이디온'으로 발음하여 정한 것으로 보인다. 원판 은 '아오시마'의 〈전설거신 이데온〉. 일반적인 소형모 형의 축소비율이 1/144인 데 비해 1/810로 표기하여 이데온의 거대함을 강조했다.

X로보트의 출현

원제는 〈전격합신 빅다이X〉. 1980년에 만들어진 일본의 특수촬영만화영화로 거대전함 X봄버에 들어 있는 전투기 3대가 합체하여 빅다이X가 된다. 국내에는 모형으로 소개되었다. 얼굴의 알파벳 'X'의 형상과 상자그림이 기억에 남는 제품으로 여러 업체에서 발매되었다.

〈X봄버-아스트로X로보트〉, 아카데미과학, 1981년, 800원
스프링장치로 주먹과 머리가 발사되었고 비행선이 포함
되었다.

머리와 주먹이 발사되는 기능 외에도 지상형
탱크로 변신하는 기능이 있었다.

〈비디오레인저 007로보트〉, 알파과학, 1980년대, 1000원
후발업체였던 알파과학의 초기제품. 아카데미과학,
빅토리와 동일한 금형.

〈X로보트 빅다인〉, 빅토리, 1980년대, 1000원
1970년대 주로 딱지나 게임판 같은 종이완구로
유명했던 빅토리의 제품.

〈전자X아스트론〉, 뽀빠이과학, 1980년대, 1000원
상자그림은 빅다이X였지만 내용물이 전혀 달랐던 제품. 광고
문구에 '5가지 모형 이상 아이디어에 따라 수십 가지 모형을
만들 수 있다'고 적혀 있어 만들어보지 않고서는 종잡을 수 없
었다. 내용물의 원판은 '아오시마'의 〈미니합체머신 아스트
론〉으로 1호부터 4호까지 나온 것을 뽀빠이과학에서 합본으로
발매했다.

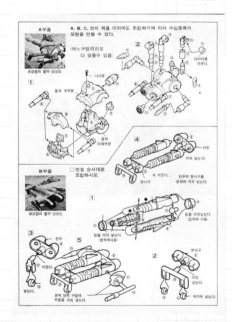

A,B,C,D부품의 조립설명서
1호부터 4호까지 원판 각각의 제품이었던 것을 마치 한 제품인 양 알파벳으로 나누어 묶었다.

미지의 로봇 용자 라이덴

1981년 3월 전두환 정권의 제5공화국이 시작되면서 'TV방영 로봇만화영화는 황당무계한 폭력적인 내용이므로 꿈과 희망을 주는 만화영화 위주로 방영할 것'이라는 정부지침에 따라 로봇만화영화는 안방극장에서 사라지게 되었다. 이후 로봇물에 목마른 아이들은 해적판만화와 문방구에서 파는 로 봇대백과를 보면서 그 갈증을 해소했다. 특히 로봇대백과에 등장하는 미지의 로봇들은 입에서 입으로 전해지면서 아이들의 관심을 끌었다. 〈용자 라이덴〉도 그중 하나였다.

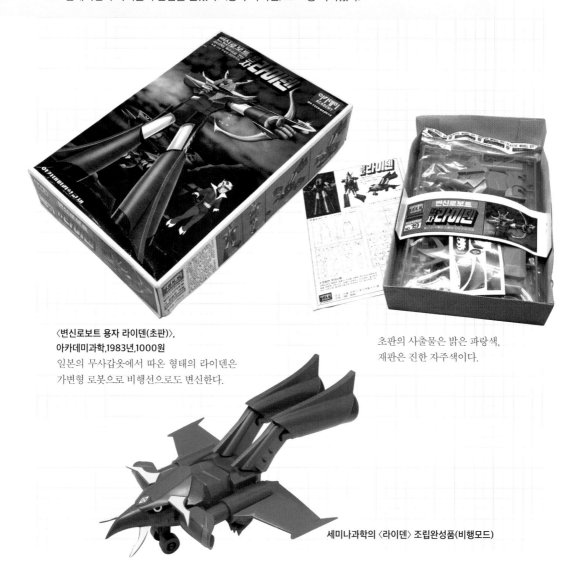

〈변신로보트 용자 라이덴(초판)〉,
아카데미과학,1983년,1000원
일본의 무사갑옷에서 따온 형태의 라이덴은
가변형 로봇으로 비행선으로도 변신한다.

초판의 사출물은 밝은 파랑색,
재판은 진한 자주색이다.

세미나과학의 〈라이덴〉 조립완성품(비행모드)

〈변신로보트 라이덴〉,
세미나과학,1990년대,2000원
아카데미과학과 동일한 금형의
제품.

〈크라운 콘도르〉,세미나과학,2500원
세미나과학의 최종 재발매판.

〈변신로보트 용자 라이덴(재판)〉,
아카데미과학,1985년,1500원

〈하늘의 왕자 라이덴〉,원일모형,1980년대 초반,800원
비행선으로 변신했을 때 태엽동력으로 움직인다.

미래용사 볼트론

1981년 일본에서 방영된 〈백수왕 고라이온〉이 모형의 원작이다. 1985년경 동양프로덕션과 대영팬더에서 〈골라이온〉으로 비디오가 출시되어 국내에 첫선을 보였고, 거의 동시에 강남모형에서 '킹라이온'이란 제품명으로 완구와 모형을 발매했다. 그 후 1993년 MBC에서 〈미래용사 볼트론〉으로 방영. 검정, 빨강, 초록, 파랑, 노랑, 다섯 색깔의 사자가 합체하여 거대로봇이 되는 설정은 80년대에 새롭게 등장한 합체로봇물의 신호탄이었다. 당시 경영이 매우 어려웠던 강남모형은 〈킹라이온〉의 성공으로 기사회생하며 업계의 부러움을 사기도 했다

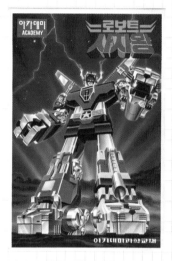

〈로보트 사자왕(재판)〉,
아카데미과학, 초판 1982년, 400원
아카데미과학은 1980년부터 '반다이'에서 발매한 '베스트 메카 콜렉션 (총58종)'을 중점적으로 복제하면서 국내 중소형 로봇모형의 시대를 열었다. 〈로보트 사자왕〉은 〈베스트 메카 콜렉션 No.25〉로 13군데의 관절이 자유롭게 움직였던 작지만 정교한 제품이었다.

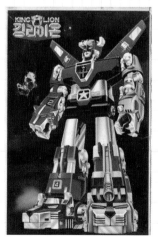

〈킹라이온〉, 강남모형, 1980년대 중반, 300원
비디오 출시와 관계없이, 강남모형에서는 이미 일본에서 원판을 들여와 〈고라이온〉의 완구를 개발하고 있었다. 당시에는 획기적이었던 5단합체로봇이었지만 높은 제작비로 강남모형의 재정이 매우 위태로운 상황에 처했다. 다행히 비슷한 시기에 우연히 비디오가 출시되고 인기를 끌면서 강남모형의 〈킹라이온〉 또한 판매에 대성공을 거두었다.
'킹라이온'이란 제품명은 의미가 불분명한 원명 '고라이온'보다 아이들에게 친숙하게 다가갈 수 있었다. 강남모형에서 '킹'을 넣어 발매했거나, 당시 아이들이 많이 보던 미니대백과에서 '킹라이온'으로 소개한 것을 그대로 쓴 것으로 보인다. 이러한 사정으로 그 후 국내에서는 세대별로 사자왕, 골라이온, 킹라이온, 볼트론 등 여러 이름으로 불렸다.

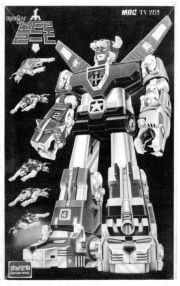

〈미래용사 볼트론〉,
강남모형,1993년,2000원
원작의 설정대로 검정, 빨강,
초록, 파랑, 노랑, 흰색, 6가지
색상의 사출로 제작되었다.

〈미래용사 볼트론〉,강남모형,1993년,200원

〈합체전사 슈퍼라이온〉,에디슨과학,1990년대,500원

〈우주의 왕 라이온로보〉,아이템상사,1990년대,300원

최강로보트 다이오쟈

국내에는 미니대백과를 통해서만 소개되었다. 에이스렛다, 아오이다, 코발타가 합체하여 '다이오쟈'
가 된다. 국내에서는 아카데미과학에서 발매한 〈선더버드3총사〉로 알려졌다. 일본에서는 1981년에
나왔다. 원제는 〈최강로보 다이오쟈〉.

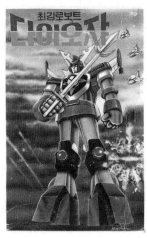

〈최강로보트 다이오쟈〉,
노벨과학,1980년대,100원

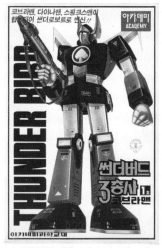

썬더버드 3총사 1호 〈코브라맨(아오이다)〉, 2호 〈다이나맨(코발타)〉, 3호 〈스핑크스맨(에이스렛다)〉,아카데미과학,1983년,각300원
3종을 모두 모으면 '다이오쟈'로 합체할 수 있다.

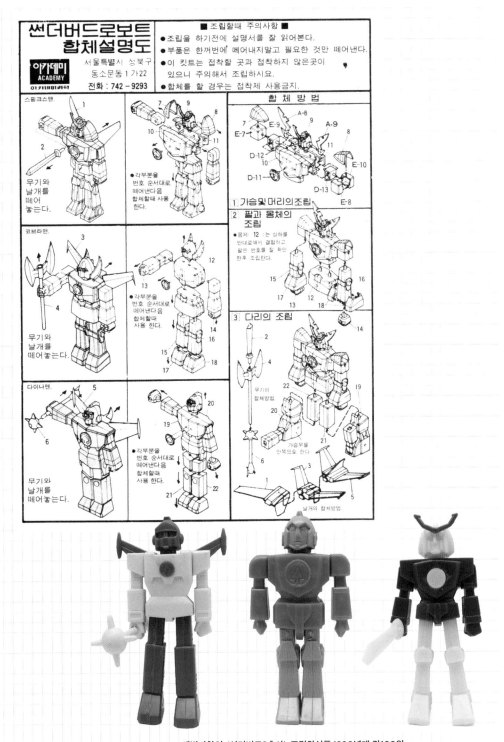

샛별과학의 〈선더버드3총사〉 조립완성품, 1990년대, 각100원

우주대황제 고드시그마

1980년 일본에서 방영한 만화영화로 원제는 〈우주대제 갓 시그마〉. 공뢰왕, 해명왕, 육진왕(국내명:
천둥왕, 바다왕, 육지왕) 3기의 로봇이 합체하는 설정으로 〈고드마르스〉와 함께 국내에서는 비디오
(1987년 동양프로덕션 발매)로 인기를 끌었다. 원일모형, 합동과학, 중앙과학, 아카데미과학 등에서
제각각 다른 이름으로 발매하여 아이들을 혼란에 빠뜨리기도 했다.

〈로보트 우주대왕 시그마〉 조립설명서.
'본 제품은 90% 볼트로 조립하므로 견
고하고 깨끗합니다'. 이 문구로 완구와
모형을 동일한 금형으로 제작했음을
알 수 있다.

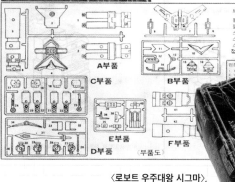

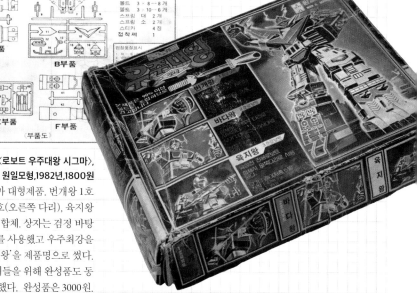

〈로보트 우주대왕 시그마〉,
원일모형, 1982년, 1800원
최초의 고드시그마 대형제품. 번개왕 1호
(몸통), 바다왕 2호(오른쪽 다리), 육지왕
3호(왼쪽 다리)가 합체. 상자는 검정 바탕
에 원색적인 컬러를 사용했고 우주최강을
의미하는 '우주대왕'을 제품명으로 썼다.
조립이 어려운 아이들을 위해 완성품도 동
시발매했다. 완성품은 3000원.

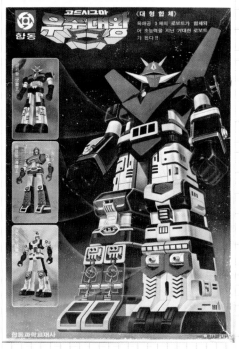

**〈고드시그마 우주대왕〉,
합동과학,1980년대 초반,1000원**

원명 그대로 공뢰왕, 해명왕, 육
진왕으로 표기. 3체의 로봇이
포함된 중형제품.

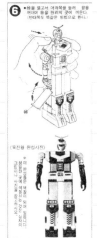

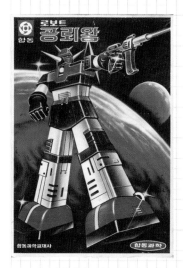

〈로보트 공뢰왕(재판)〉,합동과학,1980년대 후반,400원

〈고드시그마 우주대왕〉의 단품. 원작에서 리더로 활약
한다. 육진왕과 해명왕도 각각 단품으로 나왔다.

〈우주천왕(재판)〉,아카데미과학,1981년,초판300원
소형제품이지만 번개왕, 바다왕, 육지왕이 모두 들
어 있다. 가변 3단합체가 가능. 원판은 '반다이'의
〈우주대제 고드시그마〉.

〈우주천왕〉 합체설명서

〈우주바다대왕 오션킹〉,중앙과학,1986년,1500원

〈우주육지대왕 킹얼스〉,중앙과학,1986년,1500원

날아라 스타에이스

원제는 '혹성로보 당가도A'. 〈은하철도999〉의 작가인 마쓰모토 레이지의 유일한 로봇만화영화로 1986년 1월 1일 MBC에서 설날특집으로 첫방송을 시작하여 1986년 12월까지 방영했다.

〈날아라 스타에이스 연습기〉,이십세기과학,1980년대 후반,1000원
주인공이 스타에이스(당가도A)에 익숙해지기 위해 탔던 연습기 스카이아로. 1호와 2호로 분리된다. 각각 미사일 발사가 된다고 나와 있으나 2호만 발사기능이 있다.

〈스타에이스 강철〉,태양사,1/100,1986년,1500원
로봇완구류를 전문적으로 제작했던 태양사 제품. 완구전문업체답게 모형이 아닌 완구를 복제했다. 얼굴은 일본 완구회사 '포피'의 〈초합금 당가도A〉에서, 팔다리는 '반다이'의 완구 〈바이오맨〉에서 가져왔다. 주먹이 발사되는 기능이 있다. '강철'은 국내방영 〈스타에이스〉의 주인공 이름.

〈스타에이스〉 조립완성품,아시아과학,1980년대,200원

원자력 공격, 메칸더V

1977년 일본 방영 원제는 〈합신전대 메칸더로보〉. 1986년 MBC에서 〈메칸더V〉로 방영했다. 기존의 로봇만화영화에 비해 현실적이고 과학적인 설정으로 전개된다. 원자력에너지로 움직이는 메칸더V 는 원자력 발동 후 5분 이내에 적을 물리쳐야만 한다. 5분이 지나면 원자력에너지를 감지한 적의 오 메가미사일이 자동발사되어 메칸더V를 파괴하기 때문이다. 이러한 차별점은 메칸더V를 80년대 대 표로봇으로 만들었고, 국산모형 발매에도 이어져 여러 군소업체에서 다양한 제품이 쏟아져나왔다.

〈메칸더V〉,알파과학,1987년,1000원

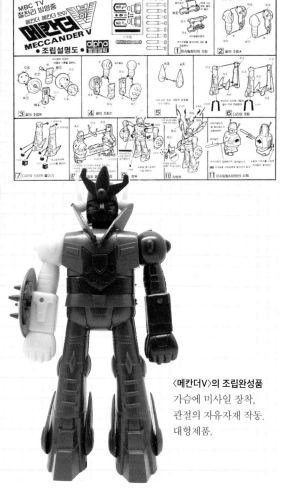

〈메칸더V〉의 조립완성품
가슴에 미사일 장착,
관절의 자유자재 작동.
대형제품.

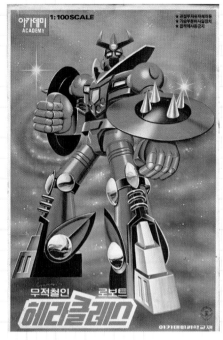

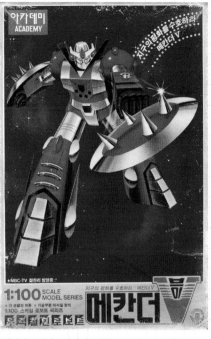

〈헤라클레스(초판)〉, 아카데미과학, 1983년, 800원
〈메칸더V〉 방영 전에 나온 초판으로 원작과는 관계
없는 이름으로 발매되었다.

〈메칸더V(재판)〉, 아카데미과학, 1988년, 1000원
TV방영이 시작되자 표지를 바꾸어 재발매. 가슴에
미사일 장착, 관절부 작동.

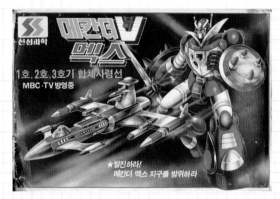

〈메칸더V멕스〉, 신성과학, 1980년대 후반, 700원
합체사령선 메칸더멕스. 다시 메칸더로봇과 합체한다. 미사
일 발사 가능.

샛별과학의 〈메칸더V〉 초판과 재판, 500원

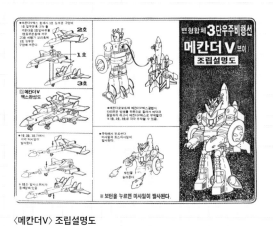

샛별과학의 〈메칸더V〉 조립완성품

알파과학의 〈메칸더V〉 조립완성품

〈메칸더V〉 조립설명도
'메칸더V와 메칸더맥스와의 완벽합체가 가능한 변신합체
3단우주비행선'.

〈메칸더V〉, 노벨모형,
1980년대 후반, 400원

〈우주의 용사 메칸더V2〉,
타미나, 1990년대, 500원

〈무적의 용사 메칸더V〉,
이글상사, 1990년대, 100원

〈메칸더V 2호〉,아톰과학,1980년대 후반,300원
메칸더2호 비행기. 스프링장치로 미사일 발사. 시리즈 3종을 모두 모으면 메칸더멕스로 합체가 가능하다.

후반기에 등장한 메칸더자동차와 메칸더비행기 조립완성품

〈메칸더V 2호기〉,1980년대,100원

〈메칸더V비밀군단전투기〉,중앙과학,1987년,1000원
인기에 편승하여 메칸더V와는 아무 관계 없는 제품을 발매했다. 원
판은 '반다이'의 〈은하대전 갤러시런너〉.

〈SF미사일〉,중앙과학,1985년,1000원
〈비밀군단전투기〉의 초기 발매판.

초시공요새 마크로스

일본에서 1982년 방영된 만화영화. 길이 1km가 넘는 외계의 거대전함이 지구에 추락, 외계인의 존재를 알게 된다. 인류는 추락한 전함을 수리하여 '마크로스'라 명명하고 외계인 함대와 교전한다. 교전 중 명왕성 근처로 워프하는 사고가 발생하여 고향 지구를 향한 여정이 시작된다.

국내에는 1983년 제작한 국산 만화영화 〈스페이스 간담V〉에서 '마크로스의 발키리' 디자인을 표절하면서 알려지기 시작했다. 그 후 SBS에서 1992년 미국편집판을 〈출격 로보텍〉으로 방영하면서 원작이 소개되었다.

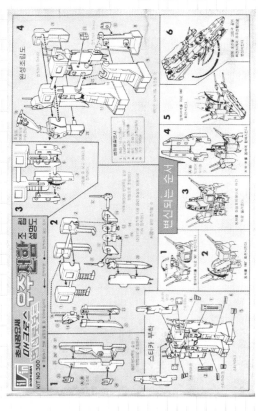

〈변신로보트 우주전함〉,일신과학,1980년대,300원
5만 8천 명을 수용하는 거대전함. 로봇에서 전함으로 변신하는 원작의 내용을 충실히 재현한 소형제품.

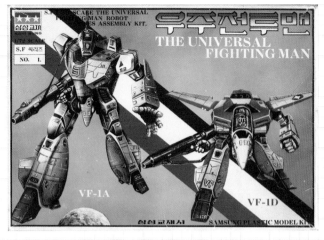

〈우주전투맨〉,삼성교재,1980년대,500원
원명은 가변형 우주전투기 'VF-1발키리'.

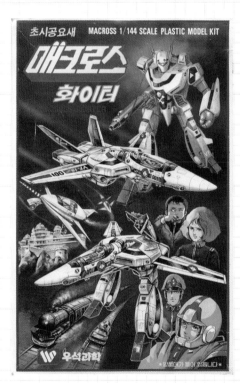

〈매크로스 화이터〉,우석과학,1/144,1980년대,500원
'발키리'의 3단변형 디자인은 '건담 시리즈'와 트랜스포머
시리즈에 큰 영향을 주었다. 전투기모드에서 거워크모드*,
베틀로이드(인간형로봇)모드까지 3단계에 걸친 변형은 80
년대 당시에는 획기적인 방식이었다.

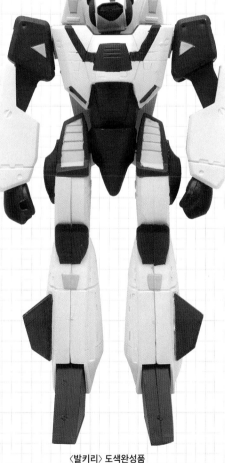

〈발키리〉 도색완성품

● **거워크모드** 반전투기형, 반인간형 변형형태. 디자이너 가와모리 쇼지는 우연히 허리를 굽히고 스키 타는 자세에서 이 모드를 착안했다.

〈슈퍼 맥크로이드〉,뽀빠이과학,1980년대,1000원
원명은 '아머드발키리'로, 원작과는 관계없는 이
름으로 발매.

〈슈퍼 스파르탄〉,뽀빠이과학,1980년대,1000원
포격용 메카닉. 원명은 'MBR-04-MK6 데스트로
이드 토마호크'.

〈데스트로이드 디펜더〉,뽀빠이과학,1990년,1000원
대공형 메카닉 'ADR-04-MK10 데스트로이드 디펜더'.
뽀빠이과학에서 유일하게 정확한 원명을 살린 제품.

〈스팔탄로보트〉,삼성교재,1980년대,100원
격투전용 메카닉으로, 원명은 'MBR-07-
MKII 스파르탄'.

〈출격 로봇트텍〉, 알파과학, 1990년대, 1000원
'발키리'의 전투기모드 제품. SBS 방영 당시 나온 것
으로, '마크로스'라는 이름 대신 '로보트텍'으로 발매
했다.

〈수퍼 간담〉, 럭키과학

〈마크로스 II VALKYRIE II〉, 아카데미과학, 1/100, 1990년대, 4000원
1992년 마크로스 10주년 기념 OVA로 제작한 〈마크로스II〉에
등장하는 발키리II. 부품교환방식의 3단변형제품으로 몇 안
되는 90년대 후기 SF모형제품 중의 하나. 원판은 '반다이'의
〈VF2-SS 슈퍼아머드팩〉.

〈우주전설 마크로스〉, 제일과학, 1999년, 1000원
1999년 SBS에서 〈기갑창세기 모스페다〉를 〈우주의 전설 마크로스〉로 바꾸어 방영했을 당시 나온 제품. 상자에
는 정식라이센스 표기까지 되어 있으나 상자에는 마크로스도 모스페다도 아닌 엉뚱한 제품이 들어 있다.

〈무장전사, 밸키리〉,진양과학,1992년,1000원
'SD 시리즈'로 3단변형이 가능. 원작에서는 '정찰형 발키리'로 등장했다.

무장전사밸키리 VF-1J조립도

〈출격 로보텍〉,진양과학,1992년,200원
'SD 시리즈'답게 명랑한 표현으로
상자를 꾸몄다.

밸키리 항해일지 PAGE 4

월 × 일
민지는 요사이 고민이 생겼다. 왜냐하면 병팔이네
바로 옆집에 새로운 이웃이 이사를 왔기 때문이다.
그집에는 민지와 병팔이의 또래인 여자아이가 한명
있었기 때문이다. 그 여자아이가 이사온 후로는 병팔
이가 민지에게 놀러 오지도 않고 민지가 보는 앞에서
새로 이사온 아이와 재미있게 놀곤하였다.
너무 화가난 민지가 병팔이에게 말했다.
"바보 ! 멍청이 ! 미워 ..!!"라고 그랬더니 새로 이사
온 여자아이가 병팔이대신 민지에게 약을 올렸다.
"말도 안된다. 흥 !!"이라고…

월 × 일
오늘은 기분좋은 날이다. 병팔이의 친구인 민지의
생일이기 때문이다.
아침에 일어난 병팔이는 자기가 저금해 두었던
용돈을 가지고 집에 백화점에 갔다. 그곳에서 병팔인 민
지에게 줄 카드와 선물을 골랐다.
병팔이가 선물을 예쁘게 포장해서 카드와함께 민지
에게 주었다. 선물을 받은 민지는 너무 기뻐서 병팔이
에게 고맙다고 말하였다. 다시 민지와 가까워진 병팔
인 너무나 행복했다.
새로 이사온 여자아이는 외톨이가 되었다.

설명서의 항해일지
원판 설명서에 포함된 내용을 당시
국내에서 유행하던 TV
개그프로그램 '병팔이랑 민지랑'
코너의 설정으로 바꾸어놓았다.
그림은 그대로 삽입하여 미처
고치지 못한 일본어가 보인다.

월 × 일
병팔이, 민지, 그리고 새로 이사온 여자아이 등 세명
은 길을 가고 있었다. 왜냐하면 병팔이의 할아버지가
외국에서 오셨기 때문이다.
병팔이 할아버진 배의 선장이시다. 그래서 자주 외
국에 나가시고 집에 계시는 시간보다 배를 타고 여러
곳을 다니시는 경우가 많았다. 그래서 지금 두달만에
집으로 돌아오신 할아버지를 마 중나가고 있는것이다.
그런데 한눈 팔다가 병팔이는 항구에서 할아버지 만
나지 못했다.
돌아와보니 할아버지 집에 와 계셨다. 할아버지
께서 화가 나신것 같았다.
어떻게 하면 할아버지의 화가 풀릴까?

초시공우주창세기 오르가스

원작 만화영화는 〈초시공요새 마크로스〉의 제작진이 만들어 1983년 일본에서 방영한 〈초시공세기 오거스〉이다. 〈초시공요새 마크로스〉에 등장하는 기체와 닮은 점이 많았다. 국내에서는 아카데미과학에서 '오거스 시리즈' 3종을 발매하면서 소개되었다.

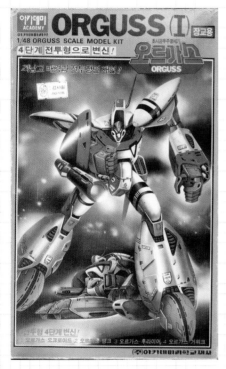

〈오르가스 장교용〉, 아카데미과학, 1985년, 1500원
비행형, 거워크형, 로봇형, 탱크형 등 4단계 변신이
가능한 제품이었으나 아이들이 조립하기에는 매우
힘들었다. 원판은 일본 '아리'의 제품.

〈오르가스 장교용〉 변신과정 설명서

전시용으로 종이 격납고가 포함되었다.

〈오르가스 사병용〉 키트

80년대 중·후반부터 일기 시작한 국산모형의 고급화로 원색설명서는 기본이었고, 관절의 자유로운 움직임을 위해 연질폴리캡이 사용됐다. 그러나 폴리캡과 부품 구멍이 맞지 않는 경우가 생겨 애를 먹이기도 했다.

〈오르가스 사병용〉,아카데미과학,1985년,1500원

〈오르가스 탱크〉,아카데미과학,1985년,300원
탱크 형태의 소형제품.

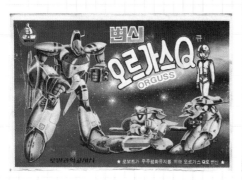

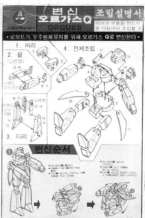

〈변신 오르가스Q〉,로얄과학,1980년대,100원
'로봇트가 우주평화 유지를 위해 오르가스Q(오르가스탱크)로 변신한다'는 문구가 어색하다.

초시공기사단 서던크로스

1984년 일본에서 발표된 만화영화. 혹성 글로리에를 침략한 적군과 싸우는 여성병사 3인의 이야기로, 〈초시공요새 마크로스〉, 〈초시공세기 오거스〉와 함께 '초시공 시리즈'라 불렸으나 가장 인기가 없었다. 국내에서는 아카데미과학에서만 모형으로 발매했다. 원작은 국내에 소개되지 않았고 모형 역시 관심을 끌지 못해 1990년대 말까지 문방구의 재고로 남아 있던 시리즈였다.

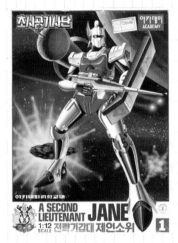

〈전략기갑대 제인소위〉,1/12,1989년,1000원
헬멧 탈착이 가능.

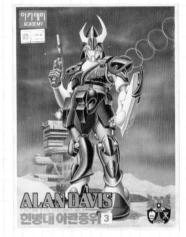

〈헌병대 아란중위〉,1/12,1989년,1000원

〈바이오로이드〉,1/48,1989년,1000원

〈전략기갑대 마리소위〉,1/20,1989년,500원
가장 많은 재고가 있었던 시리즈로, 여성 모형 탓인지
구매를 망설이는 남자아이들이 많았다.

삼총사 달타니어스

알렉상드르 뒤마의 소설 〈삼총사〉를 모티브로 1979년 제작된 일본의 로봇만화영화. 원제는 〈미래로보 탈타니어스〉로 아틀라스, 베라리오스, 건퍼가 분리합체한다. 국내에선 미니대백과 시리즈로만 소개되었다. 국내에 발매된 제품은 매우 드물었지만, 가슴에 사자머리를 장착한 인상적인 로봇은 1980년대 로봇모형의 시대를 여는 도화선이 되었다.

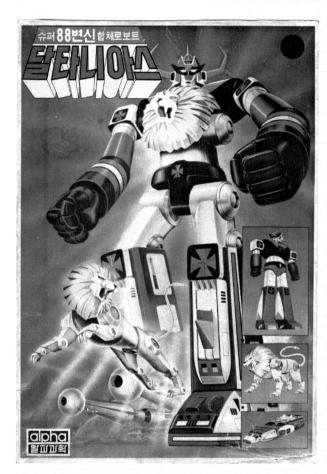

대만 수출판

〈슈퍼88변신 합체로보트 달타니어스〉,알파과학,1980년대,1000원
조립 후에는 실제로 로봇인 아틀라스, 사자인 베라리오스, 우주전투기인 건퍼의 3단합체가 가능했다. 당시 로봇모형으로는 매우 정교하여 아이들에게 큰 환영을 받았다.

〈달타니어스〉 완성조립품

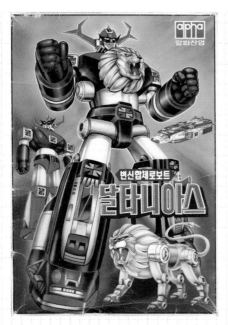

〈변신합체로보트 달타니아스(재판)〉,
알파과학,1980년대,1500원

〈달타니앙 건파 비행기〉,동양과학,1980년,100원
사자와 달타니어스 얼굴 모양 미사일이 발사되는
독특한 소형제품.

〈미래로보트 달타냥〉,
소년과학,1990년대,1000원.
원작과는 관계없는 〈기동전사 건담〉
의 브라이트 노아가 그림에 등장한다.
상자그림을 먼저 보고 구매를 하는 모
형제품의 특성상 그림에 유명한 캐릭
터를 합성하여 구매를 유도하는 경우
도 종종 있었다.

혼자놀이의 절대강자, 다이아클론

다이아몬드와 사이클론의 합성어인 '다이아클론 시리즈'는 1980년대부터 일본 '타카라'에서 발매, 소형 인형이 탑승하는 합체변신로봇 시리즈로 시작했다. 1982년에는 자동차가 로봇으로 변신하는 카로봇이 시리즈에 추가되면서 1983년 미국의 완구업체 '하스브로'가 라이센스를 얻어 '트랜스포머 시리즈'를 발매하는 데 큰 영향을 끼치기도 했다. 국내에서는 1985년 원작의 로봇을 표절한 〈마이크 로특공대 다이야트론5〉가 개봉하면서 널리 알려졌고 당시 영화의 협찬사였던 원일모형은 여러 종의 '다이아클론 시리즈'를 복제, 발매한 대표적인 국내업체로 알려지게 되었다. 특히 코치, 코마, 코코로 대표되는 200원짜리 소형로봇 시리즈는 제품에 포함된 인형을 태워 놀 수 있어 혼자놀이의 상상력 을 풍부하게 해주는 매우 인상적인 제품이었다.

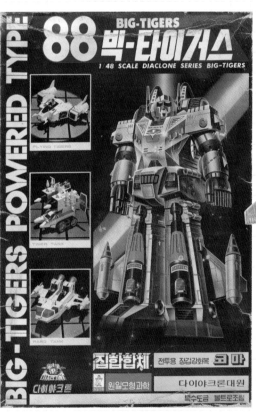

〈88빅-타이거스(초판)〉, 원일모형, 1984년, 3500원
'타카라'의 원판은 〈빅파워드〉. 국산 만화영화 〈마 이크로특공대 다이야트론5〉에서는 다이야트론3로 등장했다. 당시로서는 보기 드문 초대형제품으로 변신과 합체가 가능하고 전투용 장갑강화복 코마까 지 부록으로 들어 있는 호화로운 제품.

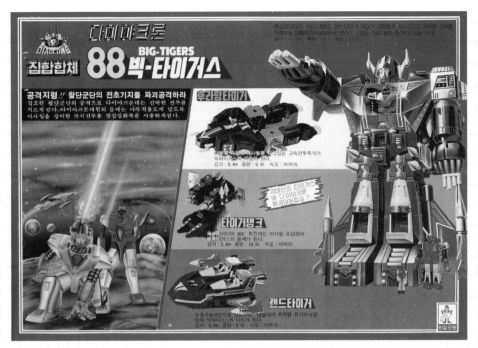

〈88빅-타이거스〉에 들어 있는 컬러안내서

박진감 넘치는 내용으로 아이들의 마음을 사로잡았다.

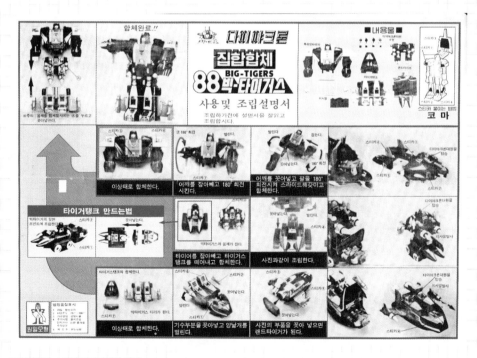

변신방법이 소개된 컬러안내서 뒷면

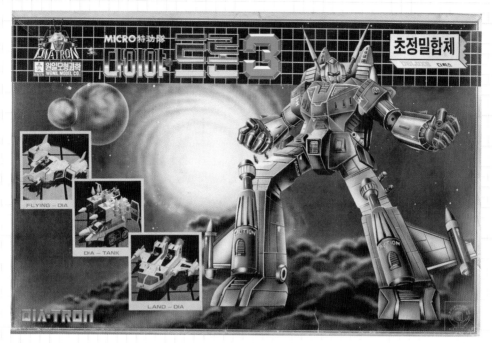

〈다이야트론3(재판)〉, 원일모형, 1985년, 4000원

〈88빅-타이거스〉와 동일한 제품, 상자그림만 바뀌었으며 제품명은 국산 만화영화 〈마이크로 특공대 다이야트론5〉의 '다이야트론3'를 그대로 사용했다.

코마에 탑승하는 다이야트론 대원

코마의 런너

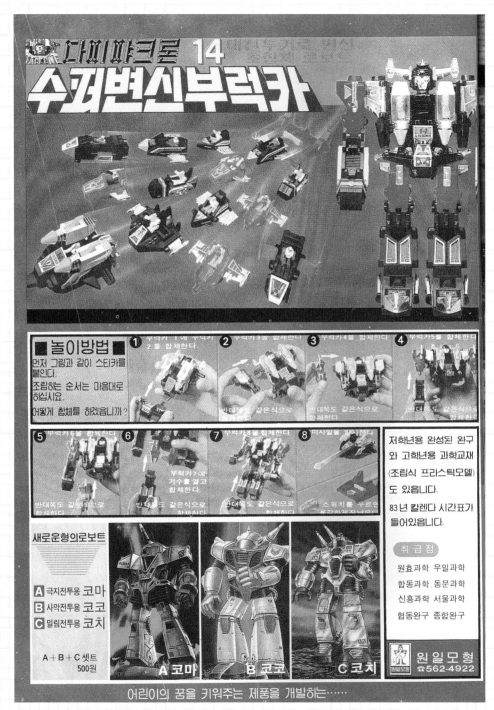

원일모형의 〈수퍼변신부럭카(원명: 가츠블록커)〉 광고, 1983년
14대의 기체가 합체. 완구와 플라스틱모형 두 종류로 발매되었다.

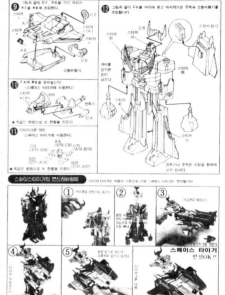

〈변신로보트 다이야타이거〉, 원일모형, 1983년, 1500원
원명은 '다이아어택커', 일본 '니토'의 제품

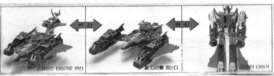

〈다이아타이거〉 변신과정

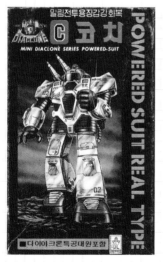

〈밀림전투용장갑강화복 코치〉, 원일모형, 1983년, 200원
코마, 코코와 함께 '다이아클론 시리즈' 중 가장 인기 있
었던 소형제품. 초판 3종을 묶어서 500원에 팔기도 했다.
200원의 저렴한 가격임에도 다이아 특공대원을 태울 수
있어 놀이에 뛰어났다.

〈변신미니기지로보트 코마(재판)〉,타미나,1980년대,100원
팔 관절이 움직이고 칼과 방패가 포함된 다소 특이한 제품.

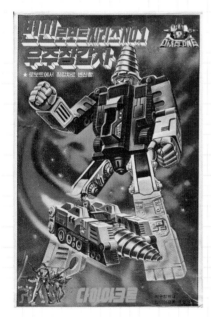

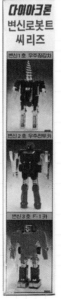

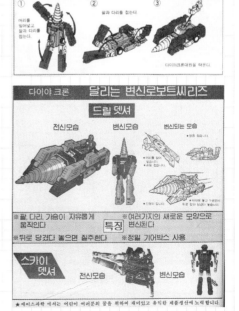

〈변신로보트시리즈 No.1 우주장갑차〉,대흥과학,300원
원명은 '드릴댓셔'로, 다이아클론 대원이 탑승하는 지중
전용 전투차. '댓셔 시리즈'는 '다이아클론 시리즈' 중 마
지막에 나온 것으로 1호는 F-1댓셔 2호 스카이댓셔 3호
드릴댓셔 3종이 나왔다.

'댓셔 시리즈' 광고,1983년
에이스과학에서도 3종이 발매되었다.

에디슨과학의 다이아클론 시리즈

1985년 국산 만화영화 〈마이크로특공대 다이야트론5〉의 개봉 전, 이미 1983년을 전후하여 국내에 '다이아클론 시리즈'가 소개
되었다. 제작사는 에이스과학, 에디슨과학, 원일모형이었고 이 중 에디슨과학이 제일 먼저 제품군을 출시한 것으로 알려졌다.
주로 소형제품 위주로 발매한 에디슨과학은 우수한 품질의 코코와 코마를 100원에 발매하여 주목을 끌었다.

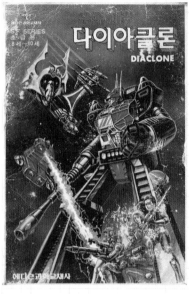

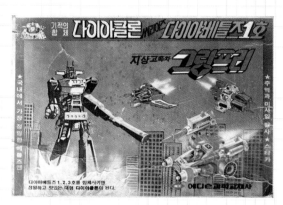

〈다이아클론 씨리이즈 다이야베틀즈1호〉,
에디슨과학,1984년,300원
〈지상고속차 그랑프리〉란 이름으로 원일모형보다 먼저 발매하
였다. 〈마이크로특공대 다이야트론5〉의 개봉 전이므로 원명을
그대로 살렸다.

〈우주제왕 다이아클론〉,에디슨과학,300원
빅파워드 소형제품.

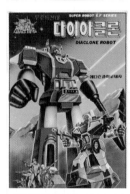

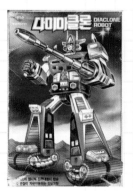

〈우주특전대 다이아클론〉,에디슨과학,1980년대,300원
'다이아클론 시리즈'의 최초모델인 〈로봇베이스〉의
축소판. 앞가슴이 열리며 전투대원이 탑승한다.

〈다이아클론〉,에디슨과학,
1980년대,500원
〈로봇베이스〉 재판.

〈다이아삼총사〉,
에디슨정밀완구,1990년대,2500원
에디슨과학에서 에디슨정밀완
구로 상호를 바꾼 후 재발매. 원
판은 〈다이아베틀스 3단합체〉.
다이아클론 대원의 탑승이 가능
하다.

〈철과 바니 다이야트론〉,제작사 미상,1980년대,480원
〈마이크로특공대 다이야트론5〉의 개봉과 함께 발매
된 주인공 철과 바니 제품. 배경으로 다이야트론3로
출연한 빅파워드가 보인다.

〈다이아버틀스〉,아카데미과학,1983년,400원
'타카라'의 '다이야클론 시리즈' 2차 발매품(원명: 다이아
베틀스)으로 국산 만화영화 〈84태권브이〉에서 얼굴만 바
꿔어 등장하기도 했다.

〈미사일대대 첼린저〉,
진양과학, 1980년대,500원
〈파워-슈트〉의 재판으로
이름을 바꾸어 발매.

〈미사일대대 파워-슈트〉,진양과학,1980년대,500원
코마의 확대판으로 다이아 대원 미포함이며 탑승불가.

〈아린다〉,진양과학,200원
'다이아클론 시리즈'의
악역. 3단분리합체, 와루
다로스의 팔과 몸통을
담당하는 2호. 1호 모스
키다와 3호 산란다도 발
매되었다.

〈우주공격군단 다이아로봇X〉,소년과학,100원
다이아어택커 소형제품.

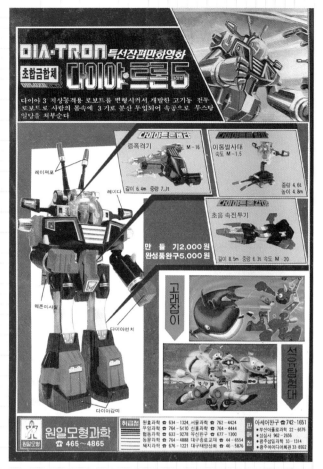

〈다이야트론(재판)〉,강남모형,1980년대,1500원
시리즈 후기에 발매된 제품. 원명은 '배틀버
팔로'. 1호기 알파(배틀헤더), 2호기 베타(배
틀블레스터)와 3호기 감마(배틀렛카)가 합체
하여 배틀버팔로가 된다. 각 호기에는 다이아
클론 대원이 탑승한다. 원형은 '타카라'의 완
구를 복제한 것으로 원작모형은 존재하지 않
는다.

1985년 〈다이야트론5〉 개봉 당시 발매된 제품. 이 시기 원일모형의 다
이아클론 제품은 저학년을 위한 완성품과 고학년을 위한 만들기 두 종
류로 나왔다.

〈우주방위군〉,제작사미상,1980년대,100원
초소형 다이아클론 대원 9명이 들어 있다.

놀라웠던 가리안의 품질

〈기갑계 가리안〉은 중세시대 판타지에 로봇물을 결합한 만화영화다. 1984년 일본의 TV에서 첫선을 보였다. 지구와 다른 세계에서 철의 거인(기갑병)을 타고 정복군과 싸우는 망국의 왕자 죠르디의 이야기로 시작되었으나 저조한 시청률로 1985년 조기종영되었다. 반면, 만화영화가 소개되지도 않았던 국내에서는 1980년대 중반부터 널리 보급된 로봇대백과와 모형으로 알려지면서 의외의 인기를 끌기 시작했다. 아카데미과학에서는 총 12종의 '가리안 시리즈'를 발매했고(당시 가격 500원), 컬러설명서와 뛰어난 완성도로 큰호응을 얻었다. 대부분의 제품을 복제하던 시절이었지만, 아카데미과학의 '가리안 시리즈'는 일본 '써니'의 원판금형을 직접 가져와 찍었으므로 불량성형제품에 지친 아이들에게 큰 만족을 주었다. 80년대 중반에 돋보인 플라스틱모형이었다.

SCALE ANIME KIT SERIES　REAL-PROPORTION MODEL

기 갑 병

GALIENT

1/100 SCALE
PANZER BLADE

비행형태로
변신가능 !!!

〈기갑병 가리안〉,
아카데미과학, 1/100, 1985년, 1000원
비행형태의 변신이 가능하다.

■가리안의 세계■

| 줄거리 | 기갑병이란? |

보더 왕국의 멸망은 한시대의 종말이었다. 정복왕 마달에 의해서 철성 아스트에는 군정이 실시되어 부조화한 군사산업계획은 국민들의 생활을 어렵게 만들고 있었다.
죽은 보더왕의 아들 죠르디‧보더‧는 검객 아즈베스와 함께 전설의 철거인 "가리안"을 찾아 여행을 계속하고 있었다. "가리안"을 발견하지 않는한 마달군의 강력한 기갑병에 대항할 수 없다는 결론이었다. 죠르디 여행도중에 도착한 "하얀골짜기"는 자유분위기가 충만하여 마달 세력에 대항하는 거점이었다.
하지만 얼마안가 그곳도 마달의 마수가 뻗쳐 왔었다. 필사적으로 물리쳐해온 인마병의 세력에 "하얀골짜기"의 함락도 멀지않게 되었다. 그때 죠르디는 측정의 말인 "츄류"와 함께 에다게 찾던 "가리안"을 발견했다. "일어서는 철거인, 이제 철과 철이 부딪치는 소리가 들려온다."

이미 항성 아스트에는 기계문명이 존재하여 여러가지 거대한 기동병기가 제조되어 있었다. 그러한 것들은 고대초기문명의 기술의 결집이며 또한 멸망의 실정이 되어버렸다.
때는 지나 마달에 의해 발견되어 또다시 소생된 기동병기는 모두다「기갑병 (PANZER BLADE)으로 불리웠다. 기갑병은 아스트의 다양한 지형에 대응하며 장갑로봇을 기마병과의 합동작전은 종래의 전술을 변화시키게 되었다. 아무리 지략에 뛰어난 마달이라도 기갑병이 없이는 단기간에 아스트의 정복은 어렵게 되었다.
기갑병의 출현은 보급‧수리관계에 따라 비약적으로 아스트의 과학을 발전시켰다. 아스트의 과학용어 중에는 고대문자나 단위가 붙어있는 점은 그 단적인 예로 들을 수 있을 것이다. 그러나 그것들은 기갑병만을 위한 과학이어서 국민들의 생활에는 크게 도움이 되지 못했다. 또 마달군이 기술

적인 모방으로 만들어낸 병기들도 모두 「기갑병」으로 통칭되었다.

주인공
죨디 보 - 더
(애칭 죠 - 죠)

㈜아카데미과학교재

〈변신기갑병 가리안〉,
1/100, 세미나과학, 1900년대, 1500원
아카데미과학 〈기갑병 가리안〉과
동일한 금형으로 제작된 세미나
과학의 재판.

아카데미과학의 가리안 시리즈

초판은 일본 '크라운'의 상자그림을 그대로 사용했으며 재판부터는 다시 그려서 발매했다.
1985년에 나온 초판은 발매가가 500원이었고 1980년대 말부터는 700원으로, 1990년대 재판부터는 1000원으로 인상되었다. 총 12종이다.

〈1호 변신기갑병 가리안(재판)〉

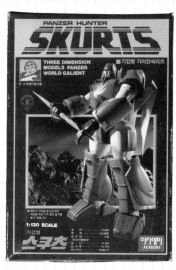

〈2호 기갑병 스쿠츠(초판)〉

〈스쿠츠〉 완성품

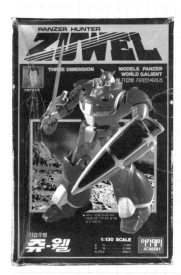

〈3호 기갑수병 쥬웰(초판)〉
아이들 사이에서 가장 인기를 끌었던 쥬
웰. 원작 만화영화에서는 가리안과 싸우
는 적군의 대장으로 나온다.

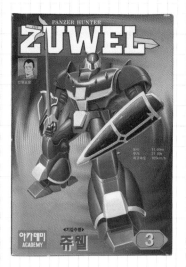

〈3호 기갑수병 쥬웰(재판)〉
1985년 12종 발매 당시, 문방구마다 가져다
놓은 종류가 제각각이었다. 아이들은 원하는
제품을 구하기 위해 이웃 동네 문방구까지
원정을 떠나기도 했다.

쥬웰의 사병인형

윙갈 완성품

〈5호 윙갈〉의 설명서

80년대 중반, 500원짜리 중급 모형이 보급되면서 국산모형은 고급화의 길을 걷기 시작했다. 컬러4도의 선명한 설명서가 포함되었다. 컬러지면의 증가로 도색작례와 캐릭터의 심도 있는 해설 등이 담겨 있다.

〈4호 수기병 아졸바(초판)〉

〈6호 인마병 프로마시스(초판)〉

〈아졸바〉 완성품

〈프로마시스〉 완성품

〈7호 인마기갑병 프로마시스-지(초판)〉

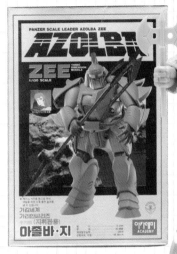

〈8호 수기병 아졸바-지(초판)〉
'가리온 시리즈' 가운데 '지'가 붙은
것은 지휘관이 탑승하는 로봇이다.

〈프로마시스-지〉 완성품

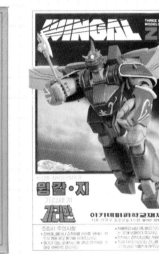

〈9호 변신기갑병 아절트가리안(초판)〉

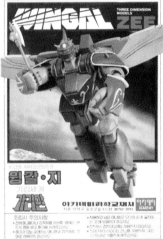

〈10호 윙갈-지 자바장군용〉의 설명서
'가리안 시리즈' 가운데 가장 구하기
어려웠던 제품.

〈아졸바-지〉 완성품

〈아절트가리안〉의 죠죠왕자인형

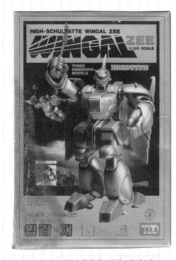

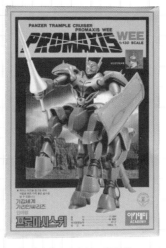

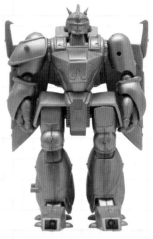

〈11호 비갑병 친위대장용 윙갈-지(초판)〉
자바장군 탑승용과 친위대장용 2종이
나와 전종을 모으지 않으면 구분이 매
우 어려웠다.

〈12호 인마병 프로마시스-위(초판)〉

〈윙갈-지〉 완성품

'가리안 시리즈',아이디어과학,1980년대,500원
아카데미과학이 원판금형을 사용한 데 반해 복제금형으로 제작한 아이디어의
제품. 그러나 내용물의 차이가 현격하여 아카데미과학의 제을 많이 찾았다.

프로마시스-위 완성품

로봇 서부극 투사 고디안

1979년 일본에서 제작한 서부활극 로봇만화영화. 고아 소년이 아버지의 유산인 합신로봇 고디안과
함께 방랑의 길을 떠난다.

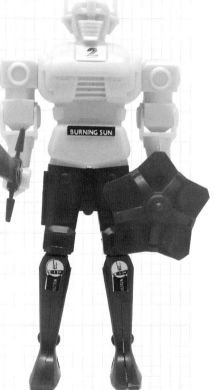

〈투사 로보트삼총사〉,
알파과학, 1980년대 후반, 1500원
3개의 로봇이 합체하면 거대로봇으로 변신한
다. 주인공이 로봇에 들어가고, 다시 로봇 속으
로, 또다시 로봇 속으로 3번 합체하는 독특한
설정의 만화영화였다. 3번의 합체 과정은 완성
후 놀이의 즐거움을 가득 안겨주었다.

〈로보트삼총사 골디안〉 조립완성품, 에디슨과학, 1990년대, 500원

〈혹성로보트〉와 〈혹성로봇V〉, 진양과학, 1980년대, 1000원
가슴이 열리며 소형로봇이 나온다. 양팔이 발사되고 머리 부분이 변신한다.

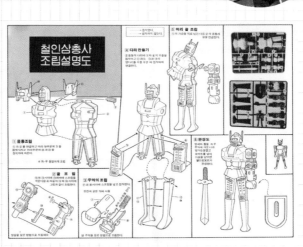

〈혹성로봇V〉 부분 확대
가슴이 열리고 그 안의 로봇이
손을 들어 인사한다.

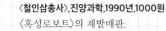

〈철인삼총사〉, 진양과학, 1990년, 1000원
〈혹성로보트〉의 재발매판.

인기배우 특장기병 돌박

1983년 일본에서 방영된 만화영화. 1980년대 후반 대우홈비디오가 '돌북특전대'란 제목으로 비디오를 출시했고 유선방송으로도 방영되었다. 이데리안인들의 지구침략에 맞서 싸우는 3인의 전사 이야기인데, 1984년에 완구업체 영실업에서 '로보화이타 시리즈'로도 발매하기도 했다. 모형은 3인의 전사가 타는 오베론 가제트, 무겐 캘리버, 보나파르트 탈가스 3종이 존재하지만, 국내에는 보나파르트 탈가스를 제외한 2종만 발매되었다. 이 중 무겐 캘리버의 머리는 국산 만화영화 〈우뢰매2〉가, 오베론 가제트는 〈로봇왕 선샤크〉가 표절했다.

〈돌박크 변신캐리버 찜〉,제일과학,1980년대,1500원
원명은 '무겐 캐리버'. 강화형 지프로 완전변형이 가능했던 제품. 〈우뢰매2〉에서 머리 부분을 표절했다.

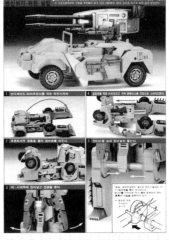

〈오베론〉, 아이디어과학, 1980년대, 400원
원판인 '군제상요'의 제품상자를 그대로
복제한 제품. 국산 반공만화영화 〈로보트
왕 선샤크〉에서 표절하기도 했다.

〈가제트(재판)〉, 아이디어과학, 1980년대, 400원
원작에선 로봇이 헬리콥터로 변신하지만 모형에서
는 로봇으로만 조립이 가능하다.

〈캐리버〉, 강남모형, 1980년대, 500원
지프 변신이 불가능했던 소형제품.

〈노브캐논〉, 아이디어과학, 1/24, 1985년, 800원
원명은 '파워드아머 노브캐논'. 노브레이저
와 함께 일반보병이 착용하는 양산형 슈트
이다. 원판은 '군제상요' 제품으로, '아오시
마'에서 복각판이 나왔다.

전설마인 아크로펀치

1982년 일본에서 〈마경전설 아크로번치〉라는 이름으로 방영되었다. 란도가문의 가족들이 전설의 보물을 찾기 위해 '아크로번치'를 타고 고블린 일족과 싸우는 내용으로 국내에는 모형으로 먼저소개. 특히 진양과학에서는 고블린 일족의 '사천왕 시리즈'를 제품명만 바꾸어 수차례 재발매했다. 1987년 국산 실사합성영화인 〈은하에서 온 별똥동자〉에서는 고블린 일족의 로봇으로 나왔던 안드로뎀스를 악역로봇인 헐크로 표절하기도 했다. 원판은 '아오시마'의 제품.

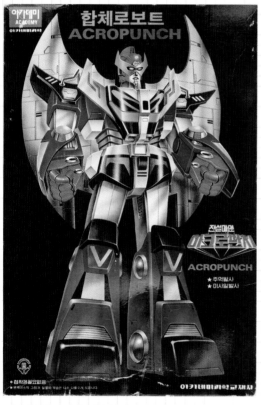

내용물에 비하여 지나치게 컸던 과대포장 상자.

〈전설마인 아크로펀치〉, 아카데미과학, 1985년, 2000원
3단변신, 주먹과 미사일 발사기능이 있다. 상자의 영어 철자가
ACROBUNCH에서 ACROPUNCH로 바뀌어 있다. 알 수 없
는 의미의 '번치'를 아이들이 선호하는 '펀치(주먹)'로 개명하
여 발매한 것으로 보인다.

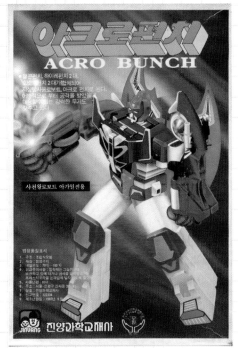

〈아크로펀치〉, 진양과학, 1986년, 500원

상자에는 '사천왕로보트 아가일 전용'이라 적혀 있지만 아가일 전용은 안드로템스로, 제작사의 실수로 보인다.

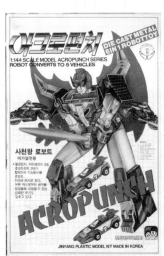

〈아크로펀치〉 조립완성품, 진양과학, 1993년

〈아크로펀치〉, 진양과학, 1993년, 1000원

〈전설마인 아크로펀치〉,
에디슨과학, 1980년대, 500원

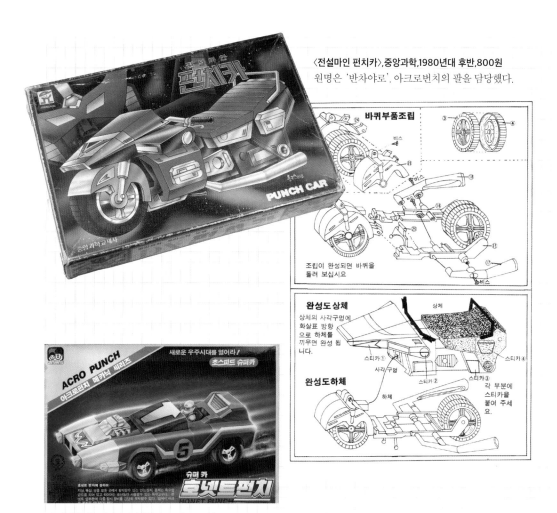

〈전설마인 펀치카〉,중앙과학,1980년대 후반,800원
원명은 '반차야로'. 아크로번치의 팔을 담당했다.

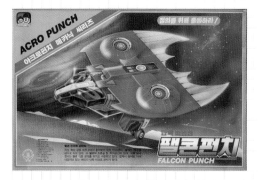

〈슈퍼카 호넷트펀치〉,진양과학,1989년,1000원
아크로번치의 다리를 담당. 원명은 '반챠호넷'.

〈합체비행정 팰콘펀치〉,진양과학,1989년,2000원
머리와 몸통을 담당하는 팔콘반챠. 합체시 동체에 내장되어 있는 머리가 나와 아크로펀치가 된다.

진양과학의 고블린 일족 로봇들

1980년대에는 동일한 제품의 제목이나 상자의 그림을 바꾸어 재발매하는 일이 비일비재했다. 기존제품을 신발매품처럼 꾸며 판매를 촉진하기 위해서였다.

〈하이레펀치(초판)〉, 〈마징가007(중판)〉, 〈디라노스(후기판1993년)〉,각500원
고블린 일족의 대장이 조종하는 로봇으로 원제는 '디라노스'.

〈호링크스(초판)〉, 〈스타에이스(후기판 1993년)〉, 〈블랙이글(중기판,1980년대 후반)〉,각500원
원명과 동일한 제품명으로 나온 초판과 당시 유명한 로봇의 이름을 딴 후기판. 진양과학이 후원하여
1987년 제작한 실사합성영화 〈화랑V삼총사〉에서 블랙이글을 악역로봇으로 표절했다.

〈철인007(초판)〉,〈미사일헐크(중판)〉,〈미사일헐크(후기판)〉,각500원

〈은하에서 온 별똥동자〉에서 표절했던 안드로템스로 가장 많이 재발매했던 제품.

〈케라도우스〉와 〈람보(후기판)〉,
1990년대,각500원

원명은 '케라도우스'. 1993년 개봉한 해외영
화 〈람보〉의 흥행으로 '람보'로 개명하여 재
발매했다.

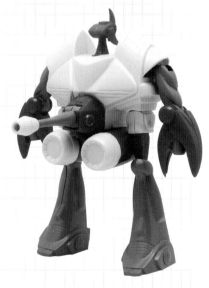

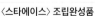

〈스타에이스〉 조립완성품

〈미사일 헐크〉 조립완성품
500원의 소형모형임에도 3도
사출색으로 발매했다.

신비의 거신 고그

1984년 일본에서 발표된 만화영화. 남태평양 사모아제도의 미지의 오스트랄 섬에서 주인공 유우가 거대로
봇 고그를 만나면서 벌어지는 이야기. 국내에선 아카데미과학의 모형으로 첫선을 보였으나 부진한 판매로
오랫동안 문방구에 재고로 남아 있던 제품이었다.

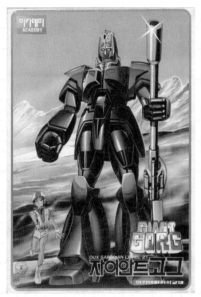

〈자이안트 고그〉, 아카데미과학, 1985년, 800원
고대 외계인의 인공지능 로봇. 상자그림과 비
교했을 때 조립의 완성도가 매우 뛰어났다. 유
우가 머리 위에 서 있는 모습까지 재현. 원판
은 '타카라'의 제품.

〈매논 고그〉, 아카데미과학,
1985년, 800원
원명은 '메논가디언'. 고대 외계인
의 리더인 메논의 전용로봇.

〈썬더-고그〉,
오스카모형, 1990년대, 200원
메논가디언의 소형제품.

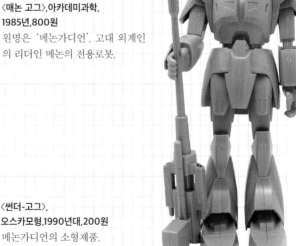

푸른유성 SPT레이즈너

1985년, 일본에서조차 OVA(Original Video Animation) 비디오용 만화영화로만 나왔으므로 국내에서는 더욱 알려지지 않은 캐릭터였다. 아카데미과학과 아이디어과학에서 발매한 '레이즈너 시리즈'가 인기를 얻으면서 만화영화가 알려지게 되었다.

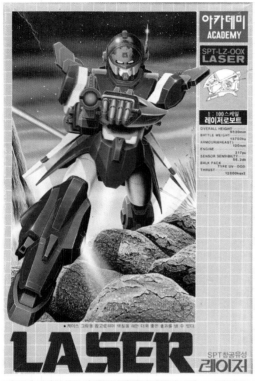

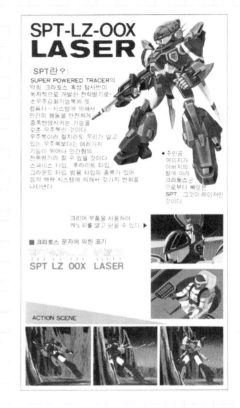

〈SPT창공유성 레이저〉,아카데미과학,1985년,500원
헤드캡에 투명클리어 사용, 관절부 작동, 다른 '유성 시리즈'와 호환가능했다. 상자그림과는 달리 조종사인형은 미포함. 상자그림과 내용물이 달랐던 이유는 아카데미과학에서 상자는 '반다이'의 1/72 제품을 복제하면서 내용물은 1/100 제품을 복제했기 때문이다. 그런 이유로 1/72에서 개폐가 가능했던 캐노피는(상자옆면 그림 참조) 1/100 제품에서는 열리지 않았고 조종사인형도 포함되지 않았다.

〈SPT창공유성 블디〉, 아카데미과학, 1985년, 500원
'SPT창공유성 시리즈'의 가장 큰 차별성은 헤드캡의
개폐였다. 투명 캐노피를 열고 작은 인형을 태우기도
했는데, 블디의 캐노피는 개폐되지 않았다.

〈SPT창공유성 씨리즈 No.4 변신솔롬코〉,
아카데미과학, 1985년, 500원
원작에서는 〈레이즈너 2부〉에 등장한다.
시리즈 3호인 〈건스테이드〉도 발매되었다.

〈드톨〉, 아이디어과학, 1986년, 500원
육전형 양산기로 파리처럼 생긴 탓에
인기가 없었던 제품.

〈그라임카이사〉, 아이디어과학, 1986년, 500원
원작에서는 장교가 탑승한다. 캐노피가
고정식으로 나왔다.

은하표류 바이팜

1983년 일본에서 방영된 만화영화. 우주공간을 표류하는 12명의 소년, 소녀 들의 이야기로 국내에는 모형으로만 소개되었다.

〈은하표류 비팜로보트〉, 아카데미과학, 1985년, 1000원

80년대 중반 아카데미과학의 '가리안 시리즈'와 함께 인기를 끌었던 주연급 모형. 원명은 '바이팜'. 모형으로 먼저 나온 후, 미니대백과 시리즈에서 소개. 원판인 '반다이'의 '바이팜 시리즈(1983년)'는 관절의 자유로운 동작을 위한 연질폴리캡을 1/144 제품에 최초로 사용했다. 이후 폴리캡은 '건담 시리즈'를 비롯하여 국내 복제판에도 사용되었다.

〈은하표류 레오팜로보트〉, 아카데미과학, 1985년, 1000원
원명인 '트란팜'을 아카데미과학에서 '레오팜'으로 이름을 바꾸어 발매했다.

연질폴리캡이 포함된 2도 성형사출의 제품. 띠지에는 자매품인 '건담 시리즈'의 광고가 실렸다.

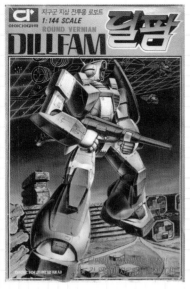

〈지상전투용 로보트 딜팜〉, 아이디어과학, 1/144, 1985년, 1000원

아이디어과학의 신제품 로봇 시리즈 2호로 발매했다. 원작에서는 지상전용 양산형 기체로 등장한다. 컬러설명서와 스티커 포함, 연질폴리캡 사용. 원작과는 달리 황색과 청색 2가지 색상으로 제작되었다.

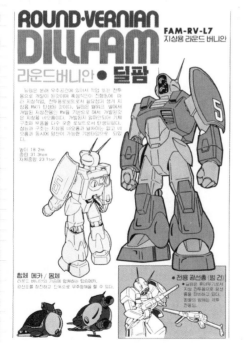

ROUND·VERNIAN DILLFAM

FAM-RV-L7
지상용 라운드 버니안

라운드 버니안 ● 딜팜

딜팜은 본래 우주공간에 있어서 작업 또는 전투용으로 개발이 진행되며 복합상태인 각라 지상로봇을 전투용보토로서 발달되는데 양가 지상용 RV가 탄생되고, 딜팜은 완비로 최초로 개발된 지상전용의 RV를 기본으로 하서 개발완전은 지상용 바이롬이다. 가별원리 및마만되어 기체구조와 무중은 지상용 맞춤 로보트로서 탄생되었으며, 삼반은 우주용 지상용 너인출을 갖고 이 작품은 동시에 양산이 가능한 기본타입이 되었다.

놈이 18.2m
중량 31.3ton
자체중량 23.1ton

합체 메카 / 몸체
라운드 버니안의 가브에 합체하는 합성메카, 광선총을 장착하고 단독으로 우주행동을 할 수 있다.

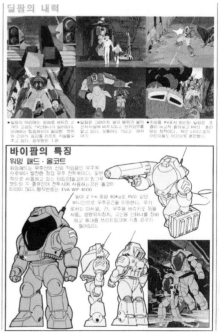

● 전용 광선총 (빔 건)
딜팜은 대기권 내의 지상 전투행위로 광선총을 장비하고 있다. 원작의 빔에는 격투전용이다.

딜팜의 내력

● 딜팜의 대기권은 상공로 세워진 2종 기의 3단으로 'TV년버니가 실어있어다. 아이에는 힘을하들면 웃지 말고 보통마다 개념고 00시와 2Φ의 용산률 로보트 시불로돗 주고 있다. 동작평보는 1분.

● 딜팜은 그라이마 발과 발처럼 몰린 로보지시에만 바지날으고 반위임운형 착지하여도 위교적 용이하고 RV로 중과 비교적 용이하고 최는어린이에도 이온오형 어린이들도 이온오로 훈련받느다.

바이팜의 특징
워밍 패드 · 올코트
워밍패드는 우주선의 선외 작업용인 우주복으로부터 발전한 참갑 우주 전투봇이다. 일반착으로 사용하고 있는 타임러닷코트이며 급구 햇트의 두 종류인데 전투시에 사용하는 것은 올코트 타입이 많다. 형식번호는 EVA WP 4000.

놈이 2.1m 중량 60Kg로 RV와 같은 버니안으로 우주공간을 이동한다. 무기로서는 미사일, 건, 우주용 바주카로 등등을 사용, 생명유지장치, 고신뢰성 안테나를 장비하고 휴대용 쓰린티링코뮤 리송 공구가 들어있다.

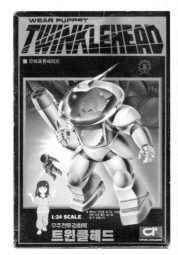

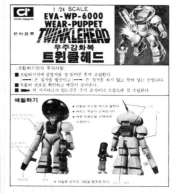

〈트윈클헤드〉,아이디어과학,1/24,1985년,500원

원작에서는 우주장갑강화복, 전투용으로 쓰였다. 투명부품의 해치가 열리며, 해치 안에는 원작에 나오는 12명의 소년, 소녀 들 중 한 명인 바트 라이언(14세)이 타고 있는 모습을 재현했다. 양팔을 들고 있는 펜치 이라이자(10세)인형도 포함되었다. 원판은 '반다이'의 〈트윈클헤드〉.

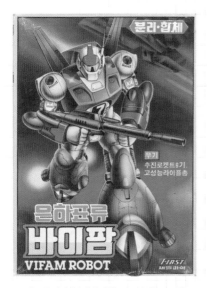

〈은하표류 바이팜〉,제일과학,1990년대,1000원

조립완성도
후면의 비행기가 분리합체된다.

장갑기병 보톰즈

일본에서 1983년 방영된 작품. 100년간의 우주전쟁이 끝난 뒤, 새로운 전쟁을 치르는 주인공 키리코 큐비의 이야기를 다룬 만화영화. '스코프 독'이라 불리는 리얼로봇의 등장으로 밀리터리로봇물로 불린다. 국내에는 모형으로만 소개되었다.

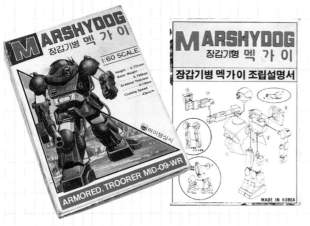

〈장갑기병 멕가이〉,아이템상사,1/60,1980년대 후반,100원
원명은 '스코프 독'의 변형 슈트인 '마시독'.

〈드로므즈〉,소년과학,1990년대 초반,300원
키리코가 조종했던 습지전 사양의 스코프 독으로 원명은 'ATM-09-WR 마시독'. 포함된 키리코 인형이 탑승가능하다.

〈기동전사 칸담쟈크-2〉,
신성과학,1990년대,500원
스코프 독의 적대세력인 발라란트군의 주력기체. 원명은 'B-ATM-03 패티'. 앞가슴판이 열린다.

지구대탈환 모스페다, 마크로스가 되다

원제는 〈기갑창세기 모스피다〉 1985년 삼부프로덕션에서 '지구대탈환 모스페다'라는 이름의 비디오로 출시하여 국내에 소개되었다. 그 후 1999년 SBS에서 '우주의 전설 마크로스'란 제목으로 방영하면서 보는 이들을 혼란에 빠뜨렸다. 원래 계획으로는 〈마크로스(원제: 초시공요새 마크로스)〉를 수입 방영하기로 했으나 방송국의 사정으로 비슷한 설정의 만화영화로 대체하게 되면서 원제에 큰 변화를 주었다. 국내 모형업체 또한 그 영향으로 제품명을 바꾸어 발매하면서 '마크로스'와 '모스피다'의 경계는 더욱 모호해졌다.

〈출격 로보텍〉,뽀빠이과학,1990년대,800원
1993년 SBS에서 〈초시공요새 마크로스〉를 〈출격 로보텍〉으로 방영하자 제목을 바꾸어 발매했다.

〈모스피다 라이더〉,아카데미과학,1985년,300원

〈라이드아마〉, 뽀빠이과학,
1980년대 중반, 300원

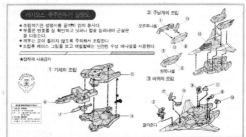

〈모스피다 솔저〉,
아카데미과학,
1985년, 300원
레기오스가
아머솔저 형태로
나온 제품.

〈레기오스 우주전투기〉, 아카데미과학, 1985년, 300원

〈레기오스-다이버〉, 아카데미과학, 1985년, 300원

천하무적 가르비온

1980년대 중반 비디오의 급속한 보급은 일본 로봇만화영화가 대거 국내에 소개되는 계기가 되었다. 사교육시장이 커지면서 아이들은 집뿐만 아니라 학원이나 태권도도장에서 틀어주는 비디오로 다양한 로봇을 접했다. 그중 하나가 〈서커스 변신로봇 가르비온(삼화비디오)〉, 〈천하무적 가르비온(대우홈비디오)〉이었다. 인기비디오에 촉각을 세웠던 국내 모형업체에서 재빨리 제품을 발매했으니, '가르비온 시리즈'는 비디오시대의 플라스틱모형이었다.

1984년 일본 방영 당시 만화영화의 제목은 '초공속 갈비온'.

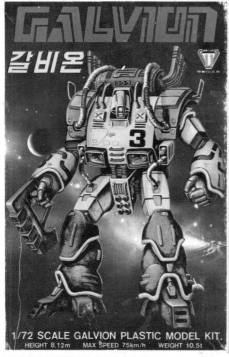

〈갈비온〉, 뽀빠이과학, 1/72, 1985년, 800원
원작에서는 악역으로 등장하는 '갈비온의 래그돌'.

메탈 바돌라 락돌

21세기 후반 명왕성 부근에서 접촉한 이상생명체 메달로－드에 의한 최초의 하이퍼테크노로지－의 도입에 의해 개발된 육상 기동병기이다. MB-α4 는 α3의 동력기관을 간소하게 개량하여 또한 가볍게 한 것으로 초기형의 기이다.

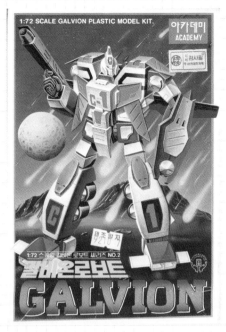

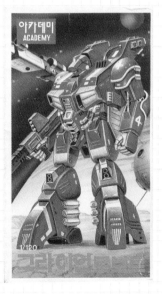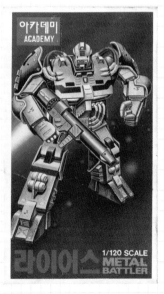

〈로드어택커〉, 아카데미과학, 1980년대 후반, 700원

원작은 두 남자 주인공이 빚을 탕감하기 위해 '서커스'라는 조직에 소속되어 활약한다. 로드어택커는 주인공이 타는 기체이며 갈비온로보트로 변신한다.

〈갈비온로보트〉, 아카데미과학, 1980년대 후반, 700원

〈라이어스〉, 〈그라이언로보트〉, 아카데미과학, 1/120, 1980년대 후반, 각 300원

육신합체로봇 고드마르스

1986년 동양비디오에서 〈고드마르스〉로 선보였다. 1981년 일본 방영 당시 제목은 '육신합체 갓마르즈'. 가이야를 중심으로 6개의 로봇이 합체한다. 왼팔에 합체되는 4호기 타이탄은 국산 만화영화 〈쏠라1,2,3〉에서 쏠라2호기로, 6호기인 왼쪽다리 라는 쏠라1호기로 얼굴만 바뀐 채 등장하기도 했다. 국산모형으로는 중앙과학의 제품들이 대표적이다.

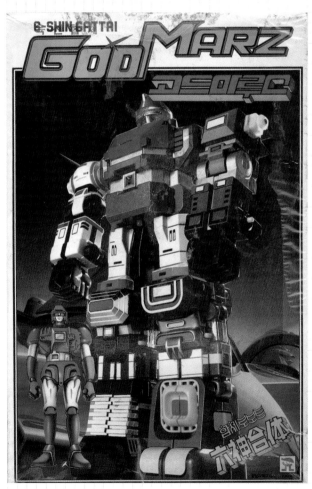

〈고드마르스〉, 중앙과학, 1990년, 3000원
가이야, 스핑크스(몸통), 우라누스(오른팔),
타이탄(왼팔), 신(오른쪽다리), 라(왼쪽다리)
등 6기 모두 들어 있는 디럭스판. 각각의 별매
품으로도 출시되었다.

〈고드스핑크스〉 조립완성품

왼쪽부터 가이야, 스핑크스, 우라누스, 타이탄, 신, 라.

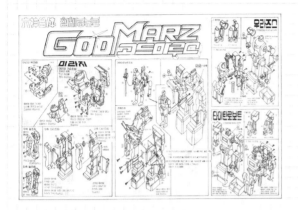

플라스틱모형이 아닌 완구를 복제했으므로 설명서는 국내
에서 따로 그렸다. 어린아이들이 조립하기에는 매우 복잡
하다.

〈고드스핑크스〉, 중앙과학, 1989년, 1000원
고드마르스 합체시 몸통이 된다.

〈마진라〉, 중앙과학, 1989년, 1000원
왼쪽다리를 담당했던 6호 제품. 〈고드마루스〉
디럭스판과 동일한 제품의 별매품.

〈우라즈스로보트〉, 중앙과학, 1988년, 200원
중앙과학 〈고드마루스〉의 소형제품.

중전기 엘가임

국내에는 다이나믹콩콩 미니대백과의 〈엘가임대전집〉 등으로 알려졌다. '건담 시리즈'로 유명한 토미노 요시유키 감독의 1984년 작품.

〈아슈라템플〉,진양과학,1988년,1000원
엘가임의 상대로 주인공 다바의 경쟁자인
갸브레가 조종했던 헤비메탈로봇.

〈칸담엘가임〉,진양과학,1986년,1000원
몸체는 엘가임 마크2, 얼굴은 ZZ건담을 복제한, 그 유래를 찾아볼
수 없는 특이한 제품. 원판은 '반다이'의 〈엘가임 Mk2〉.

〈중전기 오제〉,1985년,1000원
〈중전기 엘가임〉 마지막으로 등장한 A급 헤비메탈로봇
동급이었던 그룬도 발매되었다. 원판은 '반다이'의 제품.

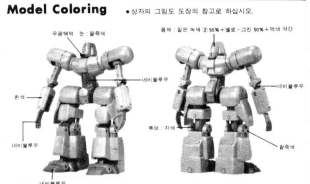

Model Coloring ● 상자의 그림도 도장의 참고로 하십시오.

무광택먹 눈 : 팔죽색

몸체 : 짙은 녹색 ② 50% + 옐로 - 그린 50% + 먹색 약간

네비블루우

흰색

네비블루우

네비블루우

튜브 : 자색

팔죽색

〈알론〉,뽀빠이과학,1985년,500원

대부분의 업체들이 주인공 제품을 발매한 반면 뽀빠이과학에서는 악역이나 비주류를 발매하기도 하여 제품군을 풍성하게 해주었다. 알론은 〈중전기 엘가임〉에 등장하는 가장 보편적인 헤비메탈로봇이다.

어린이 여러분께 ★ 칠을 할 때는 다음 사항을 반드시 지켜 주십시오.

● 도장(칠)을 할 때나 칠이 끝나면 잠시동안 창문을 열어 실내공기를 환기시켜 주십시오.
● 도료는 장시간 맡으면 어지러워 질 수가 있음으로 냄새를 맡지 않도록 할 것.
● 불이 있는 곳에서는 절대로 사용치 말 것.
● 쓰고남은 도료는 뚜껑을 닫고 갓난아기들의 손이 미치지 않는곳에 잘 보관할 것.

뽀빠이과학의 조립설명서 주의사항

1980년대에는 국산모형이 광범위하게 퍼져나가면서 도료와 접착제 냄새로 인한 건강상의 문제점을 언론에서 심각하게 다루기도 했다. 이에 제품조립과 도색 주의사항을 '부모님'과 '어린이 여러분'에게까지 나누어 자세하게 설명하고 있다.

〈발-붇〉,뽀빠이과학,1985년,500원

적군인 포세이달의 근위병용 로봇.

지구연합군 드라고나

플라스틱모형과 미니대백과를 통해 국내에 소개. 원제는 '기갑전기 드라고나'. 1987년 일본에서 방영되었으며 리얼로봇계열의 마지막 작품으로 알려졌다.

〈드라고나-1 리프터〉,아카데미과학,1/144,1987년,1000원
아카데미과학의 '드라고나 시리즈' 중 제일 먼저 나왔다.

〈드라고나-1 리프터〉의 도색설명서

Metal Armor XD-01 DRAGONAR-1
1:144 SCALE

드라고나-1~3형의 각 기체는 메탈아머의 개발에 뒤지는 지구 연합군이 대적하는 기가노스군의 망명과학자로부터 입수한 시작기이며 이 3기로 기갑3개 분대에 상당하는 전력을 갖고 있고. 3기공통은 내부 프레임을 갖고 있지만 드라고나-1형은 접근전용으로 개발되어 다채로운 무기를 나누어 쓰며 전투의 주역으로 활약한다.
[킷트의 데이터]
● 각 블록 관절부위는 포리캡을 사용하여 작동한다.● 조립을 하는 도중에 케이스 그림이나 설명서를 참고하여 색칠을 한다.● 바주카포는 BB탄 발사기구를 갖고 있다.● 다리 부분 및 어깨의 라인은 스티커로 처리하여 재현.
(중급용 11세이상)

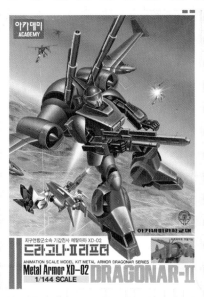

〈드라고나-Ⅱ 리프터〉,
아카데미과학,1/144,1988년,1000원

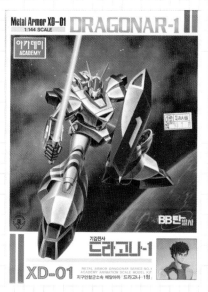

〈드라고나-1〉,아카데미과학,1/144,1988년,1000원
포리부품의 사용으로 관절이 움직이며 BB탄
이 발사된다.

〈드라고나-2〉,아카데미과학,1/144,1988년,1000원

〈드라고나-Ⅱ 커스텀〉,아카데미과학,1/144,1988년,1500원

Metal Armor XD-03 **DRAGONAR-3**
1/144 SCALE

자생과학

6mmBB탄 발사

기갑전사
드라고나-3

지구연합군 소속 메탈아머
XD-03 드라고나-3형
JA SAING ANIMATION SCALE MODEL KIT
METAL ARMOR DRAGONAR SERIES NO.3

라이트 · 둠튼

DRAGONAR-3
1:144 「XD-3」
지구연합군 소속 메탈아머
Metal Armor XD-03 드라고나-3
기갑전사

Metal Armor XD-03
DRAGONAR-3
1/144 SCALE 드라고나-3

〈드라고나-3〉,자생과학,1980년대,1000원

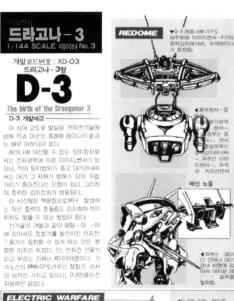

기갑전사
드라고나-3
1/144 SCALE 데이터 No.3

개발코드번호: XD-03
드라고나-3형

D-3

The birth of the Drangonar 3

D-3 개발배경

이 시대 고도로 발달된 전자기술에 비해 적의 중래형 레이더의 성능은 매우 저하되어 있다.

레이더에 대신할 수 있는 탐지장치로서는 전자광역에 따른 이미지,쎈서가 있으나, 적의 탐지범위가 좁고 대기권내에서는 대기 그 자체가 방해가 되어 유효거리가 좁아진다는 단점이 있다. 그리하여 중력장 감지장치가 생긴다.

이 시스템은 핵융합으로부터 발생하는 작은 중력의 흔들림과 적의 위치도 찾을 수 있는 방법이다.

신기술의 개발과 같이 메탈·아·마에 정찰능력을 발전시킨 전자전 '용기가 등장할 수 있게 하는 것은 분명한 미치료 하였다. 단, 전자전 전용기리고 부르는 기체는 XD-03개뿐이다. 기기노스의 RMA-07토라우는 정찰기 로서의 능력은 가지고 있으나, D-3만큼의 전자능력은 없었다.

REDOME

▼D-3 레돔내부가구도
외주부에 이미지센서-4기와 중력감지센서,수색레이더가 장치됨.

◀두부센서-집

▼전방기광역
센서-집
●중부는 집
광자레사비수
-후측은 이미
지레사비수
●좌측
은 적외선센서

메인 노즐

▼하부는 레이
다 안테나 대기
권내 비행에 있
어서 대지상 레
효율을
높일.

ELECTRIC WARFARE

▼D-3에 의한 전자전 시-루엔스의 한가지로 설명한다.

우선 D-3은 ECM의 한 쪽의 레이더를 방해, 또는 속인다. 그러므로 적은 아군의 위치를 정확히 파악하지 못한다.

D-3은 장거리센서로 적을 포착하고,아군에게 그 정보를 송신시킨다. D-1,2는 장거리로 적을 저격,또는 추돌로 적을 파괴한다.

Machine explanation

기체해설

D-3에 따른 전자전 능력은,첫째 고성능 탐지, 식별능력을 꼽을 수 있다. 앞에 기록한 이미지 센서와 중력감지센서 시스템은 두부 레-돔에 집약되어, 전후방위에 대해서 적수색능력을 한다. 그 능력은 전함을 훨씬 상회한다. 둘째 지휘관제 능력이 있다. 이것은 전투형과 공격형 메탈아머가 편대를 만들었을 때 탐지관 정보를 아군기에 집적한 지시와 전달을 함으로써 고도의 정보능력과 거의 방해를 받지 않는 레-자동통신장치를 장비하고 있다. 셋째는 타콤퓨터의 침입능력이 있다.

이것은 데이타 통신에 삽입하여, 정보를 인출한다든가, 고차쓰t등 컴퓨터를 제어하는 콤퓨터 전자기기를 자유자재로 이용할 수 있다.

네번째는 자-밍 능력이다. 이것은 적의 탐지를 방해하고, 흐리게 하여 적의 레이더과 주파수에 침치는 방해전파를 발신하는 ECM과 같은 주파수의 전파시간를 혼동시켜 발신함으로써, 적에게 정보의 착오를 큰 데이쇼은, 자-마가 있다. 또 D-1, D-2에도 장비된 차후와 후관측능력 초보이었다 장치도 있다.

D-3은 많은 전자전범위을 장비하기 위해 전:전 능력을 잃어진다.

그러나, 그 기능은 D-1, D-2이상의 전술적 가치가 있다고 할 수 있다.

제원〈SPEC〉

전 고: 18.2m
중 량: FPW-2F형 핵융합로×2
총 력: 19.2만 파운드(라이트)
33.6만 파운드(CMP)
메인노즐×4
자체세어노즐×12
CMP시간: 12초(MAX)(외벽시간(MP ≤ 52 초
-CMP-: 12 9초)
(CMP→최대진동출력유지)
중 량: 운전시간 44 분
최대돌진충량 82 초
출력/중량비: 1, 166(라이트) 2,186(CMP)
탐지감지시스템 WG11S형
이미지센서 TAS3SR형
장 갑: 단티블 헤이렌보드형 재러라이트 고티체
장갑두께: MAX112mm
승무원: 파이롯트 1명

COCKPIT

▲D-1, D-2 공통 조종석 ▼D-3 전용조종석

① 통신정보디스플레이
② 메인모니터
③ 좌후방모니터
④ 우후방모니터
⑤ 정면모니터
⑥ 우측면모니터
⑦ 아루지스스크린
⑧ 기체체크 판넬
⑨ 전반관계 제어판넬
⑩ 아루지디스플레이판넬
(⑤ 중앙에 레이더 센서-관계의 표시용 대형 디스플레이가 있음)

간·토라가- 스틱크
표준콘트롤러외에 사추트·토리가- 에 의한 방침 선택이 가능함.

시추트·토리가-

3연 105mm
핸드-렐 케논

발사속도 : 45발/분
탄 종 : 프라스마탄,
폭열탄·철갑탄

LPS 3형
50mm 핸드-렐 건

발사속도 : 2400발/분
탄 종 : 320발
탄 종 : 철갑탄

조립설명서의 후면

드라고나 시리즈의 자세한 개발 배경과 기체 해설, 제원을 소개하고 있다. 고급화된 조립설명서는 제품의 원작 배경까지 자세히 소개함으로써 단순한 놀잇감의 수준을 벗어났다.

태양의 전사 더그람

1981년 일본에서 방영된 만화영화의 원제는 '태양의 어금니 더그람'. 국내에서 방영되지 않았지만 미니대백과를 통해 우리에게 소개되었으며 1980년대 로봇모형의 인기에 힘입어 국내에서도 발매되었다. 수입자유화 이후인 1988년 일본 '도유사'의 제품이 국내에 수입되기도 했다.

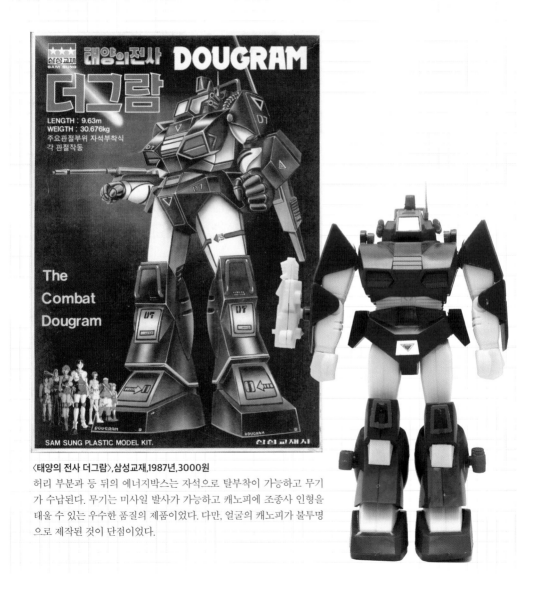

〈태양의 전사 더그람〉,삼성교재,1987년,3000원
허리 부분과 등 뒤의 에너지박스는 자석으로 탈부착이 가능하고 무기가 수납된다. 무기는 미사일 발사가 가능하고 캐노피에 조종사 인형을 태울 수 있는 우수한 품질의 제품이었다. 다만, 얼굴의 캐노피가 불투명으로 제작된 것이 단점이었다.

〈더그람합체〉

① 더그람의 몸체와 허리부분을 합체시 키려면 자석착식으로 되었으며

② 좌우의 팔과 그림과 같이 몸체의 구멍에 맞추어 방향이 틀리지 않도록 하여 끼운다.

③ 좌우 양쪽 다리의 부착은 몸체의 아래부분을 방향에 유의하여 끼운다.

④ 더그람의 동체와 터보색 리너크를 그림과 같이

⑤ 더그람의 동체와 터보색 리너크를 동체와 터보색 부착면에는 자석부착식이다.

⑥ 유도미사일의 제거레버 그림과 같이한다.

⑦ 좌우의 다리에 미사일을 장치시킨다 그림과 같이

⑧ 좌우의 다리에 미사일을 그림과 같이 끼우고 스위치를 누르면 미사일을 발사시킬 수 있다.

⑩ 인형을 동체의 그림과 같이 끼운 다음 뚜껑을 닫는다 조립을 마친다.

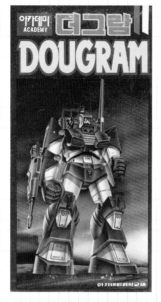

〈더그람〉,아카데미과학,1/144, 1884년, 200원

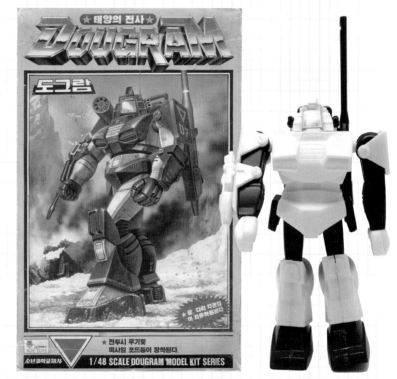

〈태양의 전사 도그람〉,소년과학,1/48,1980년대 후반,3000원

458 소년생활 대백과

소중한 로봇 고바리안

〈마징가Z〉의 원작자인 나가이 고의 작품으로 마징가와 비슷한 외형 탓에 짝퉁으로 오해받기도 했다. 1983
년 일본에서 '사이코아머 고바리안'이라는 제목의 만화영화로 방영되었지만 당시 새로운 리얼로봇으로 탄
생한 〈기동전사 건담〉의 인기에 밀려 주목 받지 못했다. 그러나 국내에서는 1988년 MBC에서 〈무적의 로
보트 고바리안〉으로 방영, 〈메칸더V〉와 함께 큰 인기를 끌었다.

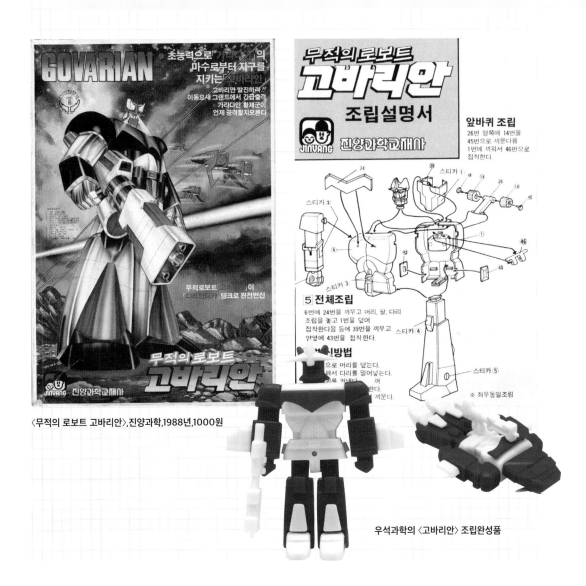

〈무적의 로보트 고바리안〉, 진양과학, 1988년, 1000원

우석과학의 〈고바리안〉 조립완성품

〈무적의 로봇 고바리안 레이드2〉,
진양과학, 1988년, 500원
고바리안 2호기로 나오는 레이드.

〈점보로봇 고바리안〉,
태양사, 1988년, 1500원
완구업체 태양사에서 나온 고바리안 3호기
'가롬'. 가로 20cm, 세로 29 cm의 대형제품.

가롬(소형) 조립완성품

〈슈퍼태권V 삼총사〉, 벤엘과학, 1990년대, 1000원
태권V, 알파V, 오메가V 합본 세트. 특별보너스로 실버호크가 포함되었
다. 고바리안과 레이드, 가롬이 들어 있다. 내용물에 관계없이 유명로봇의
이름을 마구잡이로 가져다 쓴 것은 유명세에 힘입어 판매를 촉진하려는
당시의 일반적인 관행이었다.

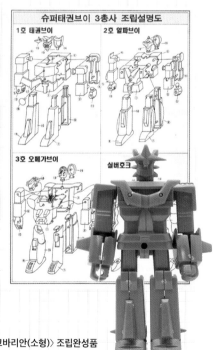

샛별과학의 〈고바리안(소형)〉 조립완성품

테크노폴리스21C의 스케니

1990년 MBC에서 추석특집 〈무적의 탱크 테무진〉으로 방영했다. 원제는 '테크노폴리스21C'로 1982년 일본에서 방영된 만화영화.

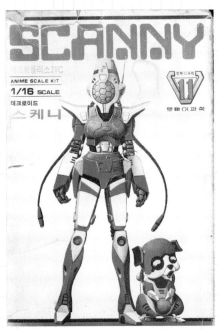

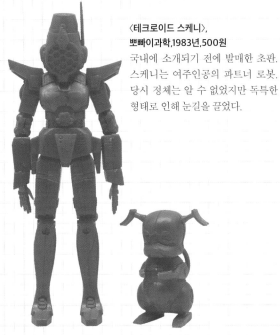

〈테크로이드 스케니〉,
뽀빠이과학,1983년,500원
국내에 소개되기 전에 발매한 초판.
스케니는 여주인공의 파트너 로봇.
당시 정체는 알 수 없었지만 독특한
형태로 인해 눈길을 끌었다.

〈스케니(재판)〉,
뽀빠이과학,1985년, 500원

〈우주특공대〉,
뽀빠이과학,1990년대,1000원
원작과는 관계없이 단지 흥미를 끌기 위한
제품명으로 재발매되기도 했다.

유쾌한 모험의 세계, 보물섬을 찾아서

국산모형이 활기를 띠기 시작한 1970년대 후반, 청소년에게 밀리터리모형이 있었다면 유년의 아이들에겐 100원짜리 모형이 있었다. 접착제가 필요 없고 조립이 쉬웠으며, 밀리터리모형에 비해 아이들만의 상상력을 펼칠 수 있는 미지의 것들이었다. 특히 우스꽝스러운 명랑만화풍 로봇들의 일상을 다룬 모형은 큰 호기심과 함께 친근하게 다가왔다.

의인화된 로봇 시리즈는 1977년경 여러 업체에서 발매를 시작했다. 가격은 100원에서 200원 사이, 저렴하여 여러 개를 모을 수 있었고 각각의 제품마다 개성이 넘쳤다. 1982년경부터는 '보물섬'이라는 광범위한 설정으로 일련의 제품들이 발매되었다. '보물섬 시리즈'라 불리는 이들 제품군은 각 업체마다 번호를 매겨 출시할 정도로 큰 인기를 끌었다.

원판은 '이마이'의 '로보다치 시리즈'로 만화가 오자와 사토루가 병원에 입원했을 당시 심심풀이로 달걀이나 야쿠르트병에 캐릭터를 그려 넣은 것이 유래가 되었다. 1975년 발매를 시작한 최초의 '로보다치 시리즈'는 총 52종. 1980년대 이전 국내업체에서 복제발매한 시리즈가 여기에 해당하며, 80년대 이후 '보물섬 시리즈'라 알려진 제품들은 초기의 제품보다 크기가 작은 미니로보다치로 발매된 것들이었다. 1983년에는 〈콩콩로보트〉가 다이나믹콩콩코믹스에서 해적판만화로 나오기도 했다.

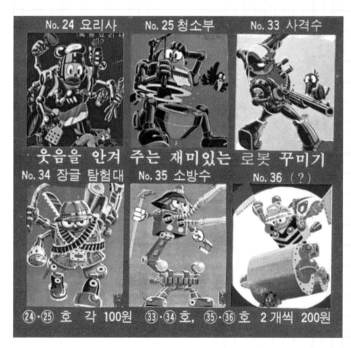

제인공업사의 광고,1978년
'로보다치 시리즈'의
초기제품을 선별, 발매했다.

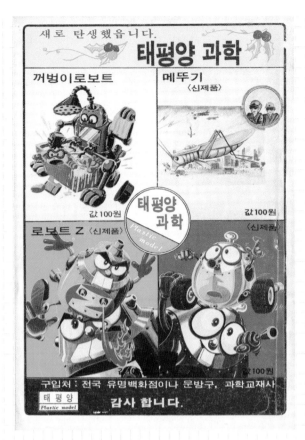

'로보다치 시리즈' 중에서 귀했던 〈TV로봇〉과 〈전화로봇〉도 아이디어과학에서 1977년에 발매되었다.

태평양과학의 광고,1977년
'로보다치 시리즈' 초기제품을 100원에 발매했다. 〈꺼벙이로보트(욕조로봇)〉, 〈로보트Z〉, 그리고 원작만화에서 주인공 격인 〈드라이브 타마고로〉가 나왔다.

현대과학의 '로봇트 씨리즈' 광고,1977년
원판은 '로보다치 시리즈'와 비슷한 계열인 '산쿄'의 '스포콘로보 시리즈'.

'움직이는 로봇 시리이즈',제인공업사,1977년
원판은 '시호스'의 '돗키리로봇 시리즈'로 만화풍의 재미난 그림과 자유로운 조립, 분해로 호기심을 끌었던 광고.

〈야구로보트 1호〉,
대흥과학, 1979년, 200원
4개의 팔로 재미난 구성이 돋보였던
대흥과학의 인기제품.

〈로보트F-1카〉, 아카데미과학, 1977년, 200원
바퀴 부분이 접혀서 신기했다. 원판은 로보다치
계열인 '카다치 시리즈'의 〈No1.F-1 75〉.

태엽동력의 〈에프원-제트〉도 크라프트모형에서 발매.

에이스과학의 〈로보트 술통차〉 광고, 1977년
아카데미과학에서도 〈로보트F-1카〉에 이어 시
리즈 2호로 나왔다.

〈석유탐험대(재판)〉, 원일모형, 1980년대, 800원

초판은 1978년 크라프트모형에서 〈달리는 돈키호테〉 태엽동력으로 550원에
발매되었다. 태엽을 감지 않아도 달리는 탄력태엽(뒤로 당기면 날아가는 풀백
태엽)을 넣어 화제가 되었다. 다양한 탐험장비가 들어 있어 놀이에 뛰어났고,
낙타 엉덩이 부분의 비밀창고가 열려 수납할 수도 있었다. 재판은 태엽을 제외
하고 발매했다. 원판은 '이마이', 〈라크다(낙타)로보〉.

발매 당시의 크라프트모형 광고, 1978년

〈고래잡이〉 광고, 1978년

〈고래잡이(재판)〉, 부영과학, 1980년대, 800원

초판 역시 크라프트모형에서 1978년 〈돈키호테 2호 고래잡이〉로 발매
했다. 고래가 태엽동력으로 움직였던 제품. 1981년에는 동사에서 〈고
래잡이 돈키호테〉로 바꾸어 재발매했다. 작살이 발사되고 고래가 굴
러갔다. 1호와 마찬가지로 다양한 탐험장비가 들어 있다. 태엽이 생략
된 제품이며 원판은 '이마이'의 〈해저헌터로보〉.

'돈키호테 시리즈' 초판 광고, 1981년
재판과는 표지가 다르다.

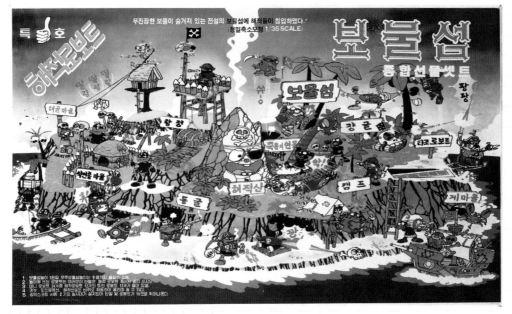

〈보물섬 종합선물셋트 특1호(재판)〉,제일과학,1980년대 중반,15000원

제목처럼 보물섬의 종합선물세트. 미니로보트 24개가 들어 있는 풍성한 제품으로
아이들에게는 선망의 대상이었다. 초판상자는 정사각형에 가까웠다.

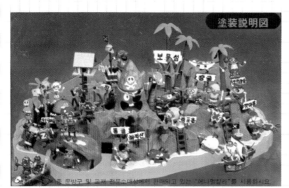

〈보물섬 특1호〉도색완성품

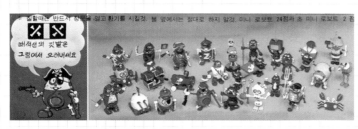

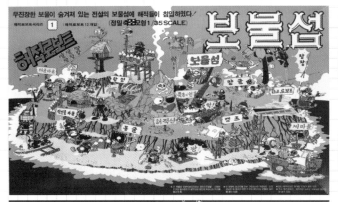

〈보물섬 1호(초판)〉,
제일과학,1980년대,1000원

섬을 제외한 12명의 해적로봇이 포함되었다. 원판은 〈로보다치 해적섬〉으로 제일과학 특1호에도 들어 있는 제품이다.

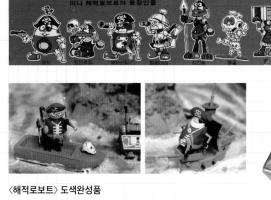

〈해적로보트〉 도색완성품

〈보물섬 도둑놈 빠이레스〉,
제일과학,1980년대 중반,100원

제일과학에서는 다양한 가격대의 '보물섬 시리즈'를 발매하여 선택의 폭을 넓혔다. 발매 초기에는 100원짜리 소형상자가 중형 '보물섬 시리즈'에 통째로 들어 있는 경우도 있었다.

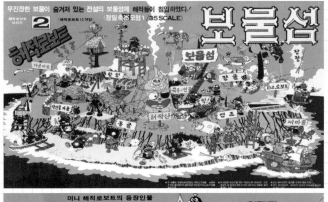

〈보물섬 2호〉,
제일과학,1980년대,초판 1000원

12명의 해적로봇이 들어 있는 '보물섬 시리즈' 2호. 섬은 포함되지 않았다. 인형들은 특1호와 동일하게 들어 있다. 원판은 '이마이'의 〈쿠로다치섬〉.

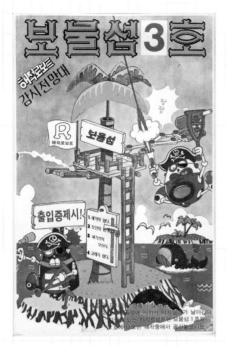

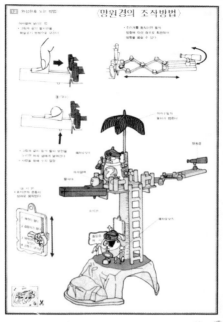

〈보물섬 3호 감시전망대〉,제일과학,1980년대,1000원

작은 섬과 함께 망원경 조작 등 다양한 기능이 숨어 있어 '보물섬 시리즈' 중 단연 인기가 높았다.

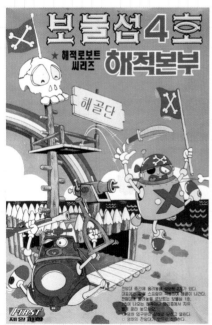

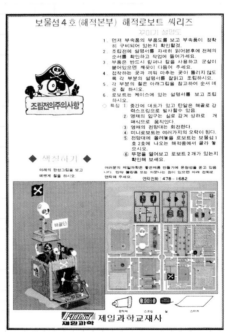

〈보물섬 4호 해적본부〉,제일과학,1980년대,1000원

해적본부와 미니로보다치 2개가 들어 있는 제품.

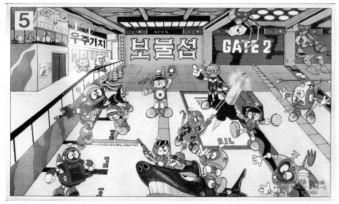

〈보물섬 5호 우주기지〉,
제일과학,1980년대,1500원
원판은 '이마이'의 '로보다치 시리즈'
〈우주공모세트〉.
미니로보다치 12개가 들어 있다.

〈보물섬 6호 흑인본부〉,제일과학,1980년대,1000원
작은 집과 흑인로봇 2개 포함. 해골이 발사된다.
상자와 설명서에는 흑인을 비하하는 단어인
'Negro'와 '검둥이'가 적혀 있다.

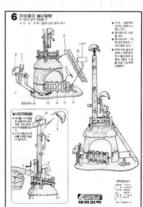

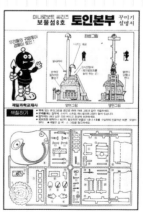

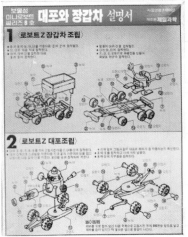

〈보물섬 8호 Z로보트 비밀기지
대포와 장갑차〉,
제일과학,1980년대,500원

중기 로보다치인 '메카로보
시리즈'. 〈Z로보기지〉에 들
어 있는 대포(대포Z)와 장
갑차(덤프Z) 2개 세트.

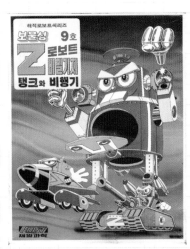

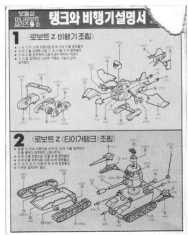

〈보물섬 9호 Z로보트 비밀기지
탱크와 비행기〉,
제일과학,1980년대,500원

'메카로보 시리즈'인 탱크
(타이거Z)와 비행기(파이
터Z) 2개 세트.

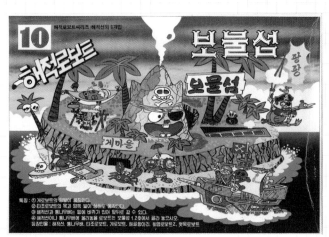

〈보물섬 10호〉,제일과학,1980년대,800원

해적선과 통나무배 등 7개가 들어 있는 제
품. 다양한 가격대의 제품을 발매하고자 내
용물에 맞추어 원판의 그림을 수정하고 축
소했다. 해적선이나 통나무배에 올려놓을
로봇은 〈보물섬 1호〉, 〈보물섬 2호〉에서 골
라 놓으라는 설명을 덧붙였다.

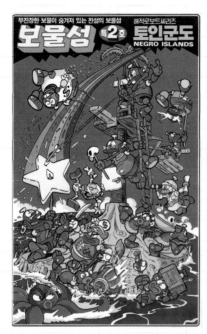

〈보물섬 특2호 토인군도〉, 제일과학, 1990년대, 4000원
〈보물섬 2호〉의 아프리카 원주민 12명이 들어 있
는 세트. '이마이'의 〈비밀섬〉을 복제했다.

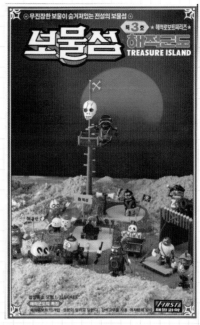

〈보물섬 특3호 해적군도〉, 제일과학, 1990년대, 4000원
시리즈 중 유일하게 사진으로 상자를 꾸몄다. 〈보
물섬 1호〉의 해적 12명이 들어 있으며, 추가로 섬
과 작은집이 들어 있다.

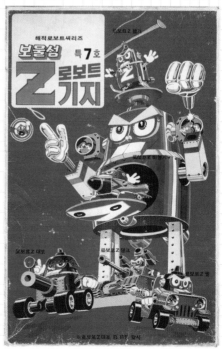

〈보물섬 특7호 Z로보트 비밀기지〉, 1980년대, 1000원
원제는 〈Z로보기지〉. 원판에는 그림과 같이 거대
로봇기지가 들어 있으나, 기지가 빠지고 〈보물섬
8호〉와 〈보물섬 9호〉의 대포Z, 덤프Z, 타이거Z,
파이터Z 4종과 헬리콥터(헬리Z)만 들어 있는 제
품. 상자의 그림만 보고 구입했다가 기지가 없음
을 알고 큰 실망을 하기도 했다.

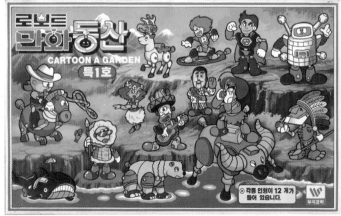

〈로보트 만화동산 특1호〉,
우석과학, 1980년대, 1000원
원판은 '로보다치 시리즈'의
〈No.15 북아메리카 세트〉로 12개
의 미니로보다치가 들어 있다. 원
판인 〈아프리카 세트〉를 복제한 특
2호도 발매되었다.

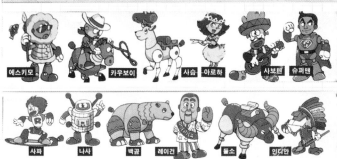

에스키모 카우보이 사슴 아로하 샤보텐 슈퍼맨

사파 나사 백곰 레이건 들소 인디안

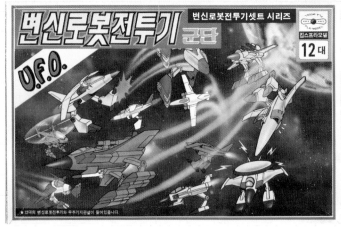

〈변신로봇전투기 군단〉, 킴스프라모델, 1989년, 1200원
원판은 〈No.10 에어커맨드 세트〉로 대형 시리즈인 〈우주항모 엔터프라이즈〉에도
들어 있다.

완성 후 진열할 수 있는 배경판도 제공되었다.

〈손오공과 개구리 왕눈이〉,
진양과학,1980년대,1000원
원판은 초기 '로보다치 시리즈'의 〈가마로
보〉의 대형제품으로 태엽동력이었으나 태
엽이 포함되지 않은 채 발매되었다.

〈보물섬X로보트〉,진양과학,1985년,200원
원판은 초기 '로보다치 시리즈'의 〈No.5 로보X〉.

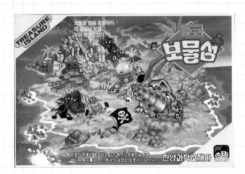

〈보물섬 1호〉,진양과학,1980년대,1000원

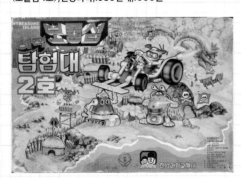

〈보물섬 탐험대 2호(초판)〉,진양과학,1986년,1000원
상자그림에서는 다양한 인형들을 보여주었지만 제품에
는 씨름선수와 경주차 인형 2개만 들어있다.

〈보물섬 해적탐험대 3호〉,진양과학,1989년,1000원
두꺼비로보트와 로보트X가 들어 있다.

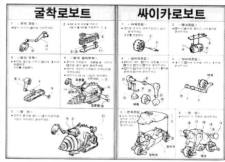

〈보물섬 4호〉, 진양과학, 1980년대
굴착로보트(모그라로보)와 싸이카로보트(라이더로
보), 씨름선수, 로보트X, 4종으로 구성.

〈보물섬 6호〉, 진양과학, 1991년, 500원
싸이카로보트 중형 1개가 들어 있다.

〈보물섬 5호〉, 진양과학, 1980년대, 500원
초기 로보다치 싸이카로보트의 대형제품.

〈보물섬 7호〉, 진양과학, 1991년, 500원
굴착로보트가 들어 있다.

〈보물섬 8호〉, 진양과학, 1990년대, 500원
로보트X와 씨름선수 2종 세트.

〈해적섬〉, 강남모형, 1980년대, 2000원
원판은 〈로보다치 해적섬〉. 깔끔한 사출이
돋보였던 제품.

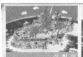 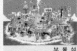

〈장글섬〉, 강남모형, 1980년대, 2000원
장글로보트 12개가 들어 있으며 동굴과 로프를 이용해 재미난 놀이를
할 수 있었다. 원판은 〈로보다치 남양섬〉.

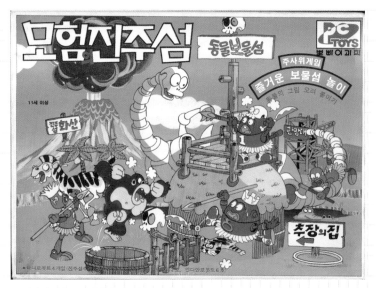

〈모험의 진주섬〉, 뽀빠이과학, 1985년, 1500원
미니로보다치 4개와 추장의 집으로 구성. 마을 배경의 종이판과 놀이판(주사위 포함)이 들어
있다. 추장의 집은 제일과학의 〈토인본부〉와 동일하다. 원판은 〈모험 타마키치 마을〉.

재단이 되어 있는 배경종이판

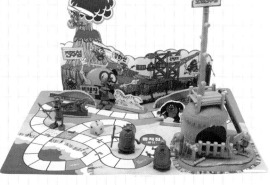

〈보물섬 파워-맨〉, 알파과학, 1980년대, 400원

〈보물섬3〉, 알파과학, 1986년, 300원

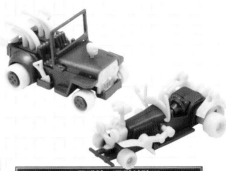

〈꼬마자동차 붕붕〉, 삼성교재, 1980년대, 300원
'카다치 시리즈' 2종이 들어 있다.

〈로드-플레인〉, 뽀빠이과학, 1985년, 500원
'카다치 시리즈' 〈로드-플레인〉의 대형제품.

〈보물섬 우주항공모함〉의 광고, 1986년

〈우주항모보물섬 컴베트Z〉, 원일모형, 1985년, 500원
원판은 '이마이'의 〈로보Z 건다슈트〉로 중형로보다치 제품.

못난이 악당들

세상에서 제일
게으르고, 얌체고
못나고 죠다인
악당들 (정말 바보래요)

〈못난이5형제〉, 벤엘과학, 1992년, 500원
'로보다치 시리즈'가 아닌 '이마이'의 유사 시리즈, 〈비쿠리몬스터 B세트〉의 복제품.
'아무것도 하지 못하는 얼간이 5형제'란 부제가 우스꽝스럽다.

유령도깨비 심술도깨비 펀더도깨비 하마도깨비 마술도깨비

〈야광 도깨비왕국〉, 엠파이어, 1998년, 2000원
원판은 〈비쿠리몬스터 A세트〉로 야광부품으로 사출.

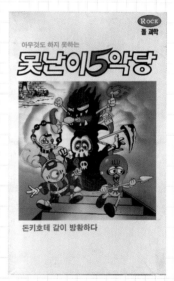

〈못난이5악당〉, 돌과학, 1995년, 1000원
벤엘과학의 후신으로 보이는 돌과학의 재판.

〈유령의섬 마귀할멈〉, 중앙과학, 1990년, 100원

SD캐릭터의 등장, 초능력 로보트 시리즈

1984년 일본에서 방영한 SF명랑만화영화 〈초력로보 가랏트〉는 통학로봇이 슈퍼로봇 가랏트로 변신하여 적과 싸우는 내용으로 진지한 로봇물의 전성기에 독특한 캐릭터와 유쾌한 내용으로 주목받았다. 1980년대 중반부터 일본에서는 머리가 크고 팔다리가 짧은 2등신의 SD(Super Deformation)캐릭터가 인기를 끌기 시작하여 '건담 시리즈' 및 만화영화 캐릭터에 채용되었다. 국내에는 1980년대 후반 해적판만화를 출판하는 다이나믹 콩콩에서 〈초능력로보 카라트〉를 발매하면서 SD캐릭터가 소개되었고 '미니대백과 시리즈'에서도 간간이 소개되었다. 원판은 '반다이' 제품.

〈초능력 로보트 바람돌이〉,진양과학,1980년대 후반,500원
주인공 마이클의 통학로봇 잔브. 속도가 느려터져 학교에서 놀림을 받는다. 국내 복제판은 '바람돌이'라는 원명과는 전혀 다른 이름으로 발매. 마이클 SD인형 포함.

〈깜보(카미그)로보트〉 변신

〈초능력 로보트 곰돌이〉,
진양과학,1980년대 후반,500원
원명은 잘생긴 귀족청년 카밀의 통학로봇으로 원명은 '카미그'.

〈자이언트〉, 진양과학, 1986년, 1000원
주인공 마이클의 로봇. 원명은 '잔브 가랏트'.
느린 속도 때문에 놀림을 받았던 통학로봇 잔
브가 키위박사에 의해 슈퍼로봇 잔브 가랏트
로 개조된다.

〈점보〉, 진양과학, 1986년, 1000원
카밀의 로봇으로 나온다. 원명은 '카미
그 가랏트'

〈점보(카미그카랏트)로보트〉 변신

〈변신Q로보트 타키온〉, 아카데미과학, 1986년, 700원
원작에서는 주인공의 여자친구 파티의 로봇 '파티그 가랏트'로 등
장했다. '우주평화의 수호신, 가공할 파괴력과 강력한 파괴력, 지구
평화에 이바지' 등 상자의 문구 및 설명이 코믹한 형태와 어울리지
않게 비장하다.

건담과 함께 마음껏 웃다

1980년대 중반에는 '보물섬 시리즈'의 등장과 함께 조립이 간편하고 재미있는 놀이를 할 수 있는 코믹모형들이 대거 발매되기 시작했다. 건담의 일상을 명랑만화풍으로 표현한 '가월드슈츠 시리즈(원판: 반다이)'는 이름표를 달고 통학로봇으로 변신하는 유쾌한 건담의 세계였다. 곧이어 'BB전사 시리즈(원판: 반다이)'도 발매. BB탄을 발사하는 건담으로 친구와 함께 대결을 할 수 있었다. '건담 시리즈'의 모빌슈츠를 2등신, 3등신으로 귀엽게 표현한 이들 'SD건담 시리즈'는 진지했던 1970년대의 모형과는 달리 아이들이 모형을 만들면서 마음껏 웃을 수 있었던 자유로운 세계였다.

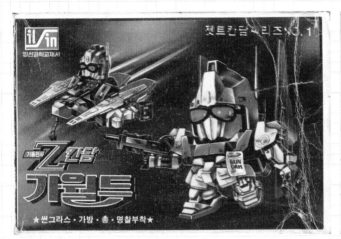 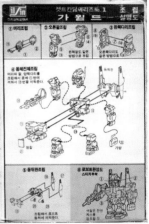

〈기동전사Z건담 가월드〉, 일신과학, 1980년대, 300원
선글라스와 가방, 총, 명찰이 들어 있다.

〈변신로보트 빅다이아스〉, 대림과학, 1980년대, 300원
가슴에 인형을 수납, 비행기로 변신 후 탑승 가능.

〈변신기동전사 건담마크2〉, 대림과학, 1980년대, 300원
코믹하게 차려입고 학교 가는 건담의 모습은 순간 웃음을 자아낸다.

제품설명서
자유로운 조립 방법을 강조했다.

〈G-A건담〉,태양과학,1980년대,1000원
기존 건담의 설정을 마구 뒤섞어 코믹하게
구성했다. 변신합체가 다양하여 마음대로 즐
길 수 있었다.

〈모빌칸담 II〉,아카데미과학,1987년,500원

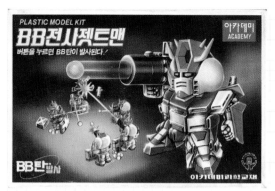

〈BB전사 젯트맨〉, 아카데미과학, 1988년, 500원

아카데미과학의 'BB전사 시리즈' 최초로 발매. 스프링장치 6mm, BB탄 발사기능을 가진 초창기 BB전사 제품. 'ZZ건담'을 '젯트맨'으로 표기했다. 만화 느낌의 코믹한 설명서와 '겔구그' 형태의 입체표적이 들어 있다. 일본에서 1987년 첫 발매 이후, 지금까지 계속되는 인기 제품군으로 BB전사의 뜻은 BB탄 발사장치에서 유래, 초기제품 이후에는 미사일과 화살로 대치되다가 나중에는 변신, 합체기능 위주로 바뀌었다. 원판은 '반다이'의 'BB전사 시리즈' 두 번째 제품인 〈제타만2〉.

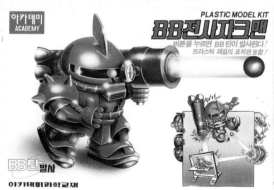

〈BB전사 쟈크맨〉, 아카데미과학, 1988년, 500원

샤아 전용 쟈크를 SD화한 'BB전사 시리즈' 2번째 제품. 표적판은 쓰러뜨리기 쉬운 플라스틱판넬로 교체. 표적을 맞히면 표적판이 돌아간다. 원판은 '반다이'의 4번째 시리즈인 〈쟈쿵〉.

〈BB전사 사자비〉,아카데미과학,1980년대 후반,500원
버튼을 누르면 주먹과 무기류가 발사된다.

〈BB전사 뉴칸담〉,아카데미과학,1980년대 후반,500원

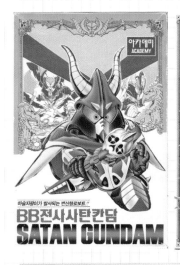

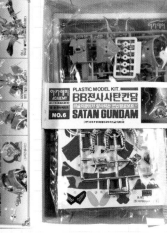

〈BB전사 사탄칸담〉,
아카데미과학,1990년대,
1000원
시리즈 여섯 번째 제품으
로, 지팡이가 발사된다.
원작에서 나이트건담의
적수로 등장한다.

제품설명서
'어떻게 놀더라도 좋다. SD칸담은 자유인이다.'

〈BB전사 건파이어 쥬니어칸담〉,아카데미과학,
1990년대,1000원
일본에서는 'Jr(쥬니어) 시리즈'로 1992년 발매되었다.
〈SD커맨드전기2 건담위즈〉에 등장한 제품이다.

〈디럭스 기사칸담〉, 아카데미과학, 1993년, 3500원

'SD건담외전 시리즈' 중 첫장인 '지크지온'의 주인공으로, 금색과 적색 맥기부품과 진주펄 느낌의 본체 등 다양한 컬러로 성형된 대형제품이다. 스프링장치로 전자창 발사, 망토는 설명서를 오려서 부착한다. 원판은 '반다이'의 갑옷 3종이 들어 있는 디럭스판 제품이었지만, 아카데미과학에서는 삼신기와 버설나이트 2종의 갑옷을 빼고 발매했다. 1990년에는 스프링장치로 창이 나가는 나이트건담 소형제품도 발매했다.

〈F91 KNIGHT GUNDAM〉, 아카데미과학, 1992년, 1000원

금색맥기부품과 유광스티커, 연질폴리캡 성형, 종이망토, 화살 발사기능이 있다.

수리수리 피클리맨

국내에는 1988년에 롯데제과 〈수리수리풍선껌〉으로 처음 소개되었다. 껌에는 다양한 종류의 수리수리스티커가 포함되어 수집하는 아이들이 많았다. 캐릭터의 원명은 '빅쿠리맨'으로 일본 롯데에서 1977년부터 발매했던 초콜릿 웨하스에 들어 있는 스티커 시리즈였다. 스티커가 인기를 끌자, 천성계(천사)와 천마계(악마)의 대결을 다룬 만화영화도 제작되었다. 만화영화는 일본색이 강해 비디오로 일부만 국내에 소개되었다.

〈유령대소동 피클리맨1〉, 진양과학, 1988년, 500원

〈수리수리풍선껌〉의 광고, 1988년
껌 1통에는 스티커와 판박이 2개가 들어 있다.

〈유령대소동 피클리맨2〉, 진양과학, 1988년, 500원

할리우드 SF모형의 출현

1978년 국내에 개봉한 〈스타워즈 에피소드4 – 새로운 희망〉은 서울에서만 34만 5천 명의 관객수를 기록하며 크게 흥행했다. 국내뿐만 아니라 전세계를 뜨겁게 달군 '스타워즈 시리즈'는 할리우드영화 제작의 판도를 바꿨다. 이후 수많은 컴퓨터특수효과 SF영화들이 국내개봉되었고, TV에서는 SF외화가 70년대 전쟁드라마를 밀어냈다. 이미 다양한 캐릭터모형을 통해서 SF공상과학의 세계에 푹 빠진 아이들은 영화와 TV외화에 몰두하면서 언제든지 문방구로 달려갈 준비가 되어 있었다.

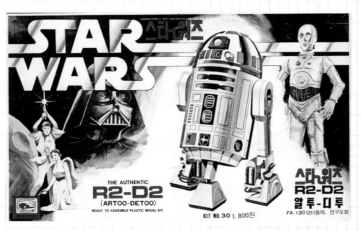

〈스타워즈 알투-디투〉,에이스과학,1979년,1500원
RE-130모터를 사용했다. 특수기어박스로 직진과 좌우회전 가능하고 머리램프 점등 기능이 있다. 백색 사출물에 은색맥기부품과 청색클리어부품으로 원작의 캐릭터를 충실히 재현했다. 원판은 '레벨/타카라'.

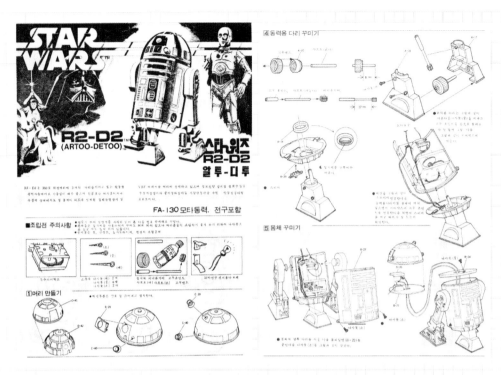

〈007수중전차-A〉, 원일모형, 1983년, 500원

고무동력 제품으로 '이마이'에서 1965년 발매한 〈수중전차A〉를 복제했다. 숀 코네리 주연의
1965년작 〈007 썬더볼〉에 등장한 악당 스펙터일당의 잠수함이다.

〈베트맨과 베트맨 차〉, 동양과학, 1978년, 100원

복제판이 아닌 국산금형 제품. 배트맨과 로빈, 기관총을 쏘는 배
트맨으로 구성했다.

〈배트맨〉, 올림퍼스, 1990년, 500원

〈배트윙〉, 뉴스타, 1993년, 2000원

장식용받침대와 전사지, 조종석의 배트맨 인형으로 구
성되었다. 상자에 라이센스를 받은 제품으로 기재했다.

〈배트모빌〉, 올림퍼스, 1990년, 500원

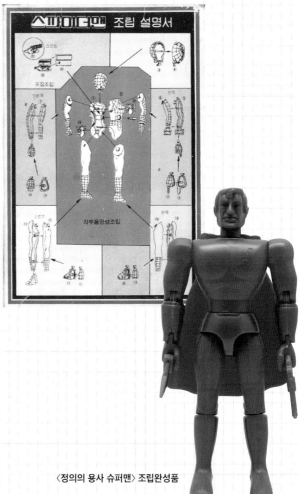

〈스파이더맨〉, 중앙과학, 1982년, 300원
가슴 부분에서 미사일이 발사된다.

〈정의의 용사 슈퍼맨〉 조립완성품

〈정의의 용사 슈퍼맨〉, 샛별과학,
1990년대, 500원

〈감마S제타〉, 샛별과학, 1990년대, 100원
영화 〈8번가의 기적〉에 나오는 외계인 로봇
감마와 제타 모형. 영화에서는 감마와 제타의
아기인 쌍둥이로봇도 나온다. 국내상영 당시
아이들에게 재미와 함께 큰 감동을 주었다.

〈우주사령선 독수리1호〉, 아카데미과학, 1981년, 800원

1981년 매주 토요일 오후, MBC에서 〈우주대모험(원제: SPACE1999)〉으로 방영, 높은 시청률을 기록했다. 때맞춰 모형을 발매, 콘테이너에 태엽을 장착하고 4개의 고무바퀴로 굴러간다. 원판은 '이마이' 제품으로 원명은 '이글 트랜스포터 알파1'.

〈우주대모험 알파1호(재판)〉, 아카데미과학, 1000원
태엽장치를 생략한 모형용으로 재판 발매.

콘테이너가 분리된 조립완성품.

〈로보캅〉, 대림과학,
1980년대말, 500원
1987년 충무로 대한극장에서 첫 상영한 영화 〈로보캅〉의 인기로 발매된 제품. 조조영화 관람시 로보캅과 사진촬영이벤트를 개최하기도 했다.

〈로보캅 핸드건〉,
중앙과학, 1989년,
1000원

〈출동!! 에어울프〉,
아이디어과학, 1/48, 1985년, 1500원
MBC에서 1985년부터 1987년까지 인기리에
방영했던 외화 〈출동!에어울프〉에 등장하는 10
억달러짜리 헬리콥터 에어울프 모형. 원판인
'MPC/ERTL'의 제품과는 달리 상자에 주인공
호크와 도미니크의 얼굴을 추가하여 발매했다.

〈출동!에어울프(재판)〉,
아이디어과학, 1990년대, 3000원
'에어울프 시리즈'가 시즌4로 넘어가면서 배
우가 바뀌자, 바뀐 배우의 사진을 넣어 발매한
재판. 주인공이 바뀌면서 시즌4의 인기는 큰
폭으로 하락했다.

〈출동 에어울프〉, 강남모형, 1980년대, 100원

〈출동 에어울프〉, 진양과학, 1/55, 1980년대, 1000원
'에어울프'의 유명세로 동사의 제품인 〈로보트왕 썬샤크〉
를 이름만 바꾸어 재발매했다. 〈로보트왕 썬샤크〉의 원판은
일본 만화영화 〈특장기병 돌박〉에 나오는 오베론 가제트.

〈출동! 에어울프 변신로보트〉, 1980년대, 100원

〈부루썬더 헬리콥터〉, 아이디어과학, 1/32, 1980년대, 3000원

〈블루썬더〉, 샛별과학, 1990년대,100원

1983년 개봉한 영화가 인기를 끌자 1984년 TV드라마로도 제작되었다. 비슷한 시기에 나온 '에어울프 시리즈'보다 현실적인 설정으로 주목받았다. 영화에 등장하는 블루썬더 헬리콥터는 프랑스의 가제르 헬리콥터를 개조하여 제작. 원판은 '모노그램'의 〈1/32 Blue Thunder〉. 진청색 사출과 데칼 포함.

〈전격제트작전 킷트〉, 삼성교재, 1/72,1980년대, 700원

〈전격제트작전〉은 1985년 KBS에서 방영되었고 비슷한 시기에 방영한 〈맥가이버〉와 함께 선풍적인 인기를 끌었다. 특수컴퓨터장치가 장착된 슈퍼제트카 킷트와 함께 악당들을 처부수는 내용. 모형은 킷트의 비밀장치 설명뿐만 아니라 방영일자와 시간까지 표기하여 당시의 인기를 실감할 수 있다. 모터나 태엽장치가 없는 모형용.

〈백투더퓨쳐3〉,아카데미과학,1990년대,3000원

블랙모터 사용. '사륜구동 오프로드 미니레이싱카 시리즈'로 발매.

〈독수리 특공작전〉, 합동과학, 1987년, 1000원

1989년 KBS2에서 방영한 〈검은독수리〉는 80년대를 풍미하던 슈퍼머신류 외화 중 하나로 원제는 '스트리트 호크'다. 설정상으로는 하이퍼추진으로 시속 300마일로 주행하고 360도 회전, 기관총과 미사일, 레이저까지 발사할 수 있었다. 런너는 검정색이고 검은독수리 오토바이와 주인공 경찰관 제시 마치가 들어 있다. 타사 제품과 달리 서 있는 인형이 들어 있는데 합동과학에서 1978년 발매한 〈가면라이더 오토바이〉도 서 있는 인형과 오토바이가 따로 제작되었음을 감안할 때 당시의 금형을 수정한 것으로 추정된다.

〈검은독수리〉, 진양과학, 1990년대, 800원

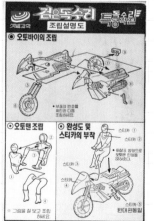

〈검은독수리〉, 샛별과학, 1990년대, 300원

무적의 실버호크

사이보그 대원 5명으로 구성된 우주수비대로 일명 '실버호크특공대'로 불린다. 대장인 퀵실버를 중심으로 아마존, 삼손, 손오공, 카우보이 등 5명의 대원이 우주선 신기루호를 타고 우주를 누빈다. 1988년 MBC에서 방영되었고 국산모형은 중앙과학을 중심으로 발매되었다.

〈무적의 실버호크〉, 진양과학, 1988년, 300원
대장 퀵실버와 신기루호 합본 제품. 상자에는 방영 당시의 만화영화 주제가 가사를 적어놓았다.

〈스핑크스 무적의 실버호크(재판)〉,
중앙과학, 1988년, 200원
주인공 퀵실버가 아닌
덩치 좋은 스핑크스(삼손)가
들어 있다.

〈무적의 실버호크 우주특공대〉,중앙과학,1988년,1000원
퀵실버와 대원 4명으로 구성된 제품.

〈무적의 실버호크 우주전투기〉,
중앙과학,1988년,1000원
실버호크 대원 4명과 우주전투기 신기루호의
합본이다. 신기루호의 원명은 '미라쥬'.

〈무적의 실버호크〉,진양과학,1980년대 후반,1000원
몸체 부분에 퀵실버가, 머리 부분엔 은수리가 탑승하고
머리는 발사된다.

〈무적의 실버호크〉 조립완성품

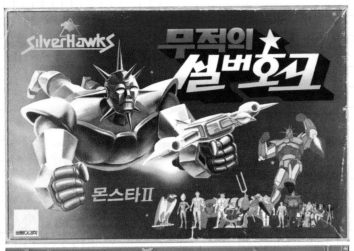

〈무적의 실버호크 몬스타Ⅱ〉, 뽀빠이과학, 1988년, 1000원

악역으로 등장한 몬스터 제품. 국산 특수촬영영화 〈우뢰매4탄 썬더브이 출동〉에서 머리를 제외한
원형을 표절한 것으로 알려졌다. 상자 안 띠지에는 몬스터 일당이 소개되어 있다.

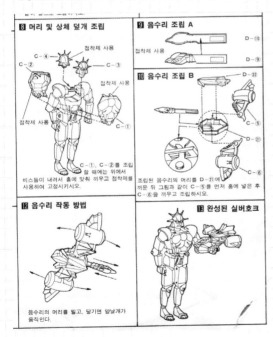

〈실버호크〉, 올림픽랜드, 1980년대 후반, 500원

눈에 띄는 상자 문구, '실버호크 특공대에게
문제의 해결을 부탁해도 좋을것이다'.

캐릭터모형의 범람

컬러TV 만화영화와 영상비디오, 해적판만화, 미니대백과 시리즈는 1980년대 아이들이 새롭게 누리는 시각문화였다. 아이들은 가정의 TV와 문방구의 해적판문고본, 학원의 비디오상영으로 도처에서 시각문화를 즐겼다. 1990년대부터는 가정용 게임기와 케이블TV가 합세하면서 시각문화의 파급효과는 더욱 광범위하게 퍼져갔다. 다양한 경로로 유입되는 신종 캐릭터물로 국내 모형업계는 일대 혼선을 빚었다. 과거 단일 캐릭터가 유행할 때는 발매제품의 선택이 쉬웠으나 동시다발적으로 확산되는 신종 캐릭터물은, 성공적인 판매를 보장하는 제품 선정에 어려움이 많았다. 70년대에 만연하던 업체 간의 중복생산도 사라졌다. 다양한 매체를 통해 쏟아져나오는 수많은 인기 캐릭터들이 아이들을 유혹했기 때문이다.

〈미래소년 코난(초판)〉, 진양과학, 1980년대, 500원
만화영화의 거장 미야자키 하야오의 대표작으로 1982년 KBS1에서 방영되어 선풍적인 인기를 끌었다. 극중에 등장하는 다이슨 선장과 2족보행로봇, 비행정이 들어 있다.

닥처 슬럼프(재판)

〈의사 슬럼프(초판)〉, 뽀빠이과학, 1985년, 800원

80년대 중반, 문방구에서 파는 해적판 포켓만화로 국내에 소개. 원작은 〈드래곤 볼〉 작가로 알려진 도리야마 아키라의 데뷔작으로 모형은 만화의 한 장면을 재현했다. 상자옆면에 소개된 자매품은 발매되지 않았다. 원판은 '반다이' 제품.

〈보물섬 히스파니호〉, 중앙과학, 1988년, 200원

1986년 KBS2에서 방영, 상자좌측은 주인공은 짐, 우측은 선장 실버로 영국소설 〈보물섬〉을 만화영화화 .

〈천하무적 멍멍기사 포르토스〉, 중앙과학, 1987년, 100원

소설의 삼총사를 원작으로 제작한 동물만화영화. 1986년 KBS2에서 방영. 삼총사 구성원인 아토스, 아라미스, 포르토스를 제품화했다.

〈우주의 여왕 쉬라〉,진양과학,1986년,500원
마법의 검으로 악의 군대와 맞서 싸우는 여왕 쉬라. KBS2에서 1987년 방영했다.
후에 쉬라의 쌍둥이오빠가 주인공인 〈히맨〉도 방영했다.

〈쉬라〉, 중앙과학, 1987년,200원

〈우주보안관 장고〉,중앙과학,1988년,500원
1989년 MBC에서 방영했다. 먼 미래, 뉴텍사스행성에서 우주보안관 장
고가 악당들과 싸우는 내용이다. 총 대신 화살을 끼워주면 〈우주의 여왕
쉬라〉의 히맨으로도 변신하는 독특한 제품.

〈스컬워키〉,중앙과학,1988년,400원
악당두목 텍스헥스가 탔던 뼈다귀
소, 스컬워커 제품.

〈뽀빠이와 아들〉 조립완성품,샛별과학,1989년,100원
1989년 KBS1에서 〈뽀빠이와 아들〉로 방영. 마도로스의 파이프
와 두꺼운 팔뚝으로 원작의 특징을 살린 국산 금형제품.

〈우주전함 코메트 싸이먼교수〉, 신광과학, 1980년대, 100원
1984년 MBC에서 방영한 〈우주전함 코메트(원제: 캡틴퓨처)〉의 싸이먼 교수 모형.

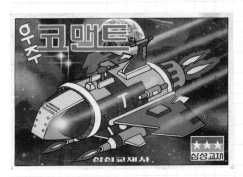

〈우주코맨트〉, 삼성교재, 1980년대, 100원
'우주전함 코메트호'를 '우주 코맨트'로 표기한 소형제품.

〈비행사노노〉, 중앙과학, 1987년, 500원
1987년 KBS2에서 방영한 〈우주선장 율리시스〉의 꼬마로봇 노노와 비행기 제품.

〈프리피로보트〉, 중앙과학, 1980년대, 500원
〈출동 바이오용사〉로 1988년 KBS2에서 방영, 고릴라로봇인 '플러피'를 '프러피'로 발매.

〈명판관 포청천〉,에디슨과학,1990년대,1000원
1993년 KBS2에서 돌풍을 일으킨 대만 드라
마. 공명정대한 판결로 시청자를 사로잡았던
판관 포청천의 모형. 경량 플라스틱 태엽을 감
으면 앞으로 걸어간다.

〈천하제일검 전조〉,에디슨과학,1990년대,1000원
포청천의 호위. 잘생긴 외모와 출중한 무술로
제일 인기가 높았다. 태엽동력 제품.

〈용작두 연필깍기〉,에디슨과학,1990년대,500원
용작두는 극중에서 범죄자의 머리를 자르는 처형도
구로 황족을 처단할 때 사용했다. 조립식 연필깎이로
발매.

〈영환도사〉,자생과학,1988년,300원
1987년 홍콩영화개봉관으로 유명한 서울의 화양, 명화, 대지극
장에서 〈강시선생〉으로 개봉하며 국내에 강시열풍을 몰고왔
다. 두손을 앞으로 뺄고 껑충거리는 강시와 콩시 모형으로 부적
을 이마에 끼울 수 있다. 원판인 '반다이' 제품은 태엽동력이
지만 국내판은 태엽을 생략하고 발매했다.

〈거북이특공대〉,제일과학,1990년대,500원
1992년 SBS에서 〈거북이특공대〉로 방영. 90년대 초반
에 이미 비디오로도 소개되었다. 에디슨과학 협찬으
로 닌자거북이 4종이 들어 있다.

〈닌자거북〉,뽀빠이과학,1990년대,1500원
닌자거북이 4종 외에 부록으로 배틀로봇으로 포함되어
있다.

〈거북닌자〉,자생과학,1990년대,400원
리더 레오나르도의 모형.

〈장봉 도나테로〉,중앙과학,1991년,1000원

〈집결 초전사 세트〉, 아카데미과학, 1993년, 2000원

만화 '드래곤볼'은 1989년 아동만화잡지 〈아이큐점프〉에 연재되며 폭발적인 인기를 끌자, 500원짜리 포켓용 해적판만화로도 등장, 문방구의 베스트셀러가 되었다. 아카데미과학에서는 2기에 해당하는 '드래곤볼Z 시리즈'를 발매했다. 시리즈마다 관절작동이 가능한 5명의 인형과 컬러스티커가 포함되었다. 원판은 '반다이' 제품.

〈드래곤볼〉, 샛별과학, 1990년대, 200원

〈대결 슈퍼샤이아인 세트〉, 아카데미과학, 1993년, 2000원

〈아벨탐험대〉, 제일과학, 1990년대, 1000원

1993년 KBS2에서 방영했다. 원제는 '드래곤퀘스트'. 〈드래곤볼〉의 작가인 도리야마 아키라가 캐릭터디자인을 담당했다. 국내방영 당시 최고의 인기를 끌었다.

〈스트리트파이터〉, 럭키모형, 1990년대, 1000원
1991년 전자오락실을 초토화시킨 게임 '스트리트파이터2'의 유행은 모형까지 퍼져나갔다.
게임에 등장하는 12명의 파이터 인형과 각각의 받침대가 들어 있다.

〈GI유격대〉, 샛별과학, 1990년대, 100원
1990년대 초반 국내완구업체 영실업에서
는 미국 '하스브로'의 'GI유격대 시리즈'
를 수입하여 판매했다. 관절의 자유로운
작동과 다양한 무기로 큰 인기를 끌었지
만 발매가 2500원은 아이들에게 부담스
러운 가격이었다. 원판 수준에는 턱없이
못 미치지만 소형모형을 꾸준히 생산하
던 샛별과학에서 100원짜리로 발매해 아
이들의 아쉬운 마음을 달래주었다.

〈헐크호간 얼트밋워리어〉, 에디슨과학, 1990년대, 200원
케이블TV등을 통해 미국프로레슬링이
인기를 끌었다. 당시 인기 레슬러인
헐크호간(오른쪽)과 얼티밋워리어(왼쪽) 2명 세트.

귀염둥이 콩미니탱크

실제 전차의 비율과 크기를 변형해 귀엽게 표현한 SD형태의 전차 시리즈. 자연과학에서 1985년 초판 발매를 시작으로 초등학생들 사이에서 큰 인기를 끌었다. 뒤로 당겼다가 놓으면 전진하는 풀백태엽장치가 처음 등장했고 접착제가 필요 없는 간편한 조립과 작동으로 놀이에 신선한 재미를 주었다. 초판 발매가는 500원으로 제품에는 스티커와 시간표, 놀이안내서 등이 포함되었다. 원판은 1978년에 나온 '타카라'의 '초로Q 시리즈'. 자매품으로 '콩미니카 시리즈'도 발매했다.

콩미니탱크로 재미있게 노는 법

부록으로 들어 있는 시간표

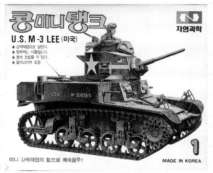

1호〈U.S.M-3 LEE〉

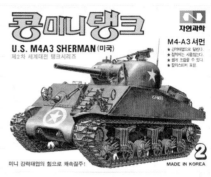

2호〈M4-A3 셔먼〉

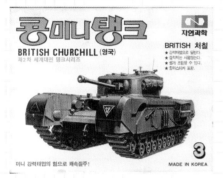

3호〈BRITISH 처칠〉

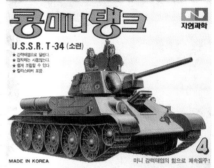

4호〈U.S.S.R. T-34〉

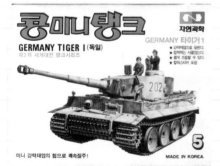

5호〈GERMANY 타이거1〉

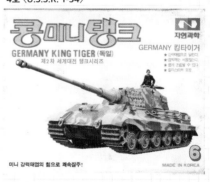

6호〈GERMANY 킹타이거〉

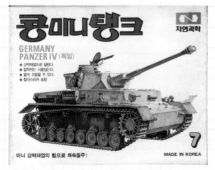

7호〈GERMANY PANZER IV〉

오모로이드 시리즈

1995년 아카데미과학에서 발매한 변신로봇 시리즈로 총 16종과 합본 4종이 출시되었다. 군용전투
병기로 변신하는 폰타곤과 괴수공룡으로 변신하는 아크렘의 두 진영으로 나뉘어 대립한다. 완성도
높은 금형과 완벽한 변신으로 1990년대 저물어가는 국산 플라스틱모형 황혼기에 인기명작 시리즈
로 남았다. 원작은 '니토'의 제품이다.

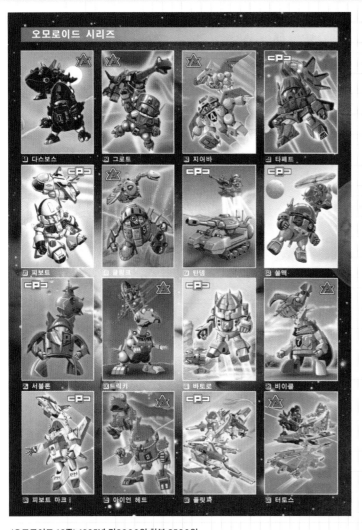

〈오모로이드 16종〉, 1995년, 각 2000원, 합본 3500원
총 20종이 발매되었지만 그중 4종은 합본으로 나온 것이라 시리즈에서 제외했다.

오모로이드 경품권
제품 안에는 설명서 외에
제품 안내문과 구매를 촉진
하는 경품권도 들어 있었
다. 경품권을 모아 우편엽
서에 붙여 보내면 상품을
보내준다는 내용.

1호 〈다스보스(아크렘)〉

4호 〈티페트(폰타곤)〉

5호 〈피보트(폰타곤)〉

7호 〈탄뎀(폰타곤)〉

11호 〈바토로(폰타곤)〉

13호 〈피보트 마크Ⅱ(폰타곤)〉

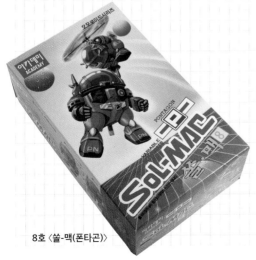

8호 〈쏠-맥(폰타곤)〉

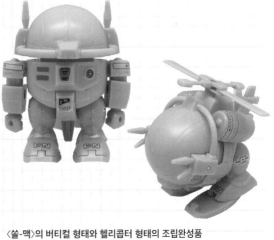

〈쏠-맥〉의 버티컬 형태와 헬리콥터 형태의 조립완성품

14호 〈아이언헤드(아크렘)〉

15호 〈플릿파(폰타곤)〉

16호 〈터토스(폰타곤)〉

18호 〈프로거(아크렘)〉
14호 〈아이언헤드〉와 16호 〈터토스〉
의 합본.

19호 〈레덤(폰타곤)〉
4호 〈티페트〉와 7호 〈탄뎀〉의 합본.

20호 〈블랙커(아크렘)〉
1호 〈다스보스〉와 10호 〈트릭키〉의 합
본.

피보트 마크 I 와 플릿파의 합체
팬 토 마

아이언 헤드와 터토스의 합체
프 로 거

타페트와 탄뎀의 합체
레 덤

다스보스와 트릭키의 합체
블 랙 커

오모로이드 합본 4종

걸어가는 척척이 로보트

1990년대 문방구의 인기상품으로 태엽을 감으면 귀여운 모습으로 걸어가는 로봇 시리즈.
과거의 양철태엽에 비해 작고 가벼운 플라스틱태엽으로 작동했다. 우스꽝스러운 상자그림과 더불어 조립
이 간단한 완구 성격의 제품이었다. 초판 발매가는 1000원, 재판은 1200원으로 인상되었다. 원판은 1980
년대 발매한 '마루이'의 '워크메이트 시리즈'로, '자유의 여신상'과 '돌부처'를 제외한 나머지가 국내에서 복
제되어 발매되었다.

〈카셋트〉, 스마트토이
원판의 시리즈 제1호로 1979년에 출시된
소니 워크맨 인기에 때맞춰 출시되었다.

〈애프킬러〉, 스마트토이

〈워크메이트〉, 제작사 미상
원판은 '야타이(라면포장마차)'.

〈수류탄〉, 스마트토이

〈생맥주〉, 스마트토이

〈사발면〉, 스마트토이
원판은 '덴동(튀김덮밥)'.

〈담배〉,스마트토이

1987년 나온 88담배로 그림을
바꾼 제품. 재판부터는 아이들
정서상의 이유로 발매중지되
었다.

〈컵라면〉,스마트토이

원판은 일본 최초의 컵라면 제
조회사 '닛신'의 〈컵누들〉.

〈변기〉,스마트토이

〈카메라(재판)〉,이큐과학

〈코카-콜라(재판)〉,이큐과학

〈헬멧〉,스마트토이

〈화폐(재판)〉,이큐과학

일본 화폐의 그림을 세종대왕
만 원권으로 교체하여 발매.

〈컴퓨터(재판)〉,이큐과학

〈국회의사당〉,스마트토이

상자그림은 일본의 국회의사당으로,
어른들이 보면 깜짝 놀랐을 제품.

〈햄버거〉, 스마트모형

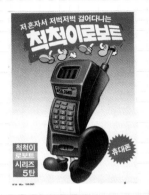

〈휴대폰〉, 스마트모형

〈치킨〉, 스마트모형

〈포테이토〉, 스마트모형

〈피자〉, 스마트모형

〈냉장고〉, 스마트모형

〈간담〉, 스마트모형

〈캔맥주〉, 스마트모형

불꽃슛! 피구왕 통키

1991년에 일본에서 방영된 〈불꽃의 투구아 돗지 단데이〉. 피구천재 통키의 이야기로 1992년 SBS에서 〈피구왕 통키〉로 방영되어 국내에 소개되었다.

〈세계제일의 피구왕통키〉,에디슨과학,1990년대,1000원

〈불꽃슛!피구왕 통키〉,에디슨과학,1990년대 500원
통키의 손으로 피구공을 던질 수 있고 머리부분은 색칠이 되어 있음을 강조.

〈피구왕 통키〉,코끼리,1990년대, 500원
정식라이센스 제품으로 '무단복제시 법의 처벌을 받을 것'이라는 엄중한 문구가 적혀 있다.

황금빛 성투사와 금형폐기

1986년에 일본에서 방영된 만화영화 〈세인트 세이야〉는 고대 그리스신화를 모티브로 하여 주인공이 '성의' 라는 갑옷을 입고 싸우는 액션판타지만화이다. 국내에는 1980년대 말 포켓용 해적판만화로 알려지면서 인기를 끌었다. 1988년 아카데미과학에서는 '반다이'의 '성투사 시리즈' 1호인 〈페가서스〉를 복제하여 발매하고 1990년대에 2호와 3호를 발매했다. 그동안 한국의 자사제품 복제에 대해 비교적 관대(?)했던 '반다이'는 완벽하게 복제된 성투사 제품을 보고 깜짝 놀랐다. 2001년 '반다이'는 '반다이코리아'를 설립하고 아카데미과학에 반다이 제품의 판매권을 주는 조건으로 복제금형 폐기를 요구했다. 매서운 그해 겨울, 아카데미과학의 의정부 공장 마당에서는 '반다이' 직원의 입회 아래 '복제금형 폐기식'이 진행되었다.

〈성투사성의 페가서스〉,
1988년, 800원
시리즈 1호로 원작에서는 주인공으로 나온다. 검정, 살구색, 은색맥기부품으로 구성. 컬러설명서, 한글 '성투사 페가서스'로 각인된 받침대가 포함되었다.

〈성투사 사지타리우스DX〉, 아카데미,
1990년대, 5000원
금색과 적색맥기부품이 가득 들어 있는 대형 제품. 맥기부품은 접착제를 칠할 때나 부품 결합 시 접합면을 일일이 칼로 벗겨내야 하는 번거로움이 뒤따랐다.

〈세인트스콜피온〉, 1990년대, 2500원
시리즈 2호. 전갈과 황금성의로 변신 가능.

빛돌이 우주2만리

SBS에서 개국기념으로 제작한 만화영화. 쥘 베른의 고전 〈해저2만리〉를 각색한 공상과학입체만화
로 당시 SBS의 캐릭터인 빛돌이가 주인공으로 나왔다.

〈빛돌이 우주2만리 빛돌이〉,코끼리,1993년,1000원
SBS 정식라이센스를 받고 발매한 제품.

〈빛돌이 우주2만리 노틸러스호〉,코끼리,
1993년,1000원

〈빛돌이 작은우주선 필로크루저〉, 뉴스타, 1990년대,1000원
조종석에는 작은 빛돌이 인형이 탑승.

〈빛돌이 우주2만리 네모선장〉,
코끼리,1993년,1000원

4장
다양한 모형

물살을 가르며, 시원한 보트놀이

국산 플라스틱모형의 초창기에 등장했던 보트 시리즈의 시대는 무척 더웠다. 1974년 발매한 아카데미과학의 프로펠러보트는 무더위에 지친 아이들에게 시원한 선물이었다. 100원짜리 고무동력보트의 스크루를 감아 물이 담긴 세숫대야에 띄우면 순식간에 더위가 사라졌다. 이 시기에 합동과학이 탱크, 아이디어회관이 전투기로 유명했다면 아카데미과학의 주력 상품은 자타가 공인하는 보트였다.

아카데미과학의 보트 시리즈(1974~1978년)

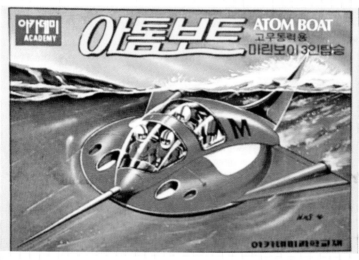

〈아톰보트〉, 아카데미과학, 1974년, 60원
모형을 좋아하는 아이가 아니더라도 한 번쯤 만들어봤을 고무동력보트의 대명사. 1974년에 '미니보트 시리즈' 3호로 첫선을 보였고 아카데미과학의 우수한 품질을 알리는 신호탄이 되었다. 〈아톰보트〉의 대성공으로 아카데미과학은 보트 시리즈를 중점적으로 개발할 수 있었다. 숨겨진 기능으로 양쪽 날개를 넣었다 뺄 수 있다. 원판은 '이마이'의 〈PI-0호〉

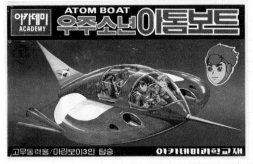

〈아톰보트(재판)〉, 아카데미과학, 1980대 중반, 100원
스크루에 구슬을 끼워 회전이 잘 되도록 했다.

〈우주인 탑승보-트 썬-더 보-트〉, 아카데미과학, 1974년, 60원
'미니보트 시리즈' 2호로 〈아톰보트〉 다음으로 선호했던 제품
이었다. 상자에는 헬멧을 쓴 배트맨과 로빈이 보트를 탄 모습
이 그려져 있다.

상자옆면에는 '미니보트 시리즈' 1호인 〈피닉스〉와 〈NO.7
잠수함〉을 자매품으로 소개.

아카데미과학의 '미니보트 시리즈' 광고, 1974년

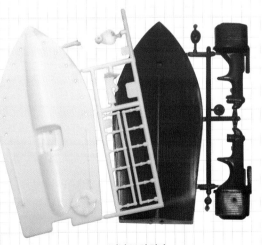

〈피닉스〉의 런너

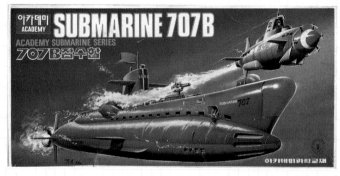

〈707잠수함(초판)〉의 광고

〈707B잠수함(재판)〉,아카데미과학,초판 1973년,200원

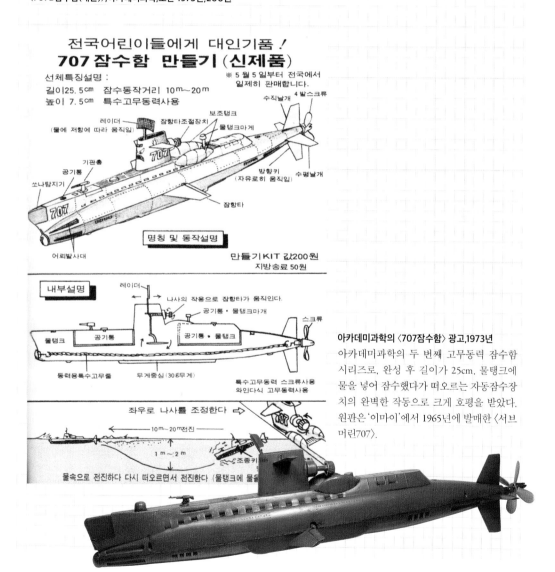

전국어린이들에게 대인기품!
707 잠수함 만들기 (신제품)

선체특징설명 :
길이25.5㎝ 잠수동작거리 10ᵐ~20ᵐ
높이 7.5㎝ 특수고무동력사용

※ 5월 5일부터 전국에서
일제히 판매합니다.

레이더
(물에 저항에 따라 움직임)

기관총

공기통

쏘나탐지기

어뢰발사대

수직날개 4발스크류

보조탱크

잠항타조절장치

물탱크마개

방향키
(자유로이 움직임)

수평날개

잠항타

명칭 및 동작설명

만들기 KIT 값200원
지방송료 50원

내부설명

레이더

→ 나사의 작용으로 잠항타가 움직인다.

공기통・물탱크마개

스크류

물탱크

공기통

공기통・물탱크

동력용특수고무줄

무게중심 (30g무게)

특수고무동력 스크류사용
와인다식 고무동력사용

좌우로 나사를 조정한다

10ᵐ~20ᵐ전진

1ᵐ~2ᵐ

조종키

물속으로 전진하다 다시 떠오르면서 전진한다 (물탱크에 물을

아카데미과학의 〈707잠수함〉 광고,1973년
아카데미과학의 두 번째 고무동력 잠수함
시리즈로, 완성 후 길이가 25cm. 물탱크에
물을 넣어 잠수했다가 떠오르는 자동잠수장
치의 완벽한 작동으로 크게 호평을 받았다.
원판은 '이마이'에서 1965년에 발매한 〈서브
머린707〉.

〈미사일잠수함〉,
아카데미과학, 1977년, 100원

고무동력제품으로 원판은 '이마이'에서 1967년에 발매한 〈청의6호 블루써브 코빅〉 조립설명서에 스크루와 방향타 부분은 잠수함의 작동에 중요한 역할을 하므로 '접착하지 말 것'이라고 상세하게 적어놓았다.

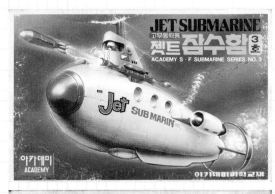

〈젯트잠수함(재판)〉,
아카데미과학, 200원

고무동력 스크루 잠수함. 그림과 달리 미사일 발사기능은 없다. 원판은 '이마이'에서 1965년 발매한 〈쥬니어707〉.

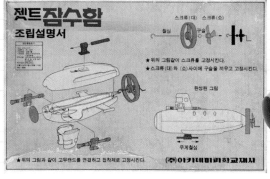

아카데미 신제품
카셋트모터는 왜 인기가 있을까요?

카셋트모-터의 이용
모형비행기에, 모-터 자동차에,
모터 보-트에, 모-터 선풍기에.

※ 카셋트모-터의 힘은 "젯트엔진"과
같이 힘이 세고 속도가 빠릅니다.

여름 1호

Sharp mortor Boat 카셋트 모-테사용
샤프 모-터 보-트만들기 3V 2단 기어
값 850원
구영장에서, 강에서, 바다에서

카셋트 모-터보-트

판매하는곳 (판매중)
전국유명백화점, 과학교재사
완구점, 문방구점에서………

전시판매장 (시내분점)

맴 코스모스백화점 4층 미아리학생백화점 과학부

여름 2호 모-터 선풍기 꾸미기

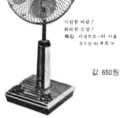
시원한 바람!
화려한 모양!
특징 카셋트모-터 사용
3V모-터 R/E14

값 650원

인기제품

707잠수함 만들기 200원 아롬보-트 60원 썬더보-트 60원 피닉스보-트 60원

제조원 아카데미과학교재사

• 지방주문─서울특별시성북구돈암동 1 가22-2
전화 93-9293

아카데미과학의 신제품 광고, 여름방학을 앞둔 1974년 7월

아카데미과학 최초의 모터보트인 〈샤프모터보트〉를 '여름1호'라 하여 소개하고 있다. 조립이 간편한 카세트모터
방식으로 발매가는 850원.

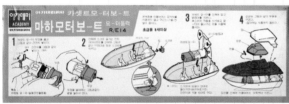

카세트보트의 작동법

몇 년 후 카세트모터를 이용한 선풍기도 발매되었다.

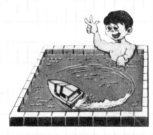

상자에는 목욕탕에서 보트를 갖고
노는 아이의 그림이 그려져 있다.

〈카세트 보-트(재판)〉,아카데미과학,초판 1974년,850원

아카데미과학 최초의 보트로 카세트모터를 장착했다. 조
립이 매우 간단한 것이 특징이다. 카세트모터만 끼우면
바로 주행이 가능했다.

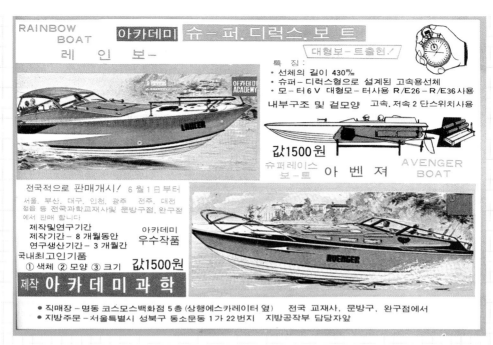

1975년 여름을 앞두고 아카데미과학에서는 〈레인보-〉와 〈아벤져〉를 출시했다. 놀잇감 수준이었던 고무동력보트에서 본격적인 모터동력 대형보트의 시대가 열린 것이다. '연구생산기간 3개월', '제작기간 8개월', '아카데미 우수작품', '국내최고 인기품' 등 자신감 넘치는 문구가 보인다. 원판은 일본 'LS'의 '슈퍼스피드 보트 시리즈'.

〈아벤져〉,아카데미과학,1975년,1500원

아카데미과학의 본격적인 보트 시리즈로 1975년 발매 이후 90년대까지 꾸준히 발매된 스테디셀러.

1974년 8월, 제1회 소형모터보트 경기대회가 어린이대공원 풀장에서 개최되었다. 초·중·고생 60여 명이 참가했고 15m를 가장 빨리 달리는 보트가 우승하는 방식이었다. 제1신호에 보트를 수면에 띄운 다음 제2신호에 모터를 작동, 제3신호에 출발시켰다. (사진은 〈학생과학〉 1974년 8월호의 기사 중에서)

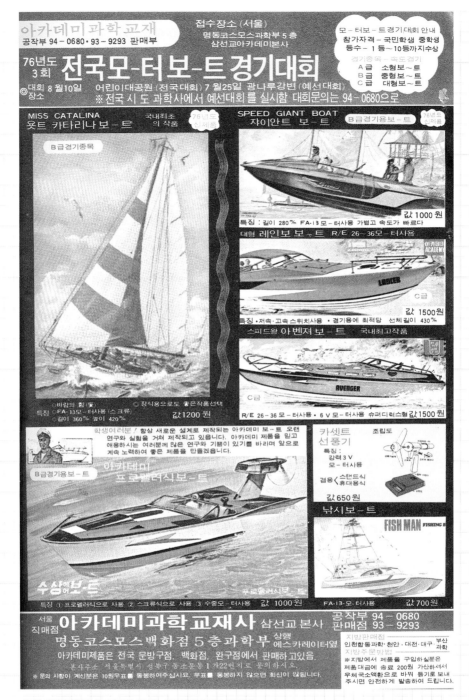

제3회 전국모터보트 경기대회를 알리는 어린이잡지 광고, 1976년

국민학생부터 중학생까지 참가할 수 있었고 속도를 겨루어 1등부터 10등까지 수상했다. A급은 소형, B급
은 중형, C급은 대형보트로 분류, 7월에 광나루강변에서 예선을 치르고 8월에 어린이대공원에서 전국대회
를 실시할 예정으로 안내했다. 급수 표시가 된 신제품 광고도 함께 실렸다.

〈씨이호오크〉, 아카데미과학, 1977년, 2500원
무선조종 장치를 추가할 수 있는 초대형보트. 경기전용으로 출시했다. RE-280대형모터를 사용한 아카데미과학 보트
시리즈의 결정판. 건전지 4개 사용.

〈부루우엔젤〉, 아카데미과학, 1977년, 2500원
〈씨이호오크〉와 동급의 초대형보트. 1977년 제4회 모터보트대회를 앞두고 발매했다. 전년도 대회에 850명이 참가하며
성황리에 끝나자 RC기능이 가능한 초대형보트의 발매까지 이어졌다.

〈쟈이안트〉,
아카데미과학, 1976년, 1000원
B급경기용으로 FA-13모터 사용.
길이는 28cm.

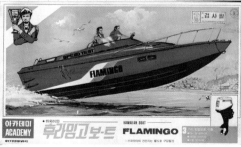

〈후라밍고 보-트〉,
아카데미과학, 1977년, 1000원
FA-13모터 사용.

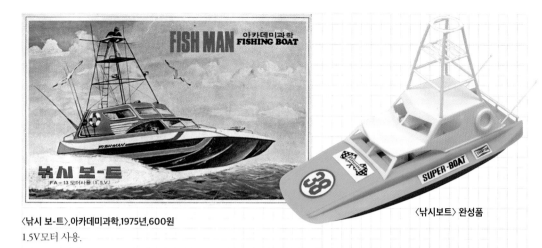

〈낚시 보-트〉, 아카데미과학, 1975년, 600원
1.5V모터 사용.

〈낚시보트〉 완성품

〈수상에어보트(재판)〉, 아카데미과학, 1975년, 1000원
길이 30.2cm, 폭 9.3cm, 프로펠러의 힘으로 나아감.
고속 저속 스위치 사용,

〈집시보트(초판)〉, 아카데미과학, 1975년, 700원

〈바이킹보트〉, 아카데미과학, 1978년, 1500원
선외용모터가 포함된 제품. 수중모터 장착이 가능하고 선외용모터 2개를 달면
속도를 높일 수 있다.

〈미스 카타리나(초판)〉,
아카데미, 1976년, 1200원
돛을 이용한 바람의 힘과 FA-13모터 사용.

기타 업체의 보트 시리즈

삼일과학의 〈젯트뽀-트〉 수중모터 광고,1975년

〈스피드쥬니어7(초판)〉,
아이디어과학,1977년,350원

기본은 고무동력, FA-13모터와 수중모터 등 장착
이 가능한 '3WAY POWER' 방식의 다목적 소형보
트. 모터와 수중모터는 별매품. 아카데미과학에서
도 동일한 〈쥬니어보트〉를 발매했다.

〈패트롤 보-트〉,
원일과학,1980년,400원

3가지 주행을 강조한 '3WAY POWER' 방식. 이
제품은 고무동력 제품.

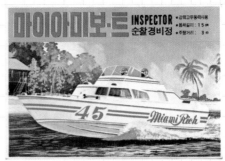

〈아톰과 보트〉,삼영교재,1970년대 후반,100원
아카데미과학의 〈아톰보트〉와 동일한 제품.

〈마이아미보-트 순찰경비정〉,제작사 미상,1970년대,100원
길이 15cm, 주행거리 3m, 강력고무동력 사용.

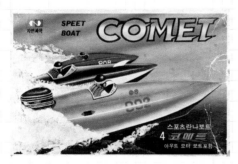

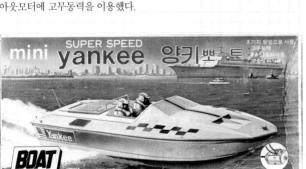

〈스포츠란나보트 코메트〉,자연과학,1970년대,100원
아웃모터에 고무동력을 이용했다.

〈양키 쁘-트〉,삼성과학,1982년,500원
고무동력을 기본으로 한 '3WAY POWER'
방식.

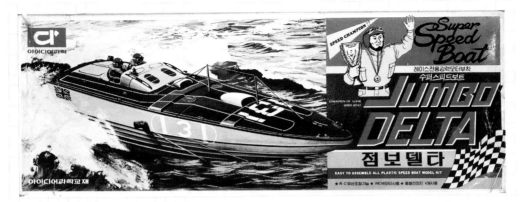

〈점보델타〉,아이디어과학,1977년,2500원
아카데미과학의 강력한 라이벌, 아이디어과학의 레이스 전용 초대형보트. RE-36모터, 중형건전지 4개가 들어
가는 제품이다. RC기능 추가가능. 길이 44.5cm. 원판은 '오타키' 제품.

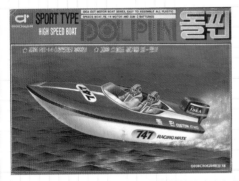

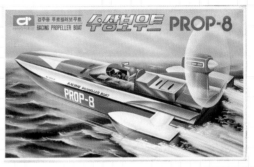

〈돌핀(재판)〉,아이디어과학,1977년,초판 1800원
RE-14아웃모터, 길이 29.2cm.

〈수상보우트(재판)〉,아이디어과학,1977년,900원
길이 23.7cm. 프로펠러의 힘으로 나아간다.

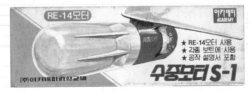

〈수중모터S-1〉,아카데미과학,1982년,800원
보트 시리즈의 인기와 함께 등장한 수중모터는 여러 업
체에서 1974년부터 발매를 시작했다.

〈아웃트모터(재판)〉,
아이디어과학,초판 1977년,650원

찬바람이 솔솔, 축소판 선풍기모형

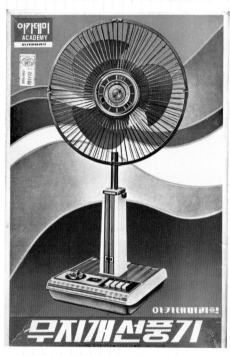

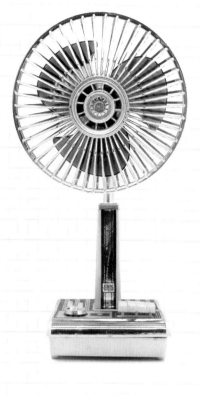

<무지개선풍기>,아카데미과학,1979년,2000원
FA-13모터를 사용했고 바람세기를 조절할 수 있다. 수
동조작으로 전면이 좌우로 움직인다. 은색맥기와 투명
부품의 시용으로 사실감이 뛰어났다. 선풍기 시리즈의
베스트셀러. 원판은 '오타키' 제품.

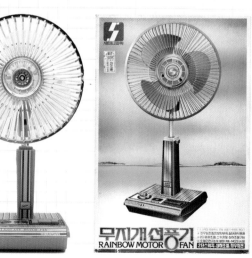

<무재개선풍기>,
세미나과학,1990년대,4000원
아카데미과학의 금형이
세미나과학으로 옮겨가면서 재발매.

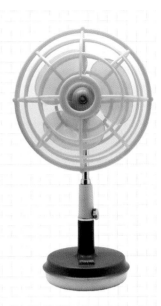

〈백조선풍기〉,자연과학,1975년,900원
선풍기 시리즈의 원조 격으로 FA-130
모터, 높이 23cm의 소형제품. 소형건
전지 2개 사용. 고가의 아카데미과학
제품에 비해 가격이 저렴하고 조립이
간단했다. 원판은 '아리' 제품.

〈스완선풍기〉,자연과학,1980년대,1500원
〈백조선풍기〉의 재판.

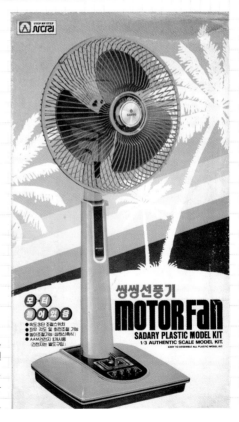

〈선풍기꾸미기〉,이십세기,1990년대,2500원

〈씽씽선풍기〉,
사다리,1/3,1990년대,5000원
3단 속도조절, 좌우각도, 회전조절, 높이 조절가능.
AA건전지 3개 사용. 원판은 일본 산요선풍기를 모델로 한
'니토' 제품.

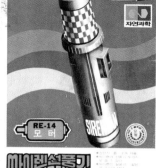

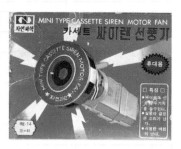

〈카세트 사이렌 선풍기〉,
자연과학,1986년,1000원

〈로켓트선풍기〉,자연과학,1979년,900원
스위치를 켜면 날개가 튀어나와 선풍기가 되고 끄면 날개가 들어가는 휴대용 선풍기. 원판은 '니토' 제품.

〈싸이렌선풍기〉,자연과학,1978년,900원
사이렌과 선풍기 겸용으로, 사이렌은 실물처럼 큰 소리를 내는 것이 특징이다.

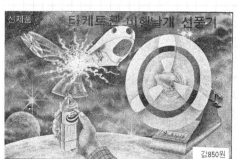

특징 : 선풍기 받침대포함, 비행용날개 5개 선풍기날개 1개 포함.
　　　휴대하기 좋은 선풍기와 비행하는 프로펠러 2 가지를 즐길 수 있다.

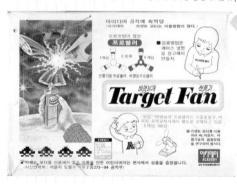

〈타게트휀 비행날개 선풍기〉,
아카데미과학,1980년,850원
받침대 포함, 비행용 날개 5개, 선풍기 날개 1개 포함.
휴대용 선풍기와 비행용 프로펠러를 모두 즐길 수 있다.

선망의 대상, 자동차를 내 품에

1970년대는 급속한 도시화로 도심변두리에도 자동차가 눈에 띄게 많아졌다. 아이들은 달리는 택시를 따라 다녔고, 안내양과 함께 버스에 올라타는 재미를 즐겼다. 때론 우울할 때도 있었다. 등교할 때 자가용에서 내리는 친구를 보면 부러움과 동시에 꾀죄죄한 자신이 초라해 보이기도 했다. 모형자동차는 그런 아이들에게 큰 즐거움을 주었다. 빠르게 굴러가는 모형자동차를 가지고 놀면 어느새 신이 나 얼굴이 환해졌다. 불량 플라스틱모형이 많았던 70년대에 완성 후 작동에 성공할 수 있는 것은 대부분 자동차모형이었다. 더군다나 날렵한 경기용자동차였으니, 그것은 큰 축복이기도 했다.

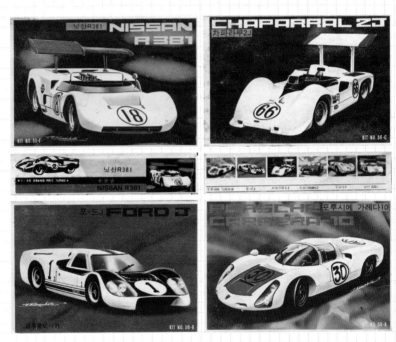

〈닛산R381〉,〈차파라루2J〉,〈포-드J〉,〈포루시에 가레다10〉 4종 세트,한국,1970년대 초반,각50원
부산의 한국푸라모델에서 발매, 부산 합동과학을 통해 판매한 '1/50 미니자동차 시리즈'. 바퀴와 차체만 조립하면 완성되는 매우 간단한 제품으로 스티커도 포함되었다. 저가제품임에도 상자의 인쇄 선명도와 정밀함이 매우 우수하여 생산관리에 공을 들였다. 상자옆면에는 '1/50 GRAND PRIX SERIES'라고 정확한 축소비율을 표기했다. 〈도요다2000GJ〉,〈도요다7〉까지 총 6종을 발매했다. 당시 밀수품으로 판매되었던 금속제 영국산 미니카*에 비하면 보잘 것없지만 그래도 가뭄에 단비 같은 제품이었다.

● **영국산 미니카** 수입금지품목이었던 외제 미니카였지만, 1977년경 도시의 백화점이나 완구점,그리고 모형 전문점에서는 버젓이 진열되어 인기리에 판매되었다. 〈매치박스(MATCHBOX)〉나 〈코기(CORGI)〉가 주를 이루었고, 대부분은 미군부대에서 흘러나온 것들이었다.

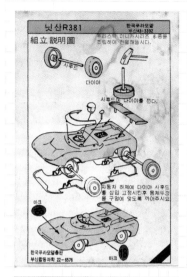

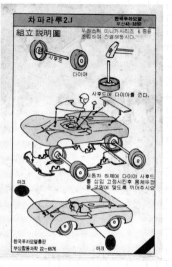

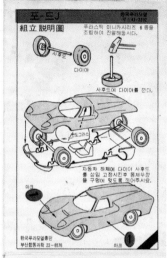

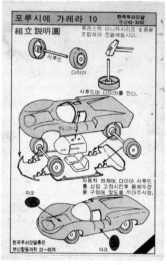

조립설명서
'차파라루', '포루시에' 등 일본어 발음 그대로 표기했다. 조립설명서는 한자로 표기. 1/50 축소비율의 스케일 표시까지, 초기모형은 완구 같은 단순한 제품이었지만, 실물축소모형의 형식에 따른 나름 진지한 제품이었다.

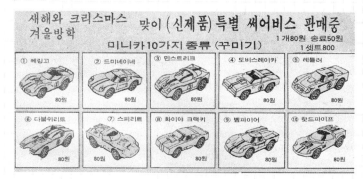

합동과학의 〈미니카꾸미기〉 광고, 1973년
간단한 구성으로 제품화가 쉬웠던 '미니카 시리즈'로, 70년대 초반 인기품목이었다.

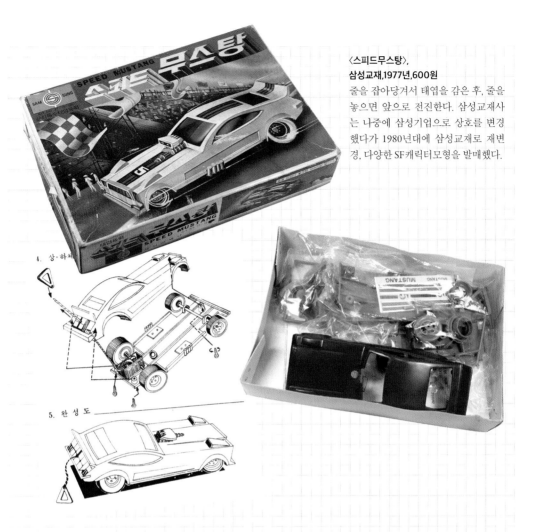

<스피드무스탕>,
삼성교재,1977년,600원
줄을 잡아당겨서 태엽을 감은 후, 줄을
놓으면 앞으로 전진한다. 삼성교재사
는 나중에 삼성기업으로 상호를 변경
했다가 1980년대에 삼성교재로 재변
경, 다양한 SF캐릭터모형을 발매했다.

<미니 훼라리스포츠카>,제작사 미상,1970년대,100원
고무줄을 이용한 발사장치로 충격식 구동의 제품. 고무줄
발사장치는 70년대 자동차 및 SF캐릭터물의 소형제품에
널리 쓰였다.

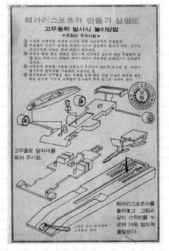

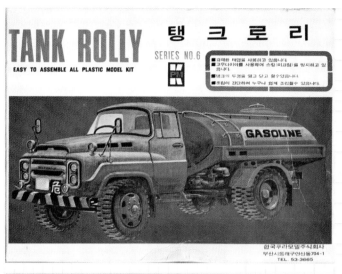

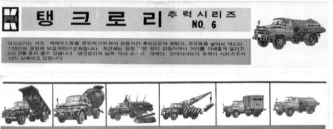

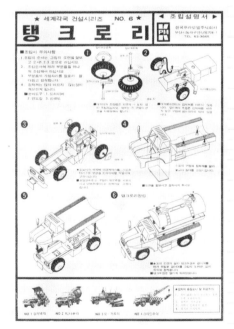

〈탱크로리〉,
한국푸라모델,1970년대 초반,300원

태엽동력, 고무타이어, 앞바퀴의 방향전환 자유. 특히 일자주
행을 벗어나 앞바퀴를 좌우로 돌려 회전주행이 가능해진 것
은 실제 차와 유사한 구조로, 자동차모형의 현실감을 극대화
한 것이다.

〈켄-월스〉,지룡과학,1970년대 후반,300원

접착제가 필요 없는 정밀모형으로 발매되었다.

〈깜짝분해자동차 오펠〉, 아데네키트, 1976년, 1200원

FA-130모터와 소형건전지 1개를 사용한 스위치방식 모터작동 제품. 물체나 벽에 충돌하면 자동으로 분해
되는 장치로 큰 인기를 끌었다. 우스꽝스러운 신사숙녀인형이 들어 있어 충돌시 튕겨나가는 모습에 재미
를 느끼는 아이들이 많았다. 크라프트모형의 전신인 아데네키트에서 발매했다.

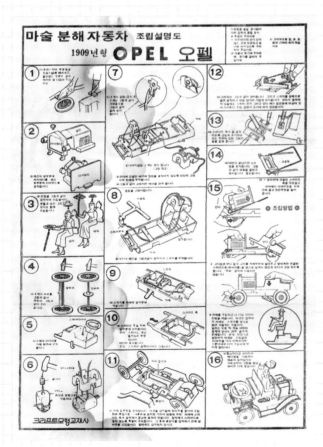

'분해자동차 시리즈' 1호로 발매한 아데네키트의 〈포드마술 분해자동차〉와 〈자동주행 지프〉 광고,1976년

〈달려라 백마호〉,
중앙과학,1977년,400원
태엽동력, 미사일 발사장치 2개로 구성,
뒷바퀴는 고무재질로 주행성을 높였다.
생김새가 특이해 눈길을 끈 제품. 원판
은 '반다이'의 〈머신 가미카제〉.

대흥과학의 '코믹자동차 시리즈' 광고,1976년
태엽동력이 그려진 재미있는 상자그림
으로 아이들의 호기심을 끌었다. 문방
구에서 동이 날 정도로 구입이 어려웠
던 제품.

〈슈퍼알파인A442〉,진양과학,1981년,100원
단순한 미니카 형식의 제품.

〈복스바겐 바기카〉, 아카데미과학, 1979년, 1500원
FA-130모터 사용. 배선이 필요 없이 간단하게 모터를
장착할 수 있다. 11세 이상의 중급용으로 발매.

〈아카데미 찦차〉, 아카데미과학, 1979년, 1500원
배선이 필요 없는 특수기어장치로 전후진 스위치 작동 제품.

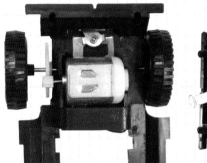

모터장착이 간단했던 특수기어장치의 전면과 후면.

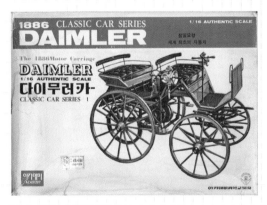

〈다이무러카〉, 아카데미과학, 1/16, 1979년, 1500원
세계최초의 자동차로 소개. 완구 요소를 배제한 정밀모형으로
책상 위의 장식품으로 권유했다. 실제 차와 동일한 구조로 핸
들을 돌리면 바퀴가 좌우로 움직였다.

은·금맥기부품, 검정, 자주, 흑갈색의 5색
사출의 부품, 장식용받침대가 함께 들어
있다.

〈채퍼럴 2G〉,
대흥과학,1/24,1980년,2500원
FA-13모터 2개, '에스콘' 리모컨 작동.
원판은 '미쓰와' 제품.

〈알파로메오 T33/3〉,
대흥과학,1/24,1980년,2500원
이탈리아의 스포츠카전문회사 '알
파 로메오'의 경기용차. 지금은 '피
아트'에 합병되었다. 제품은 FA-13
모터 2개로 전후좌우 조종이 가능한
'에스콘' 리모컨으로 작동했다.

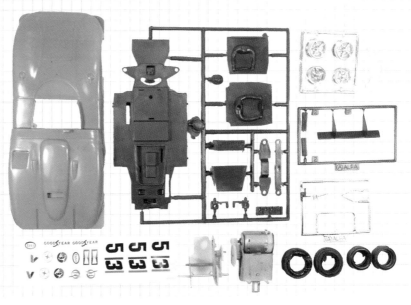

〈포체 경기용자동차〉, 아카데미과학, 1/24, 1976년, 950원
FA-13모터 사용, 리모컨 작동, 앞바퀴 각도조절 가능.

〈훼라리P-3스포츠카〉, 아카데미과학, 1/25, 1978년, 550원
태엽동력으로 보닛을 열면 엔진이 보였다. 안정성이 뛰어
나 태엽을 감으면 매우 빠르게 주행했다. 제품명의 영문
'P'는 극소량 제작한 프로토타입을 의미. 1966년에 생산
된 경기용자동차였다.

〈포체 스포츠카(재판)〉, 아카데미과학, 1/25, 1985년, 1800원
〈훼라리P-3〉와 마찬가지로 보닛이 열렸다. 태엽동력. 앞
바퀴 각도조절 가능.

〈포체917K 경기용차〉, 아이디어과학, 1/28, 1978년, 1500원
중급용으로 모터동력의 전후진 리모컨 조종 제품. 데칼 포함.
1969년 제네바모터쇼에 등장했고 1970년 르망대회에서 우승
한 독일 '포르쉐'의 경기용차로 알려졌다. '리맨스'는 '르망'
을 알파벳 그대로 읽은 것으로 보인다.

〈포체917쿠페이 경기용차〉, 아이디어과학, 1/28, 1978년, 1500원
모터동력 전후진 리모컨 조종 제품. 데칼 포함.

〈차파랄 2G〉, 아카데미과학, 1/24, 1979년, 1500원

〈마-취 707〉, 아카데미과학, 1/24, 1979년, 1500원

초판은 차체에 건전지박스가 들어 있는 일체형 스위치 작동 방식, 재판부터는 아이들이 선호하는 리모컨 조종으로 교체했다.

〈멕나렌 M8A〉, 아카데미과학, 1/24, 1979년, 1500원

'1/24 경기용레이싱카 시리즈' 4종 중 〈알파로메오〉는 미발매.

〈레코-드 경기용차〉, 아카데미과학, 1/24, 1979년, 1500원

FA-13모터, 스위치방식. 1960년대 미국차의 디자인 경향을 바꾼 단순한 경기용차로 장식을 배제한 것으로 유명했다.

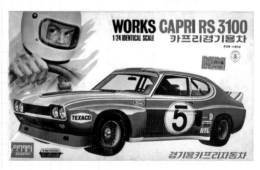

〈카프리 경기용차〉, 아카데미과학, 1/24, 1979년, 1500원

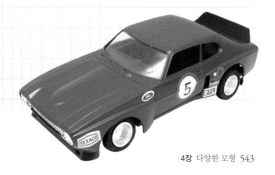

'75 신제품 정보!

아이디어회관
PROPELLER CAR

프로펠러 카 매 호
값300원

프로펠러 카 독수리호
값900원

인기
폭발

아이디어회관의 〈프로펠러카〉 광고, 1975년
거대한 프로펠러엔진 그림이 눈길을
끌었다. 발매가격은 900원.

〈프로펠러카 이이글(재판)〉,
아이디어과학, 초판 1975년, 900원
RE-14모터 사용, 스위치방식으로 전원을
넣으면 프로펠러가 회전하면서 주행. 힘차게
회전하는 프로펠러와 함께 나아가는 주행을
보고 있으면 탄성이 절로 나왔다.

〈프로펠라-카〉,
세종과학, 1977년, 850원

아쉬웠던 국산 자동차모형 개발

1970년대에 국내의 대표적인 모형업체로 성장한 아카데미과학은 1980년 초반, 원판복제에서 벗어나 자체 개발한 신제품을 발표한다. 1980년대는 국산 모형업계에 매우 중요한 시기로, 손쉬운 복제와 독창적인 순수개발의 갈림길에 놓인 시기였다. 순수 국산제품 개발은 불법복제업체의 오명에서 벗어나는 기회이기도 했다. 아카데미과학은 1982년 탄생한 현대자동차의 5도어 해치백 포니2를 모델로 1983년 제품화에 성공, 어린이잡지에 자신 있게 광고를 시작했다. 그러나 아쉽게도 아카데미과학의 국산자동차 시리즈는 차체상부만 목형을 제작하여 금형을 만들었을 뿐, 차체하부와 모터구동부, 운전사 인형은 일본 '타미야'의 제품을 복제한 부분 국산제품이었다.

〈포니2〉,아카데미과학,1/24,1983년,2000원
FA-13모터동력, 소형건전지 1개 사용, 스위치방식으로 운전사 인형 1개가 포함되었다. 투명유리창부품과 꼬마전구를 별도구입하여 라이트를 설치할 수 있었다. 차체하부와 모터구동부, 운전사 인형은 '타미야'의 〈1/24 닛산 블루버드〉를 복제했고 상자에 배경그림이 없는 '화이트패키지●' 또한 '타미야' 제품과 유사했다.

● 화이트패키지 1960년대 말부터 일본의 '타미야'에서 독자적으로 쓰고 있는 박스아트를 말한다. 배경을 없앤 흰색 바탕에 정밀하게 그린 제품 자체만을 강조, 참신한 디자인으로 소비자들의 호응을 받았다.

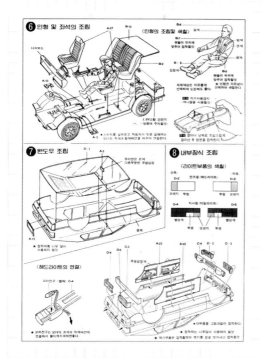

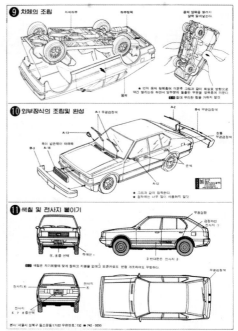

〈포니2〉 조립설명서

〈스텔라〉, 아카데미과학, 1/24, 1986년, 2500원

국산자동차 시리즈 2호로 발매, 모터작동, 소형건전지 1개 사용, 운전사 인형 1개 포함.
실제 차는 현대자동차에서 1983년 출시했다. 이 시리즈는 〈기아 프라이드〉와 〈현대 그
랜저〉도 발매할 예정이었으나, 1988년 〈르망GSE〉를 끝으로 중단되었다.

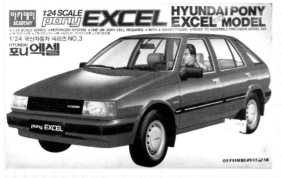

〈포니엑셀〉,1/24,1987년,2500원

현대자동차에서 1985년 출시한 '포니엑셀'은 국내최초의 전륜구동차로, 해치백 시장을 석권한 모델이다.
아카데미과학에서 '국산자동차 시리즈' 3호로 발매했다.

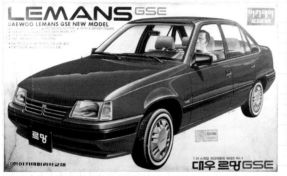

〈대우 르망GSE〉,1/24,1988년,2500원

1986년 첫 출시, 설계는 독일의 오펠, 생산은 한국의 대우가, 판
매는 미국의 GM이 담당하는 월드카로 개발된 차. 당시 현대적인
디자인으로 젊은 세대에게 인기를 끌었다. 아카데미과학의 '국산
자동차 시리즈' 4호로 발매.

〈르망GSE〉의 차체부품

청운의 꿈을 안고, 나만의 오토바이

유년시절을 보내고 학년이 올라갈수록 세상은 억압과 복종, 강요와 의무, 인내와 책임을 요구했다. 자유는 점점 멀어져갔고 마음은 자꾸만 움츠러들었다. 일찌감치 성숙했던 소년들에게 오토바이모형은 청춘의 돌파구였다.

1962년 기아산업이 일본의 '혼다'와 기술제휴로 수입하여 조립, 판매한 C100을 시작으로 국산 오토바이의 역사가 시작되었다. 그 후 계속되는 기술제휴로 대림혼다와 효성스즈키가 뒤를 이었다. 그러나 국산 오토바이모형은 현실과 달리, 기술제휴 없이 무단복제한 것이었다. 대림과 효성이 아니라 '혼다'와 '스즈키'가 오토바이의 대명사가 된 이유이다.

혼다-오토바이 125

비 엠 더블 오토바이 600

〈혼다〉,〈비엠더블〉,〈하레〉,〈야마하〉
아카데미과학,1976년,각100원
'담배곽 오토바이'라 불렸으며 미니오토바이 시리즈로 선풍을 일으켰던 제품이다. 작은 제품임에도 정교한 사출로 접착제 없이 쉽게 만들 수 있었다. 주머니에 들어갈 정도로 크기가 작아 아이들이 갖고 다니며 놀거나 책상 위의 장식으로도 일품이었다.

하레-오토바이 1200

야마하 오토바이 250

〈야마하 오토바이〉의 설명서와 런너
크기가 작았지만 사출물이 매우 정교했다. 바퀴는 연질플라스틱으로 제작.

〈가와사기 Z400FX〉,
삼성교재,1/8,1984년,4000원
아카데미과학의 〈혼다900F오토
바이〉와 발매연도가 동일한 당시
의 초대형급 제품.

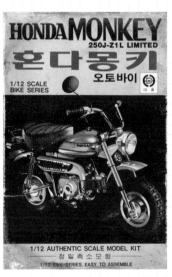

〈혼다몽키 오토바이〉,대흥과학,1/12,1981년,500원

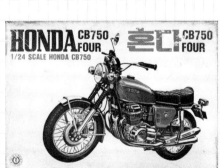

〈혼다 CB750 FOUR〉,대흥과학,1/24,1981년,300원

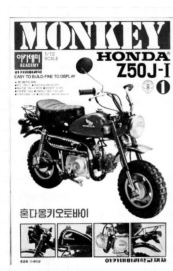

〈혼다몽키 오토바이〉,
아카데미과학,1/12,1985년,1000원
제품 색상만 다른 2종으로 발매

〈혼다 닥트〉,아카데미과학,1/12,1982년,800원 〈야마하 토니〉,아카데미과학,1/12,1981년,800원

〈야마하 파쏠라〉,아카데미과학,1/12.1981년,800원 〈혼다 로드팔〉,아카데미과학,1/12,1981년,800원

〈혼다 CB900F 오토바이〉,
아카데미과학,1/8,1984년,6000원
1/8 축소비율로 제작되어 오토바이로는
국내최대 모델임을 강조하며 발매했다.

뉴스타과학의 〈하레이 경찰용 오토바이〉,1986년
제일과학의 후신이었던 뉴스타과학에서 심혈을 기
울여 만든 1/8축소비율 초대형제품 시리즈. 그러나
2만 5천 원의 고가여서 판매가 부진했다.

〈HONDA CB400N 레저용 혼다오토바이〉,
아카데미과학,1/12,1981년,1800원

〈CB400N 혼다오토바이〉,
아카데미과학,1/12,1981년,1500원

〈CB250N 유럽스포츠형 혼다오토바이〉,
아카데미과학,1/12,1981년,1500원

〈VT250F 신사용 오토바이〉,
아카데미과학,1/12,1980년대 중반,1500원

〈YAMAHA TY125 야마하 경기용 오토바이〉,
아카데미과학,1/12,1981년,1000원

〈HONDA XL 혼다 경기용 오토바이〉,
아카데미과학,1/12,1981년,1000원

전통모형에 대한 도전

1970년대에 이어 외국모형의 무단복제가 만연하던 1980년대, 우리나라 전통모형의 등장은 국산 플라스틱 모형의 성공을 알리는 신호탄이었다. 당시 아무도 눈여겨보지 않았지만, 높은 제작비용과 개발에 소요되는 오랜 시간, 판매성공의 불확실성을 감수한 의미 있는 도전이기도 했다.

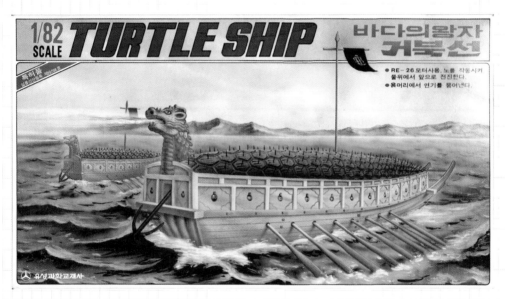

〈바다의 왕자 거북선〉,유성과학,1/82,1982년,7000원

RE-26모터 사용, 모터동력으로 노를 작동시키고 용머리에서 연기가 나오는 장치로 실제모습을 구현하고자 노력을 기울인 100% 국산 플라스틱모형. 실용신안등록 특허품으로 80년대 초반 손쉬운 복제품 생산이 만연하던 국산모형업계에서 꿋꿋하게 독자개발의 길을 걸었던 유성과학의 명작이다.

유성과학교재사 〈바다의 왕자 거북선〉 조립완성품

❽ 노젓기

그림22

❾ 대문 및 뒷층 모형꾸미기

그림23

그림24

그림25

그림26

❿ 아래층과 뒷층맞추기

조립설명서
노를 꽂고 모터와 연결한다.

⓫ 연료실 조립

그림27

그림28

그림29

그림30

그림31

연료실 조립설명서

한자로 '거북 귀(龜)'가 쓰여 있는 천재질의 깃발을 포함하고 있다. 제품의 플라스틱부품은 일반적인 재질
과는 다르게 단단하고 딱딱한 소재로 제작되었다.

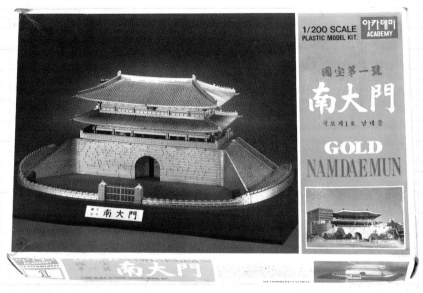

〈국보 제1호 남대문(초판)〉,아카데미과학,1/200,1986년,6000원

국내최초로 '국보 시리즈' 1호로 발매한 금장맥기제품. 설계는 일본에서, 금형제작은 아카데미과학에서 발매했다. 받침대는 별매품인 꼬마전구를 끼워 조명효과를 추가할 수 있도록 구멍을 뚫어놓았다. 2000년대에 명칭을 '숭례문'으로 바꾸고 재판을 발매했고 2008년 숭례문방화사건 이후 금장부품을 다색사출부품으로 바꾸어 또다시 재발매했다.

어린 고수, 범선을 만들다

돛을 달아 풍력으로 항진하는 범선 시리즈도 모형으로 등장했다. 로프를 연결하고 돛을 조립해야 하는 난이도 높은 제품이었지만 열악한 품질의 국산모형으로 실력을 갈고 닦은 어린 모델러들은 두려워하지 않았다.

〈U.S.S.Constitution 범선만들기〉, 아카데미과학, 1974년, 150원
한일과학에서 제조하고 아카데미에서 판매한 국산 플라스틱모형 최초의 범선모형.

〈산타마리아〉, 합동과학, 1970년대 후반, 800원
로프와 슬라이드식 데칼을 포함한 중급용으로 합동과학의 '범선 시리즈' 1호로 발매.

섬유를 짜서 만든 돛, 대나무로 만들어진 야드, 목각된 갑판등 중국의 정크를 정확하게 재현하였읍니다. 장식대 조각된 네임플레이트도 들어있음.

중앙과학 범선역사 CHINESE JUNK

중앙과학범선역사 시리즈 No.2
JOONG-ANG SAILING VESSEL

MADE IN KOREA

〈차이니스정크〉, 중앙과학, 1975년, 350원

중국의 전통적인 화객운송용 목조선. 2도 성형, 로프 미포함으로 조립이 간편한 초기 제품.

〈세그레스2〉, 에이스과학, 1/350, 1980년대, 1500원

은색맥기부품, 5색 성형, 컬러도색설명서, 로프와 장식대가 포함된 고난이도 제품.

〈골드 로마군선〉,아카데미과학,1982년,6000원
아카데미과학의 본격 '범선 시리즈' 1호로 발매. 전장 38.8cm, 전고 21.8cm, 전폭 24cm의 실내장
식용 대형모형. 전부품 금색맥기 처리, 시리즈 2호로 〈그리스군선〉(4000원)도 발매되었다.

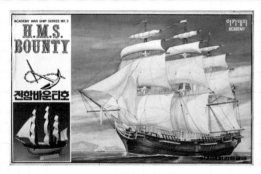

〈전함바운티호〉,아카데미과학,1986년,2000원
1985년 발매한 〈커티삭〉에 이어 나온 제품. 상자 안 띠지에는 같은 해 발매한 자매품 '크리스털모형 시리즈'
광고가 실렸다. 전부품을 금색맥기로 처리한 〈금장전함 바운티호〉도 발매했다.

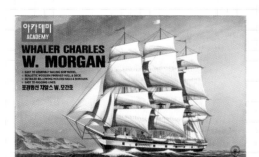

상자옆면에는 영문으로 아카데미과학의 저작권을 표
기했다.

〈포경범선 차알스 W.모간호〉,1994년,2500원

책상 위의 장식품, 크리스털모형

1970년대 국산모형의 세계에 흠뻑 심취했던 초등학생이 중등과정으로 넘어가는 것은 성인식 이상으로 매우 큰 변화였다. 자유를 상징했던(?) 머리를 박박 밀고, 전교생이 똑같은 검정색 교복을 입었으며 어른들로부터는 책임과 의무, 그리고 권위에 대한 복종을 강요받았다. 이 시기에 대부분 청소년은 더 이상 문방구를 찾지 않았고, 팝송에 심취하거나 이성에게 마음을 빼앗기면서 국산 플라스틱모형의 세계에서 멀어져갔다. 이 점을 아쉬워한 것일까? 국내 몇몇 업체에서는 완구적 요소를 뺀 오직 감상 목적의 장식용모형을 발매했다. 80년대 말에 이르러서는 '크리스털 시리즈'가 여학생들의 취미공작으로 인기를 끌었다. 특히 미술시간에는 모두 플라스틱모형을 가져와 조립하는 시간을 갖기도 했는데, 크리스털모형은 여학생들이 가장 선호하는 단골메뉴였다.

〈리듬메이트 스윙키타〉, 삼성교재, 1970년대 후반, 300원
1970년대에는 중·고생들 사이에 '선물의 집'이라 불리는 선물용품 판매 상점이 유행했다. 모형업체에서는 장식품과 인형, 열쇠고리 같은 선물용 제품을 생산했다. 제품에는 장식용받침대와 선물할 상대에게 주는 메시지카드가 포함되었다. 또한 동봉된 '기타 시리즈' 광고지에는 완성품을 다양한 액세서리로 이용하는 방법 등이 소개되었다.

〈통키타〉, 삼성교재, 1/8, 1980년대 초반, 500원
주의사항에 '접착제는 맛을 보거나 냄새를 맡지 말 것'이라고 나와 있다. 당시 접착제의
냄새를 좋아하는 아이들 중에는 냄새에 취해 맛까지 보는 경우도 있었다.

〈크라식키타〉, 자연과학, 1/8, 1981년
상자에 실린 사진은 미국의 기타리스트 래리 코
리엘과 영국의 필립 캐서린. 'CATHERINE'을
'CATHERING'으로 잘못 표기했다.

〈테너색소폰〉, 자연과학, 1/6, 1981년
사진은 미국의 색소폰 연주자이자 작곡가인 베니 카터.

〈테너색소폰〉 상자
드라이플라워와 금장맥기로 처리된 부품 등
이 들어 있다.

〈Project A99〉,진양과학,1980년대,1000원

1970~1980년대 부의 상징이었던 콤포넌트 오디
오시스템을 모형화한 것. 헤드폰을 쓴 생쥐 인형
이 부록으로 들어 있다.

〈트럼본 트럼펫〉,자연과학,1/6,1980년대,1500원

트럼본과 트럼펫 2종 세트. 해외에서 수입한 특수 드라이플라워
가 들어 있어 장식성이 매우 뛰어났다.

자연과학 악기 시리즈에 들어 있는 자매품 소개
카드. 뒷면에는 시간표가 인쇄되었다.

크리스털 시리즈

〈크리스털 그랜드피아노〉,아카데미과학,1986년,1200원

〈크리스털 범선〉,아카데미과학,1986년,1200원

〈크리스털 교회〉,
아카데미과학,1989년,2000원

〈크리스털 황금마차〉,아카데미과학,1985년,1200원

〈크리스털 골든-카〉,창성과학,1980년대,1500원

〈크리스털 웨딩-카〉,창성과학,1980년대,1500원

달려라 부메랑, 미니카의 시대

1987년 수입자유화로 고품질의 외국산 제품이 대량수입되면서 국산 플라스틱모형의 인기가 막바지에 이를 무렵, 1990년대의 마지막 유행은 BB탄총과 함께 미니카의 열풍으로 번져나갔다. 1980년대 후반, 일본의 '타미야'는 RC자동차에 이어 아이들이 간편하게 부품교환과 개조 및 조립이 가능한 '미니사구(mini四驅) 시리즈'를 발매, 대성공을 거두었다. 미니사륜구동자동차의 줄임말인 미니사구는 국내에서 '미니카'로 불리면서 그 인기가 퍼져나갔고 아이들의 마지막 모형문화를 장식하게 되었다.

1994년에는 SBS에서 〈달려라 부메랑(원제: Dash 시쿠로)〉 방영을 시작으로 문방구마다 미니카트랙을 설치해놓고 유행을 이끌었다. 국내 모형업체에서도 아카데미과학과 올림퍼스를 선두로 속속들이 원판을 복제한 미니사륜 시리즈를 발매했다. 그러나 이미 수입자유화 이후였으므로 '타미야'의 정식제품도 동시 판매되어 시장은 양분되었다.

미니카의 열기가 식을 무렵인 1998년 SBS에서 〈우리는 챔피언(원제: 폭주형제 렛츠&고)〉*을 방영, 다시금 미니카의 열기가 뜨거워졌지만 국산 복제제품은 이미 정식 수입제품에 밀려 무대에서 떠난 후였다.

아카데미과학의 초기 미니카 시리즈,1986년,각1800원
일본과 거의 동시에 복제발매했던 시리즈. 이 중 〈핫쇼트 쥬니어〉는 '타미야'가 1986년에 최초로 발매한 미니사구의 복제판이다.

**〈옵티마 쥬니어〉,
아카데미과학,1988년,1800원**
초기 국산제품은 1800원 선을 유지,
일본 '타미야' 수입제품의 가격은 6000원이었다.

● 〈우리는 챔피언〉 방영 당시 국내에서 한국타미야의 미니카 및 관련 부품 매출은 연간 20억 원 이상이었다.

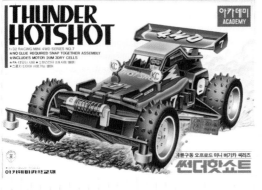

〈썬더핫쇼트〉,아카데미과학,1/32,1989년,2000원
초기형은 타이어에 돌기가 있어 오프로드용 성격이 강했다.
후기로 가면 스피드에 강한 매끈한 타이어로 바뀌었다.

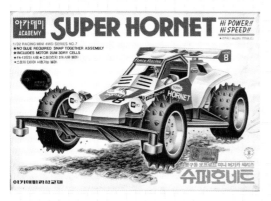

〈슈퍼호네트〉,아카데미과학,1/32,1989년,2000원

〈썬더핫쇼트〉 조립설명서

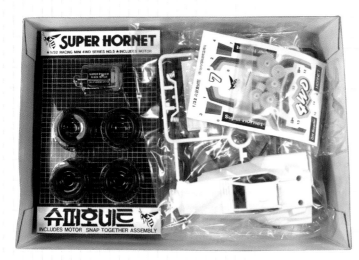

〈슈퍼호네트〉 내용물
블랙모터와 돌기형의 고무타이어,
플라스틱 수지기어, 스티커 등이 상
자 안을 가득 메웠다.

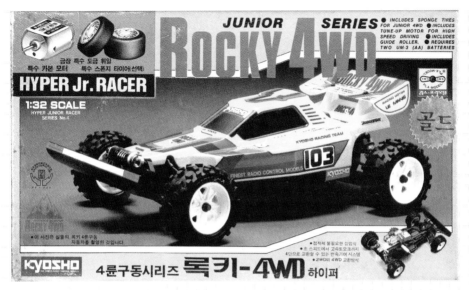

〈록키 4WD하이퍼〉, 킴스프라모델, 1990년, 5000원
일본 '교쇼' 상표까지 넣은 호화로운 디자인의 상자. 수입제품을 의식한 듯 커다란 영어 표기가 눈에 띈다.
2륜과 4륜을 바꿀 수 있는 변속기어시스템 채용.

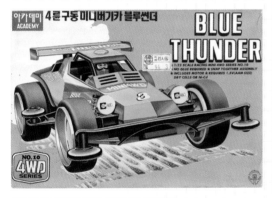

〈블루썬더〉, 아카데미과학, 1990년대, 3000원
'4WD 시리즈' 10호로 〈호네트 쥬니어〉의 재발매품.

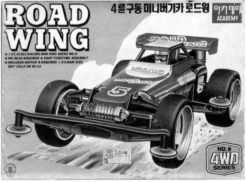

〈로드윙〉, 아카데미과학, 1990년대, 3000원
'4WD 시리즈' 8호. 타이어만 바뀐 〈폭스 쥬니어〉의
재발매품.

〈시보레4x4픽엎트럭〉, 아카데미과학, 1985년, 2000원
'1/32 미니4륜구동 시리즈' 1호 제품.

〈포드사파리트럭〉, 아카데미과학, 1985년, 1800원
'1/32 미니4륜구동 시리즈' 2호 제품.

〈렌지로버트럭〉, 아카데미과학, 1985년, 1800원
'1/32 미니4륜구동 시리즈' 3호 제품.

〈와일드 윌리스찦〉, 아카데미과학, 1986년, 1800원
'1/32 4륜구동 시리즈' 4호로 원판은 '타미야' 제품.

〈달려라 부메랑 지평선〉, 올림퍼스, 1994년, 4000원

〈달려라 부메랑 캐논볼〉, 올림퍼스, 1994년, 4000원

〈달려라 부메랑 하이퍼〉, 올림퍼스, 1994년, 4000원

〈달려라 부메랑 하이퍼〉 조립완성품

국산 플라스틱모형의 명가, 아카데미과학

　1969년 당시 초등학교 과학교사였던 김순환 회장이 서울 성북구 동소문동에서 과학교재와 외제모형을 파는 소규모 점포로 시작했다. 1972년에는 서울 명동의 코스모스백화점 3층에 분점을 개설하고 대구백화점, 부산학생백화점 등에 판매처를 늘려나갔다. 1973년부터 본격적인 국산 플라스틱모형을 개발, 발매를 시작했다. 특유의 꼼꼼함을 내세워 당시 불량 플라스틱모형이 만연하던 국내 모형시장에서 우수한 품질로 두각을 나타냈다. 그 결과 신제품을 발매하면 대인기를 끌며 수많은 아이들의 신뢰를 쌓아나갔다.

　1970년대에는 '모터보트 시리즈'를 중점적으로 발매했고 1980년대에는 일본 '반다이'의 구판 건담 플라스틱모형을 복제한 '기동전사 칸담 시리즈'를 국내최초로 발매, SF로봇모형 붐을 일으켰다. 실물축소모형 쪽으로도 다양한 제품을 발매, 밀리터리모형뿐만 아니라 1983년 국산자동차 '포니2'의 모형화에 성공, 부분복제를 통해 독자적인 제품개발을 시도했다. 1986년에는 공기압축식 에어소프트건 〈콜트4콤맨더〉가 밀리언셀러가 되어, 사세확장의 길로 들어섰다. 1998년 IMF시절에도 영화 〈타이타닉〉이 전세계적으로 인기를 끌자, 세계에서 유일하게 '타이타닉'모형을 판매, 큰 수익을 거두기도 했다. 2000년대 들어서는 캐릭터 완구사업을 시작하면서 2011년 국산 만화영화 〈로봇카 폴리〉의 완구를 출시해, 품귀현상을 빚기도 했다. 이후 완구사업에 주력하면서 플라스틱모형과 RC의 매출이 줄어들었다. 제품별로는 캐릭터완구가 50%로 절반을 차지하고, 에어로켓·물로켓, 글라이더 등 교육교재가 10%를 차지한다. 나머지 40%는 플라스틱모형과 에어소프트건이다. 현재 금형 및 디자인은 의정부 용현동 공장에서 맡고 있으며, 필리핀에 위치한 2곳의 공장에서 생산을 한다. 해외 판매를 위해 독일에 판매법인을 두고 전세계 50여 개국에 수출을 하고 있다. 김순환 회장의 아들인 김명관 대표가 회사를 경영하며 경기도 의정부시 용현산업단지에 본사를 두고 있다.

〈R.M.S.TITANIC〉, 아카데미과학, 1/400, 2000년대, 25000원
1998년에 판매했던 1/350 축소비율의 〈타이타닉〉 금형은 당시 아카데미과학의 미주지역 총판이었던 '미니크래프트'에 반납했다. 그 후 아카데미과학에서는 독자적으로 1/400 스케일 제품을 개발했다. 후에 1/700 제품도 발매했다.

13인의 카르텔, 수요회

1970년대 후반, 도매상의 횡포에 맞서고자 13인의 젊은 과학사 사장들이 만든 사적 모임. 매주 수요일에 모인다고 하여 모임명은 '수요회'이다.

사진은 1976년 마석 아유회에서 찍은 것으로 원일모형, 아이비엠, 삼성교재, 경동과학, 일신과학, 뽀빠이과학, 크라프트모형, 에이스과학, 대흥과학, 태양과학, 강남모형의 대표들이 모였다.

이들은 당시 인기제품에만 우호적이었던 도매상들에게 연판장을 돌려 공정거래를 촉구하기도 했으며, 회원사는 동일제품의 제작을 자제하자는 의견을 공유하기도 했다.

국산 플라스틱모형의 새로운 출발

국내에서 가장 오래된 전문모형점 동학사의 전경
1950년대 후반부터 미8군의 하비숍에서 근무했던 심부섭 대표가 1960년대 후반 개업했다. '아이들이 배운다'는 뜻에서 '동학(童學)과학'이란 상호를 붙였다. 1970년대 모형의 황금기를 지나 2000년대 침체기까지 꿋꿋이 자리를 지켜왔으나, 2012년 여름, 폭우로 인한 침수로 아쉽게도 문을 닫았다.

국산 플라스틱모형의 현재와 미래

1990년대 초반에는 전국적으로 수많은 전문모형점이 문을 열었다. 이들은 수입 자유화로 정식 통관된 외제모형, RC제품과 부품 들을 구비하고 전문지식을 갖춘 업주가 운영했다. 과거 외제모형은 고가로 일부 전문모형인만 구입했으나, 수입자 유화로 대중화의 길로 들어서면서 수요가 많아진 것도 모형점의 확산에 도화선이 되었다.

〈취미가〉 창간호, 도서출판 호비스트,
1990년 12월 25일 발행, 4000원
1991년 1월, '국내최초의 취미, 모형전문지'란 타
이틀을 내걸고 격월간으로 발행을 시작. 창간특
집기사로는 '4WD 미니카의 완전분석'을 실었다.

1991년 1월에는 국내최초의 전문모형잡지 〈취미가〉가 창간되었다. 대형서점의 베스트 셀러에 오를 정도로 대중적인 환호를 받았고, 국내 모형인구가 아이들에서 성인으로 옮겨 가는 데 큰 역할을 했다. 〈취미가〉는 모형소 개뿐 아니라 제작기법과 다양한 정보를 소개 했다. 그중에서도 가장 큰 변화는 모형에 관 한 인식의 전환이었다. 모형제작이 아이들만 의 과학교재 또는 장난감이라는 인식에서 성 인들의 취미생활로 바뀌게 된 것이었다. 이 점은 오늘날 성인들의 다양한 문화를 즐길 수 있게 된 '서브컬처 문화'의 신호탄이기도 했다.

개라지키트(Garage Kit)도 유입되었다. 서

구에서 시작된 '차고제품'이란 뜻의 개라
지키트는 기존 플라스틱모형이 표현하지
못하는 자유로운 형태와 정밀한 부품이
가능한 제작형태였다. 금속금형이 아닌 실
리콘재질의 고무형틀을 이용하여 개발비
가 적게 드는 대신 내구성이 떨어지다 보
니, 소량생산에 적합했다. 국내에 소개된
개라지키트는 레진키트와 에칭부품, 화이
트메탈부품 등과 소프트비닐키트 등이 전

1990년대 엘피모형에서 발매한 소프트비닐키트
'한 솔로(Han Solo)'.

문모형점을 통해 보급되었다. 이 중 소프트비닐키트는 연질PVC를 이용한 저렴한
키트로 국내에서 가장 호평받은 개라지키트였다. 저작권 문제로 국내 모형업체의
캐릭터모형은 더 이상 발매가 힘들어졌지만, 비교적 저작권의 굴레에서 자유로웠던
소프트비닐키트는 일본 해적판만화의 캐릭터들을 제품화하여 발매할 수 있었다. 일
본과 대만 등지에서 수입하고 아카데미과학과 세미나과학, 엘핀모형 등에서 발매,
1990년대 초반부터 중반까지 모형점의 주요 품목이 되기도 했다.

그 외에도 80년대 후반부터 이어진 '4륜구동 자동차'와 서바이벌게임을 위한 'BB
탄 총'도 꾸준히 인기를 끈 모형점의 대표상품이었다.

90년대 국내모형계는 문방구를 찾는 아이들과 모형점을 찾는 성인들로 양분되었
고, 모형 또한 모형점의 수입제품과 문방구의 국산제품으로 나뉘었다. 1993년 국내
최초의 대형마트인 '이마트 창동점'이 등장하면서 국내소매상들에게 큰 위기가 찾
아왔다. 학교와 동네 앞 문방구는 직격탄을 맞았다. 아이들의 학용품과 완구 구입처
가 가격이 저렴한 대형마트로 옮겨갔기 때문이다. 1997년에는 학교에서 과학실습
교재 및 수업재료를 일괄 구입하여 학생들에게 나눠주는 '학습준비물 지원제도'가
실행되었다. 연이은 악재로 폐업하는 문방구가 하나둘씩 늘어갔다. 저작권법의 발
효로 복제모형과 완구의 발매도 자취를 감추었다. 그 빈자리는 저가의 중국산 완구

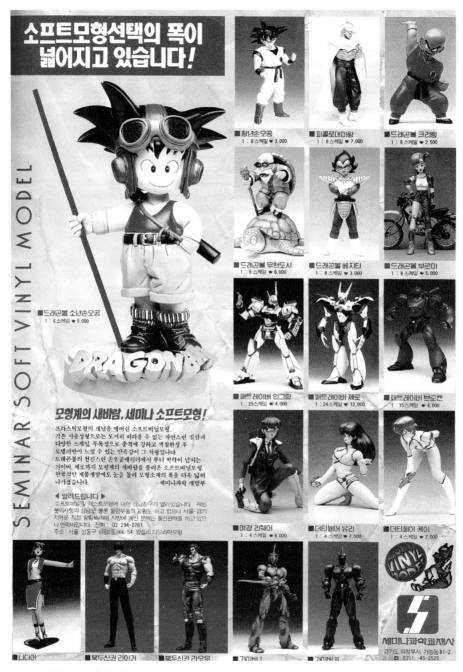

세미나과학의 소프트비닐 모형 광고,1993년

로 채워졌다. 1998년 IMF의 초대형 태풍이 국내산업전반을 휩쓸자, 그나마 자리를 지키던 터줏대감 문방구마저 휩쓸려나갔다.

　국내 모형업계 또한 위기를 맞았다. 자체 제품개발을 멀리하고 손쉬운 복제품만 양산해왔던 결과였다. 아이들에게 플라스틱모형은 잊혀갔고, 새로운 소비자인 성인 들에겐 조악한 품질과 복제품이란 불명예와 함께 국산모형이 외면받았다. 시대를 풍미했던 모형업체 대부분이 문을 닫고 그나마 해외수출 등으로 판로를 넓힌 소수 의 업체만 살아남았다. 90년대의 대표적인 수출기업으로는 아이디어과학과 아카데 미과학, 그리고 에이스모형 등이 있었다. 아이디어과학은 '하비크래프트'라는 브랜 드로 캐나다에 수출했고, 아카데미과학은 '미니크래프트'라는 브랜드로 미주를 공 략했으며 에이스모형은 미국 '레벨'의 OEM 납품을 하기도 했다. 비록 복제를 위한 금형개발이었지만, 이 과정을 통해 얻은 금형기술의 덕택이었다.

　1995년 PC통신을 기반으로 문을 연 최초의 온라인샵 '조이하비'의 등장 또한 모 형업계의 판도를 뒤바꾸어놓았다. 제품의 가격을 투명화하고 기존의 소매가보다 20% 할인판매하는 전략은 큰 성공을 거두었다. 이후 수많은 모형전문 인터넷쇼핑 몰이 등장했고 인터넷을 통한 온라인 판매가 본격화되었다. 이제 소비자들은 가격 비교를 통해 인터넷으로 모형을 구입하게 되었다. 기존의 모형점들은 큰 타격을 받 았다. 2000년부터 2010년 사이 인터넷모형점의 활황으로 오프라인모형점들은 괴멸 상태에 이르게 되었다.

　80년대 이미 뛰어난 품질로 인정받은 아카데미과학은 명실상부한 국내 1위 대표 업체가 되었다. 초창기 복제제품을 발매하며 성장한 아카데미과학은 자사에 독자 적인 금형부를 신설하고 금형기술 및 생산라인에 과감한 투자를 해왔다. 반면, 하드 웨어 쪽으로만 투자가 집중되면서 소프트웨어에 해당하는 제품기획과 설계 인력은 아쉬운 부분으로 남게 되었다. 아카데미과학이 2000년대 들어서 완구사업의 확대 로 과거 모형전문회사에서 캐릭터완구회사로 변모를 시도하고 있는 점은 국내 모 형산업의 미래가 불투명하다는 사실의 반증이기도 했다. 다행히 신규업체도 생겨났 다. 2005년 창립된 손과머리와 2008년 창립된 울프팩디자인은 자체기획제품을 개

〈NS01 비행접시 아담스키 타입〉,
손과머리,1/48,2014년,30000원
끼워서 조립하는 스냅키트로 내부조종실
을 재현하고 LED장착이 가능한 국산제
품. 2014년 해외수출을 시작, 일본의 모
형잡지 〈모델그래픽스〉, 〈하비재팬〉과
홍콩의 〈기동세계〉 등에 기사가 실렸다.

발하고 생산하여 모형전문기업으로 출발을 시작했
다. 아카데미과학에서도 도색과 접착제가 필요없
는 스냅키트 제품인 '아빠 뭐 만들어? 시리즈'를 기
획, 누구나 쉽게 접근할 수 있도록 노력을 기울였
다. 모형인구의 감소와 중국 모형업체의 약진, 기존
해외업체의 공습으로 위기를 겪고 있는 2016년, 국
산 플라스틱모형은 아직은 꺼지지 않은 현재진행
형이다.

〈대한민국해군 독도함〉,
아카데미과학,1/700,2015년,15000원
'아빠! 뭐 만들어? 시리즈'로 대한민국해
군의 강습헬기상륙함인 LPH-6111독도
함을 재현했다. 접착제와 도색 없이 조립
이 가능한 다중사출 MCP제품으로 방위
사업청과 해군본부에서의 실함 취재 등
의 지원을 받았다. 아카데미과학의 오리
지널 제품.

국내최초 모형전문지의 탄생

1980년대 중반 이후 수입자유화와 전국적으로 확산되는 모형동호회의 결성으로 플라스틱모형을 즐기는 대상이 어린이에서 성인으로 서서히 옮겨갔다. 수입자유화로 성인의 기호에 맞는 정밀축소 외제모형들이 국내에 대거 유입되고 동호회를 통해 모형의 도색 및 개조, 도구의 사용법, 디오라마의 제작 등에 관한 정보가 공유되기 시작했다. 그러나 소수만의 공유일 뿐, 대중적인 정보공유에는 한계가 있었다. 플라스틱모형의 전시회와 모형전문점의 증가 또한 대중의 관심을 끌었다. 이 모든 것을 아우르는 전문지의 등장이 절실할 때였다.

1991년 1월 마침내 모형전문지 〈취미가〉가 창간되었다. 발행인이자 편집장인 이대영(1957년생)은 초기 국산모형의 산증인이자 세계적인 전문 모델러이며 뛰어난 원형제작자였다. 60년대 목재모형부터 국내최초의 플라스틱모형인 〈워커부르독〉 탱크를 여러 번 만들고, 모형의 정보가 전무하던 시절에 개조와 제작, 도색 등의 작업을 독학했다. 1970년대, 플라스틱모형 초창기에는 돈암동의 아카데미과학과 제일과학, 명동 새로나과학의 단골손님으로 모형점 대표들과 친분을 쌓았다. 국내최초의 모형동호회 '걸리버모형회'의 전신인 '한국 프라모델 동우회(1980년대 초 새로나과학의 단골들을 중심으로 이루어진 친목모임)'의 총무를 맡기도 했다. 이후 걸리버모형회 결성에 참여, 모형 동호인들과의 정보교류와 모형전시 등의 활동을 시작했다.

〈취미가〉의 광고, 1991년

동호회에서 만난 인맥들을 중심으로 〈취미가〉의 창간을 준비했다. 출판등록 당시 신청한 제호는 'HOBBIST'였으나 영문의 의미가 불분명하다는 이유로 '취미가'로 바꿔 등록했다.

〈취미가〉는 '소문 없이' 창간되었지만 독자들의 반응은 폭발적이었다. 〈취미가〉의 영향으로 새로운 모형인구가 유입됐다. 창간 후 1년간은 격월간으로 연 6회 발행했으나, 다음 해부터는 월간지가 되었다. 〈취미가〉는 모형제작기법과 정보제공 외에도 모형취미의 사회적인 인식 전환에 큰 기여를 한, 국내최초의 서브컬처 잡지이기도 했다. 1992년부터 약 1년간의 최고의 전성기로 매달 1만 8천이라는 판매부수를 기록, 15년간 장수하면서 국내모형계에 큰 획을 그었다. 2006년 2월 통권 100호로 폐간, 몇 달 후 제호를 '네오'로 바꾸어 재창간하고, 2006년까지 발행했다.

■ 국내 참고문헌

1. 한국 슈퍼 로봇 열전: 태권브이에서 우뢰매까지
 페니웨이(승채린) 저/lennono(한상헌) 그림 | 한스미디어
 출간일 2014년 06월 02일

2. 건담의 상식 - 우주세기 모빌슈트 대백과 지구연방군 편
 히로타 케이스케, 카와이 히로유키, 호시 케이스케, 야스유키 유타카, 이치가야 하지메 공저 |
 AK(에이케이 커뮤니케이션즈)
 출간일 2011년 06월 16일

3. 건담의 상식 - 우주세기 모빌슈트 대백과 지온군 편
 히로타 케이스케, 카와이 히로유키, 호시 케이스케, 야스유키 유타카, 이치가야 하지메 공저 |
 AK(에이케이 커뮤니케이션즈)
 출간일 2011년 08월 30일

■ 해외 참고문헌

1. 일본 프라모델 50년사(1958-2008)
 日本プラモデル50年史 1958-2008
 日本プラモデル工業協同組合編 (著)
 出版社: 文藝春秋企劃出版部 (2008/12)

2. THE COMPLETE WORKS OF TAMIYA
 田宮模型全仕事ビジュアル版
 田宮模型(編集)
 出版社: 文春ネスコ(2000/05)

3. 초절프라모도
 超絶プラモ道

はぬま あん(著), 山本 直樹(監修), スタジオハード(編集)
出版社: 竹書房(2000/04)

4. 초절프라모도2 '아오시마 프라모의 세계'
超絶プラモ道⟨2⟩アオシマプラモの世界
はぬま あん(著), スタジオハード(編集)
出版社: 竹書房(2001/10)

5. 전설의 S급프라모도감(무크지)
傳説のS級プラモ圖鑑 (EIWA MOOK)
出版社: 英和出版社(2006/11)

6. 궁극프라모델대전
究極プラモデル大全
絶版プラモデル保存會(編集)
出版社: 白夜書房(1998/12)

7. 쇼와프라모명감
昭和プラモ名鑑
岸川 靖(著)
出版社: 大日本繪畫(2008/12)

8. 오카다 토시오의 절멸프라모 대백과
岡田斗司夫の絶滅プラモ大百科
岡田 斗司夫(著)
出版社: グリーンアロー出版社(1998/12)

9. 울트라맨 프라모델 대감
ウルトラマンプラモデル大鑑 1966–2002完全版
血祭 摩利(著), ブレインナビ(編集)
出版社: 竹書房(2002/09)

■ 인터넷 블로그

1. 슐츠상사의 블로그
 http://blog.naver.com/nitzz
 밀리터리 전문가 슐츠상사, 정세권 씨의 개인블로그.
 초기 플라스틱모형의 박스아트를 집중적으로 소개하고 과거 국내모형 역사의 재미있는 비화도 곁
 들였다.

2. 우리 기쁜 좋은날
 http://blog.naver.com/goodtofu
 초창기 국내외 모형의 소개와 함께 해박한 밀리터리 정보와 자료, 소장품 들을 중심으로 오랜 기간
 운영중인 '착각자' 님의 개인 블로그.

3. 야누쓰의 로봇왕국
 http://blog.naver.com/yanus91
 운영자는 슈퍼로봇연구가인 '야누쓰' 님. 1980년대 '보물섬 시리즈'로 인기를 끌었던 '로보다치 시
 리즈'의 전문 블로그로 국내외 발매된 '로보다치 시리즈'의 자세한 해설과 사진이 총망라되어 있
 다.

4. 한산섬의 취미생활
 http://blog.naver.com/gtlmushroom
 해외에 거주하는 한산섬 씨의 취미생활 블로그. 국내외 오래된 SF캐릭터모형과 초합금완구 등을
 소개하고 있다. 국산모형의 원판인 해외제품도 수록, 원류를 찾아 떠나는 흥미진진한 블로그.

5. 예전 프라모델 박스오픈
 http://blog.naver.com/csyoo07
 '테일코드63' 님이 운영. 오래된 국산 플라스틱모형을 열어 상자에서부터 내용물까지 상세히 보여
 주는 흥미로운 블로그. 다양한 해외제품도 소개한다.

6. 괴수의 왕
 http://blog.naver.com/artgihun

'괴수의 왕' 님이 운영하는 괴수영화 전문 블로그. 국내외 괴수 관련 영화의 소개뿐만 아니라 모형과 완구까지 집중적으로 소개.

7. 프라모델과 RC를 사랑하는 블로그

http://blog.daum.net/anicall11/8880569

'애니콜' 님이 운영, 국산 밀리터리모형을 소개하는 개인 블로그. 1970년대를 풍미한 합동과학의 탱크 시리즈뿐만 아니라 여러 국산 모형업체의 밀리터리 제품들을 수집, 설명서부터 카탈로그, 완성작까지 심층적으로 보여준다.

8. B급 모델러의 작업실

http://parang16.blog.me/220487272537

'쿨럭' 님이 운영. 국내외의 오래된 플라스틱모형의 제작과정과 완성품을 사진과 함께 자세하게 소개한다. 간간히 들려주는 수집에 관련된 이야기도 재미있다.

9. retrolife님의 블로그

http://blog.naver.com/retrolife

'retrolife' 님이 운영하는 빈티지 플라스틱모형 블로그. 70~80년대의 국산 플라스틱모형의 원판인 해외 플라스틱모형을 발굴하여, 본인의 경험담과 함께 잔잔하게 소개한다. 좀처럼 볼 수 없는 희귀한 모형도 만날 수 있다.

■ 인터뷰 및 취재 협조

김병휘 1970년대 보병 시리즈로 유명했던 제일과학의 창업자. 현재 인체에 무해한 도료와 접착제를 개발하는 뉴-스타화학의 대표이다.

조천룡 국산 플라스틱모형의 초창기에 아이디어회관에서 근무했다. 근무 당시 순수 국산모형인〈깡통로봇〉을 개발했다. 퇴사 후 국산모형업체인 아이비엠을 설립하고 다수의 모형제품을 생산했다. 현재 아세아특수모형의 대표로 있다.

조상석 1970년대부터 실물축소모형을 만들었던 밀리터리모형 전문가이자 밀리터리군장 수집가, 세계적인 모형회사인 'MMD'에 수년간 책임자로 근무했다.

이대영 국내최초의 모형전문지〈취미가〉의 발행인이자 편집장. 2003년 '영국 유로 밀리테어' 대상, 2005년 '미국 시카고 미니어처 쇼' 대상 등 다수의 상을 수상하면서 전문모델러로 활동 중이다.

정세권 밀리터리 군장 전문가이자 초기 플라스틱모형의 박스아트 연구자. 과거 아카데미과학의 개발팀에서 근무했다.

이승철 국내최초로 RC자동차를 설계하고 제작했으며 보행로봇 개발자이기도 하다. 현재 '펀알펀'의 대표로 있다.

이상원 부친께서 유서 깊은 전문모형점 신촌과학을 운영하여 유년시절부터 모형 인생을 살아왔다. 현재 인터넷쇼핑몰 '네이버하비 코리아'와 홍대 앞에 위치한 오프라인샵의 대표이다.

황상정 샤이닝스타 대표이자 스케일모형의 기획과 제품설계 전문가다. 전시모형 및 다수의 플라스틱모형 제작에 참여했다. 밀리터리AERO(항공기)모형 전문가이기도 하다.

이선구 오랜 기간 아카데미과학에 몸담았다. 현재 아카데미과학의 개발팀 차장이다.

■ 소장자료 제공 및 협력

김현식 국산 플라스틱모형과 완구, 만화책 등 서브컬처 관련 분야의 수집가이자 조력가. 〈달려라 번개호〉, 〈이겨라 승리호〉 등 대표적인 국산모형을 소장하고 있다. 권진규미술관 관장이자 대일광업의 대표이며 국내외 콘텐츠문화사업에 많은 지원을 하고 있다.

황운재 수집경력 25년의 국산 틴토이와 완구 수집가. 배트맨과 아톰 관련물을 중점적으로 모으고 있다. 현재 고려대학교 교수로 재직중이다.

장영하 유년기부터 국산 밀리터리모형을 만들었다. 청소년기와 청년기를 지나 지금까지 모형사랑을 이어왔다. 현재 스마트폰 앱의 개발자로 일하고 있다.

정광태 국산 못난이인형과 태엽작동 완구 수집가. 1990년대부터 수집활동을 시작한 베테랑이다.

김상년 1970년대의 생활사용품, 특히 초창기 슈퍼마켓의 식음료, 과자 등을 발굴, 수집했다. 또한 국산 플라스틱모형과 완구 등을 모으는 열렬한 수집가이기도 하다.

김지석 'G.I죠 시리즈'와 '조이드 시리즈', 아메리칸액션피규어의 연구자이자 수집가이다.

권재홍 현대미술 조각가. 플라스틱모형과 미술의 접목을 시도하는 작품 창작에 몰두하고 있다.

김학천 만화가이자 슈퍼로봇 전문가. 마징가Z의 국산완구, 모형 등을 국내 최다 소장하고 있다.

남상우 로보트태권V 관련 완구, 모형, 만화의 전문가이자 수집가. 로보트태권V 전시회에 수차례 참여했고 관련 콘텐츠 보존의 일등공신이다.

이현우 '점보머신더'라 불리는 1970년대 대형로봇완구 전문가이자 수집가. 현재 캐나다에 거주하고 있다.

신동호 1980년대 문고판만화와 완구 수집가. 지금도 전국을 돌아다니며 자료를 찾고 있다.

이현도 국산 플라스틱모형 수집가. 늦게 시작했으나 매우 열정적으로 수집활동을 하고 있다

이 혁 만화가이자 일러스트레이터. 꼼꼼하고 세밀한 화풍으로 국산모형과 완구를 그림으로 재현하는 데 탁월한 실력을 갖추고 있다.

유성완 '보물섬 시리즈'의 전문가. 국내외의 100원짜리 소형 플라스틱모형의 수집가이기도 하다.

■ 모형제작 및 촬영

류무선 독립만화영화감독. 본서에 등장하는 수천 종의 국산 플라스틱모형 제품상자의 스캔과 촬영을 했다. 뽈랄라수집관의 매니저이기도 하다.

김영태 본문의 SF캐릭터모형 다수를 제작, 도색했다. 1970년대부터 모형을 제작한 골수 모형애호가. 현재 국가공무원으로 재직 중이다.

김경태 '건담 시리즈'의 전문가이자 '스마트푸쉬' 인형뽑기의 달인. 본문의 건담모형을 제작했다.

박성수 본문의 아카데미과학 전차 시리즈를 제작하고 도색했다.

소년 생활 대백과
국산 플라스틱모형의 역사

1판 1쇄 발행일 2016년 3월 31일
1판 3쇄 발행일 2020년 9월 21일

지은이 현태준

발행인 김학원
발행처 (주)휴머니스트 출판그룹
출판등록 제313-2007-000007호(2007년 1월 5일)
주소 (03991) 서울시 마포구 동교로23길 76(연남동)
전화 02-335-4422 **팩스** 02-334-3427
저자·독자 서비스 humanist@humanistbooks.com
홈페이지 www.humanistbooks.com
유튜브 youtube.com/user/humanistma **포스트** post.naver.com/hmcv
페이스북 facebook.com/hmcv2001 **인스타그램** @humanist_insta

편집주간 황서현 **편집** 이혜인 이영란 **디자인** 김태형
용지 화인페이퍼 **인쇄** 청아디앤피 **제본** 정민문화사

ⓒ 현태준, 2016

ISBN 978-89-5862-905-4 06600

후원 서울특별시 서울문화재단 한국문화예술위원회